DK

大鑑賞系列

GREAT ARTISTS
西洋畫家名作

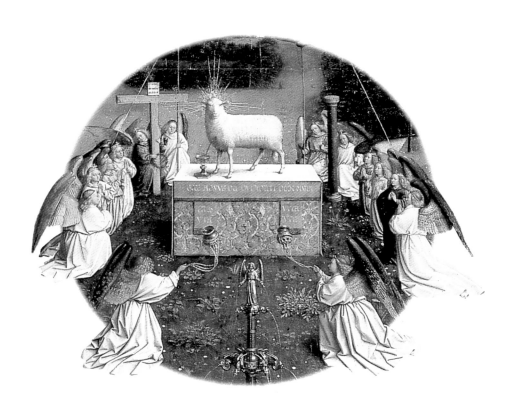

根特祭壇畫
局部，見14頁

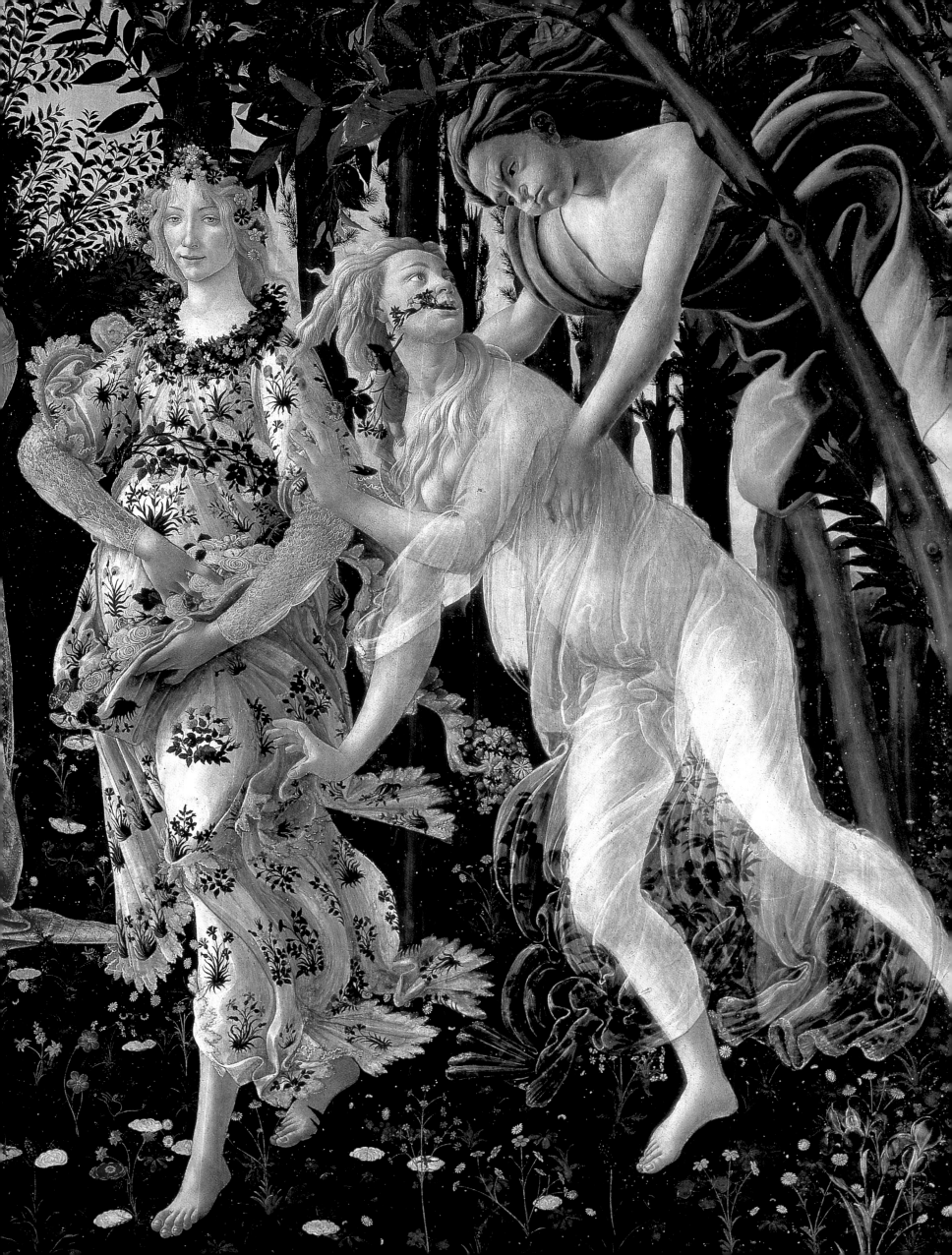

GREAT ARTISTS
西洋畫家名作

作者 ROBERT CUMMING

譯者 朱紀蓉

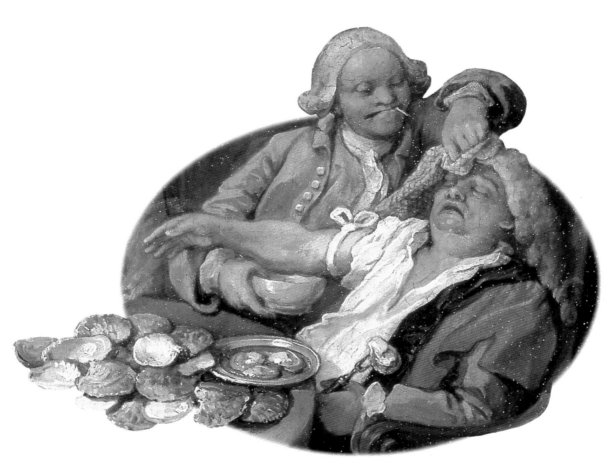

選舉聯歡會
局部，見54頁

遠流出版公司

春
局部，見22頁

波提納利祭壇畫
局部，見16頁

A DORLING KINDERSLEY BOOK

遠流大鑑賞系列② 　**西洋畫家名作**

作者 /Robert Cumming
譯者 /朱紀蓉
主編 /黃秀慧
副主編 /鄭麗卿
特約執行編輯 /張明義
版面構成 /謝吉松・林雪兒
・
發行人 / 王榮文
出版 / 遠流出版事業股份有限公司
地址 / 台北市汀州路三段184號7樓之5
電話 / (02)2365-3707 傳眞 / (02)2365-8989
遠流 (香港) 出版有限公司
地址 / 香港北角英皇道310號雲華大廈4樓505室
電話 / 2508-9048 傳眞 / 2503-3258

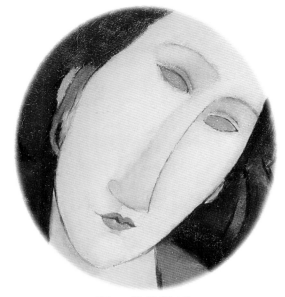

琴・艾普特尼
細部，見106頁

吻
局部，見94頁

YLib 遠流博識網
http//:www.ylib.com.tw/
E-mail:ylib@yuanliou. ylib.com.tw
著作權顧問 / 蕭雄淋律師
法律顧問 / 王秀哲律師・董安丹律師
・
網片輸出 / 華遠科技股份有限公司
印刷 / 香港中華商務彩色印刷有限公司
初版一刷 / 2000年1月
行政院新聞局局版台業字第1295號
售價新台幣1120元・港幣373元

ISBN 957-32-3849-7・英國版0-7513-0445-X

遠流出版公司

First published in Great Britain in 1998
By Dorling Kindersley Limited,
9 Henrietta Street, London WC2E 8PS

畫家與莎斯姬亞
局部，見48頁

在穆爾堡的查理五世
局部，見34頁

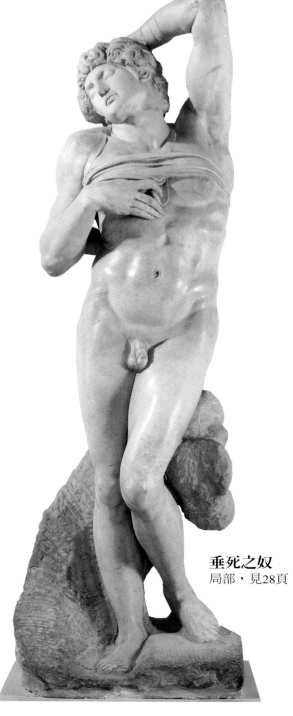

垂死之奴
局部，見28頁

目錄

**「著粉紅衣裳的
瑪格莉塔公主」**
局部 見46頁

湯瑪斯・利斯特
局部，見56頁

和平與戰爭
局部，見40頁

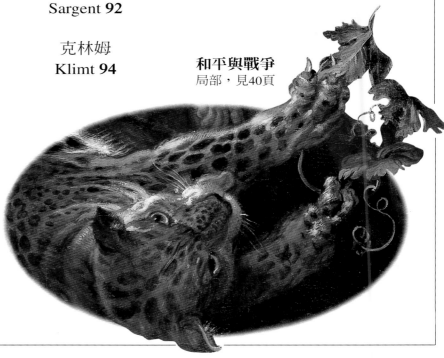

如何造就
偉大的藝術家

任何時代，一位畫家的造就均有其特殊的成因與背景。首先要具備的是技法、決心以及靈感，但是單憑這些基本要素絕對不足。大部分藝術家充其量僅反映出自己所處的時代，然而傑出的藝術家則能捕捉後世的想像力，並加以發揮。只有極少數的作品是出於藝術家最高深的個人信仰，它不是為取悅特定的個人或群體而作，而且所欲表達的理念往往超越技法的表現。事實上，一位偉大藝術家的作品之所以具有永恆的價值，在於其中所展現深刻而獨到的意念；對這些藝術家而言，繪畫本身不是一種目的，而是致力於企求人類存在的基本真理。

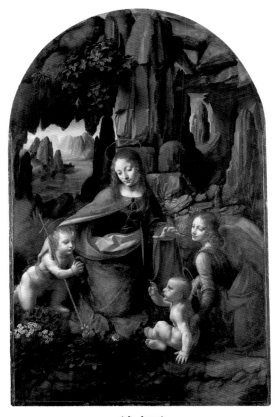

達文西
達文西的作品數量有限，但是深深影響世人對藝術家地位的認知。他自認為應受到等同君王般的禮遇，而非只是一個傑出的藝匠而已。

過去5百年間，藝術家的角色及創作動機經歷了相當大的轉變。今日，我們眼中的現代藝術家常伴隨著放蕩不羈的精神，刻意過著不同的生活，自立不同的價值觀，有時還冒出驚世駭俗的舉動。對於文藝復興早期的藝術家如馬薩其奧 (Masaccio, 見12頁) 或法蘭契斯卡 (Piero della Francesca, 見18頁) 等人而言，情形恰巧相反，他們不需自外於社會以成就創新而偉大的藝術。然而，梵谷 (Van Gogh, 見90頁) 若是活在17世紀，就不足以成為畫家，而是虔誠的傳教士。魯本斯 (Rubens, 見40頁) 若是活在今日，也不會是畫家，而是調停各國糾紛的外交官。

從藝匠到哲學家

藝術家的社會地位在兩個時期發生了重大的轉變：其一是文藝復興鼎盛時期 (High Renaissance)，另一則是19世紀初期。文藝復興早期的藝術家如范·艾克 (van Eyck, 見14頁) 與貝里尼 (Bellini, 見20頁)，在社會上被認為是藝匠，他們的活動由公會 (guild) 支持與規範。然而，自16世紀起，達文西 (Leonardo da Vinci, 見24頁) 成功地為藝術家爭取到不同的社會地位，他認為藝術家應列在社會階層以及知識界的最上層。此外，米開蘭基羅 (Michelangelo, 見28頁)、拉斐爾 (Raphael, 見32頁) 以及提香 (Titian, 見34頁)，還有北歐的藝術家如杜勒 (Dürer, 見26頁)，亦深有同感。這些偉大的藝術家所建立的典範與企圖心延續至19世紀，直至今日亦是如此。

宮廷畫師與商業

19世紀以前，如卡拉瓦喬 (Caravaggio, 見38頁) 一般刻意悖離傳統的叛逆性藝術家極為罕見。相反地，17世紀時許多傑出的藝術家如委拉斯蓋茲 (Velásquez, 見46頁) 和魯本斯則擔任外交官與宮廷畫師，完全融入社交生活。同樣地，也有性情不同的藝術家如普桑 (Poussin, 見42頁)，以為私人創作為主，但仍活在傳統體制中。另一方面，在新成立共和的荷蘭 (Dutch)，充滿商業動機的畫家如特·伯赫 (Ter Borch, 見50頁) 與年輕時的林布蘭 (Rembrandt, 見48頁)，則選擇為富有的中產階級繪製肖像和其他作品，以反映他們的生活與財富。

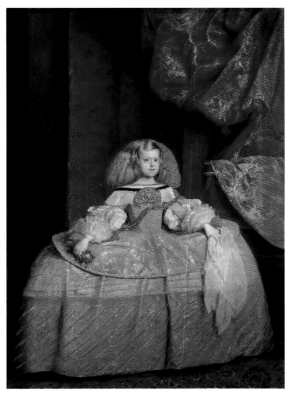

委拉斯蓋茲
委拉斯蓋茲一生與西班牙宮廷息息相關，他對仕途發展也頗具企圖心。委拉斯蓋茲對君權深信不疑，而且他在宮廷所執掌的任務遠超越一般的宮廷畫師。

專業藝術家與浪漫主義藝術家
1789年法國大革命 (French Revolution)

泰納
藝術家的角色在19世紀初期有了重大的改變。在各種形式的藝術中，創造力豐富的藝術家總是追尋能夠充分表達個人經驗與情感的新方式。許多浪漫主義者不惜冒生命危險企圖達到一

在政治與社會上帶來極大的變動。贊助如福拉哥納爾 (Fragonard, 見58頁) 以及雷諾茲 (Reynolds, 見56頁) 等知名畫家的王宮貴族，權勢日漸式微。如同所有發生大變動的時期一般，藝術開始吸引不同階層人士的注意。社會中瀰漫著自由的新氣象，浪漫主義者 (Romanticism) 盡情地揮灑這種自由精神，表達個人情感，並以畫筆記錄個人經驗。畫家如泰納 (Turner, 見66頁)、德拉克洛瓦 (Delacroix, 見72頁)，以及佛烈德利赫 (Friedrich, 見64頁)，如同詩人、作家與音樂家一般的自由創作，均是極佳的寫照。浪漫主義開啓了一段創造力更豐盛的時代，藝術作品深受大眾的喜愛，並且變得普及化。

基進派和遺世獨立者

隨著浪漫主義的發展，崇尚希臘羅馬藝術的古典傳統，與嚴謹的專業畫家訓練並重，其中以安格爾 (Ingres, 見70頁) 的藝術最為著稱。其次則是一些堅守學院派傳統的畫家大量繪製但內容貧乏的作品。然而，浪漫主義所強調的自由精神，促成19世紀下半葉

基進派 (Radical) 畫家誕生。形形色色的畫家如庫爾貝 (Courbet, 見74頁)、克林姆 (Klimt, 見94頁) 和塞尚 (Cézanne, 見82頁)，傾力追尋具有真正原創性的新畫風。這種新風格不只尊重傳統，更重要的是能反映時代精神。例如，克林姆企圖結合繪畫和工藝，重拾文藝復興鼎盛時期之前的傳統。其他藝術家如惠斯勒 (Whistler, 見80頁)，公然違抗傳統，強力挑戰評論權威。主流之外的藝術家如梵谷和高更 (Gauguin, 見88頁)，無法適應擁擠而複雜的新工業社會，則以繪畫作為逃避與自我慰藉的方式。透過作品，這些藝術家得以找到現代社會無法給予他們的心靈成就。

前衛藝術

20世紀初，自文藝復興以降的藝術、科學與科技領域所建立的諸種假設，在本質上遭遇重新審視的命運。現代人對這個世界的許多定義、敘述與詮釋均在此時加以建立。現代藝術大師如畢卡索 (Picasso, 見102頁)、康丁斯基 (Kandinsky, 見96頁)、馬諦斯 (Matisse, 見98頁) 以及克利 (Klee, 見100頁) 等人，企圖建立新典範，成就非商業性且無關社會地位的藝

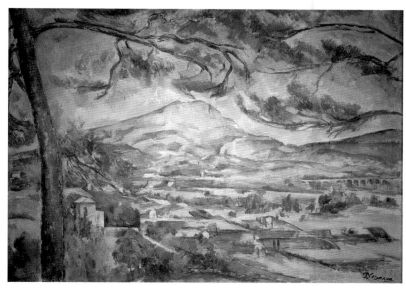

塞尚
塞尚從未曾需要賣畫維生，因此得以自外於時尚所趨。雖然不具備嚴格的學院訓練技法，然而，塞尚除了回到自然記錄自己所見之外，別無他法。他的嘗試與創新為後輩畫家帶來革命性的啟示。

術。如同科學家愛因斯坦 (Einstein)、心理學家佛洛伊德 (Freud)、作曲家史特拉汶斯基 (Stravinsky)，甚至企圖在空中飛翔的飛行先驅一般，這些現代藝術家明白自己正朝著未知的領域探索。然而，他們終於達成目的，所樹立的創新精神成為新的藝術理念，受到許多後輩藝術家仿效，並促成本世紀中葉如帕洛克 (Pollock, 見108頁) 等傑出藝術家的崛起。當今極為著名並備受媒體青睞的藝術家，其藝術創作是否真如他們自己所宣稱的那般基進而且具有震撼力，還是純粹只是換湯不換藥 (只不過是另一種新的學院藝術)，尚待評斷。誠然，要認定過去的藝術家是否偉大較為容易，因為他們的作品畢竟經過歷史的考驗，至今依然受到世人推崇。然而，要在當今出色的藝術家中，預言何者在50年或甚至1百年後仍值得一提，則是較為困難之事。

種極致的境界，有些人甚而英年早逝。雖然泰納頗為長壽 (高齡76歲)，但是一直渴望能有新的、甚至充滿危險的經驗。在早期的作品中，他以義大利和荷蘭的藝術傳統為本，然而稍後的作品則充滿創新的精神，常令藝評家和同儕感到困惑。

康丁斯基
康丁斯基是抽象派繪畫之父，亦是20世紀初期現代藝術先驅之一。正如同時代在藝術、科學與技術上的發明家一般，他的創作動機主要來自發現新事物和追求知識的欲望，而非著眼於商業的利益。

藝術家、贊助者和收藏家

極少有畫家能夠完全獨立創作，而不在乎自己的畫作是否能得到贊助者和收藏家的青睞。塞尚 (Cézanne，見82頁) 是鮮少的例外之一；他另有收入，專心一意創作，不與他人為伍。同理，古今中外的偉大畫家中，亦極少有生前完全不為贊助者和收藏家所知，直到死後才受到重視者。這方面較

為著名的例子，要屬康斯塔伯 (Constable，見68頁) 和梵谷 (Van Gogh，見90頁)；前者生前只有少數幾件作品被朋友收藏；後者在短暫一生中只賣出一幅作品。上述兩類藝術家如今均深為世人敬重，而且他們的作品總是以天價賣出。絕大多數的情形是藝術家在世時作品廣受喜愛，卻經不起時間的考驗。

藝術家、贊助者、收藏家與畫商或相關研究機構之間的關係錯綜複雜且難以預料。如同種種人際關係，以上數者之間的聯繫端靠無法言明的個人魅力，這種魅力可能令人振奮並獲得嘉許，但也可能令人感到沮喪與氣餒。不論好壞，任何人際遭遇均足以促使藝術家在精神與技法上往更高深之處探索與提升，以尋得單以個人的力量難能獲致的創作靈感。

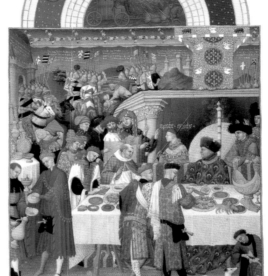

林堡兄弟
文藝復興初期天主教教廷與王宮貴族
對於藝術家的支助非常重要。
林堡兄弟幸運地得到勃艮地公爵的青睞。

君主與教皇

文藝復興初期，藝術生態乃由宮廷與教廷主導，藝術家只有唯命是從，因此贊助者是否具有創新精神遂有很大的影響。例如，林堡兄弟 (Limbourg brothers，見10頁) 即受雇於勃艮地公爵 (Duck of Burgundy)；而達文

西 (Leonardo da Vinci，見24頁) 有多位贊助者，他不但是位畫家，還是建築師、發明家、工程師暨哲學家，在體制內創造非凡成就。偉大的君主，例如統御哈布斯堡王朝 (Habsburg dynasty) 的查理五世 (Charles V) 或是法王路易十四 (Louis XIV)，藉由藝術 —— 古人的藝術傑作或是當時最好的藝術作品 —— 提高自身的尊榮與政治權力。同樣地，教皇與教廷亦透過藝術來傳播基督教 (Christian) 教義，以提升影響力。若非這些贊助者，就不會有文藝復興和17世紀的偉大藝術創作。然而，另一方面，私人贊助者亦扮演著支持藝術家的角

色，當他們想要一些較為平和與知性的作品以彰顯他們的品味時，就委託如吉奧喬尼 (Giorgione，見30頁)、布勒哲爾 (Brueghel，見36頁)，或是普桑 (Poussin，見42頁) 等藝術家作畫。除了雇傭關係外，這些贊助者並與藝術家建立較為親近的情誼，藉以激發新的理念。

學院

17世紀之前，大多數畫家先在成名的畫家門下習藝，若是出師，則獨立發展自成一家。因此，這些畫家之後也建立自己的工坊或畫室，以訓練、啓蒙下一代。當此種師徒制度衰微後，學院 (academies) 隨之興起，使藝術新秀得有訓練自己、展示作品，並獲得官方肯定的場所。名聲好的學院鼓勵創作高水準的作品，是收藏家和藝術家之間的橋樑。然而，這些學院所建立的典範與標準，有時反而扼殺了藝術家的創造力。19世紀

拉斐爾
拉斐爾大部分的時間均為教廷工作。
一方面出於本身虔誠的信仰，
另一方面由於教皇企圖透過藝術鞏固威權，
拉斐爾遂成就出不朽的藝術。

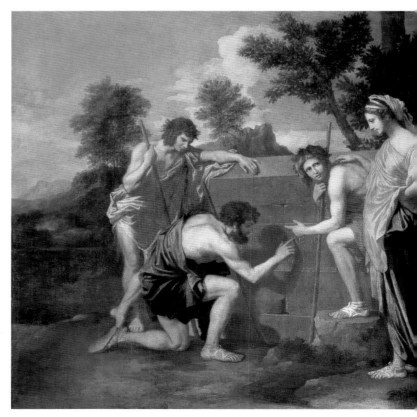

普桑
普桑主要為私人贊助者
與收藏家作畫，但他對後
世的影響非常深遠。他在
作品中顯現的知性思考，
以及對於線條與色彩的精
確掌握，為法國學院派繪
畫奠下基石，他的作品被
法國藝術家尊為典範。

術館，在宏偉的展示空間陳列過去
重要的藝術品。這些美術館的創建
者多具有道德與政治上的目的，基
於特定的史觀，對於現代藝術作品
多不感興趣。因此，從19世紀中期
開始，過去的藝術與當代的藝術遂
形成兩種截然不同的觀點。如此的
分際，無形地促成前衛藝術 (avant
garde) 的興起 —— 一小群藝術界的
先驅，無法在公家機構展覽 (亦得不
到他們的認可)，全靠私人收藏家和
畫商的支持。以上即是現代藝術的
開拓者如畢卡索、馬諦斯和康丁斯
基 (Kandinsky, 見96頁) 當時所處的
環境。1929年，紐約現代美術館
(Museum of Modern Art) 成立，終於
打破前衛藝術的孤立狀態，得到一
處官方為它而建的「家」。收藏現代
藝術的美術館自此而後，透過權力
的運作、收藏作品與展覽推廣，遂
成為世界各地的重要機構，擁有和
舊時學院相同的領導功能。20世紀
末，官方贊助藝術與藝術收藏的環境，和上
個世紀末的情況頗為相似，只是如今觀看藝
術的眼光不同而已。

時，諸如庫爾貝 (Courbet, 見74頁) 和馬內
(Manet, 見76頁) 等人所繪極具原創性的作
品，即是反法國學院派傳統而來。時至今
日，曾經盛極一時的學院在藝術界的影響力
已非常有限。

種挑戰，並視之為激發創作靈感的來源。

畫商

　　經營現代繪畫的畫商興起於19世紀，
許多著名畫商在當時成立的公司至今仍
蓬勃發展。隨著藝術家有較多的自由得
以發揮個人理念，而非受限於特定贊助
者或機構時，畫商遂在畫家與收藏家之
間扮演重要的仲介。事實上，若非少數
勇於冒險的畫商與收藏家，印象派畫家
(Impressionists) 以及現代運動 (Modern
movement) 大師如畢卡索 (Picasso, 見102
頁)、莫迪里亞尼 (Modigliani, 見106
頁)、馬諦斯 (Matisse, 見98頁) 和帕洛克
(Pollock, 見108頁) 等，將難以維持生
計，而且缺乏精神上的重要支柱。

收藏家

　　收藏當代藝術家作品
以作為個人投資或純為欣
賞用的風氣，首見於17
世紀的荷蘭 (Holland)。
不過，18及19世紀初才
是私人收藏藝術品的黃金
時期。之後，許多遠古時
期、文藝復興時期以及
17世紀的偉大藝術品從
原始陳列處被賣到國外。
此一收藏風氣在當時代的
藝術家間形成新的競爭形
式，如雷諾茲 (Reynolds,
見56頁) 和卡那雷托
(Canaletto, 見52頁) 等藝
術家，明瞭自己的作品無
可避免地必須與古往今來
的傑作相評比，遂接受這

美術館

　　19世紀時，各國紛紛開始成立國立美

林堡兄弟 *Limbourg Brothers* 1416歿

林堡兄弟所處的年代是歐洲藝術與歷史上最為紛亂的時期之一，中世紀思想架構的態度和觀念逐漸被文藝復興時期完全成熟的新理念所取代。據說林堡氏共三兄弟：保羅 (Paul)、赫曼 (Herman) 和簡 (Jean)，但是史籍的記載極為有限。林堡兄弟生於荷蘭 (Netherlands)，他們的父親是木刻工匠。受到一位父執輩親戚的影響，林堡兄弟被送往巴黎習藝；其中保羅很有可能在這段期間造訪義大利。和中世紀其他的藝匠一般，林堡兄弟以小組形式一起工作，生產許多不同形式的作品如手抄繪本、銀器和搪瓷器等，並為教堂和豪邸從事裝潢。幸運的是，他們傑出的天賦受到當時的贊助者貝依公爵 (Jean, Duc de Berry) 賞識，因而得以發揮所長。

自畫像？
有些研究指出林堡兄弟將自己畫在眾賓客間，據說這描繪仔細的戴灰帽客人就是保羅。

貝依公爵的風調雨順日課經
Les Très Riches Heures

這兩件作品為時禱書的插圖，此手抄繪本乃為貝依公爵所製，始繪於1408年。左頁的插圖代表一月，在傳統上是互換禮物的月份；右頁的插圖代表六月，描繪在公爵領地上耕作的農民。

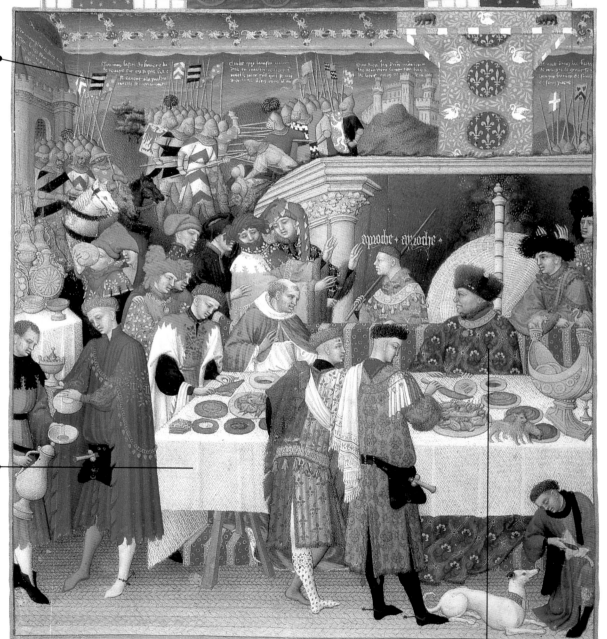

精緻的掛毯
此景描繪公爵在冬天舉行的盛宴，宴會大廳掛有一幅繪有戰爭場景的掛毯，頗為精緻。掛毯細部可能採用放大鏡創作而成，而且使用極細的畫筆，有些甚至僅有數根筆毛。

林堡兄弟為北歐藝術的發展，撒下萌芽的種子，這種新觀念與方向呈現在風景畫、肖像畫、故事畫、日常生活的描繪 (風俗畫) 中，並且強調描繪細節。

注重細部描繪
若能親見此作，當可發現作品的細部描繪得非常仔細。在桌上吃東西的兩隻小狗，即是明證。

盛宴
罩著錦緞的餐桌上，豐富的食物擺滿金盤。公爵左側的金色小船，是巨型的鹽罐。在當時鹽是頗為貴重的商品，儲藏食物時不可或缺；精雕細琢的大鹽罐是富裕的表徵。從精巧的設計可推斷這個大鹽罐可能是由三兄弟之一所設計。

重要作品一探

• 創世紀 *Genesis*：1402；
國立圖書館, 巴黎

• 伊甸園 *The Garden of Eden*
(風調雨順日課經系列)；
約1415；孔戴博物館, 香提伊

林堡兄弟：貝依公爵的風調雨順日課經：
一月：約1415；29 x 20公分；
不透明水彩顏料，皮紙；
孔戴博物館，香提伊

公爵側身而坐，後方隔開爐火的藤製屏風框出他的頭形。公爵身後的管家，以頭上兩個金字「Aproche+Aproche」歡迎賓客。

貝依公爵

藝術家的地位

如林堡兄弟一般的藝術家，當時他們的社會地位介於生活豪華富裕的王公貴族和辛勤工作的勞動階級之間。這些藝術家必須時常隨著公爵來回遷居於各地的華麗別墅；當隨侍於宴會與慶典活動時，他們藉此觀察貴族和農民的生活百態，但卻不歸屬於兩者之一。藝術家的生計與福祉，在當時必須完全仰仗教廷或王公貴族的許可和贊助。

尼瑟爾宮

作品背景是公爵在巴黎的寓所尼瑟爾宮 (Hôtel de Nesle)。流過城堡下方消失在畫面遠處的是塞納河 (Seine)，河邊排列著剪去枝頭的楊柳樹；城堡今已不復存在。

技法

林堡兄弟以不透明水彩顏料 (gouache) 在皮紙 (vellum) 上創作。在藍底上金色是他們作品的特色。

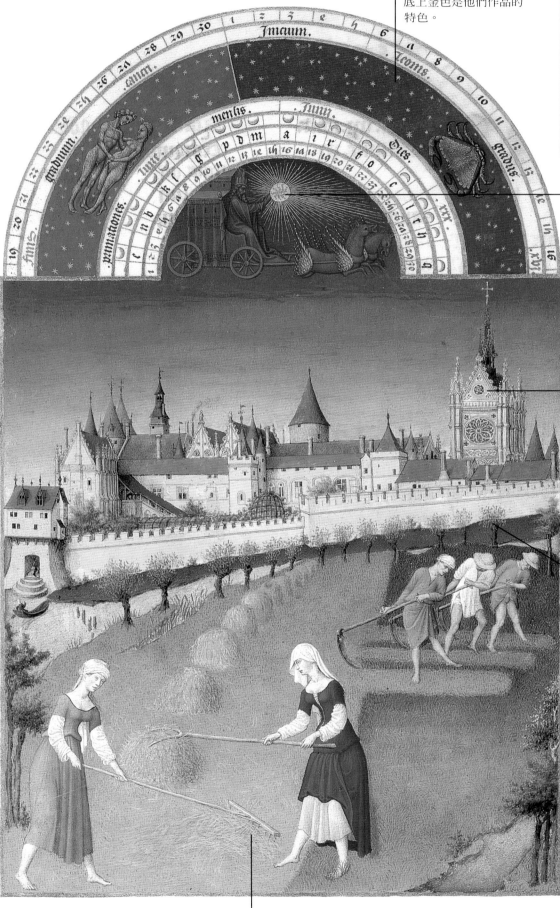

星座圖

每一月份的插圖上方都有當月星座圖 (Zodiac)。太陽神乘馬車的圖案是來自貝依公爵所有的一面紋章，其上描繪東羅馬帝國皇帝赫瑞克里亞斯 (Heraclius) 將真十字架 (True Cross) 還回耶路撒冷 (Jerusalem) 的故事。

這兩幅插圖以頗具實驗性的透視法，強化作品豐富的設計感。人物、樹木、物體與房舍均妥善地安排在畫面不同的地方，顯得地同等重要；而且構圖完整，透露著和諧的氣氛。

突出的教堂

中世紀時，教堂是社會的中心，透過建築、彩色玻璃、壁飾、雕琢的棺木，以及手卷上的插圖、邊飾與紋飾的文字等視覺上的助力，使眾人的信仰更為虔誠。

對自然主義產生興趣是北歐這類作品的新現象，或許是因保羅曾造訪義大利所致。林堡兄弟也可能看過貝依公爵收藏的法蘭西、義大利藝術名家的作品。

注重細部描繪

河岸的楊柳與自煙囪冒出的炊煙，透露畫家對真實世界仔細觀察後，在繪畫上產生的新興趣；亦代表著對於中世紀強調服從既定觀念的不滿。

> 「無疑地，藝術融於自然中，凡能自其中淬取者，即能擁有。」
>
> 杜勒

林堡兄弟：
貝依公爵的
風調雨順日課經：
六月：約1415：
29 x 20公分：
不透明水彩顏料，
皮紙：
孔戴博物館，
香提伊

1400-1420年記事

1400 喬叟過世。英王理查二世遇害。英法爆發戰事，史稱英法百年戰爭。

1405 蒙古帝國帖木兒亡。

1406 威尼斯將帕都瓦併為屬地。佛羅倫斯將比薩併為屬地。

1407 法國內戰。

1415 英王亨利五世於阿姜庫擊敗法國。

1417 教廷分裂時期結束。

1419 亨利五世與勃艮地公爵菲利普結盟。

起草堆

起草堆是城堡外的主要勞動，不分男女皆要分擔此項工作。

時禱書 (Book of Hours) 是用來幫助持有者以虔敬的心情做日課。書的形式皆為月曆，通常以插畫顯示各月份的活動。

林堡兄弟辛於1416年，可能死於瘟疫感染：他們生前並未完成這件作品。直到1480年代，科倫柏 (Jean de Colombe) 才將其完成。

馬薩其奧 *Masaccio 1401-1428*

馬薩其奧

Tommaso Giovanni di Mone Masaccio

馬薩其奧開啓歐洲藝術蛻變的先河,而且他還在世的時候,其藝術貢獻即已受到認同。然而,令人訝異的是,世人對他的生平所知非常有限。他出生於佛羅倫斯(Florence)附近的阿列佐(Arrezo),父親爲書記;沒有人知道他在哪裡接受藝術訓練,僅知他非常景仰喬托(Giotto)在佛羅倫斯的聖十字教堂(Santa Croce)所繪製的作品。馬薩其奧在藝術界的造詣語上進步非常快速;當時知識界的改造風氣正席捲佛羅倫斯,他的作品所展現的新視野與自由風格,即是這股改革風潮的要素。他也因在佛羅倫斯所作淫壁畫而成名。馬薩其奧擁棄優雅的哥德式風格(Gothic style),在作品中建構三度空間,賦予畫中人物眞實的重量感。瓦薩利最崇拜的藝術家是所有藝術家中最優秀者。1550年此書問世時,對後世的畫家如達文西(見24頁)等人,影響甚鉅。然而,謠傳馬薩其奧遭人毒死。1425年起,他和馬索利諾(Masolino)一起在佈蘭卡奇禮拜堂(Brancacci Chapel)繪製的一系列淫壁畫,當他於1428年前往羅馬時,意外死於當地,年僅27歲,意外死於當地,年僅27歲。

聖三位一體 *The Trinity*

這件作品描繪基督教的三位一體像 —— 聖父、聖子與聖靈。馬薩其奧對此一主題的新詮釋,逐漸取代中古時期的看法與觀念。

馬薩其奧藝術家的別名,他的原名爲托馬索・歸迪(Tommaso Guidi)。根據瓦薩利的敘述,馬薩其奧沈迷於創作,卻忽於日常生活,因此獲得「笨拙的托馬」(Masaccio)的外號。

瓦薩利的「列傳」

瓦薩利(G. Vasari, 1511-1574)是義大利畫家兼建築師,以其著作「藝術家列傳」(The Lives of the Artists)聞名後世。歷史上對馬薩其奧的了解,即來自此書所載。和馬薩其奧相同,瓦薩利亦生於佛羅倫斯,他認爲佛羅倫斯的藝術家是所有藝術家中最優秀者。瓦薩利是米開蘭基羅(見28頁)是書中介紹的藝術家唯一仍在世者。

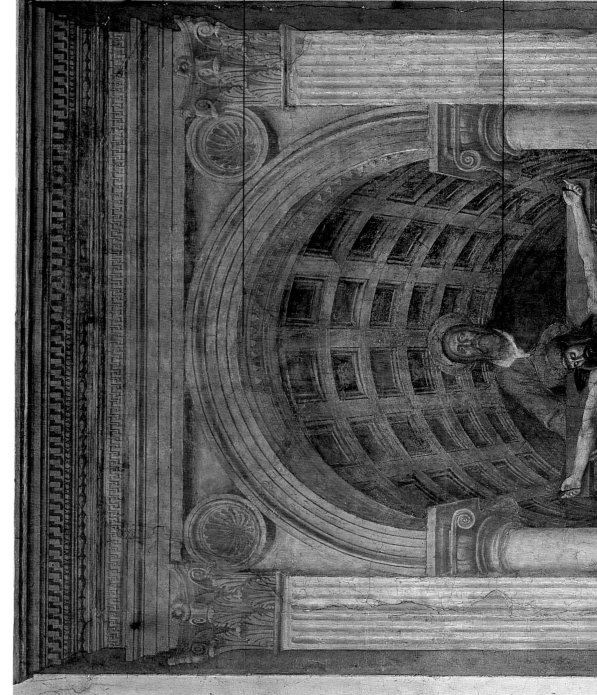

以最嚴格的階級劃分天父及被區隔在聖人之外的供養者。(暗示出中世紀的傳統觀念。顯示出古代的重釋對於人物只能服從。)

作品中站立的人物爲聖母(Virgin Mary)與聖約翰(St John)。

古典建築

這種建築樣式乃是自研究羅馬建築而得,顯示對古代事物重新設計興趣。

前縮法

從這件作品可看出馬薩其奧嫻熟於運用前縮法(foreshortening)。瓦薩利描述作品中的建築道:「藉由透視法描繪出桶形拱頂,以前縮法處理拱頂內的圓花窗方格,看去仿彿上有個洞洞一般。」

此馬薩其奧早一世紀多。

喬托(1266-1377)已刻出一種較爲自然的藝術型態,但缺乏後繼者。與馬薩其奧相較,喬托對於透視和運用光線效果的描繪技巧所知不多,且作品光線較爲假想化也較爲理想化。然而,馬薩其奧仍與喬托的聯系爲深遠得多。

三位一體

白鴿代表聖靈(Holy Spirit)。在當時知識與情感關係快速變動的時代,馬薩其奧對於神祕的三位一體提供了較爲人性化創新的詮釋。

透視法

馬薩其奧在作品中營造的拱頂錯覺,乃是採用布魯內雷斯基(Brunelleschi)新創的透視法(perspective)。至今仍可見灰泥下方切割出的格線。

重要作品一探

- 三賢來朝 *Adoration of the Magi*：1426：戴倫區繪畫美術館, 柏林
- 聖母與聖子 *Madonna and Child*：1426：國家藝廊, 倫敦
- 奉獻金 *Tribute Money*：約1427：布蘭卡奇禮拜堂, 佛羅倫斯
- 亞當和夏娃的放逐 *The Expulsion of Adam and Eve from Paradise*：約1427：布蘭卡奇禮拜堂, 佛羅倫斯

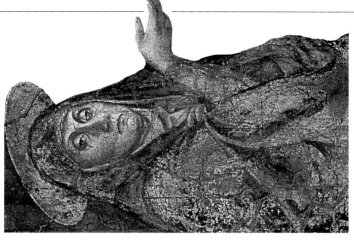

嚴肅的聖母

馬薩其奧賦予寫實主義生動的新貌，表情嚴肅的聖母往下臨視，向上抬的右手為凡人搭起向神祈禱的橋樑。

脆任死亡的面前

從透視法的安排可知這幅祭壇畫的美感設計，是當觀者跪在畫作前，視平線正與此具站立顯者齊腰。骷髏提醒著人終將一死，顯上方刻著的拉丁文意為：「吾也曾如現今之汝；汝亦將成如今之吾。」

馬薩其奧：聖三位一體：1425：670 x 315公分：溼壁畫：福音聖母教堂，佛羅倫斯

新樂天主義

天父撐著基督 (Christ) 的軀體，彷彿要讓他往上走一般，強調著基督升天與復活的概念。這種新樂天主義與舊有對死亡的陰鬱概念，形成強烈對比。

「馬薩其奧認為最優秀的藝術家無時無刻不觀索自然（因為繪畫純是對自然中所有生物的摹繪……）」

瓦薩利

栩栩如生的供奉者

這幅祭壇畫乃蘭齊家族 (Lenzi family) 委託馬薩其奧製作，勞的可能即是蘭齊 (Lorenzo Lenzi) 與其妻。雖然他們被安排在所有人物的最下層，但是在比例上與其他人物的大小相當。畫家對供奉者的逼真描繪，顯示文藝復興時對主張以人為宇宙中心的觀點。

軟性的描繪

馬薩其奧不是以不板的輪廓線，而是運用光線的效果造出供奉者外表的質量感；他對供奉者微，但外表青小觀察入微。

畫家公會 (guild) 掌理並視畫家的活動，馬薩其奧於1422年加入佛羅倫斯畫家公會，成為會員。雖然他協助推展新和遠風潮，但在當時藝術家的地位仍與工匠一般。

1420-1430年記事

1420 布魯內雷斯基設計佛羅倫斯主教座堂圓頂。

1422 英王亨利五世去世。

1425 法國劇作家夏蒂埃發表「無情的美婦」。

1426 歐尼斯與米蘭交戰。

1427 墨西哥阿茲特克帝國全盛期。

1429 聖女貞德解放奧爾良。

1430 勃艮地公爵菲利普創立金羊毛騎士團。

范・艾克 *Van Eyck 1441殁*

范・艾克 *Jan van Eyck*

根特祭壇畫是早期法蘭德斯 (Flemish) 繪畫中最著名的作品。此件作品出自范・艾克兄弟之手，不過對於他們在此作品上各自貢獻的程度則並不清楚。世人對哥哥希伯特 (Hubert) 所知極少，但是有關弟弟揚 (Jan) 的生平記載卻很詳盡。揚出生於馬斯楚特 (Maastricht) 附近，接受學徒訓練後隨即爲荷蘭伯爵 (Count of Holland) 的宮廷服務。1425年時，揚成爲勃艮地公爵善者菲利普 (Philip the Good, Duke of Burgundy, 1396-1467) 的宮廷畫家。他深受菲利普禮遇，並爲菲利普向依莎貝拉公主 (Infanta Isabella) 求婚之事，銜命祕密出使西班牙和葡萄牙。揚所繪作品的尺寸、視野、寫實以及運用的技法，促成北歐藝術新風格之成形，而且對義大利藝術影響甚深。

根特祭壇畫
The Ghent Altarpiece

根特祭壇畫是基督教藝術的極品之一，具有豐富且複雜的主題、極佳的技法與創新的風格。此件作品歷經波折，1566年幾乎毀於喀爾文教派信徒 (Calvinists) 之手，1816年時遭解體 (部分畫板被變賣)，1822年又因火災而受損。整件作品終於在1920年重新組合爲一。

上層

作品的上層 (由外至內) 呈現的是亞當和夏娃 (Adam and Eve)、奏樂天使、聖母和施洗者約翰 (John the Baptist)，以及天父的畫像。范・艾克以空前未有的寫實技法忠實的描繪裸體的亞當與夏娃。

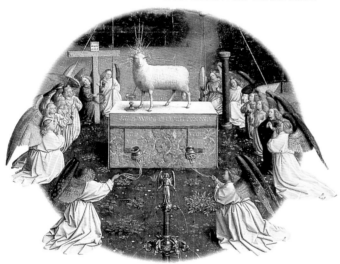

羔羊崇拜
主要畫板呈現的是崇拜羔羊 (Adoration of the Lamb) 的故事。象徵著基督與復活的羔羊，置放在象徵救贖的生命之泉以及象徵聖靈的白鴿之間。

> 「他可以同時像望遠鏡和放大鏡一般地觀察事物」
>
> 帕諾夫斯基
> (E. Panofsky)

統一的地平線

雖然下層的畫板包括許多群人物，但是藉由水平線以及突出的尖塔與樹木，使這些畫板得以統一。上層的畫板則由各個人物面向中央的姿態達成統一。

受祝禱者

左下方兩面畫板描繪士師 (外) 及基督的精兵 (內)。右下方則是描繪聖隱士 (外) 與朝聖者 (內)。

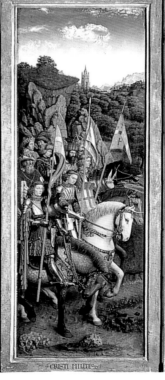

重要作品一探

主題與象徵圖案

聖經和神話的主題與象徵圖案是歐洲藝術上的共通語言，顯示出古典文明與天主教教會深植人心的影響。雖然如范‧艾克這樣的偉大藝術家堅信自我精神和個人體驗，並在作品中加入個人的風格與特殊意念，但藝術創作仍一貫著重在作品的主題與道德教化的內容，遠勝於個人的美感經驗。直至19世紀初的浪漫主義時期 (Romantic movement，見64頁)，此種傳統方為以個人情感與象徵主義 (Symbolism) 為中心的藝術所替代。

這件作品是多翼祭壇畫 (polyptych) 的聯作。雖然尺寸很大，但整件作品是由許多相當小的畫板所組成。北歐繪畫極為強調細部描繪的技法，亦較為適合小尺寸的創作。藉由多塊畫板組成一整件作品，可達到兼具細部與大尺寸的效果。由於裝置鉸鍊，兩翼的畫板可向內折，以遮蓋中央畫板；這12面畫板的背面另有裝飾圖案。

異國風情的樹木

范‧艾克仔細且忠實地描繪了棕櫚樹、石榴樹與橘子樹。由這些植物可以推斷，這件作品定是在1427至1428年間他出使西班牙和葡萄牙之後所完成的作品。

新的寫實主義 ●

范‧艾克創出前所未有的寫實風格。和馬薩其奧 (見12頁) 全然仰仗透視與解剖之法有所不同，范‧艾克的創作完全倚靠觀察，將光影造成的細部效果忠實地記錄下來。

雙重意義 ●

從垂直軸看去，中央的人物可視為天父，在天父下方的是聖靈和象徵基督的羔羊。從水平軸來看，中央的人物則可視為榮耀的基督，兩旁是聖母與施洗者約翰。

該隱和亞伯 ●

夏娃上方的弦月圖案描繪該隱 (Cain) 殺害亞伯 (Abel) 的故事；該當的上方則是該隱和亞伯的獻祭。范‧艾克運用灰影模仿出淺浮雕的效果。

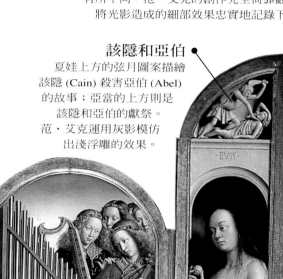

1823年時，世人在這件作品的背面發現一段寫於畫作完成後的文字：「無人能及的偉大畫家希伯特‧范‧艾克始之，其弟不才畫家揚在維德 (J. Vijdt) 監督下續成此作，並於1432年5月6日畢邀此韻君審視所作。」據稱是由希伯特設計並開始創作此祭壇畫，直至1426年去世後，其弟揚再重畫了整個作品。

● 油畫

范‧艾克是油畫 (oil painting) 的創作先驅，他對這種新材料的掌控極佳，少有超越其成就者。油彩頗富彈性，畫家因此得以發展出光影細微的層次感、豐富飽和的色彩，並能突顯畫面的重點。

杜勒 (見26頁) 於1521年目睹這件作品時驚嘆不已。范‧艾克鉅細靡遺的風格影響了稍後的德國浪漫主義畫家 (見64頁)；不過17世紀時專注於風景畫及敘事描繪的荷蘭畫家，方為范‧艾克畫風真正的繼承者。

范‧艾克：根特祭壇畫：1432：350 x 461公分：油彩，畫板；聖巴蒙主教座堂，根特

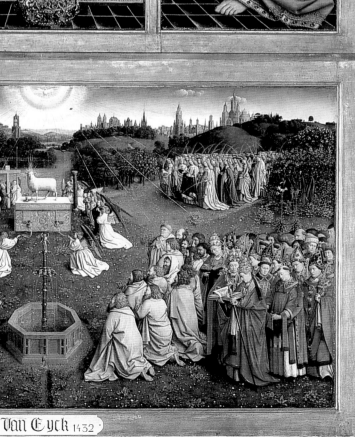

1430-1450年記事

1431 聖女貞德在盧昂被處以火刑。

1433 唐那太羅完成雕塑作品「大衛像」。

1434 被放逐的柯西摩‧梅迪奇重回佛羅倫斯掌權。

1438 印加帝國成立於祕魯。

1439 塞爾維亞併入土耳其。

1440 柏拉圖學院成立於佛羅倫斯。

1445 狄亞茲發現西非維德角。

1450 教皇尼可拉斯五世許可葡萄牙人在非洲奴役所謂的「基督教敵人」。

范 • 德爾 • 葛斯 *Hugo van der Goes*

「法蘭德斯的繪畫較義大利
的繪畫更能打動信眾。
後者無法使信眾流淚，
前者則令他們啜泣不已……
法蘭德斯的圖畫愉悅了
女性……以及男性，令他們
得以領受真正的和諧……」

米開蘭基羅

波提納利祭壇畫
Portinari Altarpiece

居住在布魯日的義大利人托
馬索 • 波提納利 (Tommaso
Portinari) 是著名的梅迪奇家
族 (見23頁) 經紀人。他委
託范 • 德爾 • 葛斯繪製這件
傑作，以彰顯佛羅倫斯福音
聖母教堂醫院的波提納利
禮拜堂 (Portinari Chapel)。

高大的聖人 ●
巨幅的尺寸乃是應波提納利的
要求，他希望此祭壇畫的尺寸
有如義大利教堂所見的一般。
此圖聖人的大小與眞人相同。

這件作品初次在佛羅倫斯展示時，
即獲相當大的迴響。義大利畫家
立刻被這種以自然風格描繪
細部的技法，以及油彩顏料的效果
所吸引。這兩種特色隨即被運用在
義大利藝術中。

1450-1470年記事

1451 格拉斯哥大學創校。

1452 吉伯提完成佛羅倫斯主
教座堂「天堂之門」。

1453 土耳其併君士坦丁堡。
英法百年戰爭結束。古騰堡
聖經印行。

1455 英格蘭爆發薔薇戰爭。

1456 土耳其併雅典。

1460 蘇格蘭國王詹姆斯二世
去世。

1469 羅倫佐 • 梅迪奇統治佛
羅倫斯共和國。

1470 葡萄牙探險家發現非洲
黃金海岸。

范 • 德爾 • 葛斯 *Van der Goes 1482歿*

范 • 德爾 • 葛斯無疑地是位偉大的藝術家，但世人對他所知極爲有限。他的成就完全
來自15世紀晚期的一件傑作「波提納利祭壇畫」。除此之外，並無其他作品明確證實爲他
所繪，僅有少數作品因風格相似或因有少許的文字記錄，推斷是出自范 • 德爾 • 葛斯之
手。據說他在1467年即在根特工作，爲公開性的慶典活動如善者菲利普 (Philip the
Good)、大膽的查理 (Charles the Bold) 等貴族的婚禮繪製裝飾性作品。1475年范 • 德爾 •
葛斯出任根特畫家公會的會長；但他生前最後7年均在布魯塞爾 (Brussels) 附近的一間修
道院擔任助理修士，因其名聲響亮，哈布斯堡王朝馬克西米連大公 (Maximilian) 時常來
訪。世人並不清楚范 • 德爾 • 葛斯蟄居修道院的原因，他可能因爲宗教信仰而進修道
院，也有可能因精神狀態不太穩定之故 —— 范 • 德爾 • 葛斯曾經歷數次嚴重的情緒低
潮。1481年，范 • 德爾 • 葛斯嚴重精神崩潰旋於翌年過世。

范 • 德爾 • 葛斯和贊助者在討論費用以及
完成期限前，應已先詳細地討論過作品的
細節。諸如主題、象徵圖案、尺寸
以及顏色等，均已先經雙方同意，
清楚地記載在合約中。

波提納利的守護聖者
范 • 德爾 • 葛斯採用全歐洲通曉的象徵圖案。
從畫中可看出，波提納利家族的每個成員各自均有
守護聖者的保護。持矛者代表聖多馬 (St Thomas)，
執鈴者則是聖安東尼 (St Anthony)。

具象徵意義的天使
15位天使被詮釋爲15種
天使的喜悅。

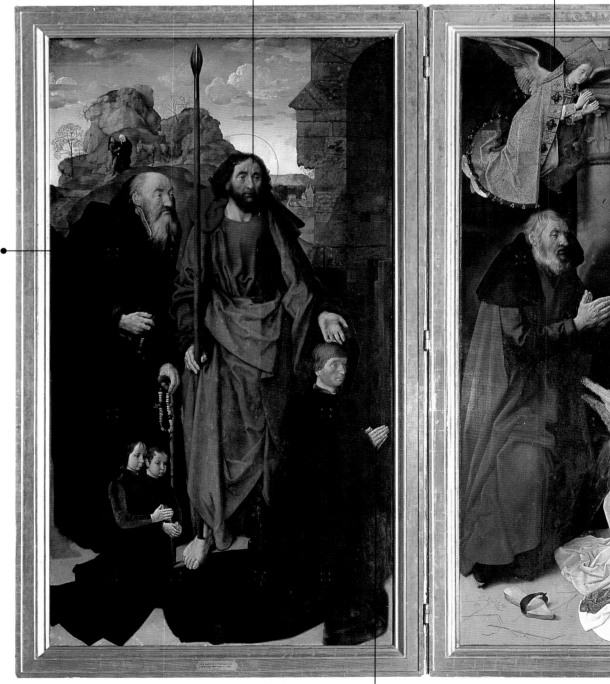

父與子
波提納利跪地成祈禱狀，其後是1472年生的安東尼奧 (Antonio, 左)
和1474年生的皮傑羅 (Pigello)。後者是勉強加進的，顯示此作在他
出生前已完工。波提納利另三名子女分別在1476至1479年間出生。

羅倫佐 • 梅迪奇 (Lorenzo de'
Medici) 未能妥善掌理海外事業，
波提納利過度放款導致梅迪奇
家族在布魯日的銀行因此倒閉。

范 • 德爾 • 葛斯：
波提納利祭壇畫；
約1475；254 x 140公分；
油彩，畫板；
烏菲茲美術館，佛羅倫斯

重要作品一探

- 人類的墮落 The Fall of Man：
約 1470；藝術史博物館，維也納
- 聖母之死 The Death of the Virgin：
約 1480；市立美術館, 布魯日

花朵的象徵意義
位於前景的靜物是細部描繪上最精密的部分之一。花瓶推斷爲阿爾巴雷羅陶罐 (albarello，可能來自西班牙)。深紅色百合象徵基督的寶血與熱情，白色花朵則象徵聖母的貞潔。

東方三賢士
右面畫板的多景中繪有東方三賢士 (Magi)。義大利繪畫鮮少有將一年的時序與一地描繪得如此確切。

荷蘭

荷蘭 (Netherlands) 舊時是貿易、商旅與金融中心，亦吸引許多各地藝術家前往根特 (Ghent)、安特衛普 (Antwerp)、布魯日 (Bruges) 等新興城市從事創作。然而，荷蘭長久以來一直是歐洲各方霸權較勁政治與軍事力量的戰場，許多藝術品、文獻，甚至於圖書館因而被毀於戰爭中，其中又以宗教改革 (Reformation) 時期爲甚。荷蘭一地雖產出了大量的藝術作品，但是存留至今者非常少，對於昔日此地藝術家的資訊亦所知有限。

綜合的主題
中央的畫板顯示當時荷蘭和義大利之間的藝術交流。中央的聖母與聖嬰圖像乃源自荷蘭藝術常見的主題，敬拜的牧羊人圖案則常見於義大利藝術。這是前所未見的組合。裸身躺在地上的聖嬰圖案是北歐藝術的典型。

歐洲北部畫家較注重物體描繪與象徵意義，而非科學的透視法則。對於畫中人物奇特的比例變化並無合理的解釋，也可能純粹是因爲范．德爾．葛斯不熟悉這麼大幅的創作，設法在構圖上尋求理想安排的結果。

臉部描繪
所有人物畫像均具備如眞人般的表情。男人看來像爲煩惱所困，女人則畫成流行的高額蒼白狀。

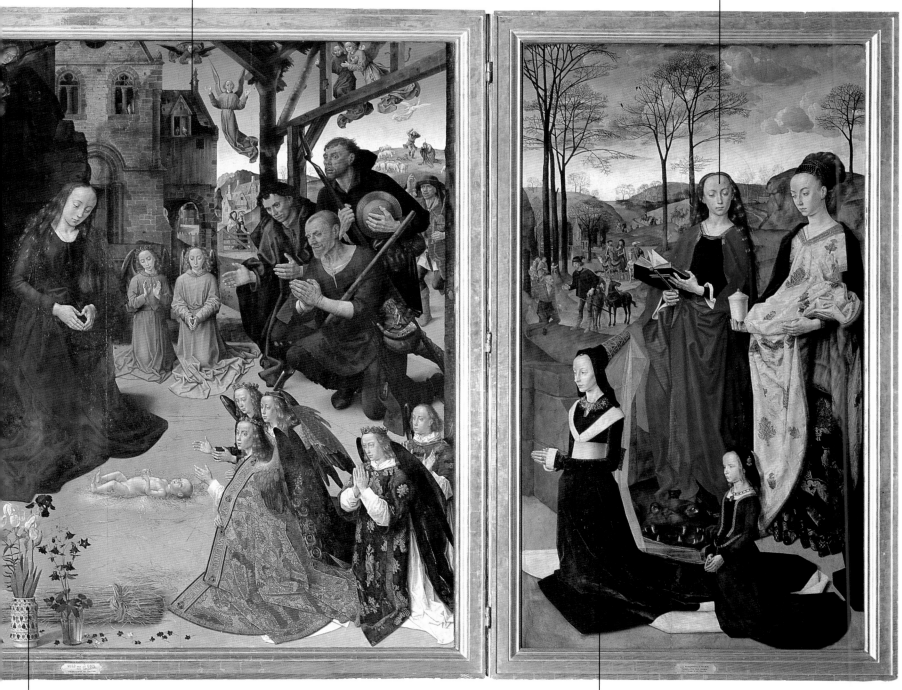

具象徵意義的事物
穀札象徵伯利恆 (Bethlehem)；棄置在旁的一隻鞋象徵聖地；紫色樓斗荣象徵聖母的哀傷；紅色康乃馨則可能象徵三位一體。

對自己作品過於憂慮可能導致范．德爾．葛斯精神不穩，至少曾一度因而企圖輕生。同儕修士歐夫海斯 (Ofhuys)，曾對他的精神疾病予以無情的陳述：他的發病是種宗教性的狂亂；當時這位最受尊敬的藝術家，其內心無疑受驕傲之罪所擾。

瑪莉亞．波提納利
跪地者是波提納利之妻瑪莉亞 (Maria) 及其女瑪格麗特 (Margaret)，中間的龍象徵聖瑪格麗特 (St Margaret)，她手持香膏瓶站在抹大拉的馬利亞 (Mary Magdalene) 旁。

法蘭契斯卡 *Piero della Francesca* 約 1410-1492

法蘭契斯卡曾經長期被忽略，如今可能是最受歡迎的文藝復興初期畫家；他出生於義大利的小鎮聖沙保爾克羅村 (Borgo San Sepolcro, 現名為 Sansepolcro)，對此地有不渝的深厚感情，並曾擔任鎮上的議員。法蘭契斯卡幼年喪父，根據文獻記載，他在 1430 年代與維內吉亞諾 (Veneziano, 1461歿) 同在佛羅倫斯創作。雖然法蘭契斯卡研究當時的先驅藝術家如馬薩其奧 (見 12頁) 和唐那太羅 (Donatello, 約 1386-1466) 的作品，但是這位大師一直保有個人風格與見解。法蘭契斯卡不在佛羅倫斯從事創作，而是在羅馬 (Rome)、斐拉拉 (Ferrara)、里米尼 (Rimini)、烏爾比諾 (Urbino) 接受委託，創作宗教作品與肖像畫。法蘭契斯卡的作品著重嚴謹和清晰，與 15 世紀晚期佛羅倫斯所流行如波提且利 (見22頁) 重感官與知性的藝術大為不同。和許多藝術家與工匠一樣，法蘭契斯卡的一生平淡無奇，孤獨而終。

法蘭契斯卡 *Piero della Francesca*

貝提絲塔·斯福爾札
Battista Sforza

法蘭契斯卡為烏爾比諾公爵與公爵夫人所繪的肖像畫反映出自己的性格與當時藝術家的角色，相當嚴謹且值得推崇。公爵夫人是位聰明、受過良好教育、頗具影響力的人，當公爵出征在外時，即由她治理烏爾比諾。

烏爾比諾是文藝復興時期最為成功的城邦，人口約 15 萬，由在義大利握有強權的職業軍人費德里哥統治。該地人民享有低賦稅、和平且穩定的生活。烏爾比諾是建築師布拉曼帖 (Bramante, 1444-1514) 的出生地，法蘭契斯卡可能曾指導他透視法。

光線
基於仔細的觀察，法蘭契斯卡對於光線的處理極為細緻；光線自右方自然射下，十分清晰。他亦利用光線製造深度感，在前景用暖色，遠處則改採較淺的顏色。

背景的風景畫
法蘭契斯卡在背景中加入風景圖案，是義大利藝術中的一大創新，此種安排乃源自法蘭德斯藝術。當他於 1450 年在斐拉拉創作時，很可能看過魏登 (Weyden) 的作品。

重要作品一探
- 慈悲的聖母 *The Madonna of Mercy*：1445；市立畫廊，聖沙保爾克羅
- 基督受洗 *The Baptism of Christ*：約 1450；國家藝廊, 倫敦
- 聖十字的傳奇 *The Story of the True Cross*：約 1452-1457；聖方濟教堂, 阿列佐
- 基督的復活 *Resurrection of Christ*：約 1453；市立畫廊, 聖沙保爾克羅

法蘭契斯卡：貝提絲塔·斯福爾札：1472；47 x 33 公分：蛋彩，木板：烏菲茲美術館, 佛羅倫斯

貝提絲塔的裝束
貝提絲塔的袖子以金線繡著松果、薊以及石榴的圖案，這些圖案是多產和不朽的象徵。

聖沙保爾克羅村
貝提絲塔背後的城鎮是法蘭契斯卡的出生地聖沙保爾克羅村，而非烏爾比諾。

法蘭契斯卡與烏爾比諾宮廷

1469 至 1472 年間，法蘭契斯卡數次造訪人文學者費德里哥執政的烏爾比諾宮廷。這期間他住在拉斐爾父親的寓所，後者正擔任烏爾比諾宮廷畫師。法蘭契斯卡即是在此與建築師阿爾貝第 (Alberti, 1401-1472) 討論透視法與數學原理。他為公爵伉儷所繪肖像可能成於 1472 年間；這一年公爵在沃爾泰拉 (Volterra) 贏得勝仗，其子歸多巴度 (Guidobaldo) 亦生於此年。貝提絲塔也於同年過世，其畫像可能是為紀念之用。

費德里哥的鼻子
費德里哥的鼻形奇特，乃 1450 年在競賽中受傷留下的結果。他當時為取悅一位女性友人，而參加騎馬決鬥的競賽。費德里哥未闔上面罩，被對手的長矛刺中鼻子，鼻梁因此折斷；他的右眼亦嚴重受創。

這是一件雙聯作品 (diptych)，兩面畫板間有鉸鏈相連。闔上兩面畫板時，可見到畫板的背後描繪 (並有文字記載)「費德里哥的勝利」和「貝提絲塔的勝利」。

法蘭契斯卡於 1492 年去世。在歐洲歷史上這是非常重要的年代，哥倫布 (Columbus) 發現新大陸，證實地球是圓的。

側面像
法蘭契斯卡描繪費德里哥的側面像，如此即看不見他受傷的右眼。平板的側面像是此一時期的典型，咸認是受羅馬硬幣頭像圖案的影響。

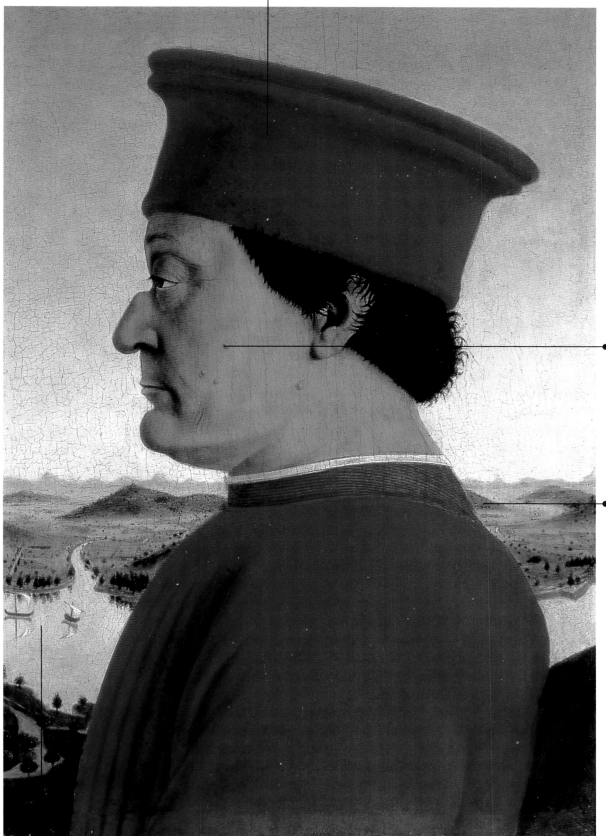

費德里哥・蒙特費特洛
Federigo da Montefeltro

費德里哥是烏爾比諾最受愛戴的公爵 (1444-1482 年間執政)，亦是文藝復興時期的模範諸侯。沈著、正直、虔誠的費德里哥驍勇善戰，但亦是位深好藝文的學者。他樂於並鼓勵詩人和畫家與之為伴，並且為王子和學者開設一所寄宿學校。

費德里哥在烏爾比諾的宮殿是文藝復興初期的建築代表，宮殿中的圖書室以木板為牆飾，收藏手抄繪本 (公爵不允許印刷書籍列入圖書室)。他的藝術藏品於 1502 年遭教廷司令官巴吉亞 (Borgia) 掠奪，因而四散。

臉上的疣與整體細節
雖然人物的姿勢經過刻意安排，但是這幅作品相當寫實且描繪得非常仔細，顯示出法蘭德斯繪畫的影響 (見 18 頁)。法蘭契斯卡努力地觀察周遭事物，並且勇於嘗試。

> 「繪畫包含三要素：描繪、比例和著色。」
>
> 法蘭契斯卡

透視法
法蘭契斯卡仔細地研究透視法，為此作了數理研究並發表一篇論文。此處描繪的風景並非運用數理透視，亦不是取自真實場景。不過有人認為如果將這些形狀奇特的小山丘放在有弧度的表面，距離愈遠會變得愈小；由此可知法蘭契斯卡當時已經瞭解地球是圓的、地表是弧形的最新理論。

法蘭契斯卡：費德里哥・蒙特費特洛：約 1472；47 x 33 公分；蛋彩・木板；烏菲茲美術館，佛羅倫斯

1470-1480 年記事

1470 法國第一批印刷品問世。

1472 但丁撰寫名著「神曲」首版印刷發行。

1473 教皇席斯托四世在梵諦岡教廷官邸增建西斯汀禮拜堂。

1474 卡克斯頓印製第一部英文書籍。

1478 朱利安諾・梅迪奇遇刺身亡，開啟佛羅倫斯 20 年的政治紛亂時期。

1479 亞拉岡與卡斯提爾結盟，成立西班牙王國。

提高的視點
這般的視點令賞畫者假定公爵是坐在向外開啟的涼廊間，但法蘭契斯卡並未提供如牆面或椅背等明確的證據。達文西 (見 24 頁) 則採用以人像的四分之三面對正前方的畫法，為肖像畫掀起革命。

據說法蘭契斯卡晚年喪失視力。當他專注於數學和幾何學的研究時，視力開始衰退。法蘭契斯卡去世時已是名人，但終身未娶，亦無子嗣。

貝里尼 *Bellini* 約 1430-1516

喬凡尼‧貝里尼在世的時期，威尼斯共和國是歐洲最強大的貿易霸權，威尼斯（Venice）亦位居當時歐洲交通的十字要衝。貝里尼生於傑出的繪畫家庭，個性安靜、勤勞，做事慢條斯理，非常顧家，並且是虔誠的基督徒。他向其父曼帖那（Mantegna, 約 1431-1506）的影響。貝里尼是威尼斯畫家中最偉大的聖母像畫家（Madonnieri），繪製出極富想像力與變化的祭壇畫。他對於肖像畫和神話故事的描繪亦極為精通，並且任此兩類作品中常常加進細緻的風景圖案。貝里尼是當時最傑出的畫壇導師，極為重視色彩和光線，是威尼斯畫派的創始人，對數位著名的學生如吉奧喬尼（見 30 頁）、提香（見 34 頁）等有重要的影響；他對傑出的北歐藝術家杜勒（見 26 頁）的影響亦頗為深刻。杜勒特於 1506 年登門造訪年紀老邁的貝里尼，宣稱貝里尼仍是「威尼斯最好的畫家」。

貝里尼 *Giovanni Bellini*

聖約伯教堂祭壇畫
San Giobbe Altarpiece

貝里尼最偉大的作品之一，亦是他尺寸最大的作品，描繪聖母與聖嬰受眾聖所擁戴，此種主題稱作「神聖的對話」（Sacra Conversazione），為威尼斯畫派所特有的題材。畫中散發著寧靜而充滿信心的氣氛，細部描繪則明顯透露貝里尼的虔誠信仰，以及對威尼斯共和國的驕傲。

拱頂天花板

貝里尼研讀當時剛提出的科學透視法則而設計出此處的拱頂天花板，他透過曼帖那和法蘭契斯卡（見 18 頁）的指導，學得透視法與建築設計。

刻在拱頂間的文字

這些文字意為「向象徵聖母純潔遙遠的純潔花朵歡呼」，所指的是聖母的誕生。聖母被認為是威尼斯的守護者，依照傳統，威尼斯建於 421 年 3 月 25 日，這一天亦是天使報喜節（Feast of the Annunciation）與威尼斯所的建城。

建築樣式的安排

作品中的建築樣式乃仿自聖約伯的教堂，貝里尼刻意作此安排，令人產生錯覺，以為作品中的空間就是教堂本身的延伸，並賦予畫中人物幾可亂真一般的感覺。

透視法的安排

基於透視法的安排，由低視平線仍可看見拱頂天花板。貝里尼安排視平線的位置，剛好對齊天使所在的基座頂點。

貝里尼對威尼斯的忠誠，獲得共和國的褒揚。1483 年官方指定他為國家畫家，並且免除賦稅終於畫家公會的義務。貝里尼與其兄簡提列（Gentile, 約 1429-1507）合作，以威尼斯歷史上的光榮役務為畫作主題。後下裝飾畫布的工作，並斷續地花了 多年的時間在此計畫上。1577 年時這些畫作不幸被火燒毀。

月桂

懸掛在聖母頭頂上的月桂葉象徵貞潔；月桂葉下方的刻文所指的是聖母的誕生。月桂葉亦象徵勝利：此處聖母在寶座御座間呈現「勝利的女王」一般的姿態，如「天國的女王」一般。

SANCTE VIRGINI FLORI INTEMERATE PUDORE

「自幼年起，我們的所學即來自周遭環境中所見的事物，可是威尼斯畫境中的世界，勢必比我們所見的來得明亮與快樂。」

歌德 (Goethe)

油畫技法

透過細心掌握的中間色調、混合有限的暖色顏料，貝里尼運用精湛的油畫技法，製造出光線帶來的錯覺。他是首批精通油畫創作的藝術家之一，其技法大概來自安托內羅・達・梅西那 (Antonello da Messina) 安托內羅於1475至1476年間停留在威尼斯。他自北方的藝術家如凡・艾克 (見14頁) 的作品中，學得油畫技法。

聖者

受繩綁並被箭刺穿的人物是文藝復興時期頗受愛戴的聖賽巴斯提安 (St Sebastian)。和聖約伯一樣，他常被視為對抗瘟疫的聖者。因人口過剩與運河污染，當時威尼斯常遭瘟疫侵襲。就在此作受委託製作前不久的1478年，威尼斯即遭瘟疫大流行。

太平共和國

歷史上稱為「太平共和國」(La Serenissima) 的威尼斯共和國，以威尼斯為首都所在，在中世紀到17世紀是世界上最強大的王國之一。威尼斯為其首都。因它位於世界南旅的來往路衝，並擁有強大的海軍掌握海權。來自遠東、中國、北非、西班牙和荷蘭的貿易活動均集結於威尼斯。在美洲新大陸以及通往東方的新航線發現之後，威尼斯日漸走向沒落。

虔誠的天使

聖約伯腳下的天使開奏聖者。三位奏樂天使，有兩位虔誠地向上望著聖約伯。

感官化的天使

坐在聖母腳下的天使彈奏著樂器。讓觀賞者想像有悠揚的樂聲洋溢其中。威尼斯即是以滿足感官與視覺之地的城市，而非追求知識之地；貝里尼此作亦反映出這項特色。

藝術家的簽名

貝里尼將自己的名字，以列文形式安排在寶座底部的小板塊上，當作簽名。

這件祭壇畫的布局和馬薩其奧的「聖三位一體」(見12頁) 頗為相似。然而，貝里尼強調的是貝里尼並未視馬薩其奧的作品，但很可能哈夢彷彿和，然而，貝里尼強調的是的氣氛雖然不同，生命而非黑暗死亡的光明而非黑暗死亡。

聖母與聖嬰

聖母與聖嬰面向著溫暖的金黃色光源。自台方投射的光源使整件作品因而明亮。貝里尼以乎接近聖母子自光線中獲取力量，像是一種心靈日光浴。他認為光線與聖嬰靈感的來源。

守護聖者

最靠近寶座的是聖約伯 (St Job)，他常被描繪為保護眾人抵抗瘟疫的聖者 (聖約伯本身在肉體與精神上經歷過痛苦的折磨)。委託製作這件作品的醫院，亦以他為守護聖者。聖約伯身後站著的是蓄鬍的施洗約翰及阿西西的聖方濟 (St Francis of Assisi)。聖方濟的身分可由他手上的聖痕辨識出。

貝里尼：聖壇的教堂祭壇畫
約1480：471 x 258公分：油彩：畫布：威尼斯學院美術館

艾斯特 (Isabella d'Este) 是當時有名的收藏家，她委託貝里尼創作此作，可是貝里尼錯過約定的完成期限，又耽遲許多理由解釋。導致艾斯特與之對薄公堂。然而，當貝里尼終於完成此作時，艾斯特非常滿意，還付給貝里尼額外的酬勞。

波提且利 Sandro Botticelli

「佛羅倫斯是孕育
藝術之地，猶如雅典是
孕育科學之地」

瓦薩利

波提且利 *Botticelli 1444-1510*

波提且利是15世紀下半葉佛羅倫斯的主要畫家，雖然不是最具影響力，但稱得上極具個人風格的一位。他的畫風精緻、帶有女性氣質，以輪廓線來作感情的表現，與佛羅倫斯的主流風格不同，但是這樣充滿詩意的作品在當時紛紛擾擾的佛羅倫斯，頗受知識界人士的喜愛。世人對波提且利早年的生活所知有限，他的個性似乎相當神經質又慵懶，而且喜愛開玩笑。波提且利的主要贊助者來自梅迪奇家族，他為該家族創作了祭壇畫、肖像畫、寓言故事畫以及旗幟等作品。巨幅的神話故事畫作是波提且利作品中的傑作，這些作品結合複雜的文學典故，刻意頌讚啟發自神靈之美。波提且利去世後，他的作品評價被貶抑，一直到19世紀的藝術家自波提且利那如夢似幻的超世俗作品中找到美感時，他的聲譽才再次受到肯定。

重要作品一探

- 帶著獎牌的年輕男子 *Young Man with a Medal*：約1475；烏菲茲美術館, 佛羅倫斯

- 三賢來朝 *Adoration of the Magi*：1482；國家畫廊, 華盛頓

- 維納斯的誕生 *The Birth of Venus*：約1484；烏菲茲美術館, 佛羅倫斯

春 *Primavera*

「春」描繪的是愛神維納斯的花園。這件作品大概是由羅倫佐・皮耶法蘭契斯柯・梅迪奇 (Lorenzo di Pierfrancesco de' Medici, 1463-1503) 所委託繪製，以懸掛在佛羅倫斯寓所中婚禮大廳隔壁的房間。

使神麥丘里

天神的使者麥丘里 (Mercury) 穿著有翅膀的靴子。他是寧芙女神瑪雅 (Maia) 之子，瑪雅之名即英文5月之由來；皮耶法蘭契斯柯亦是在1482年的5月與阿庇亞諾 (S. d'Appiano) 結婚。麥丘里手持有蛇纏繞的魔杖抵擋雲層，使維納斯的花園得以保有永恆之春。

維納斯的侍者

波提且利的作品對於線條的描繪極為明快，從美惠三女神 (Three Graces) 交纏的雙手、繁複的罩衫及飄垂的髮束可見其技法之極致。女神的敏銳面容、修長頸項、斜削雙肩、弧曲腹部，以及纖巧輕盈的足踝，呈現出文藝復興時期佛羅倫斯理想的女性美。

風格獨具的花朵

花神的外衣合宜地綴飾著花朵，這些花朵微浮在貼身的刺繡衣裳上。波提且利對於裝飾性和風格特殊的圖案極感興趣，從作品其他地方亦可看出，例如維納斯背後對應著天際如光環般的葉片、作品下方的花床，以及濃綠樹葉和金黃果實所形成的圖案等。

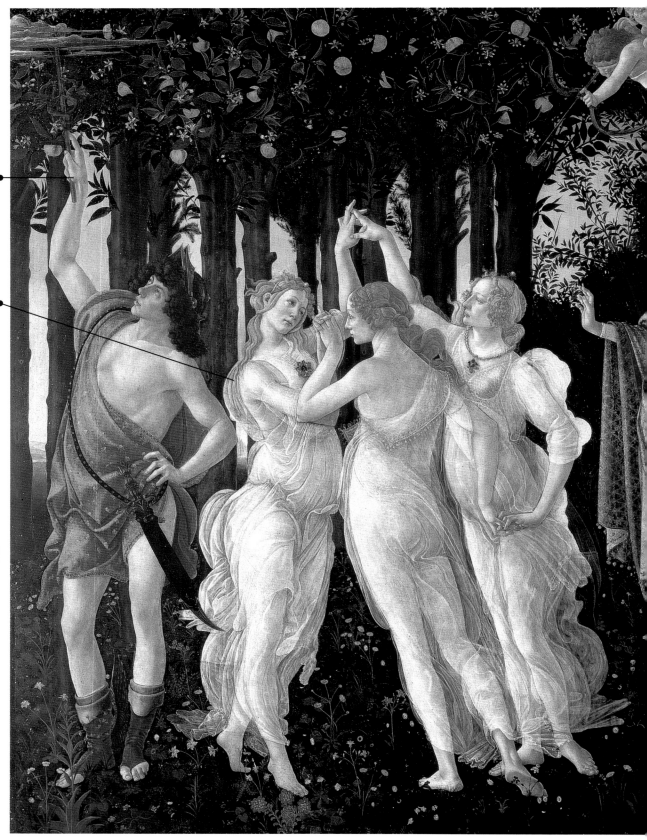

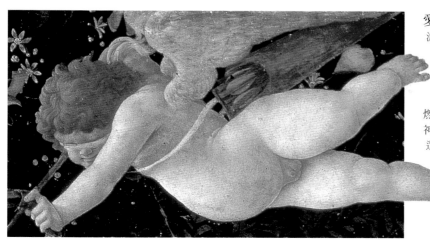

愛神丘比特

波提且利畫筆下腹部圓鼓、調皮的
丘比特 (Cupid)，與下方嚴肅修
長的人物形成對比。特別的是，
丘比特被蒙上眼睛 (比喻愛情之
盲目)，安排在母親維納斯身旁。
燃著愛情火苗的箭，朝向美惠三女
神之一 —— 不知這是出於調皮，
還是對皮耶法蘭契斯柯新娘的讚美？
觀察素愛嬉笑的波提且利
在創作上溫柔的一面，
頗為有趣。

梅迪奇家族

佛羅倫斯在 1434 至 1737 年間為梅迪
奇家族 (Medici family) 所掌控。他們
原是商人和銀行家，逐漸成為義大
利最富有的家族。柯西摩 (Cosimo,
1389-1464) 首先建立家族的政治勢
力。其孫羅倫佐 (Lorenzo, 1449-1492)
是天才詩人與學者，他雖輕忽銀行
事業，但是位強悍的政治家。羅倫
佐鼓勵各式藝術，並贊助波提且利
和年輕時的米開蘭基羅；皮耶法蘭
契斯柯則是他表侄。教皇雷歐十世
(Leo X) 與克雷門特七世 (Clement
VII) 即出身此家族，他們在羅馬提
供工作拔擢拉斐爾和米開蘭基羅。

愛神維納斯

愛神維納斯 (Venus) 舉起右手呈祈禱狀，主導整個
畫面。有趣的是，她戴著佛羅倫斯已婚女子特有的
頭飾，這是推斷作品主題與婚禮相關的另一佐證。

波提且利的真名是菲利貝比 (Alessandro di Mariano Filipepi)。
他和他的兄弟被取了這個意為「小桶子」的綽號，
是因為其長兄經營桶裝的商品，而且生意興隆。
這個綽號所指的無疑是他的財富，而非他的地位。

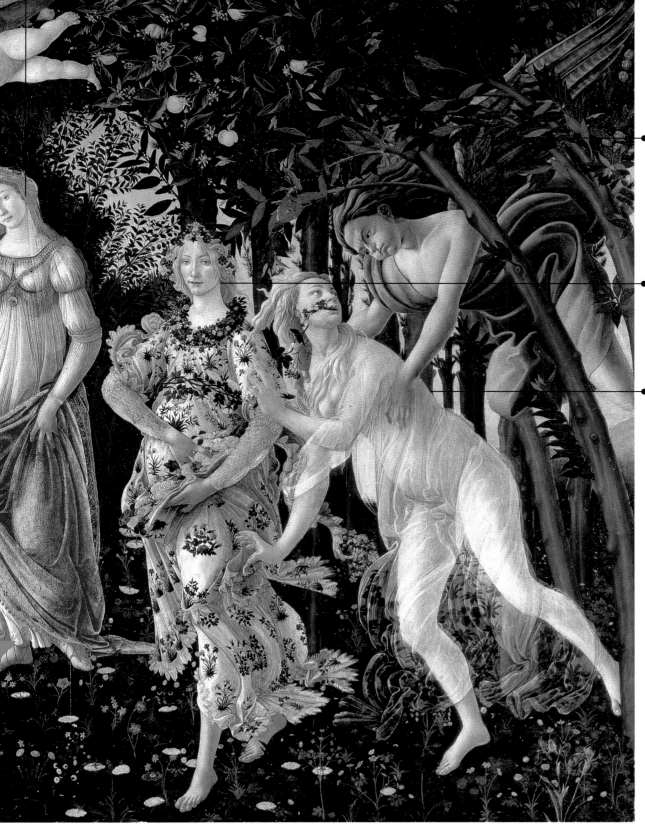

和文藝復興早期的藝術家一樣，波提且利
善於在作品中玩交互指涉文字和圖象的
遊戲。維納斯和麥丘里袍子上的火燄可能
指的是受焚而死的聖羅倫斯 (St Laurence,
羅倫佐名字之由來)；圓形的金黃色果實
令人聯想起梅迪奇家族的紋飾；
而麥丘里所持有蛇纏繞的魔杖，
則是醫生的象徵 (梅迪奇原意為「醫生」)。

西風

藍色、有翅膀的人物是波提且利最富想像
力的創作之一，這是西風之神暨維納斯的
使者耶佛洛斯 (Zephyrus)。他正追著愛人
克洛雷絲 (Chloris)。

和所有文藝復興時期的藝術家一般，
波提且利主持一工坊。此工坊被稱為
「閒晃者學院」，暗示他可能是個懶人。

花神芙羅拉

芙羅拉 (Flora) 是令作品右半部保持平衡的
主要角色。她身上環繞著花朵，跂著腳尖
走過花朵盛開的草地。花神在此代表婚姻
的幸福，同時也是「百花之城」佛羅倫斯
的象徵。

克洛雷絲與耶佛洛斯

在花神之後，波提且利描繪克洛雷絲和耶佛洛
斯的求愛情景。耶佛洛斯愛上寧芙女神克洛雷
絲後，即向受驚的女神求愛，欲娶之為妻；耶
佛洛斯並將她變成花神芙羅拉。有點做作但頗
富創意的波提且利在此繪出芙羅拉自求愛場面
出現的情景。

波提且利：春：約1480：203 x 314公分：
蛋彩，畫板：烏菲茲美術館，佛羅倫斯

1485-1490年記事

1485 英國都鐸王朝興起。法國和
英國拒絕哥倫布所提到東方探險
的計畫。

1486 馬克西米連一世在艾克斯-
拉-沙佩勒 (今德國亞琛) 加冕為日
爾曼國王。

1487 西班牙人征服瑪拉葛。

1488 葡萄牙航海家狄亞斯率領
探險隊繞過非洲南端的好望角。

1489 「+」、「-」符號開始使
用。亞拉岡爆發歐洲首次斑疹傷
寒大流行。

1490 芭蕾舞引進義大利宮廷。
佛羅倫斯發生貿易危機。

達文西 Leonardo da Vinci 1452-1519

達文西是文藝復興時期藝壇非主流派最傑出的天才。他不只是畫家與建築師，躍動的心思與永不滿足的好奇心，使他在不同的領域如工程、解剖、航空、藝術理論、音樂和劇場設計中，成就重要的發現與發明。他生於佛羅倫斯附近的文西 (Vinci)，是一位公證人的私生子，這樣的身分在當時是嚴重的汙點，也可能是達文西個性變得孤僻的原因之一。達文西曾經在傑出的佛羅倫斯兼雕塑家維洛及歐 (Verrochio, 約1435-1488) 所主持的工坊習藝，不過他大半生均在跟佛羅倫斯倫巴爾交戰的王公貴族的王宮廷中擔任畫師。主掌佛羅倫斯的倫巴爾完全無視於他的存在。1483年之後，達文西為米蘭公爵斯福爾札 (L. Sforzas) 工作，1499年法國人侵米蘭時回到佛羅倫斯 (見22頁)。他晚年時為法國王室服務，逝世於羅亞爾河流域 (Loire Valley) 附近的翁布瓦茲 (Amboise)。

達文西 Leonardo da Vinci

「好奇心與對美的渴求，
是達文西天賦的兩大
原動力；這兩者常相衝突，
但若能求得一致，
則可創造出一種微妙、
奇特的優雅美感。」

佩特 (W. Pater)

盤石上的聖母
The Virgin of the Rocks

這件作品的源出頗為曖昧。聖方濟教堂 (San Francesco) 同濟會 (Confraternity of the Immaculate Conception) 委製的祭壇畫，但另有一件較早的版本現藏於巴黎羅浮宮 (Louvre)。由此得知達文西並未照原訂合約行事，而將最初的作品賣給法國國王。他創作的這件版本，成是為了要履行合約的義務。

理想美

作品主題相當模糊且不依傳統。達文西並不採用文藝復興時期對基督教的度敬典型，對於達古的事物亦不感興趣。從此作可看出他對大自然。

聖母年輕相的容貌、平衡的姿態、厚實的眼皮、尖狀的下巴、透露出達文西對於理想美的詮釋，此種典型亦可見於他許多作品中，其中以「蒙娜麗莎」最為著名。

達文西的筆記本

達文西一生留下豐富的筆記與素描。他在其中發展個人任藝術和科學方面的思考，記錄對自然現象的觀察，並且為科學與機械設計繪製圖解。

達文西：水 Water

約1508：20 x 15公分。墨筆素描。英國王室收藏。溫莎堡

達文西筆記中，可見到其著名的「鏡映式寫法」──自右而左的書寫方式，左鏡子在當時被認為是種惡事，亦是造成達文西孤僻的原因之一。

石墨背景

達文西畢生對於石頭與流水極感興趣。從他的出生地文西，亞諾河 (Arno) 流入石峽間──有關他可辨代的最早作品，即是一幅描繪亞諾河的風景畫 (1473)，從中可看出他對大自然結構的興趣。

達文西亦企圖了解事實質證理論，除了觀察事物的意義以及它們如何運作。他對於藝術和科學的關係，美的定義，藝術家的地位等皆感興趣。

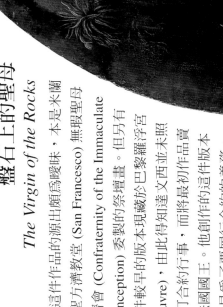
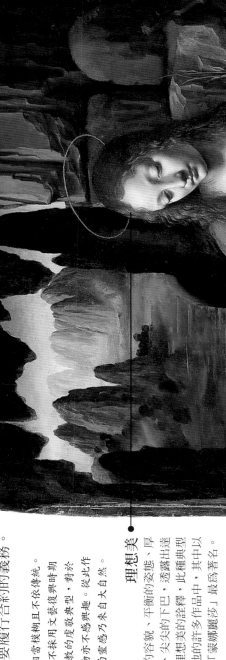

法蘭斯瓦一世和達文西

法蘭斯瓦一世 (François I, 1494-1547) 為法國王權以及法國日後在藝術上的領導地位奠下基石。終其一生景仰義大利的政治與文化，促使他對義大利展開侵略。法蘭斯瓦足足是位優秀的學者，收藏古典藝品與當時頂尖義大利畫家的作品 (包括達文西的「蒙娜麗莎」)。法蘭斯瓦安排其子亨利 (Henry) 迎娶凱瑟琳·梅迪奇 (Catherine de' Medici)，雇用義大利軍事工程師與廷臣，並採用義式宮廷禮儀。因此，法蘭斯瓦發現達文西的天分，並遊說他留在法國一事就不足為奇。據傳達文西死於他的懷裡。

重要作品一探

- 天使報喜 Annunciation：1472-1474：烏菲茲美術館，佛羅倫斯
- 三賢來朝 The Adoration of the Magi：1481：烏菲茲美術館，佛羅倫斯
- 最後的晚餐 Last Supper：1495-1497：感恩聖母院，米蘭
- 蒙娜麗莎 Mona Lisa：1503-1506：羅浮宮，巴黎

達文西對人類行事動機的探索深深感興趣，一如他以樂於探索科學原理一般。今日，吾人稱此為心理學，達文西則名之為「靈動」。

暈塗法

從天使的臉部、明亮的眼睛、髮卷、細緻的光澤以及柔和的陰影，可見達文西精於運用光線和陰影。他創出暈塗 (sfumato) 技法 —— 柔和地、如煙霧般地運用色彩與線條，使輪廓相互融合。運用暈塗這種效果，達文西將右手放在施洗者約翰的左手上。達文西安排這般的姿勢，以結合畫面上不同的人物，並製造出溫柔、神祕的氣氛。

未完成的部分

這件作品的某地部分並未完成，例如天使放在基督身上的左手。

家庭成員

達文西描繪傳統的聖母、聖嬰和施洗者約翰一家人，並加進一位身分不明的天使。

前景

前景並未完成，羅澤宮珍藏的較早版本顯示的是流水，在此處隱藏的是流水。

施洗者約翰

約翰的光環和所持的蘆葦十字架並未見於原畫中，這是後人加進去的。

意味深長的雙手

聖母將右手放在施洗者約翰的肩上。依前幅的左手，則懸於聖子頭上。達文西安排這描繪般的姿勢，以結合畫面上不同的人物，並製造出溫柔、神祕的氣氛。

達文西：盤石上的聖母
1508：油彩·畫板：
190 x 120公分：
國家藝廊，倫敦

1510-1520年記事

- 1511 法國撤離義大利
- 1513 喬凡尼·梅迪奇被選為教皇里歐十世
- 1514 葡萄牙與中國開始海上貿易。
- 1515 法蘭斯瓦一世加冕成為法王，法國入侵義大利。
- 1517 馬丁·路德對「教皇永無謬誤論」提出質疑。
- 1518 西班牙人發現墨西哥
- 1519 葡萄牙航海家麥哲倫啟航環繞世界一週。

達文西成功地將藝術家的地位從精通技法的匠提升至世界知名的大師，以致在當時收藏家即已費盡心力向他索畫，即使是尺幅很小的作品也算數。這件作品於1785年時被住在義大利的蘇格蘭畫家漢彌頓 (Hamilton) 買下，他將作品帶回倫敦賣與蘭斯敦侯爵 (Landsdowne)：1880年烏菲斯國家藝廊收藏。

達文西以手勢和臉部表情呈現人物的內在情感。他寫道：「一位好畫家能畫出兩種事物：一是人物，一是人物的心靈。前者容易後者難。因為後者必須透過肢體的姿勢與動作才得以表現。」

仔細觀察細部

此處的髮卷非常類似達文西對流水的描繪 (見右上)。在他的筆記本中，達文西記下流水的形狀和人的髮卷如何地相似，並記錄旋渦的形狀類似於某些螺旋狀生長的植物。

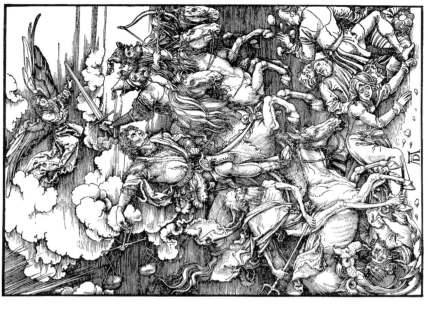

杜勒 Dürer 1471-1528

杜勒生於德國紐倫堡 (Nuremberg)，為金匠之子，最初於父親的工坊習藝。他早期所受的影響來自北歐的中世紀傳統：精雕細琢的技巧、強烈的圖象，以及哥德式風格。然而，早熟的天賦結合著好奇心、企圖心以及旅行的欲望，使他擺脫這些傳統。義大利之旅對他一生產生重要的影響。在那裡，他發現義大利文藝復興觀察事物的新方法，以及新藝術風格與技法，並且對貝里尼 (見20頁) 的畫作留下深刻印象。杜勒對於義大利藝術家的地位受到提升感同身受，因此決心致力於提高藝術家在北歐的地位。當他回到德國後，加強幾何和數學方面的研究，並與學者同行、等藝術匠為伍。他成為義大利藝術理念傳播到北方的主要管道，影響力遍及全歐。然而，杜勒創作的畫作數量極為有限，他將大部分的精力花在版畫製作上──木刻及銅版畫，因為他的版畫作在此種藝術形式上擁有極高的天分。對於16世紀的藝術有很大的影響，杜勒的版畫作品幾乎流傳到西歐各個角落。杜勒的藝術雖然很具普遍性，但又表現出強烈的個人風格，是文藝復興時期德國最重要的畫家。

杜勒 Albrecht Dürer

「在這裡，我是個紳士；在家鄉，我只是個寄生蟲。」
　　──杜勒

自畫像 Self-Portrait

在這幅作品中，杜勒刻意將自己描繪成衣著優雅的紳士，而非藝術匠。這件作品部分的目的是要提高藝術家的地位，並在這幅畫中顯示義大利最新的藝術理念。

杜勒受達文西 (見24頁) 理念的啟發，認為藝術的原創性與創新精神，較之勤勉與技法更為重要，當時在德國尚無人提出這種理念。

臉部特色

雖然杜勒將他地盛裝 (昂貴的皮手套是紐倫堡的衣著特色，但是對於自我表情的描繪，則十分冷靜、準確。從許多自畫像作品中，均可看出他相當沈湎於描繪自我的模樣。

帽子與手套

杜勒戴著時尚的帽子、衣服有著細膩的線鎬，極富優雅。他對自己的天賦非常有自信，將此表現得淋漓盡致。

杜勒處在紛亂的時代：馬丁·路德對天主教會的威權提出質疑，奠下政教分離的基石，直至今日的影響著歐洲的局勢。杜勒最後未能改信新教。

啟示錄

杜勒最有名的作品之一是描繪啟示錄 (Apocalypse) 的14件木刻版畫，附上聖經經文。集結成書出版。這些作品立即風行，在當時紛亂的世局下，頗能觸動人心，並產生義大利藝術復興觀察事物的影響。

杜勒：啟示錄中的四騎士
Four Horsemen of the
Apocalypse，約1498：
39 x 28公分：木刻版畫

啟示錄是聖經新約的全書 (New Testament) 的最後一書，預言基督再臨與末日的審判。左下角描繪地獄張開大口吞噬主教的情景。杜勒後來極可能改信新教。

山景

杜勒從家鄉紐倫堡越過阿爾卑斯山 (Alps) 到威尼斯，途中的山區景色令他印象十分深刻。他將之繪成素描和水彩作品。此處的窗景應是取材自那些作品。

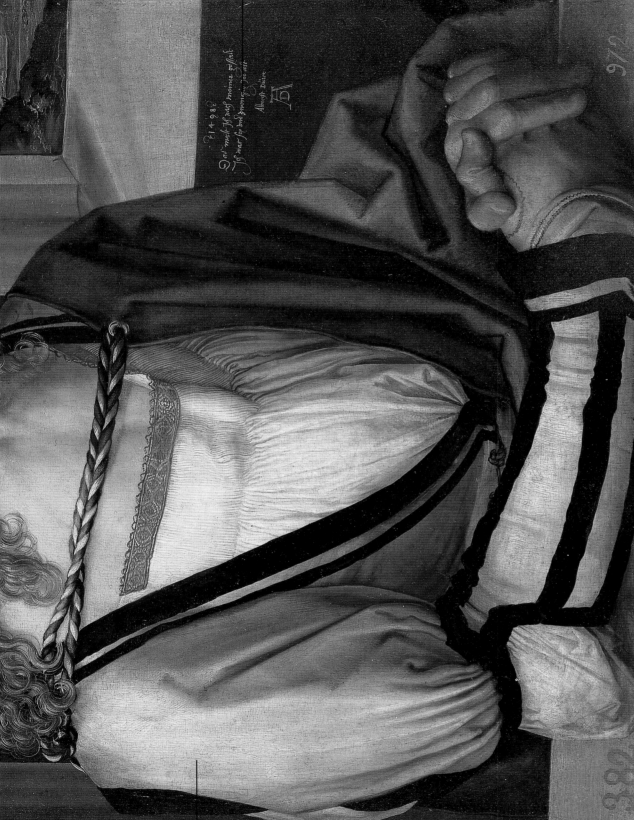

木刻版畫是運刀刻出木板
留下凸起的部分以印出黑線。
線條簡單的木刻版畫
是手刻製書頁插圖的標準作法，
大塊的留白可手繪顏色。
杜勒創造出複雜的新方式，
以重疊的線條造成光線
和陰影的效果，並且加強
曲線和複雜的線條運用。

杜勒畢生對藝術理論極感興
趣，並熱衷於研究文藝復興時期
有關透視法與比例上的問題。
他於1525年發表「論測量」
（Treatise on Measurement），
另一本「人體比例四書」（Four
Books on Human Proportions）
則於1528年杜勒死後才付梓。

題辭

窗戶下的題辭寫著：
「1498。這是我自己的自畫
像。我當時26歲。」杜勒所有作品中幾乎全部
可見到 AD 的組合字樣。

重要作品一探

• 亞當和夏娃 Adam and Eve：
1504：大英博物館，倫敦
• 玫瑰花環饗宴 Feast of the Rose-
garlands：1506：國家藝廊，布拉格
• 希斯金的聖母 Madonna of the
Siskin：1506：國立博物館，柏林
• 在書房的聖傑洛姆 St Jerome in
his Study：1514：大英博物館，倫敦
• 四使徒 Four Apostles：1526：
舊畫廊，慕尼黑

年輕的德國藝術家在學徒生涯即將屆滿時，依照傳統會出外
遊歷數年。不過大部分的藝術家多選擇北歐而非義大利。
杜勒原本打算前往史特拉斯堡（Strasbourg）附近的寇勒瑪（Colmar），
造訪當時德國頂具名的畫壇版家熊高爾（Schongauer）；
但熊高爾於1492年去世，杜勒因而未能與之會面。

對細部描繪的喜愛

1490年代末期，杜勒抗拒於
木刻版畫和手線刻版畫的創作。
雖然有多幅作品均受世人
喜愛，但杜勒畫中的地位仍盤旋於
油畫。傑出的版畫家如杜勒，
他將髮絲細嵌以金色，顯示
出由其父親工坊所習得的
功夫。杜勒在版畫上的精湛技
法，部分乃得自他從金匠工作
中得來的知識。

義大利式的風格

杜勒常採用半身像的形式
作畫。人物倚靠窗台、轉
頭朝前，以及背景中的窗
景，均顯示杜勒畫中的最新概
念。然而，在另一方面，
威尼斯肖像畫中當時
拒絕將自己的表情與
特色理想化，極為注重細
部的觀察，以及有稜有角
（而非順順圓潤）的畫風，
在在顯示杜勒仍保留著
北方的特色。

這件作品原為英王查理一世
（Charles I）所有。他著名
的蒐藏家與收藏有（見40
頁），最初由紐倫堡市議會
獻給阿朗道伯爵（Arundel），
再由伯爵送給查理一世。
西班牙國王菲利普四世
（Philip IV）買下此作。

杜勒：自畫像：1498：
52 x 41公分：油彩：畫布
普拉多美術館，馬德里

宗教改革

16世紀初，天主教教會（Catholic Church）非常腐
敗，德國教士馬丁·路德（Martin Luther，1483-
1546）撰寫一系列的論述以為抗爭。雖然抗爭的
原意是在現有的教會體制下進行改革，但是他的
理念終究導致西方基督宗教的分裂，新教教會
（Protestant Church）因而誕生。杜勒深受路德思
想影響，支持尋求真理的改革理念。然而，宗教改革
（Reformation）所引發的過度暴力又使他對此感到
極為厭惡。

米開蘭基羅 Michelangelo 1475-1564

米開蘭基羅是位天才雕刻家、畫家、建築師也是詩人，當他在世的漫長歲月（享年89），對當代的影響深遠，而且他的作品直接地感動了二世代代的藝術家，一直到現在。米開蘭基羅出生於佛羅倫斯附近，父親是帶有貴族血統的地方官員，年幼時即展露出的天賦。他先跟隨畫家吉爾蘭戴歐（Ghirlandaio）學藝，並從研究喬托（Giotto）和馬薩其奧（見12頁）的溼壁畫得到許多心得。然而，因深受軍那大羅（Donatello，約1386-1466）的影響，他一向最愛三度空間的藝術形式。米開蘭基羅的雕塑作品建立了他在藝術界中聲名，其中以羅馬的「聖觴」像（Pietà, 1498）、佛羅倫斯的「大衛」像（David, 1501-1504）最為著名，兩者均成於30歲以前。

米開蘭基羅是虔誠的基督徒，對宗教的虔敬亦是其藝術靈感的來源之一。他的所有重要繪畫委託都來自教會。由於對遠古時代的藝術極為熱愛，其作品中處處可見古典雕塑畫上的成就可見於羅馬的西斯汀禮拜堂（Sistine Chapel）。1508至1512年，米開蘭基羅30幾歲時，花了4年的時間繪製禮拜堂天棚的頂棚壁畫（「最後的審判」則始於繪於1534年）。米開蘭基羅生平大部分的時間都在羅馬創作，最後20年受任為新聖彼得大教堂（St Peter's）的總建築師，並在此創作出最為動人的雕塑與詩作版品。

米開蘭基羅
Michelangelo Buonarroti

「一直到我們達到藝術，與生命的極致，才得成就內在的修養」
米開蘭基羅

最後的審判 The Last Judgement

這幅不凡的計畫乃由出身梅迪奇家族的教皇克雷門特七世（1478-1534）所提。米開蘭基羅最初對此並不熱中，後來才產生興趣。

這件作品非常的大，計有400多位人物。每個人物的姿態均不同。米開蘭基羅刻畫受難人物比例大小不等，顯示為特：畫面的空間似乎不像凡間，相當晦昧不明。畫中氣氛陰沈，即使得到救贖者，表情也呈苦焦，此件顯然缺少喜悅的成分。

米開蘭基羅繪製此作品時，羅馬天主教廷充滿不安的氣氛，米開蘭基羅亦深受此氣圍的影響。雖然他在西斯汀禮拜堂繪製的頂棚壁畫散發出信心十足與和諧的氣氛，但此處則全是紛亂和暴力的情景，以及冷酷的質問。

加畫的部分

弦月形部分的圖案描繪基督受難。這是米開蘭基羅知道畫作必須將整個牆面蓋去除，才將原來佩魯吉諾（Perugino）稍早的壁畫去除，再行加畫的部分。

垂死之奴

這件人稱「垂死之奴」的作品，是1513至1515年為教皇朱利斯二世（Julius II）陵墓所製作的數件雕塑之一。米開蘭基羅花了近40年裝飾此陵墓，但終未完成。從人物的美感姿勢以及理想美，顯示其晚年作品所留下精細遭受折磨的痕跡。

米開蘭基羅 Michelangelo：
垂死之奴 Dying Slave：1513；226公分；羅浮宮，巴黎

米開蘭基羅與人爭辯，對他而言與人相處是件十分困難的事。他是同性戀者，且深為罪惡所苦。米開蘭基羅未尋獲合適的伴侶，大概因而還拝獨身。隨著年紀漸長，他對人的罪惡與自我的憂鬱，感受日益加深。

憤怒的基督

基督並非莊嚴端正地坐着，而是用力地往前施壓，似乎要用右手把好人拉起，用左手把壞該受譴責的人。米開蘭基羅在這個主題上的特殊詮釋，與傳統完全不同。

內圈

圍繞在基督四周圍的聖者，先知與以色列的先祖面露驚恐、神情頗為錯亂。基督右側是聖母，傳統上她代罪人求情赦，但此處卻毫不起眼的縮在一旁。

此件溼壁畫費時5年才完成，比繪製整個西斯汀禮拜堂穹頂耗費畫所花的時間更久。作品並覆蓋精早原先及畫所繪的壁畫。為了繪製這件作品，必須破壞掉原有的窗戶，此作改變了整個禮拜堂內的光線，以及世人對禮拜堂中其他作品的詮釋觀點。

裸體的男性

從人物各具不同姿態，可知米開朗基羅對於男性身體極為瞭解（他在攻習階段曾解剖研究男屍）。每個人物皆具三度空間的立體感，像是雕塑作品。

下地獄的人

米開朗基羅以豐富的想像力運用傳統的象徵意義。例如，聖凱瑟琳（St Catherine）善用她的輪子，驅逐企圖升往天堂但該下地獄的人。魔鬼亦現身將該下地獄住下拉。

米諾斯

被蛇纏繞的人物是住在地府的米諾斯（Minos）。米開朗基羅明顯地借自遠古傳說以及但丁的「地獄篇」。據說這是教廷祭典大臣契撒拿（Biagio da Cesena）的畫像，他曾不留情面的批判米開朗基羅的作品。

生命冊

兩位天使手握手握記錄上天堂與下地獄的名冊。他們宣告名列其中者，記載下地獄的書卷明顯地較入本。

卡龍

駕船載下地獄的人渡過冥界河（River Styx）的卡龍（Charon），表情非常驚唳。他以划槳揮擊趕定下地獄的乘客。米開朗基羅引自但丁（Dante）的「地獄篇」（Inferno），亦令人聯想起中世紀對死亡和罪惡的觀念。（見12頁）。

教廷的委託計畫

自1505年起米開朗基羅持續受僱於教廷，儘管兩者之間常有衝突。他為教皇朱利額斯二世製作的大型陵墓，以及為佛羅倫斯聖羅倫佐教堂（San Lorenzo）進行的建築與雕塑計畫，始終未能完成。之後，他又接下監督重建聖彼得教堂的計畫。西斯汀禮拜堂中的淫壁畫是米開朗基羅接受教廷委託的計畫中，唯一完成的作品。

可怕的自畫像

聖巴多羅貿（St Bartholomew）位於基督的腳下，手執象徵其身分的一支深淵之上。長久以來大家認為這扭曲的表情是畫家自畫像，描繪自己被拒於天堂外，暗示此件作品他在精神上飽受折磨。

死者被提上天

作品左方描繪死者應允位升往天堂的號角聲。自墓中羅米升往天堂，有些作伸展狀，有些死人拉拔，有些則顯然靠自力救濟。

米開朗基羅：最後的審判
1536-1541：14.6 x 13.4公尺：淫壁畫：西斯汀禮拜堂，羅馬

許多惡評論指此為色情之作。當教皇保祿四世（Paul IV）要求米開朗基羅「弄乾淨」（亦即將畫中性器容去）這件作品時，他答道：「告訴教皇這只是件小事……他應該也把這個世界弄乾淨，畫作隨時可弄乾淨……」。特倫托公會議（Council of Trent）後未決議修改這件壁畫，下令為畫中裸者披上彩。

吉奧喬尼 *Giorgione* 約 *1477-1510*

吉奧喬尼一生的種種，一如其作品的涵意一般模糊不清。不過，他在世的短短數十年間，被公認為天才，他對繪畫本質的概念，以及藝術家的地位，常有迥然不同於流俗的看法。吉奧喬尼出生於威尼斯附近的法蘭哥堡 (Castelfranco)，曾在貝里尼 (見20頁) 的工坊習藝。據說他出身貧微，不過非常聰明，具音樂天賦，而且頗有女人緣。1500年時，吉奧喬尼結識達文西 (見24頁)，在藝術家的社會地位與美的概念上，深受達文西的影響。吉奧喬尼主要為私人贊助者作畫，這些贊助者追求有涵養的知性趣味，喜歡充滿詩意與哲學內涵的小畫作。吉奧喬尼似乎也有相同的興趣，因而贊助者把他當成同好對待。他對探究能讓作品產生高明亮度與柔和感的油畫技法深具興趣。吉奧喬尼英年早逝使得威尼斯藝壇失去一塊瑰寶。

吉奧喬尼 *Giorgio Barbarelli*

情色的主題
此畫面所含的情色本質，暗示這件受委製的作品，可能是為了掛在私人臥房之用。

沈睡的維納斯 *Sleeping Venus*

此作通稱「德勒斯登的維納斯」(Dresden Venus)，其畫面極具原創性，在古典藝術中未曾有類似的作品。這幅作品透露吉奧喬尼對一種新理想美產生了興趣，認為充滿詩意的美感更勝作品的知性內涵。

沈睡的女神
斜躺的裸女成為歐洲繪畫最受歡迎的畫像。吉奧喬尼安排裸女睡在一塊大石頭下，閉闔雙眼，沈睡夢境中，並未意識到有人在看她。其後幾乎所有相同主題的畫作，畫中人物總是清醒的，例如馬內的「奧林匹亞」(見76頁)，以將維納斯描繪成提供性服務的妓女而聞名。

達文西的影響
柔和的陰影、維納斯圓潤的胴體，以及帷布的縐褶處理，均顯示受達文西的影響。此作品創作的年代與達文西的「蒙娜麗莎」相當，這兩件作品均廣為後世模仿。

由於威尼斯在世界上佔有藝術與貿易的地利，吉奧喬尼得以接觸來自東方與歐洲各地不同藝術風格的影響。在威尼斯可見到荷蘭重要畫家的作品，吉奧喬尼應也見過許多例如杜勒 (見26頁) 等人的版畫。他的維納斯以土耳其宮女斜躺的慵懶美，來展現愛神超凡脫俗的美。

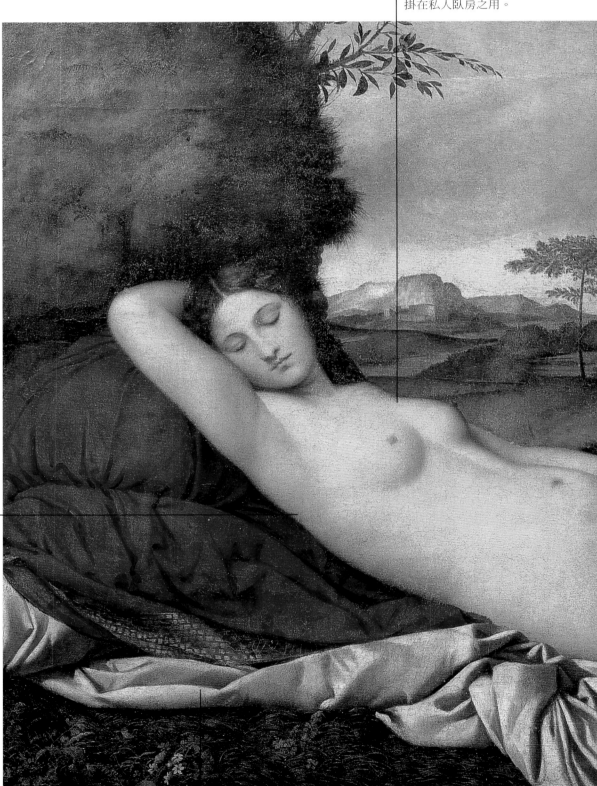

重要作品一探

- 暴風雨 *La Tempesta*：
 1505-1510；學院美術館，威尼斯
- 羅拉 *Laura*：1506；
 藝術史博物館，維也納
- 三哲人 *The Three Philosophers*：
 約1509；藝術史博物館，維也納

精湛的油畫技法
對維納斯倚躺的華美布料明暗部分加以細心處理，顯示吉奧喬尼精於運用油畫這種新技法。

吉奧喬尼對於人體美提出感官享受的新詮釋。文藝復興初期的理想美——例如波提且利的「春」(見22頁)——建立在知性的關連上，但是吉奧喬尼明顯地打破了此種關連。他創造的理想美直接吸引感官而非心靈。

作品收筆的部分

吉奧喬尼去世時，這件作品尚未完成。一般咸認提香（見34頁）受委託完成作品中的風景部分。按層次向遠處縮減的風景，以及遠遠藍色的山丘，是提香早期的典型特色。作為提香的對手，吉奧喬尼的早逝更確定提香日後的重要地位。

傳說吉奧喬尼雇用提香，一起裝飾威尼斯一德商總行的正立面。當時大眾對於已成名的大師吉奧喬尼在此繪製的「猶滴」像 (Judith) 稱讚不已，並且有人告訴吉奧喬尼那是他長久以來畫得最好的作品。事實上，此乃提香所繪，吉奧喬尼因而與提香絕交。

廢棄的城鎮

背景的廢棄城鎮加強神祕的氣氛，這種主題不禁讓人聯想起吉奧喬尼的名作「暴風雨」。

文藝復興時期最熱中收藏的贊助人艾斯特 (Isabella d'Este) 在 1510 年 10 月時，寫信給她在威尼斯的經紀人，請他買一件吉奧喬尼的作品，由此可確知吉奧喬尼不凡的聲譽。這位經紀人無法完成她的要求，因吉奧喬尼不久前死於瘟疫。

> 「他總是充滿熱忱，在他的藝術中大自然是如此的鮮活」
>
> 波希尼 (Boschini)

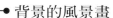

背景的風景畫

對風景畫的興趣是威尼斯畫派的特色之一，這種特色促成 17 和 18 世紀間純粹風景畫的誕生。值得注意的是，威尼斯的藝術在人物和風景間創造出和諧的一致性。相較而言，佛羅倫斯的繪畫總是專注於人物，風景僅居次要地位。

消失不見的丘比特

從 19 世紀這幅畫作修復時的 X 光檢驗發現，在作品的右側吉奧喬尼原來安排（或曾計畫安排）愛神丘比特，但在創作的某個階段即被塗去。

吉奧喬尼：沈睡的維納斯：
1508-1510：108.5 x 175 公分：
油彩，畫布：
繪畫美術館，德勒斯登

柔和的曲線

維納斯胴體的柔和曲線加強沈睡的感覺，並鼓勵觀者凝視維納斯的整個身體。

威尼斯有許多支持畫家生計的贊助者，例如教廷和政府。總括而言，也許是因為這些贊助者的藝術品味過於保守，以致吉奧喬尼漠視他們，他比較喜歡為一群私人贊助者作畫，他們委託小幅的作品，用以反映他們在詩作和音樂上的趣味。

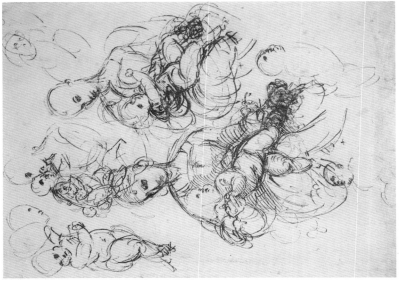

拉斐爾 Raphael 1483-1520

雖然拉斐爾的一生多彩多姿，但是在37歲生日時非常不幸因發燒而病逝。拉斐爾出生於烏爾比諾一個具有文化素養的家庭，父親為當時的公爵（見16頁）服務。拉斐爾曾在義大利頂尖的畫家佩魯及諾（Perugino，約1445-1523）門下習藝。1504年時，他在創作力豐沛的佛羅倫斯，研究喬托（Giotto）、馬薩其奧（見12頁）和米開蘭基羅（見28頁）的作品。所有的文獻均記載拉斐爾是位舉止優雅、行為正直的美男子。他隨即成為教皇朱利爾斯二世（Julius II）的最愛。朱利爾斯二世於1508年首次下詔拉斐爾裝飾教廷官邸，這項委託激發拉斐爾的靈感，因而創作出許多傑作。自此以後，拉斐爾參與教廷的所有計畫均來自教廷的委託。拉斐爾大方自在的性情贏得教皇官員的喜愛和女性的芳心（他有許多的早期作品絕大多數是以此為中心，而且不斷創作出一種非常典雅而詩意、戲劇性、豐富的繪畫形態，19世紀結束前他成為成熟的畫風一直被視為歐洲藝術的完美標準，以及古典繪畫風格的典範。

拉斐爾 Raffaello Sanzio

「拉斐爾超凡的天賦，
無人能出其右」

歌德（Goethe）

西斯汀的聖母
The Sistine Madonna

此祭壇畫是拉斐爾以聖母與聖嬰為主題的作品中，最後的名作。拉斐爾特別喜愛這個主題，他在佛羅倫斯的早期作品絕大多數是以此為中心，而且不斷加以創新與變化。

就像拉斐爾所有的作品，這幅畫作同樣透露著肯在的優雅感，而這般效果乃得自精心的布局與彩的勻稱描繪。

引人注目的姿態

拉斐爾善於安排人物的姿態，使動作和表情和諧一致，以吸引目光焦點。此處，聖嬰並非如達文西筆下一般地活潑、早熟、擔憂的神色，聖嬰的帶著疑問的眼神，姿態亦透露出此般心情。

聖席斯托

聖席斯托（St Sixtus，即教皇席斯托二世，於258年殉道）位於祈禱著和聖母之間；祈禱者跪在祭壇之前，聖席斯托扮演著代禱者的角色。

天國景象

布幔彷彿剛被拉開，呈現聖母與聖嬰飄浮在雲端的天國景象。

此畫作原是帕辰察（Piacenza）聖席斯托修道院禮拜堂中的祭壇畫。未利爾斯二世仍為這座禮拜堂教堂時，捐款興建了原始的建物。禮拜堂中存有聖席斯托和聖巴巴拉的遺物。

線條流暢的頭巾

聖母環抱著聖嬰，聖母左手臂、聖嬰右手臂，以及綠條流暢的頭巾，三者形成保護狀的圓形。

實驗性質的素描

這些素描顯示拉斐爾曾嘗試以各種姿態，描繪母與子的主題。此畫員與「西斯汀的聖母」並無直接關連。應該有與作品相關的素描，只是現已遺失。頭部、雙手以及布帛似乎最合拉斐爾感受到興趣。

拉斐爾：聖母與聖嬰的習作，約1510，25.5 x 18.5公分，墨筆素描，大英博物館，倫敦

拉斐爾自實驗做出的素描出發，繼續發展作品最後的設計樣式，也許先有數個版本才決定最合適的圖案。然後，他繪製一幅與作品同尺寸的大型素描草圖，作為畫布上最終成品的輪廓。

聖母與聖嬰

聖母與聖嬰甜美的表情，流暢優雅的姿態，向來為拉斐信所受人稱道的特色。充滿信心與慈愛的聖母抱著聖嬰，聖嬰則倚偎在她的懷中。

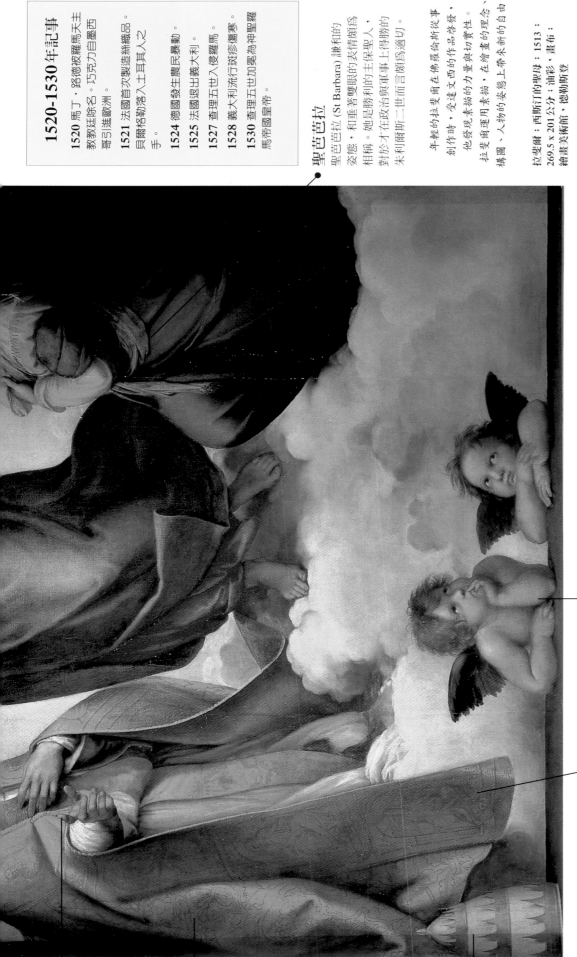

聖芭芭拉

聖芭芭拉 (St Barbara) 謙和的姿態，和垂著雙眼的表情相稱。她是勝利的主保聖人，對於才在政治與軍事上得勝的朱利爾斯二世而言頗為適切。

年輕的拉斐爾在佛羅倫斯從事創作時，受達文西的關切愛性。他認識素描的力量與切實性，拉斐爾運用素描的姿態為他帶來新的自由。

拉斐爾：西斯汀的聖母：1513：269.5 x 201公分：油彩、畫布：繪畫美術館，德勒斯登

天使嘻嘻啪啪

兩位小天使像是從背景中的天庭逃出，帶著翅膀的嬰孩般（putti），而非神話中的小裸童（cherubim）他們的存在與表情為這幅作品添加了輕鬆的氣氛。

1512年6月，教皇朱利爾斯二世打敗不服從教廷國家，凱旋歸來的勝仗。同時，帕辰察堂神願與教廷結盟，贏得重要的勝利。朱利爾斯二世委託拉斐爾繪製這幅作品，贈予修道院以為回報。

簡化的形式

拉斐爾充分地表現出聖席斯托法袍的質量感。幾處優雅流暢的褶紋，呈現出簡化了的形式。

朦朧的天使

拉斐爾在明亮而模糊的背景中加進一群朦朧的天使，深具原創性的圖像為作品的神秘感。

拉斐爾所有的作品均盡其精進的技法——對線條完美佈局的掌控。在當時普遍被視為繪畫更勝於用色的技法，此種主張設定為取線條是知性的訓練，而用色彩則主要是用於裝飾。

依前縮法處理的手

聖席斯托右手與手臂的描繪，是依前縮法處理的極佳範例。米開蘭基羅善於處理人物特殊的姿態，拉斐爾在此可能是帶有競爭性地回應這位勁敵。

教皇的法袍

聖席斯托身穿木果樹紋飾的法袍，這是朱利爾斯二世出身的羅維瑞家族（della Rovere family）的紋章。

18世紀時，撒克遜選侯買下此幅祭壇畫，並在德勒斯登建立著名的畫作收藏。時至今日，拉斐爾所繪的祭壇畫均已不在原本的教堂，且大部分作品因不當清洗與修復而遺風重損毀。幸運的是，這件作品的保存狀況十分良好。

教皇的三重冠

一頂教皇的三重冠放置在畫面開觀者和天堂景象的假想架子上。

拉斐爾在羅馬

15世紀中期崛起，歷任教皇均企圖將美化羅馬（Rome），以使這座被基督宗教中心暨羅馬帝國首都的城市盡善盡美。其中以朱利爾斯二世與他的繼任者雷歐十世（Leo X）的貢獻為最。兩位教皇均仰仗佛羅倫斯的藝術家，創造出融合古典與基督教信仰的藝術與建築。名聲遠播的拉斐爾，年方25即受聘延攬至羅馬，他受託任在梵諦岡（Vatican）的教廷官邸繪製溼壁畫「雅典學院的辯論」。聖賽豐的藝復興鼎盛時期最偉大的藝術成就之一，雷歐十世繼任後，拉斐爾則在羅馬主持考察古蹟的計畫。

提香 Titian 約 1488-1576

提香出生於威尼斯北方山區一個貧苦的家庭。他在世時獲得許多殊榮，而且名聲至今仍屹立不搖。提香的個性極為機伶，由於判斷正確（也帶有些許的幸運），使他變得非常富有，而且贏得歐洲當權君王們的友誼。不是英年早逝，就是離開威尼斯前往羅馬發展。提香生涯早年的許多對手，例如吉奧喬尼（見 30 頁）、不是英年早逝，就是離開威尼斯前往羅馬發展。提香生涯早年的許多對手，例如吉奧喬尼（見 30 頁），取代所有文藝復興初期畫家的成就。從中習得空間、形象的描繪，對於光綠和色彩亦極重視，並融注以新生命。形成典型威尼斯畫派所傳統留予後世；晚年提香發展出一種非常自由的畫面處理風格，不重輪廓，只重色塊的表現，深得王公貴族的喜愛。另一為肖像畫，作為一位肖像畫家，提香精通兩個領域：其一為裝飾性的神話故事、理想、奉承人物的要素融入作品中，這種風格逐成為痛風肖像畫的特色。將為寫實、奉承人物的要素融入作品中，他巧妙地

1533 年，提香在波隆那（Bologna）初識查理五世。
愛冊封為巴達丁伯爵（Count Palatine）。穆爾堡戰役後，查理五世下詔提香前在奧格斯堡（Augsburg），為他繪製此幅肖像，並為王室其他成員作畫。

在穆爾堡的查理五世
Charles V at Mühlberg

查理五世命大帝令提香繪製這幅作品，以慶祝一場重要的勝仗：1547 年擊敗新教聯軍（Protestant League）的穆爾堡之役（Battle of Mühlberg）。這伴作品顯示出提香在肖像畫的精湛技法，也充分展現他對色彩運用的敏銳度，以及善於掌握油畫的豐富表現性。

金羊毛騎士團
查理五世頸上戴著金羊毛騎士團（Order of the Golden Fleece）的標記，他是該團的團長，這是由 24 位騎士組成，以效忠領袖、譽節保衛天主教教誨。金羊毛騎士團不僅具有儀式上的威權，查理五世並以這此騎士組成諮詢會議。

注重繪畫性的風格

1540 年代至 1550 年代是提香繪畫生涯的顛峰期，他的畫風發揮到淋漓盡致的境界。提香成功擷取綠和肌理，從此處的盛甲即可見一斑。他創造出古奧喬尼以及知識份子皆能欣賞的藝術。

瓦薩利（見28頁）評論提香晚期的作品：「不宜近看，從遠處看則頗為完美……他所用的技法……使作品非常生動，而且隱藏著創作所耗的精力。成就濾示出的藝術。」然而，有些評論家並不認為這種注重繪畫性的風格是對意造成的，而且批評提香並未完成他的作品。

事實與奉承
提香刻意並未加任何飾物與象徵圖案。查理五世裝束齊備、雄壯日充滿信心地單騎出征。他的兩眼凝直視前方，緊縮下顎，神情堅定。事實上，查理五世已57歲，而且深受痛風與氣喘之苦。

儀式用的盔甲
查理五世身穿盔甲、騎著戰馬。由於精砲的發明，盔甲已不再足以保護人體，僅能用作裝飾。但是盔甲仍乃有展示的功能，盔甲工藝在16世紀達到空前的高峰。

1550-1590年記事

1551 英國文人摩爾爾撰寫「烏托邦」。

1554 菲利普二世與英國女王瑪麗一世成婚。

1564 米開朗基羅去世。莎士比亞誕生。

1571 威尼斯在雷龐多擊敗土耳其。

1584 英人雷利發現吉尼亞。

1588 西班牙無敵艦隊入侵英國。

為了羊圖王權和天主教教會的尊嚴，查理五世多次御駕親征。他在政治與軍事上的敵人分別是法國和土耳其，後者在1530年代被他擊敗。查理五世泣志到在北歐逐漸強大的新教徒，雖在梅爾海一役讓之擊潰，但為時已晚，無法阻斷他們的持續發展。經過長期的行旅與征戰，疲憊的查理五世於1556年遜位，帶著提香為他繪製的一座修道院。查理五世當然一些珍貴的畫作，如同他所珍惜的每一件新的畫作，如同他珍惜自己得來的每一塊新的領地。

查理五世大帝的最愛

哈布斯堡王朝 (Hapsburg dynasty) 的領導者查理五世 (Charles V) 統治著自古羅馬帝國的凱撒篇 (Caesars) 以來，至拿破崙 (Napoleon, 見62頁) 之前歐洲最廣大的領地。查理五世和提香的關係並非比查理更常，雖然在社會的規範下，君主與畫家之間通常須保持一定的距離。但是透過提香的作品，可知查理五世和提香情裡惺惺相借。根據傳說，有一次查理五世還親自為提香換起一支掉落在地上的畫筆，對於王室成員而言，這已是極為親密的舉動。查理五世亦贈與提香許多的飾物與養老金。

也人並不清楚提香確切的出生日期，他看老來似乎比實際的年歲長了許多，據稱活了近百歲，最可靠的推算是查香生於1488年，享年80餘歲。他與畫師之女的婚姻幸福美滿，育有二子一女，其中之一是出名的敗家子。

「坦白說，我一點也不喜歡拉斐爾。最好的找不得到，提香才是當時領導時代的人」

委拉斯蓋茲

重要作品一探

- 聖母升天圖 *The Assumption of the Virgin*：1516-1518：聖方濟會榮耀聖母教堂，威尼斯

- 戴手套的男子 *Man with a Glove*：約1520：羅孚宮，巴黎

- 烏爾比諾的維納斯 *Venus of Urbino*：1538：烏菲茲美術館，佛羅倫斯

- 搶奪歐羅巴 *The Rape of Europa*：1550-1562：卡隆納美術館，波士頓

描繪與色彩

威尼斯畫家衛重色彩而輕描繪。這件作品創作完成前不久的1545至1546年間，提香前往羅馬並認識米開蘭基羅，兩人皆含蓄而有禮。米開蘭基羅見到查香的作品後表示，提香用色極為精確，可惜描繪的功夫不生。

別具氣氛的背景

輕描淡寫的背景，繪有小丘和累篆兩千的天際是查香的典型風格，而且增加了作品的暖意意與裝飾性。提香畫出一種真正的歌景，而是企圖製造出一合適作品氣氛的場景。

騎馬像

描繪君王的馬上英姿獨如羅馬馬或是文藝復興初期的騎馬像──是當時繪畫界仍一大創新，這件作品開啟肖像畫全新的風貌。由此可知，即使查香當時已是公認敏尼斯最偉大的畫家，他仍在構圖與風格上持續追求進步與演變。

提香最好的作品中，許多均是為查理五世以及其子菲利普二世 (Philip II，繼任為西班牙國王) 所繪。

馬德里 (Madrid) 至今仍藏有許多提香的傑作。這些作品深受魯本斯 (見40頁) 、委拉斯蓋茲 (見46頁) 的推崇與研習，提香並影響18世紀英國畫家雷諾茲 (見56頁) 和根茲巴羅 (Gainsborough) 的肖像作品。

提香：在騎鞍馬的查理五世：1548：332 x 279公分：油彩；畫布：普拉多美術館，馬德里

布勒哲爾 *Brueghel 1568-1625*

揚·布勒哲爾的父兄均為成功的藝術家，在追隨父兄的足跡後，他也成為重要的藝術家。他的父親老彼得·布勒哲爾 (Pieter Brughel the elder)，以風景畫與農夫為主題的作品最為後世稱道。揚出生不久後，老布勒哲爾即撒手人寰，他向外祖母學得水彩畫的技法。揚一生大部分時間住在安特衛普 (Antwerp)，不過他喜歡四處遊歷，並且成為當時在西屬荷蘭攝政的阿爾貝特大公 (Albert) 以及依莎貝拉公主 (Infanta Isabella) 的宮廷畫師。他是魯本斯 (見40頁) 的好友，兩人常結伴旅行和創作。揚共結了兩次婚：第一任妻子依莎貝拉 (Isabella) 是雕刻師之女，結婚4年後，於1603年死於難產。1605年，揚與瑪琳恩柏格 (Marienberghe) 結婚，共生了八位子女。布勒哲爾發展出非常細緻的裝飾性畫風，因此獲致「絲絨布勒哲爾」(Velvet Brueghel) 的綽號。他在林木風景以及靜物花卉的描繪上技法精緻獨到，用色非常鮮豔，被稱為當時最傑出的畫家。布勒哲爾和兩名子女於1625年時死於霍亂。

布勒哲爾 *Jan Brueghel*

視覺的寓言 *Allegory of Sight*

這幅作品是描繪五種知覺 (視、聽、嗅、觸、味) 的系列作品之一。每幅作品均可見維納斯被代表某種知覺的物品所圍繞。視覺一作是布勒哲爾的最愛，此作亦是當時的時代和安特衛普的象徵。

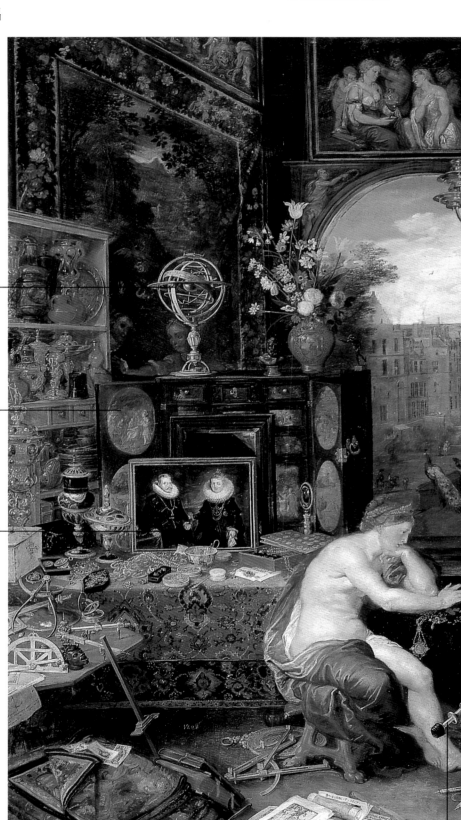

發現的年代
觀察行星運行的渾天儀，是作品中諸多的科學儀器之一。維納斯腳旁的星盤，為遠洋航海所必須。這些科學儀器代表布勒哲爾所處的世界正快速地變動。

精緻裝飾的櫃子
布勒哲爾大半生居住的安特衛普是重要的商業暨文化中心，以出產裝飾細緻的櫃子享譽歐洲。櫃子後面的掛毯則顯示出荷蘭地區織匠精湛的工藝與名聲。

法蘭德斯的主政者
阿爾貝特大公及其妻依莎貝拉在宗教審判上非常嚴酷，對於藝術則十分鼓勵創作。他們賦予布勒哲爾特權，並准他進入他們在布魯塞爾 (Brussels) 的動物園和植物園，觀察稀有的動植物。

布勒哲爾習藝結業後，和許多藝術家一樣進行一趟傳統的旅行，這被認為是藝匠訓練的主要部分。布勒哲爾遊歷羅馬和布拉格 (Prague)，並且看到魯道夫二世 (Rudolf II) 所收藏世上最為精緻的多寶格。

精描細繪的花朵
此處的瓶花展現布勒哲爾描繪花卉的特殊技法。透過放大鏡，布勒哲爾呈現出花朵極細微的部分，甚至連小蟲子也描繪進來。布勒哲爾一向直接寫生，並未事先以素描打底。

多寶格

多寶格 (Cabinet of Curiosities) 是17世紀的主要收藏種類。對諸次發現之旅帶回的成果感到興奮的收藏家，著眼於物品的稀有珍奇，而非它們的藝術價值。一般的收藏家將他們收藏的小東西放在精緻裝飾的櫃子中，較為講究的收藏家則會空出房間，專門放置骨骸、貝殼、植物、骨董、珠寶以及其他稀有的物品。布魯哲爾的「視覺的寓言」即是後者的代表。

布勒哲爾：視覺的寓言：1618：65 x 109公分：油彩，畫布：普拉多美術館·馬德里

光學
布勒哲爾將與視覺有關的科學儀器安排在維納斯身旁。維納斯腳下有一只望遠鏡，不久前才於荷蘭發明。維納斯身後櫃子另放有一副放大鏡。

重要作品一探

- 有鳶尾花的花束 *Bouquet with Irises*：1599以後；藝術史博物館，維也納
- 村莊的市集 *Village Fair*：1600；英國女王御藏，溫莎堡
- 樂陶娜和農民 *Latona and the Peasants*：1601；斯特德爾美術館，法蘭克福
- 河岸的村莊 *Village on River Bank*：約1560；國家藝廊，倫敦

「偉大藝術家並非像猴子般只會坐著模仿而已」

葉金斯 (Eakins)

1618年阿爾貝特與依莎貝拉訪問安特衛普之前，當地的地方法庭委託布勒哲爾等繪製3件作品，以展示安特衛普多樣的面貌。這3件作品乃由當時頂尖的藝術家共同繪製完成，布勒哲爾是整個計畫的主持人。

● **哈布斯堡的雙鷹**
象徵哈布斯堡的雙鷹代表著此家族在荷蘭的政權，並意味對房中所有器物與活動的掌控。

具象徵意義的猿猴
這隻猴子正透過眼鏡檢查畫作，是對繪畫的幽默諷喻，意指繪畫約莫是一種模仿的藝術。這幅畫作可能是布勒哲爾的海景作品。

● **共同參與的計畫**
這件聖母與聖嬰的名作，畫中人物由魯本斯所繪，四周的花環則由布勒哲爾完成。

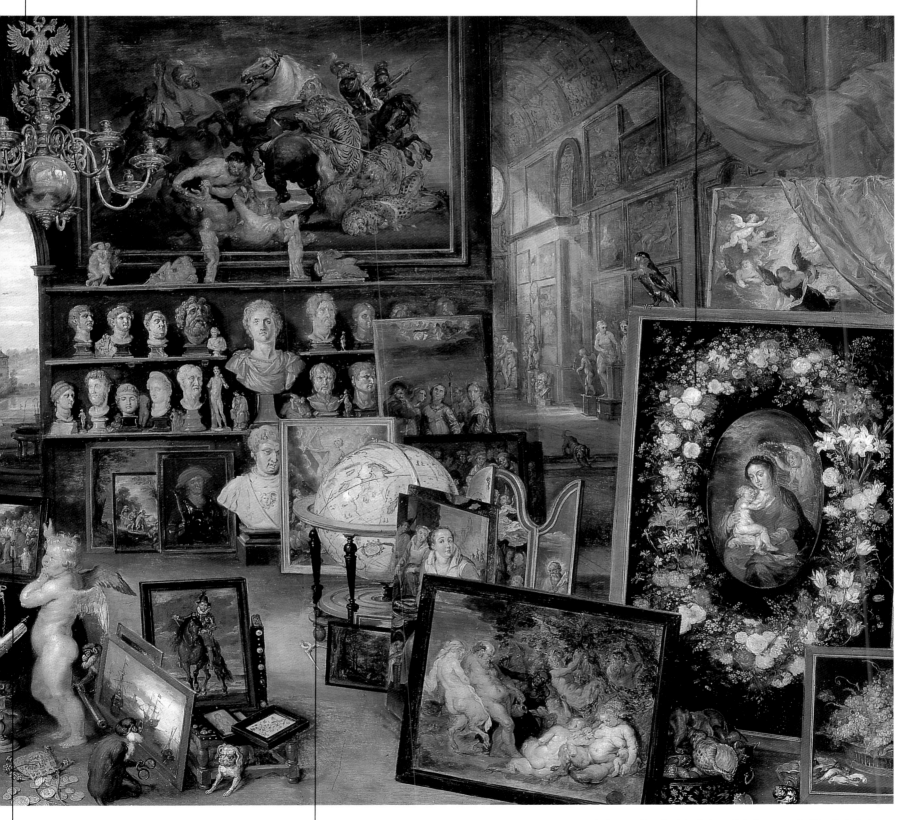

● **治癒失明者**
丘比特向維納斯展示一幅以耶穌治癒天生失明者為主題的畫作。維納斯看重這件畫作遠勝於手邊桌上的珠寶。

● **發現之旅**
房間中央放置著一座大型地球儀。美洲與東方的發現之旅，將許多新的植物、動物與珍寶介紹到歐洲，例如鸚鵡以及奇特的貝殼等。

布勒哲爾身為法蘭德斯最成功的畫家之一，他擔任畫家公會──聖路加公會 (The Guild of Saint Luke)──的主席，並擁有5棟房舍。依莎貝拉公主與布勒哲爾的首位贊助者波洛梅歐樞機主教 (Borromeo)，是布勒哲爾么女的教父母。

卡拉瓦喬 *Caravaggio 1573-1610*

卡拉瓦喬
Michelangelo Merisi da Caravaggio

卡拉瓦喬是偉大藝術家中少數幾位有犯罪紀錄者，他是個有暴力傾向、行為衝動粗鄙的人，並數度遭到逮捕。然而，雖然人格有如此缺陷，但卡拉瓦喬仍創作出17世紀最為創新、最富影響力的畫風。他的名字取自出生地：義大利北部柏加摩 (Bergamo) 附近的卡拉瓦喬。17歲時，失去所有親人的卡拉瓦喬，繼承一筆小額的遺產，便前往羅馬闖天下。他很快地花光所有的錢，過著貧困的日子，直到依附至蒙地樞機主教 (del Monte)門下為止。卡拉瓦喬過人的天賦與暴躁性格，成就出帶有戲劇般的寫實性與劇場光影明暗效果的藝術；他將宗教和神話故事的內容，放到自己的平民生活世界中，這種全新的藝術得到的評價毀譽參半。1606年正值繪畫的巔峰期時，他和朋友打賭引發爭執，便謀害了這位朋友。卡拉瓦喬隨後逃往拿波里 (Napoli)，37歲時客死他鄉。

酒神巴庫斯
Bacchus

這是首幅公開以同性戀的角度描繪酒神巴庫斯的畫作。卡拉瓦喬大概在為蒙地樞機主教工作的期間完成此作品。蒙地樞機主教是著名的藝術贊助者，他委託卡拉瓦喬創作數件女性化的年輕男子像。

墮落 ●
年輕的酒神公然過著沈溺於肉慾的生活 (一如卡拉瓦喬本身一般)，臉上並帶著曖昧的表情。並無證據顯示卡拉瓦喬在性生活方面有和他的贊助者一樣的偏好。

對比的藝術 ●
卡拉瓦喬的許多佳作中，均有著強烈的對比。寫實的細部對比著充滿戲劇性的姿勢。此作品中，肌肉結實的右手臂與彩粧的眉毛、女性化的臉龐以及捲曲的黑色假髮形成對比。

卡拉瓦喬：酒神巴庫斯；約1595；94 x 85公分；油彩，畫布；烏菲茲美術館，佛羅倫斯

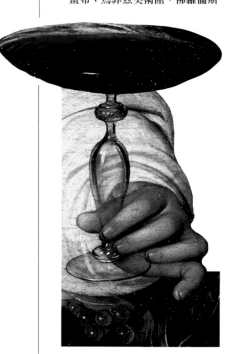

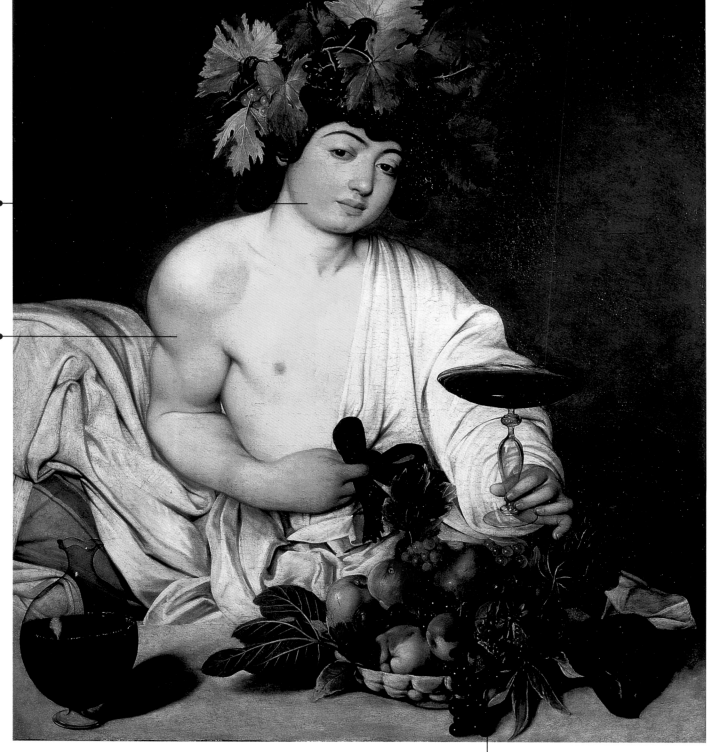

公開的邀請
巴庫斯拿著盛滿酒的杯子，彷彿邀請觀賞者加入肉體的享樂一般。骯髒的指甲象徵性地警告著追求享樂將付出代價。

卡拉瓦喬是靜物畫的先驅者之一，靜物畫在文藝復興時期漸漸獨立一格。裝滿水果的籃子曾出現在卡拉瓦喬早期的數幅作品裡。

● 具象徵意義的靜物
這些靜物可能是暗諷縱慾過度的結果與年少天真的短暫。蘋果有蟲子的蛀洞，石榴顯得過熟，其他水果則已腐壞並有淤痕。

卡拉瓦喬的影響

17世紀初，羅馬是企圖心旺盛的年輕藝術家不可錯過之處，在此可研究大師如米開蘭基羅 (見28頁) 和拉斐爾 (見32頁) 的作品。然而，卡拉瓦喬作品中富含戲劇性的光線與極為逼真的寫實性，亦吸引許多藝術家的想像力，他們回國後，對此風格加以宣傳。藝術家如簡提列斯基 (見44頁) 是卡拉瓦喬在義大利的傳人；在西班牙，委拉斯蓋茲 (見46頁) 的作品中可見到他的影響；在荷蘭，卡拉瓦喬對林布蘭 (見48頁) 的影響最為顯著。

「他的風格殊異，徹底毀滅了最崇高且技法最精湛的繪畫」

阿爾巴尼樞機主教
(Cardinal Albani)

重要作品一探

• 猶滴斬首和羅孚尼 *Judith Beheading Holofernes*：約1598；國立古代藝術館，羅馬

• 召喚聖馬太 *Calling of St Matthew*：1599-1600；法國人的聖路易教堂，羅馬

• 以馬忤斯的晚餐 *Supper at Emmaus*：約1601；國家藝廊，倫敦

• 安葬圖 *The Entombment*：1602-1604；梵諦岡博物館，羅馬

聖光
聖保羅因看到聖光而暫時失明。卡拉瓦喬以強烈且深切的筆調，描繪聖保羅發現自己失明時的情景。

• 溫馴的馬
馬伕和這匹溫馴的馬皆未曾注意周遭發生的事，與受到精神折磨而顯得非常痛苦的掃羅形成鮮明對比。卡拉瓦喬藉著將充滿戲劇性的主要事件安排在作品的右下方，似有若無地加深事件的重要性。

聖保羅皈依
The Convertion of St Paul

這幅作品描繪掃羅 (Saul) 皈依的情景。他是迫害早期基督徒的羅馬軍人，在往大馬士革 (Damascus) 的途中，一道強光從天上降下，掃羅聽到基督對他說：「掃羅，掃羅，你為什麼逼迫我？」後來掃羅改名為保羅，忠誠追隨基督，成為早期羅馬教會的創始者之一。

• 描繪日常生活的寫實主義
對馬伕的描繪是卡拉瓦喬創新寫實風格的明顯例證，他以羅馬街頭的尋常百姓作模特兒。雖然他的藝術在許多方面較當時其他的畫家更接近「真實」，但有許多人 (包括教會人士與平常百姓) 認為如此粗魯的寫實作品有辱教會，反而較為偏愛如拉斐爾作品中理想化和非寫實的成分。

和其暴躁的氣質相同的是，卡拉瓦喬是位創作速度很快的畫家，幾乎不曾錯過交畫的期限。他鮮少在創作前先行習作，而是直接在畫布上作畫，並且邊畫邊修改。當今沒有任何素描作品可確認是出自卡拉瓦喬之手。

• 傳遞情感的手
卡拉瓦喬費了許多心血在手的描繪上，作品中的手充滿美感。他了解情感可透過手的動作與姿勢而傳遞出來。

這幅畫原掛在人民聖母教堂 (Santa Maria del Popolo) 的伽拉吉禮拜堂 (Cerasi Chapel)，由卡拉契 (Carracci) 所繪祭壇畫的右方。觀者必須向右，才能看到整幅作品。以此角度，觀者似乎恰好在聖保羅頭前，直視聖保羅的全身。

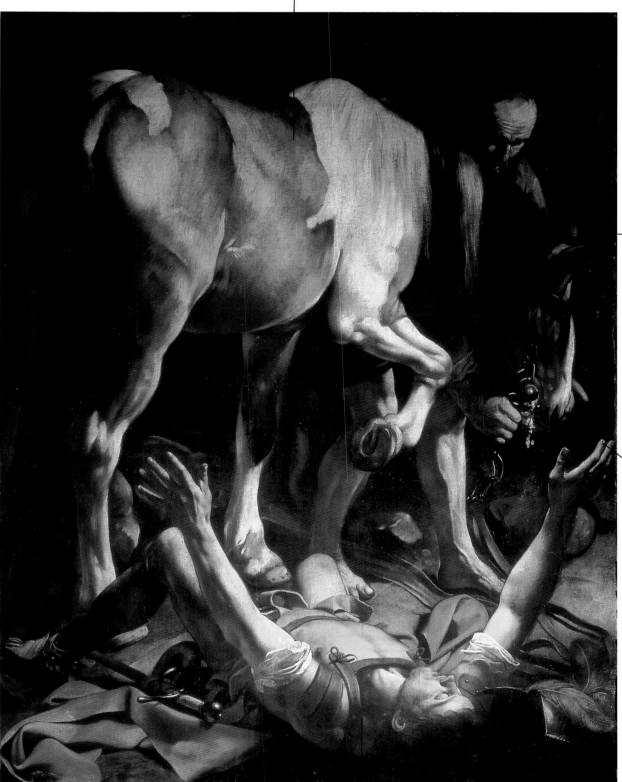

卡拉瓦喬：聖保羅皈依；1601；230 x 175 公分；油彩，畫布；人民聖母教堂，羅馬

卡拉瓦喬人如其藝，是個極端的人。他雖有傷人的本領，在另一方面則研究並附和米開蘭基羅和達文西 (見24頁) 等人的藝術。他的宗教主題作品常呈現非常深刻的感動與靈性的情愫。

• 前縮法
卡拉瓦喬作品中寫實的特色之一在於運用前縮法，由此製造出一種錯覺，令觀者自畫布的表面走進作品的空間中。聖保羅姿勢的安排，即為一例。

1590-1600年記事

1590 史賓塞寫成長篇寓言詩「仙后」。

1590-92 羅馬教廷在兩年間相繼遴選出四位教皇。

1594 亨利四世在夏特加冕為法國國王。

1595 莎士比亞寫成劇作「仲夏夜之夢」。鞋跟發明。

1596 伽利略發明溫度計。

1600 莎士比亞發表劇作「哈姆雷特」。英屬東印度公司成立。

魯本斯 *Rubens 1577-1640*

魯本斯 *Sir Peter Paul Rubens*

「我以四海為家，
我相信自己在每個
地方都很受歡迎」

魯本斯

英俊、健壯且極富天賦的魯本斯是17世紀初歐洲最著名的藝術家。他的父親是律師兼宮廷文官，魯本斯接受良好的正統教育，並成為一貴族家族中的見習騎士。然而，魯本斯一心一意想要成為畫家，遂前往安特衛普數位平庸的畫家門下學習。1600年時，魯本斯至義大利遊歷，見到米開蘭基羅 (見28頁)、提香 (見34頁)，以及古典藝術的寶藏，因而眼界大開。1608年返回安特衛普不久，魯本斯立刻受到肯定，求畫者慕名而來，讓他主持的工坊應接不暇。能言善道、善於待人處世、深具生意頭腦的魯本斯獲得許多王公貴族的喜愛，他並為這些贊助者出使各地，履行外交使命。魯本斯晚年居住在位於布魯塞爾和馬里尼 (Malines) 之間的史坦堡 (Chateau de Steen) 鄉間，過著仕紳的生活。魯本斯擅長宗教、神話、歷史及風俗畫，兼善肖像及風景畫，40年的繪畫生涯，創造出藉由色彩和動作體現自由的風格。

從作品中充滿各式物品可知魯本斯的生活非常圓滿。他的婚姻幸福，物質生活優渥富裕。1610年時，魯本斯在安特衛普附近買下一片土地，建造一棟義大利式的豪宅，他的畫室即設在此。

和平女神

裸體的和平女神擠乳哺育豐產之神普路托斯 (Plutus)。出於個人與藝術創作的原因，魯本斯偏好描繪豐腴的女性，以及健康亮麗的膚色與頭髮。

和平與戰爭 *Peace and War*

這是幅稱頌和平的作品，魯本斯在繪畫技法和淵博的學識上 (包括色彩、律動、故事情節以及象徵圖案等) 作了充分的發揮。他在出使英國從事維繫和平的外交使命時，完成此幅作品。

荷蘭攝政者西班牙公主依莎貝拉 (Infanta Isabella)，命魯本斯於1629至1630年間出使英國進行和談。魯本斯致力於提倡歐洲國家間的和平與認同，這幅畫作實是帶有政治宣示意味的作品。他將這幅作品獻給英王查理一世 (Charles I)，查理封魯本斯為騎士，以答謝他所做的努力。

巴庫斯的女侍

雖然酒神兼生產之神巴庫斯並未出現，但在此可見到兩位巴庫斯的女侍。其中一位提著裝滿金杯和珍珠的籃子，另一位則拍著鈴鼓起舞。

魯本斯是當時歐洲最受歡迎的畫家。他專精於大幅的宗教畫與神話作品，此類作品是天主教國家以及羅馬教會的時尚。

掌控得宜的色彩

在流暢的筆觸下，色彩非常閃亮耀眼。畫家將互補色安排在一起，更加深了色彩的張力。

威尼斯繪畫採用的豐富色彩與生動筆觸，對魯本斯產生深刻的影響。他在威尼斯以及馬德里的皇室收藏中，見到威尼斯畫家如提香 (見34頁) 等人的作品。魯本斯於1603年以及1628至1629年間造訪西班牙。

和平與豐盛

在和平女神面前是半人半獸的森林之神 (satyr)，他拿著滿裝水果的號角獻給右邊的三個孩童。長有翅膀的丘比特邀請孩童享用水果，花豹像是家貓一般在地上打滾，玩弄著葡萄藤的卷鬚。

1620-1630年記事

1621 菲利普四世加冕為西班牙國王，時年15。

1625 查理一世成為英格蘭、蘇格蘭暨愛爾蘭國王，並與法國的瑪麗亞公主成婚。

1626 荷蘭人建新阿姆斯特丹 (即紐約的前身)。

1627 沙·賈汗成為印度蒙兀兒王朝皇帝。英人殖民巴貝多群島。

1628 沙·賈汗為紀念寵后起建泰吉瑪哈陵。

1630 英法簽訂和約。溫思羅普建波士頓。

魯本斯：
和平與戰爭
約1629
203.5 x 298公分；
油彩，畫布；
國家藝廊，倫敦

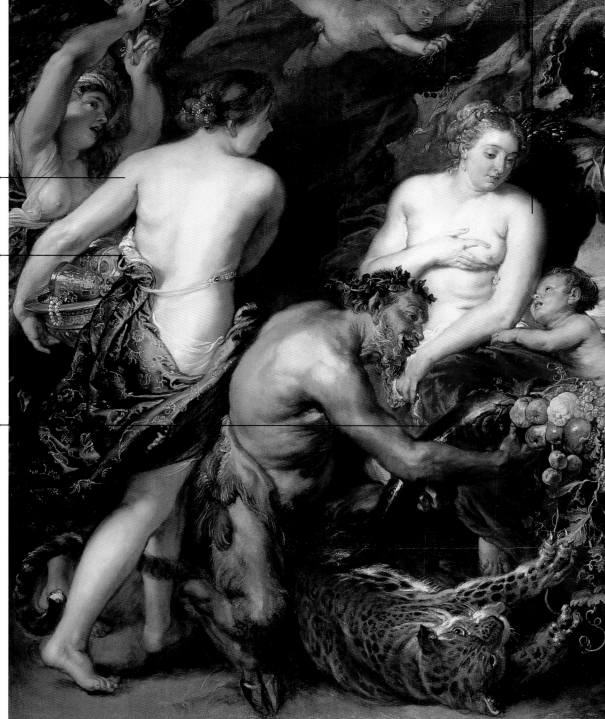

創作方法

魯本斯創作速度非常快速,他在畫室中雇用許多助手,其中數人之後更自成一家(以范·戴克 Van Dyck 最為著名)。魯本斯先以流暢的素描,快速地打理好作品的基本主題,助手們再據此繪成大幅的作品。模特兒則依局部構圖分別擺好姿勢,以便畫家忠實地將他們的細部描繪下來。魯本斯最後再親自進行修飾,為作品總結。他是位辛勤創作的多產畫家,對畫室助手的要求非常嚴格。魯本斯的贊助者對於這種創作方法亦非常滿意。作品的每一筆劃每一環節應由畫家親手完成,在當時尚是一種嶄新的觀念,如此的觀念並不為魯本斯所採用。

艾蓮·富蒙

1630年時魯本斯與16歲的艾蓮·富蒙(Hélène Fourment)結婚,他是魯本斯第一任妻子布蘭特的姪女。這段婚姻幸福美滿,並且「成果豐碩」,他倆共生了五名子女,最後一名出生於他去世的一個月前。這幅作品描繪富蒙和次子法蘭斯(Frans)的畫像,法蘭斯生於1633年7月。

魯本斯:艾蓮·富蒙與其子法蘭斯
Hélène Fourment and her Son
Frans:約1634;330 x 425公分;
油彩,畫布;羅浮宮,巴黎

1609年時,32歲的魯本斯娶了一位安特衛普律師之女——17歲的布蘭特(Isabella Brandt)。這段婚姻雖然幸福,但布蘭特於1626年時過世,大概是感染瘟疫所致。她身後留下兩個兒子:亞伯特(Albert)和尼古拉斯(Nicolas)。魯本斯化悲憤為力量,自此全心投入創作。

• 智慧女神敏娜娃
敏娜娃(Minerva)用盾牌抵擋身穿盔甲的戰神馬爾斯(Mars),戰神身後則是復仇女神之一。

• 海曼
較年長的男孩代表婚姻之神海曼(Hyman),他將一只花冠放在年紀較長的女孩頭上。

• 雙重的構圖
作品的構圖以對角線分為兩部分。對角線下方是和平的祝福,光線明亮、顏色豐富。對角線上方描繪戰爭帶來的詛咒,色調頗為陰暗,與下方形成對比。魯本斯常在作品中以對角線為主軸,發展他所偏愛的律動與視覺的戲劇性效果。

栩栩如生的花豹
這隻花豹描繪得栩栩如生,眼睛和皮毛顯得特別地生動。魯本斯在布魯塞爾阿爾貝特大公的私家動物園中,寫生野獸以為習作。

• 幸運的孩童
頗為恰當的是,這些孩童被描繪成和平女神的受惠者。孩童中有三位是魯本斯倫敦的贊助者哥爾比耶(Gerbier)的子女。

重要作品一探

普桑 *Nicolas Poussin*

普桑 *Poussin 1594-1665*

普桑是個性兩極化的畫家，他不但充滿感性，也兼具注重理智與秩序的知性成分。這些人格特質成就出普桑的藝術；透過他的藝術建立了學院藝術長久以來的經典標準，這種標準並延續至19世紀結束爲止。雖然普桑生於法國諾曼第，但是一生大部分的時間都在羅馬，並在此地建立卓越名聲。他非常熱中於研究古典藝術，作品中大部分的主題均是以古典文學與聖經爲主，在普桑之前少有人將繪畫和文學如此密切地結合。最初，他嘗試創作來自公家委託的大尺寸作品，但在1629至1630年間一場重病之後，爲其畫風的轉捩點，普桑不再追求逐漸流行的華麗巴洛克風格，轉而爲一些私人鑑賞家繪製小幅畫作。普桑的多數作品可說是針對嚴肅的道德觀或是對生死問題所做詩意般的辯證。

阿卡迪亞的牧羊人
The Arcadian Shepherds

普桑在繪畫生涯巔峰期創作此幅畫作，透露出他對感官美與理性的著迷。在詩意般的想像中，阿卡迪亞 (Arcadia) 是沒有世俗紛擾的人間仙境。在這充滿田園趣味的作品中，一群年輕的牧羊人發現一座墳墓，面對死亡的必然性。

一絲不苟的幾何安排
風景與樹木形成水平與垂直的格線，這種格線透過牧羊人的姿勢重複出現，如此的幾何安排是普桑作品的特色。

刻意安排的姿勢
畫中人物環繞著墳墓中央的銘文，人物姿勢與動作的安排，均以墳墓爲重心。

普桑葬於羅馬，1828至1832年間紀念他的墓碑豎立時，其上即刻著這幅作品的圖像。他的作品特別地影響了大衛(見62頁)和安格爾(見70頁)。塞尚(見82頁)亦曾表示普桑對他的影響，希望自己能夠「像普桑一般，取法自然」。

別具意義的陰影
雖然阿卡迪亞應該充滿愛與歡樂，但是這位蓄鬍牧羊人用手指辨認墓碑上的文字時，他的影子映在墓碑上，擲下深刻的陰影。

1630-1640年記事

1630 黎希留樞機主教主掌法國朝政。

1631 義大利維蘇威火山爆發。

1632 伽利略發表天體運轉論文。

1634 英國文人密爾頓發表詩劇「寇瑪斯」。

1635 法蘭西學院創立。法國與瑞典、哈布斯堡王族交戰。

1637 哲學家笛卡爾發表「幾何學」等三篇論文，開啓近代哲學思潮。荷蘭流行鬱金香熱。

1639 法國塞納河與羅亞爾河兩流域間，修成運河相連。

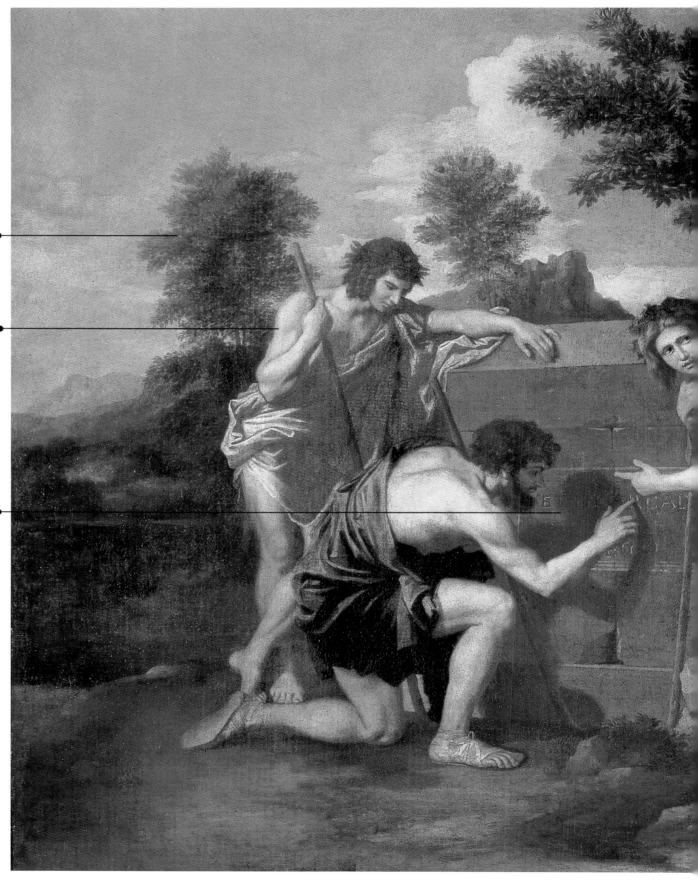

「我的本性使我趨向於追求並珍惜有秩序的事物，而不理會一切讓我感受到具有威脅性的對比事物，比如白天中的陰影」

普桑

法國的學院

1648年，皇家繪畫與雕塑學院 (Royal Academy of Painting and Sculpture) 成立於巴黎 (Paris)。在法國畫家勒伯安 (C. Lebrun, 1619-1690) 的主導下，採用了普桑強調秩序的繪畫觀，以及他所主張藝術應首重知性與道德教化的理念。此學院在理論及實踐上建立了一套嚴格的制度，強調素描的訓練，因為普桑認為素描優於色彩，前者關乎知性，而後者則出於感官。

墳墓上的銘文

墳墓銘文 Et in Arcadia Ego 意譯為：「即使在阿卡迪亞，我 (死亡之神) 還是存在的」。這段銘文以寓意深遠地知性總結人之將死與死亡的必然性。

動人的光線

風景沈浸在黃昏溫暖的陽光中，與作品憂鬱且令人省思的氣氛相互呼應。普桑非常推崇提香 (見34頁) 的作品，在初期的階段試圖攫取威尼斯大師的作品所呈現的豐富色彩與動人光線。不過，普桑後來刻意地在其作品中摒棄這種特質。

平靜的回應

當牧羊人了解死亡的存在時，反應非常地平靜，從此反映出普桑自己此一階段的心境，以及他對古希臘哲學斯多亞學派 (Stoics) 的推崇。

1629年，普桑在羅馬患了重病，由當地一位法國糕點師父杜格 (Dughet) 的家人照料。復原後，普桑娶了杜格的女兒安瑪莉 (Anne Marie) 為妻。1630年，普桑先繪製了與此幅作品相同主題的「阿卡迪亞的牧羊人」(The Shepherds of Arcady)，但是氣氛較為陰暗，而且處理的手法較為戲劇化。

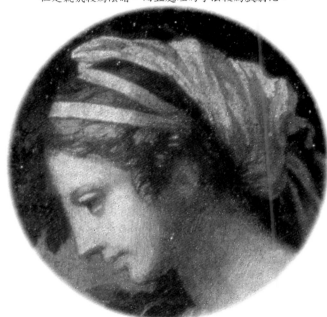

理想美

普桑所有的作品隱含對理想美的追求，並認為理想美可透過理性的法則而獲得。牧羊女和三位同伴優美的表情，以及人物精心安排以致相互平衡的姿勢，成功地表達出普桑對於理想美的崇高企圖。

普桑自諾曼第 (Normandy) 逃家，於1624年到達巴黎。他過著貧困的生活，經由義大利詩人馬里諾 (Marino) 的協助到達羅馬。普桑在羅馬的贊助人是巴貝里尼樞機主教 (Barberini) 的秘書波左 (Pozzo)，他收藏許多與古典藝術相關的素描與蝕刻版畫。普桑得以研究這些作品，它們對普桑的作品影響深遠。

舞臺上的演員

這些人物被安排在狹窄的空間中，像是背後有風景布幕的舞臺演員一般。普桑在作品中力圖在時空與動作上，捕捉古典般的一致性，這種特色亦是當時法國偉大劇作家高乃伊 (Corneille, 1606-1684) 所追求者。

普桑作畫極為細心緩慢。他首先研究與主題相關的文字資料，然後以墨筆速寫出心得，其次將蠟製模型安排在盒子般大小的舞臺上，由此發展出較大的模型，繼而繪製新的素描，再由素描作品開始創作最後的畫作。

普桑：
阿卡迪亞的牧羊人：
約1638；85 x 121公分；油彩，畫布；
羅浮宮，巴黎

重要作品一探

- 格馬尼庫斯之死 *Death of Germanicus*：1626-1628；藝術設計學院，明尼亞波利

- 崇拜金牛 *Adoration of the Golden Calf*：約1637；國家藝廊，倫敦

- 七大聖禮 *Seven Sacraments*：1644；蘇格蘭國家畫廊，愛丁堡 (借展自蘇哲蘭伯爵)

- 福基翁之喪禮 *Funeral of Phocion*：1648；羅浮宮，巴黎

簡提列斯基 *Gentileschi 1593-1652*

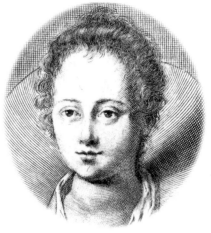

阿特米謝・簡提列斯基的父親是卡拉瓦喬派 (Caravaggesque) 的畫家歐拉吉歐 (Orazio Gentileschi, 1563-1639)，她的作品強而有力，極具表現性，猶如她戲劇化的一生。據說阿特米謝19歲時遭父親的友人暨同事達西 (Tassi, 約1580-1644) 強暴，並在隨後的訴訟中受盡折磨。儘管年輕時發生如此的不幸 (也許部分出於此一事件的影響)，她克服性別上的差別待遇，成為當時頂尖的畫家之一。1612年在審訊後，她嫁給不甚知名的佛羅倫斯畫家史提亞達西 (Stiattesi)，因此離開出生地羅馬遷至佛羅倫斯。受到梅迪奇家族 (見22頁) 的支持，阿特米謝立即獲致成功，並成為佛羅倫斯繪畫藝術學院 (Accademia del Disegno) 首位女性會員。1630年後，她遷居拿波里 (Napoli)，在此終老未再離開。

簡提列斯基 *Artemisia Gentileschi*

蘇撒拿與長老們
Susanna and the Elders

這幅阿特米謝最早的簽名作品，畫中主題為她翌年的不幸遭遇灑下陰影。聖經故事中的女英雄蘇撒拿因受不實指控將被處死，隨後因但以理 (Daniel) 代為伸冤，終獲清白。

陰謀者
兩名長老因深受蘇撒拿的美貌所吸引，在她入浴時加以勾搭，威脅她若不與他們交媾，便要以通姦罪控告她 (當時為死罪)。阿特米謝指稱對她施暴的人與教廷官員郭爾里 (Quorli) 共謀；如蘇撒拿一般，她也被此二人公開地控告雜交罪。

獨特的表情
許多以蘇撒拿的故事為主題的畫作，皆被當作展現女性裸體的藉口，而且這位女英雄常被描繪成鼓勵引誘她的男子一般。相反地，阿特米謝的蘇撒拿則呈現特有的驚恐與厭惡的表情。

前輩藝術家的影響
蘇撒拿戲劇化的姿態，和米開蘭基羅在西斯汀禮拜堂描繪亞當被逐出伊甸園的姿態恰好左右相反。此外，黑髮長老依前縮法安排的手勢，乃師法卡拉瓦喬。然而，阿特米謝總是能將取法前人之處，融入具原創性且成功的構圖中。

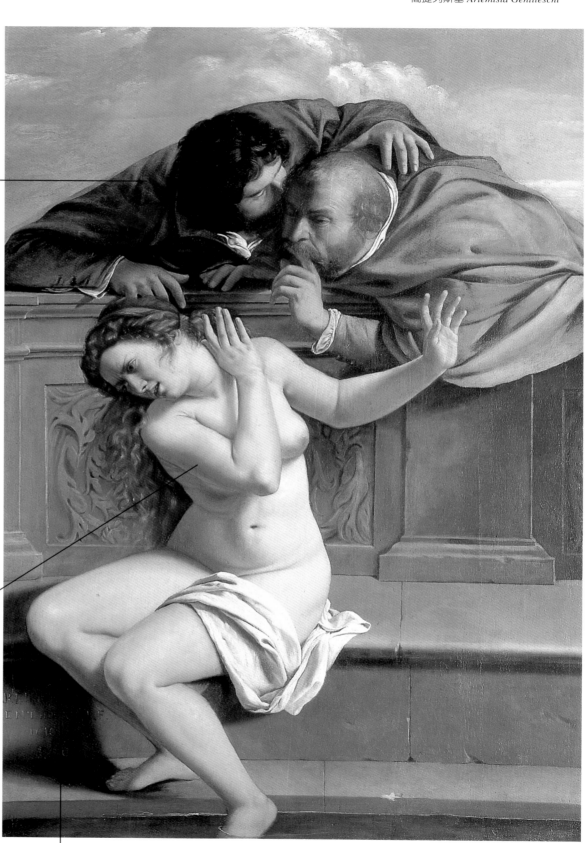

阿特米謝・簡提列斯基：蘇撒拿與長老們：1610；170 x 121 公分；油彩，畫布；羅浮宮，巴黎

1610-1620年記事

1610 9歲的路易十三登基為法國國王，由其母后瑪麗亞・梅迪奇攝政。

1613 伽利略發表「太陽黑子書」。

1615 西班牙文人塞萬提斯寫「唐吉訶德」。

1618 中歐爆發戰亂，史稱三十年戰爭。

1619 發現血液循環。

1620 五月花號載著清教徒啟航駛往美洲大陸。

達西在法庭的證詞前後不一且明顯遠謊 (法官因此公開嘲弄他)，但他只服了8個月的刑期。

題辭
石階上顯著的題辭為「阿特米謝／簡提列斯基／1610年」。這件作品對如此年輕的藝術家而言，在技法上極為不凡，幾乎可以肯定她的父親歐拉吉歐曾給予協助。

雖然阿特米謝在技法上有許多地方與歐拉吉歐 (她唯一的老師) 相似，但是畫風和父親相去甚遠。她的作品變得越來越戲劇化和充滿表現性，而其父則一直保持著優雅與詩意的風格。

苦難的刑求

1612年在審訊期間，阿特米謝陳述達西侵犯她，並答應娶她的誓詞。法庭上，在達西的面前，她曾被施以名爲 sibille 的刑罰：雙手手指被套上戒指般的金屬環扣，再以一條弦緊拉其間。在如此痛苦的逼供過程中，阿特米謝仍不斷地重複道：「這是真的，這是真的。」之後，她直指著達西說：「這就是你給我的戒指，這就是你的誓言！」

「你將可在女子的靈魂中，
發現如凱撒般的精神」

阿特米謝・簡提列斯基

具象徵意義的手鍊

猶滴手鍊上的圖案，與戴安娜 (Diana) 女神像一致。戴安娜乃專司狩獵的童貞女神，並是女英雄的代表 (阿特米謝畫了兩幅以戴安娜爲主題的作品)。此手鍊被認定爲代表這位正達顛峰期畫家的簽名形式，因爲戴安娜的希臘文 Artemis 正是她名字的由來。

黑暗的背景

黑色的背景強化了動作的張力以及重心。因爲性別不同，阿特米謝不被准許進入羅馬的學院學習透視法，因此遂未將風景放入早期的作品中。

諷刺的是，歐拉吉歐還曾請擅長描繪建築樣式的達西，教他的女兒透視技法。

猶滴斬首和羅孚尼
Judith Beheading Holofernes

阿特米謝至少五度重複這個主題，可見此主題對她個人的重要性。可怖的斬首景象被認爲是阿特米謝報復強暴者的幻想。

阿貝拉

和傳統描繪相反的是，猶滴的僕人阿貝拉 (Abra) 從被動而且企圖阻止猶滴的老婦，搖身一變成爲活力充沛的年輕女子，加入猶滴的行動。她按住掙扎的暴君，使得這項行動看來較爲真實，更令人信服。

聖經故事中的猶滴是位女英雄，斬首入侵家園的亞述將軍和羅孚尼，以拯救同胞。巴洛克時期 (Baroque)，這個充滿暴力和情色的主題頗受歡迎。

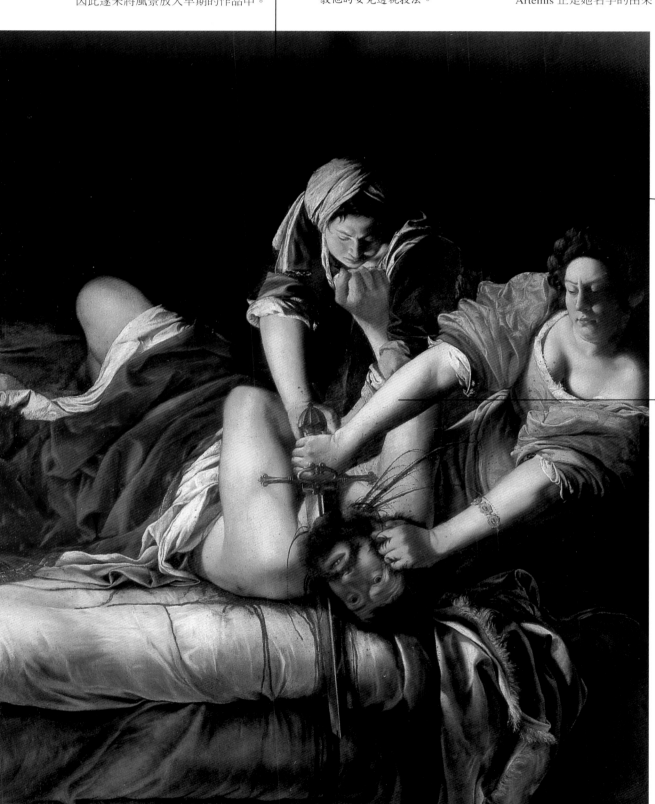

卡拉瓦喬式的姿勢

猶滴平行的手臂、迸出的鮮血、長劍的角度 (暗示著「鋸頭」而非「砍頭」的殘暴動作)，均來自1598至1599年間卡拉瓦喬在此一主題上的創新安排。阿特米謝對明暗對比的處理、人物表情的逼真描繪，以及作品中侷促的空間安排，亦受到卡拉瓦喬的影響。

卡拉瓦喬在羅馬時，和歐拉吉歐同事，有時還可能到他的畫室借用具；因此阿特米謝可能見過卡拉瓦喬。當她10歲時，歐拉吉歐和卡拉瓦喬曾因毀謗畫家巴里歐列 (Baglione, 1571-1644) 而被逮捕。

阿特米謝・簡提列斯基：
猶滴斬首和羅孚尼：
約1620：200 x 163公分：
油彩，畫布：
烏菲茲美術館，佛羅倫斯

重要作品一探

• 猶滴擊殺和羅孚尼
Judith Slaying Holofernes：
1612：山頂博物館，拿波里

• 盧克雷蒂亞 *Lucretia*：約
1621：卡塔尼歐阿多納府，熱那亞

• 猶滴和她的僕人
Judith and her Maidservant：
約1625：藝術學會，底特律

• 扮成繪畫之神的自畫像
Self-Portrait as the Allegory of Painting：1630：肯辛頓宮，倫敦

此作完成於阿特米謝在佛羅倫斯居住的末期，委託此畫者大概是她主要贊助人柯西摩二世大公 (Cosimo II)。其他贊助者包括小米開蘭基羅 (Michelangelo Buonarroti the Younger)、摩德拿 (Modena) 的艾斯特公爵 (Este)、以及美西那 (Messina) 的魯佛 (Ruffo)。

十字形的劍

阿特米謝不採用傳統的軍刀，而以十字形的劍描繪斬殺酒醉將軍的場景。她藉此呈現猶滴所做的是替天行道，而非凡人報復之事。

委拉斯蓋茲 *Diego Velásquez*

委拉斯蓋茲 *Velásquez 1599-1660*

委拉斯蓋茲的生涯與祖國西班牙菲利普四世 (Philip IV) 的王室息息相關。他出生於雪維亞 (Seville)，但在1621年菲利普加冕為王不久後，委拉斯蓋茲即前往馬德里，以期獲得宮廷的賞識。委拉斯蓋茲為年輕的菲利普所繪的首幅畫像，深得國王歡心，國王遂宣告只有委拉斯蓋茲可以為他作畫。委拉斯蓋茲冷漠的個性很受國王的喜愛，他曾專注於提升自己的社會地位，經過長期的努力，得以因此與王室建立非比尋常的親密關係，使他成為深受信任的廷臣，除了宮廷畫家的職銜外，尚被派任數個重要的政治與行政職位。委拉斯蓋茲遊歷義大利，並吸收威尼斯畫家的影響後，畫風有了顯著的改變。雖然他創作的作品不多，但影響深遠，許多藝術家包括馬內 (見76頁) 與畢卡索 (見102頁)，均認為他是古今以來最偉大的畫家。

雪維亞的賣水人
The Waterseller of Seville

這幅畫工極為細膩的寫實作品，完成於委拉斯蓋茲尚未滿20歲時，描繪西班牙旅店中身分微寒的客人，此類主題是他早期作品的特色。

賣水人
不論畫中人物身分貴賤，委拉斯蓋茲總是能呈現出他們內在的本質。他用畫筆在此捕捉住老翁的尊嚴。

明暗法
採用光影強烈對比的明暗法 (chiaroscuro) 以及來自左下方強烈的光源，是他早期的特色，顯示受卡拉瓦喬 (見38頁) 的影響。委拉斯蓋茲後期發展出色調更為豐富與溫暖的作品，取代早期以深褐色與黑色營造出微妙而冷調的和諧感。

委拉斯蓋茲帶著這件畫作前往馬德里，以此建立了名聲。年輕的畫家在作品中充分地展現自己的技法，這件作品遂為王室司祭所買下。

名家之作
男孩的手和賣水老翁握著杯柄的手勢，似乎兩人均面向著這個杯子。由杯子所帶來的錯覺，是畫面刻意安排的巧思，委拉斯蓋茲使它不知不覺地成為整件作品的視覺焦點。

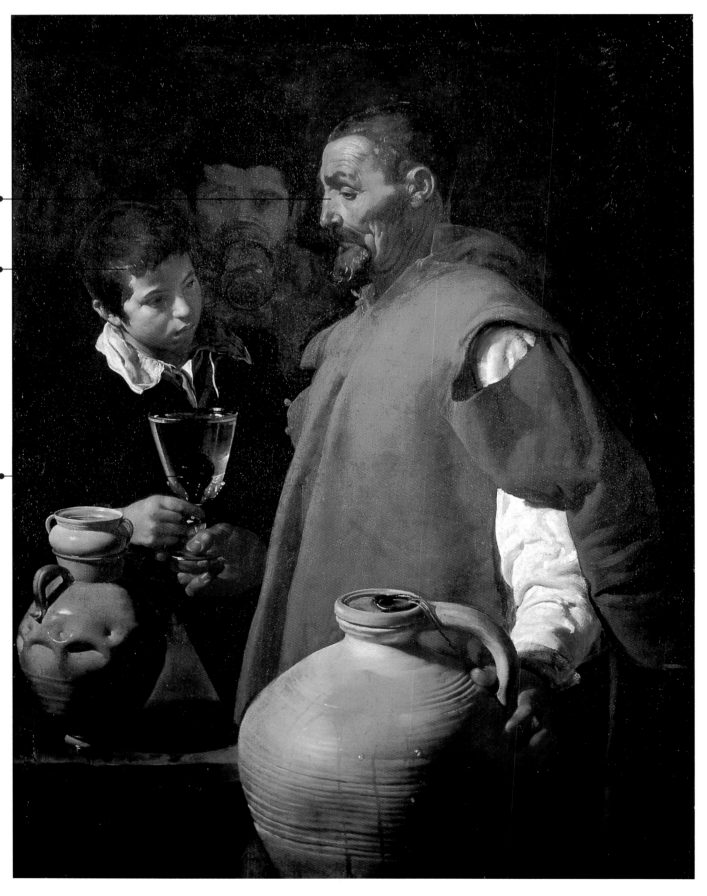

陶器的質地
委拉斯蓋茲在杯子四周仔細經營光線明暗的效果，在不同質地處也用心描繪，陶製水罐的細緻水珠即為一例。

委拉斯蓋茲：雪維亞的賣水人：約1618；106 x 82公分；油彩，畫布：威靈頓博物館，倫敦

委拉斯蓋茲的宮廷生涯

1627年，菲利普封委拉斯蓋茲為侍從官，這是委拉斯蓋茲宮廷生涯的第一個職銜；1652年時，他獲得極高的殊榮，成為王室總務大臣，擔負的眾多任務包括裝潢王室居所、安排王室成員的對外活動與旅行等。1660年6月時，他負責安排菲利普國王之女瑪麗-泰瑞思 (Maria Theresa) 與年輕的法王路易十四 (Louis XIV) 的結婚慶典。這項耗費精力的任務顯然使他的健康狀況更為惡化，委拉斯蓋茲於2個月後辭世。

「縱貫古今，委拉斯蓋茲是最好的藝術家」

畢卡索

1628年，魯本斯 (見40頁) 出使馬德里，委拉斯蓋茲以地主身分招待這位偉大的法蘭德斯畫家。兩位畫家的品味相似，並對威尼斯派大師作品推崇備至，因而建立了深厚的友誼。

平板的空間

如同委拉斯蓋茲大多數的作品一般，這件作品的構圖簡單，空間的深度非常有限。

重要作品一探

- 布拉達之降 *The Surrender of Breda*：1634-1635；普拉多美術館，馬德里
- 梳妝的維納斯 *The Rokeby Venus*：約1649；國家藝廊，倫敦
- 教皇伊諾森十世 *Pope Innocent X*：1650；潘菲理美術館，羅馬
- 侍女 *Les Meninas*：約1656；普拉多美術館，馬德里

委拉斯蓋茲共到義大利兩次。1648年，他二度造訪義大利時，接受委託繪製教皇伊諾森十世 (Innocent X) 的畫像。意義非凡的是，教皇描述這件作品指其「過於真實」。

優雅的筆觸

委拉斯蓋茲的畫風變得越來越灑灑流暢。此處的筆法部分地說明他對威尼斯繪畫的喜愛，但這也反映出為了順應來自宮廷的大量任務，他在創作時必須採用快速的筆法。

著粉紅衣裳的瑪格莉塔公主 *The Infanta Margarita in a Pink Dress*

這幅畫作繪於委拉斯蓋茲過世不久之前。這位公主是菲利普與第二任妻子所生的女兒，當時只有8、9歲。委拉斯蓋茲晚年畫了數幅王室孩童的畫像，他對他們有種特別的情感。

和諧的色彩

華麗的簾布以及小公主的華服使得委拉斯蓋茲得以一展他在色彩上的本能。畫作閃耀著和諧的紅色與金色，冷暖對比亦相當強烈。

委拉斯蓋茲晚年，仍是國王的最愛。1659年，西班牙國王授予他聖雅各騎士團 (Order of Santiago) 騎士的殊榮，這是宮廷畫家的最高榮譽。

孩童的眼睛

瑪格莉塔神情莊重。她的姿態與穿著，說明她已必須面對宮廷的繁文縟節，但她的眼神充滿活潑生氣，透露出童心。

委拉斯蓋茲特別擅於結合莊嚴、親密與寫實等相互衝突的要素。這亦是他的王室人物作品顯得如此有力的特色之一。

手部和臉部

委拉斯蓋茲認為手部與臉部同樣具有表情。這兩幅作品中手均被安排在中心位置，手部與臉部相互呼應，非常仔細而微妙。

委拉斯蓋茲：著粉紅衣裳的瑪格莉塔公主：約1654；212 x 147公分；油彩，畫布；普拉多美術館，馬德里

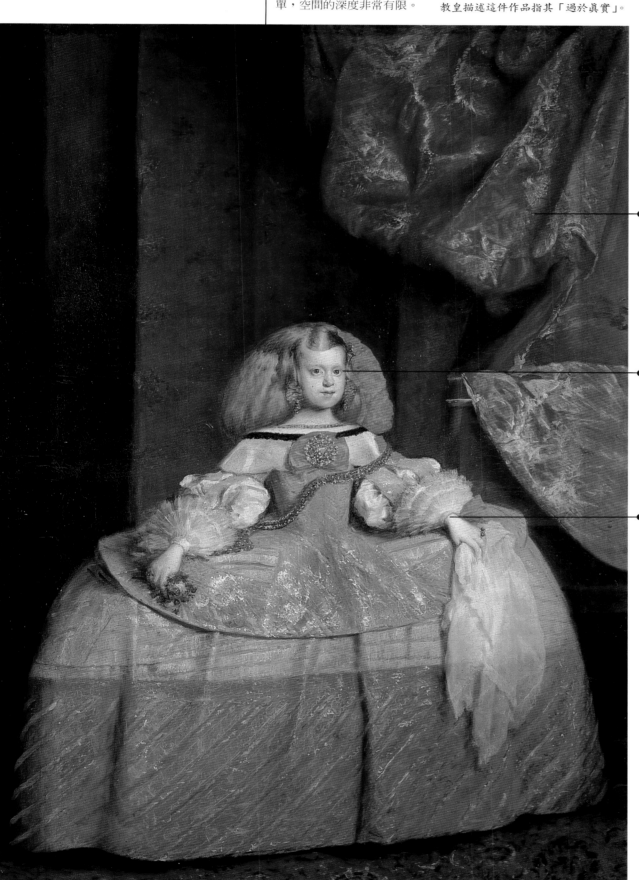

1640-1650年記事

1640 葡萄牙脫離西班牙成為獨立國家。

1642 加拿大蒙特婁建城。

1643 路易十四加冕為法王，時年5歲。

1644 中國明朝結束，清朝開始。

1648 三十年戰爭結束。荷蘭宣佈獨立。

1649 英王查理一世被斬首。

1650 歐洲開始以茶為飲料。美國哈佛學院設立章程。

林布蘭 *Rembrandt van Rijn*

林布蘭 *Rembrandt 1606-1669*

　　林布蘭出生於富有的環境，父親是磨坊主人。受過良好教育的林布蘭在年輕時即因爲富商繪製肖像而贏得名聲；然而，他的一生籠罩著悲劇。林布蘭結婚8年後，其妻莎斯姬亞 (Saskia) 不幸過世；兩人所生子女有三名夭折，僅留下一子泰特斯 (Titus)。1650年代林布蘭因揮霍無度而導致財務困難，但也是他一生中產生偉大作品的時期。由於著重於對人性情感以及謬誤的探索，而非倡言崇高的理想，林布蘭曲折的一生反而增加了作品的力量。今日，林布蘭被認爲是17世紀最偉大的荷蘭畫家，擅長歷史畫、肖像畫、風景畫以及風俗畫，也精於版畫。他在不同時期所繪的許多自畫像，對映著其一生的遭遇與藝術，忠實描繪了各時期的心路歷程，並顯示出他在遭逢逆境時的堅毅精神。

畫家與莎斯姬亞
Self-Portrait with Saskia

此乃林布蘭早期作品的典型，同時亦呈現此一時期擅用的肢體動作與誇張的表情。這幅畫創作於1634年新婚不久後，他將自己描繪成享樂主義者。

高舉酒杯
林布蘭舉起酒杯像是慶賀自己的成功與幸運一般。他和莎斯姬亞的目光與觀者相遇，彷彿在邀請觀者加入他們。

吾人對林布蘭早年所受訓練所知有限，但是確知他曾在畫家拉斯曼 (Lastman, 1583-1633) 的畫室中習藝半年。林布蘭在此階段習得義大利繪畫的敘事技法，以及如何呈現人物表情與姿態等。

莎斯姬亞
莎斯姬亞・范・烏勒伯曲 (Saskia van Uylenburch) 出身富有的家庭，兩人的婚姻提升了林布蘭的社會地位。他因而結識更多名流，聲譽隨之提升。

孔雀
桌子鋪著華麗毯子，其上放有來自異國的孔雀，兩者均暗示著林布蘭過著尊貴的生活。孔雀亦是驕傲的象徵。

深情的手勢
林布蘭以簡單的手勢，成功地表現他對年輕妻子的愛意與支持。

重要作品一探

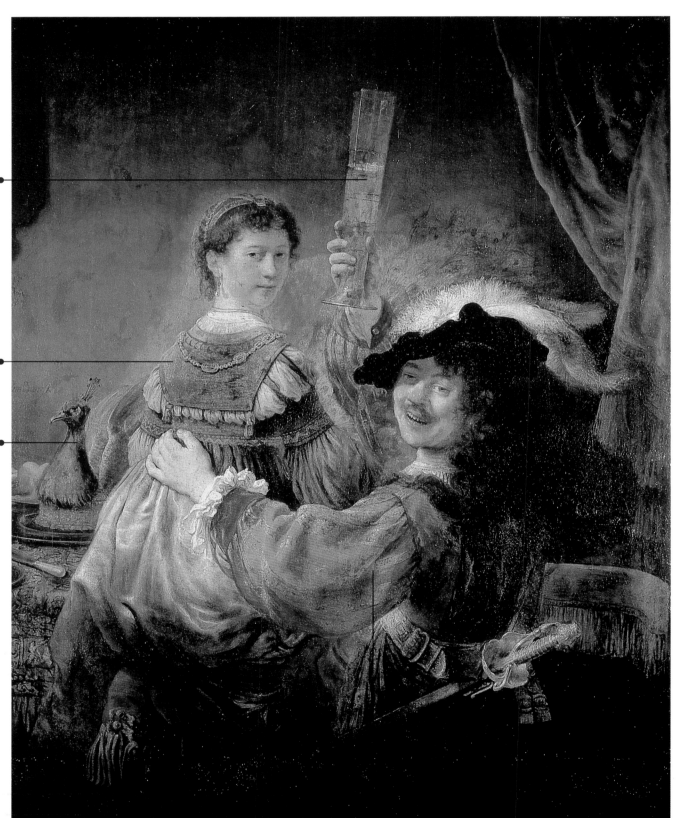

林布蘭：畫家與莎斯姬亞：
約1636：161 x 131公分：
油彩・畫布：
繪畫美術館・德勒斯登

充滿愛意的姿態
林布蘭以手臂環繞莎斯姬亞。他數度描繪溫柔的莎斯姬亞，並且深愛著她，豈知莎斯姬亞在1642年即不幸過世。

華麗的服飾
林布蘭喜愛穿著華麗的衣著。此處他打扮成輕浮的騎士，帽子上綴有誇張的鴕鳥羽毛，腰間繫著非常顯眼的長劍。

林布蘭的破產

林布蘭與莎斯姬亞遷至一棟豪宅,過著奢華的日子。莎斯姬亞過世後,林布蘭聲名依舊,但是當時大眾的品味已在改變,他得到的委任計畫日漸減少。1657至1658年間,為清償債務,林布蘭的房舍和財產遭到拍賣處分,他被迫搬至貧窮低下的地區。由於史多芙及其子泰特斯的照料,林布蘭免於完全破產。泰特斯當時成立一家藝術經紀行,並雇用林布蘭為其工作。

「只有林布蘭和
德拉克洛瓦
有能力描繪
基督的相貌」

梵谷

此幅肖像畫是在林布蘭的戀人史多芙 (Stoffels) 過世時所繪,她於1645年在林布蘭住處幫傭,之後成為其情婦。林布蘭非常喜愛史多芙,但是礙於莎斯姬亞的遺囑,無法娶她為妻。

沈思的表情
林布蘭將自己的左眼埋在陰暗中,令觀者專注他的臉,並試著瞭解他的心思。

簡潔的筆調
此處運筆非常簡潔,用色亦清晰而豐富。林布蘭依然對光線和陰影有濃厚的興趣,但在此處的運用較為詩意,而非為了強化作品的戲劇性效果。

自畫像 Self-Portrait

林布蘭年近60時創作此畫,這是他晚期完成的作品之一。此幅自畫像顯得特別地直接與剛毅,充分地表現出林布蘭作為一位畫家的身分。

圓環
背景的圓環至今仍是個謎。有人詮釋為林布蘭據此暗示喬托所繪的完美圓環,以用來彰顯自己的藝術成就。然而,這樣的解釋可能僅是浪漫的想像而已。

鬍鬚
鬍鬚上夾雜著畫筆筆尖留下的顏料,林布蘭在材料的運用上愈來愈創新自如。

林布蘭在完成此畫後又度過6年時光才與世長辭。在其子泰特斯於1668年過世之前,林布蘭一直由他照料起居;之後,他則由女兒柯妮麗雅 (Cornelia, 他和史多芙所生之女) 照顧。史多芙逝世於1663年,林布蘭在2年後完成這幅作品。他安葬於阿姆斯特丹,緊臨史多芙和泰特斯的墓旁。

畫家
林布蘭手持作畫的工具 —— 調色板、畫筆和畫刀,未加任何點綴地忠實描繪自己。他看來並不甚注重外表,那些演員般的姿勢與奇裝異服的打扮已然摒棄不復出現。

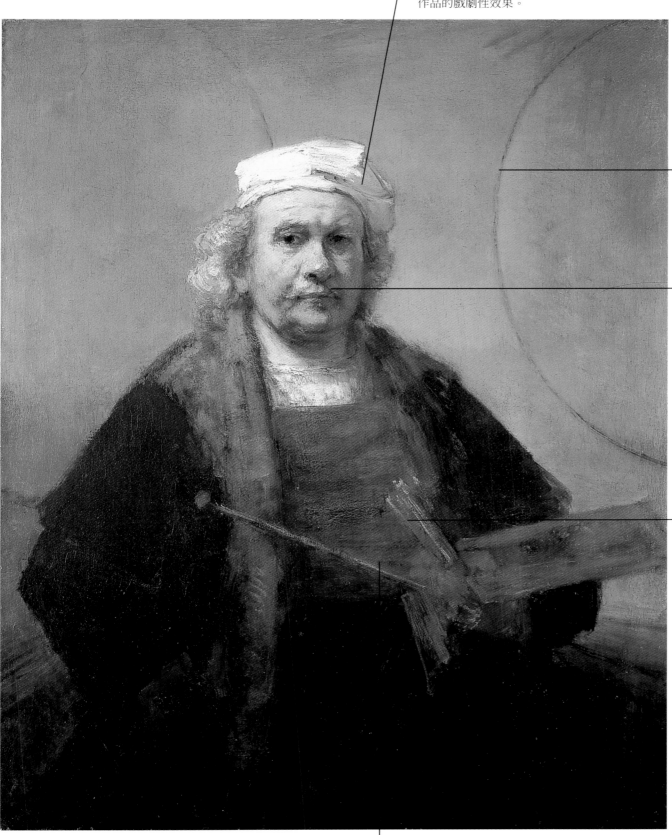

林布蘭;自畫像;
約1665;114 x 94公分;
油彩,畫布;
肯伍德宅邸,倫敦
(伊維亞遺贈)

林布蘭的畫作雖然不在荷蘭藝術主流之中,但是在世時仍深受敬重。與他同時代的畫家發展出新式的非宗教性主題,如風景畫、靜物畫以及風俗畫。然而,聖經故事的主題仍是林布蘭的最愛。

未完成的細部
林布蘭相信若是一位畫家「已經達成自己的目的」,則可以不須完成作品。然而,贊助者通常要求的是較為精確且細膩的畫風。

1660-1700年記事

1665 倫敦流行瘟疫。

1666 倫敦大火。莫里哀發表劇作「冒失鬼」。

1667 密爾頓著作「失樂園」。

1678 班揚寫「天路歷程」。

1679 發現尼加拉大瀑布。

1683 西班牙對法國宣戰。

1688 奧倫治親王威廉三世成為大不列顛暨愛爾蘭國王。

1692 蘇格蘭發生格倫科大屠殺。麻薩諸塞州撒冷一地行巫術審判。

1694 英格蘭銀行成立。

特•伯赫 Ter Borch 1617-1681

特•伯赫是早熟的畫家，最早的作品可追溯至1625年所繪的一件素描，當時他年僅8歲。特•伯赫出生於富裕的家庭，父親是公務員兼畫家，他跟隨父親習得繪畫技法。1635年，當林布蘭（見48頁）在阿姆斯特丹（Amsterdam）顯露頭角時，特•伯赫加入哈倫畫家公會（Haarlem Guild）。不同於一般荷蘭畫家，伯赫生前見證了荷蘭經過長久奮鬥，終於脫離西班牙而獨立。1648年簽定的明斯特和約（Treaty of Münster）正式確立荷蘭的獨立地位；他在德國出席和約的簽署，並繪製一幅小尺寸的作品「1648年5月15日，明斯特的和平」，記錄下所有在場的人士。特•伯赫只畫八幅的肖像畫和優雅的風俗畫，風格謹細，其藝術成就在於首創描繪繪畫人物全身像的小幅肖像作品，這種新式的肖像畫極受荷蘭中產階級人士的愛好。從這類畫作中，他發展出帶有敘事色彩的室內場景作品，其中數幅成為17世紀荷蘭繪畫中最為精緻的傑作。特•伯赫對後世也留下許多影響，不遜於同樣出身荷蘭的天才畫家維梅爾（Vermeer, 1632-1675）。

特•伯赫 Gerard Ter Borch

重要作品一探
- 明斯特的和平 Peace of Münster：1648：國家藝廊，倫敦
- 替狗抓頭蝨的男孩 Boy Removing Fleas from his Dog：約1658：畫畫廊，黑巴黑
- 削蘋果的女人 Lady Peeling an Apple：1660：藝術史博物館，維也納

父母的訓誡 Parental Admonition

這作品原來的主人若是知道這作品最初可能指的是妓院一景，大概會對這曖昧的主題感到喜愛。到了18世紀時已辨識不出妓院的主題，遂被冠以如今的名稱，並加進教化的意義。

移轉的眼神

有人認為這位士兵正在提親。然而，若是如此，為何以臥室為場景？女子的眼神又為何轉開？特•伯赫大概是對此的猜測，模稜兩可正是17世紀荷蘭風俗畫的特色。

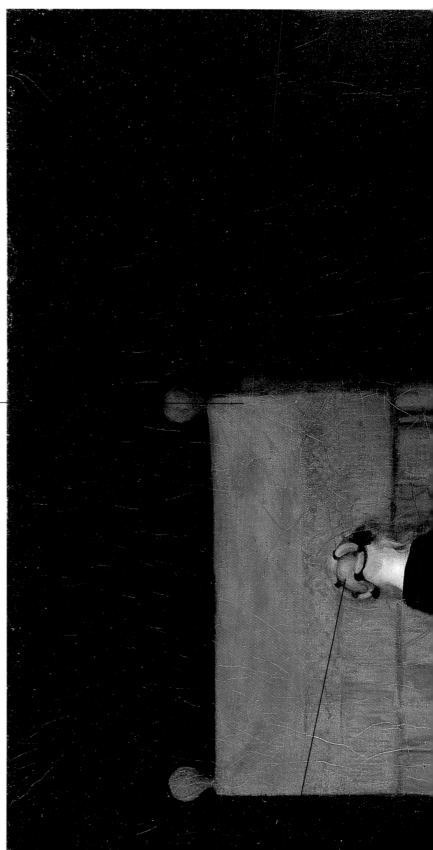

臥床和梳妝台

四柱臥床以及梳妝台支持了作品場景是妓院房間的說法。荷蘭社會向來以重秩序與實際為驕傲，對於妓院存在的必要性和家庭價值觀同等看重。

這作品在18世紀時，以版畫的形式廣為流傳，名之曰「父母的訓誡」：但是在版畫的版本中，未加進主題手上兵的錢幣（這是刻定畫作原主要變緣索），歌迷懂看過原畫版本，據此創作出一些詩評，完全誤解作品的原意。

隱現的精色

特•伯赫特別喜好修長的頭部，彷彿邀請觀者流連在如此美好的景色中。當時的時尚是女子應著大領子的衣服，逆往肩膀與胸部以符合禮節。17世紀的人若是看到此作品，一定會很快發現這名女子並未穿著那樣式的衣服。

18世紀時，此畫在巴黎的拍賣會賣出。荷蘭的風俗畫在18世紀的法國非常受重視，並且影響了諸如福拉哥納爾（見58頁）等傑出畫家的作品。帶有教化性的道德性作品（例如如何引導青少年）特別受歡迎，因此這幅畫作的主題遂被解成「父母的訓誡」。

精細描繪的靜物

特·伯赫對靜物描繪特別仔細。家居事物描繪仔細的作品顏受荷蘭收藏家喜愛。這種傳統成為17世紀以來荷蘭靜物畫的特色。

年輕女子

年輕女子背對著觀者，形成一種神秘的氣氛。特·伯赫這種含蓄分部帶有此種含蓄暗示著年不明確透露的內心是維有爾特色，這亦是維有道之處。

土兵

這位士兵顯然很滿意，並拿出一枚錢幣支付性交易。特·伯赫以穿著得體的士兵從戲場走入愛。這種傳統成為17世紀以來荷蘭靜物畫的特色。歡娛場主題為人，企圖模仿上流社會類似作品。

老嫗

啜飲酒液據說是這年輕女子的老嫗，她也望著下方的錯杯。企圖作他持著酒杯，年輕女子心是涵的模仿上流社會類作品。

英國日記作家伊夫林 (Evelyn, 1620-1706) 對於荷蘭藝術市場的興盛，以及市場對於像「父母對作品的需求、減」這類作品的需求，感到非常驚訝。1641年時，他注意到這一類的作品常被收購當作投資工具。

特·伯赫：
父母的訓誡（公誼會）
約1655；70 x 60公分；
油彩，畫布；
國立博物館，柏林

1650-1660年記事

1650 基督教貴格（公誼會）運動創立。

1651 荷蘭人進駐南非。

1652 英國對荷蘭宣戰。

1653 克倫威爾成為英國共和體制的護國主。

1654 西敏和約簽訂，英荷戰爭結束。

1657 荷蘭物理學家惠更斯發明鐘擺式時鐘。

1658 荷蘭人斯瓦姆默丹發現血液中有紅血球細胞。

1660 英王查理二世復辟，英國文學家兼海軍大臣正色匹斯開始以日記寫作。

絲與緞

特·伯赫的作品以描繪精緻的絲緞與綢緞著稱。在這方面，他很可能受到委拉斯蓋茲（見46頁）的影響。

上流社會

特·伯赫首創以垂直的版式，描繪上流社會的種種。良好的家庭背景使他對上流社會頗為熟悉。荷蘭早期的風俗畫描繪的多是相鄰鄙農民在旅店的情景。

簡潔樸素的用色

特·伯赫的技法極為精巧細緻，搭配經仔細平衡的暖調，構圖以簡潔著稱。惠斯勒（見80頁）極為推崇這些特質，並深受其影響。

風俗畫 (genre painting)
是描忠實地描繪日常生活事件的小幅畫作，通常帶有趣味或道德教化意味。風俗畫一直受到富裕的中產階級人士的喜愛。「荷蘭畫家屬居家型的人物，他們的原創性亦來自此處，」康斯塔伯

重畫過的手

有證據顯示這名士兵的手曾經重畫過，以企圖消去手中的錢幣，或是將之變成一只戒指。在如此的微小細部做修改，大大地改變作品的意義。這個細部大約是在18世紀時被重新畫過。

新繪畫與新共和國

17世紀時許，歐洲掌控在信奉天主教的王室之下，這些王室以藝術作為榮耀自身和鞏固宗教的工具。置身權力核心之外的荷蘭 (Holland)，經過長時間的奮鬥，終於於脫離西班牙，成為獨立的共和國。荷蘭因商業、金融與貿易活動而繁榮富庶，遂將多餘的財富花費在奢侈品與藝術上。人們喜以小幅的畫作裝飾住屋，靜物畫、風景畫，以及以此產顯新穎致的社會地位。因此，這些畫描繪不同地理環境與生活面貌的風俗畫，遂成為時尚。

卡那雷托 *Canaletto 1697-1768*

曾經有20年的時間，卡那雷托是歐洲最成功的藝術家之一。他筆下的威尼斯深受眾人喜愛，特別是18世紀時從英國湧向義大利尋求探險、教育與藝術的海外遊學者 (Grand Tourists)，對他的作品更是趨之若鶩。卡那雷托出生於威尼斯，對於當地的運河、建築、人民，以及這個曾為世界上勢力強大帝國的首都 (見20頁) 之歷史非常熟悉。卡那雷托的父親是舞台佈景畫家，他從父親處習得繪畫技法，作品取法威尼斯的繪畫傳統，對於豐富的色彩、慶典的描繪以及感官之美特別推崇。由於卡那雷托過於成功，反而無法應付市場的大量需求，遂一陳不變地生產公式化的作品。最終，潮流改變，眾人厭倦了他的作品。卡那雷托遷居英國10年，企圖挽回自己的命運，但居留英國期間及其後的作品並無新意。1755年，卡那雷托回到威尼斯，潦倒孤寂，孑然一身地死去。

卡那雷托 *Giovanni Antonio Canale*

基督升天節的碼頭
The Molo on Ascension Day

「我認為委拉斯蓋茲與卡那雷托兩人旗鼓相當」

惠斯勒

卡那雷托在繪畫生涯剛起步時繪製此作，描繪威尼斯最重要的慶典活動之一。每年基督升天節時分，威尼斯總督乘著金碧輝煌的遊艇，在麗渡島 (Lido) 的水域間舉行歷史悠久的儀式，慶祝威尼斯「下嫁」亞得里亞海。慶典高潮時，總督投擲金戒指到海中，以象徵此樁婚姻。

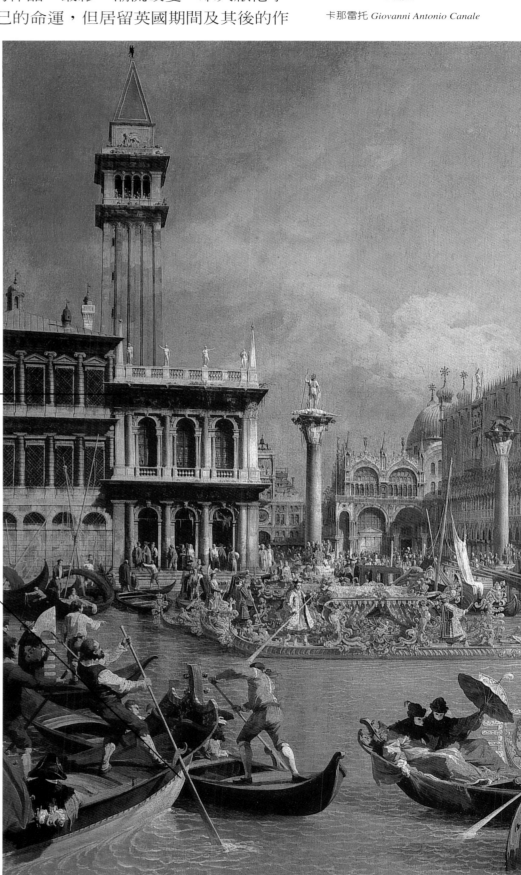

歷史性的建築
作品左側的建築物頗具歷史性：三層樓的鑄幣廠 (Zecca)，掌握威尼斯的金融貨幣；兩層樓的是圖書館，乃1540年時由珊索維諾 (Sansovino) 所設計。其後的鐘樓 (Campanile) 是船隻駛近威尼斯時的地標，從作品中可見到鐘樓頂端涼廊上的觀禮人群。

光線與陰影
雖然構圖充滿各式熱鬧活動，但卡那雷托以劇場般的樣式安排畫面，使得各種充滿光線與陰影的形體很有秩序地映入眼簾。將顏色深暗的貢多拉 (gondola) 安排在映著燦爛陽光的水面，即是此種技法的最佳例證。

展翼的獅子
聖馬可 (St Mark) 是威尼斯的守護聖者。象徵聖馬可的展翼獅子，豎立在小廣場的圓柱頂端，清晰可見。在鐘樓上以及總督遊艇的紅色旗幟間亦可見此象徵圖案。

卡那雷托在英國

常在旅途中購買紀念品的英國海外遊學者，為卡那雷托帶來許多財富。但因受奧地利王位繼承戰爭 (War of the Austrian Succession, 1741-1748) 的影響，以致僅有少數赴歐陸遊學的人士到達義大利。為此，卡那雷托首次離開義大利，到英國尋求收藏家的贊助。但他未能再如早年一般獲得成功，而且歐洲北方柔和的天色與他的繪畫風格不合。然而，卡那雷托對於當時英國正在發展的風景水彩畫仍有重要的影響，他的威尼斯風景畫作也為英國許多宏偉的豪宅增色不少。

卡那雷托：基督升天節的碼頭：1729-1730；182 x 259公分；油彩·畫布；奧多克瑞斯必美術館·米蘭

卡那雷托的作品合乎18世紀初重視覺享受輕知性探討的時代風氣。18世紀中期羅馬古城海克力斯 (Herculaneum) 與龐貝 (Pompeii) 的發掘改變了藝術風格，新古典風格取而代之成為潮流，但是卡那雷托並未改變畫風以順應時勢。

● 總督府

總督府 (Palazzo Ducale) 曾是政府所在，但是在卡那雷托的年代，威尼斯已失去實質的政治霸權。最後一任總督於 1797 年 5 月 12 日，將殘餘的權力移轉至拿破崙手中。

卡那雷托自倫敦返回威尼斯時，申請成為新設立的威尼斯學院 (Venetian Academy) 的成員，旋被拒於門外。他的藝術在主題與學理上，未有足以作為典範以供學院派藝術教學之用。

熱鬧的慶典

總督的遊艇以及艇上人物的生動描述顯示出卡那雷托登峰造極的技法。但在他的後期作品中，如此的細節一再重複出現，變得缺乏想像力。

雖然此作像是從窗戶或陽台上看出去的畫面，但嚴格地說，此畫面實是假想而得：因為沒有一棟建築物有如此高的視野，足以觀察到如此廣闊的畫面。卡那雷托對如何創作此景三緘其口，據說他採用「暗室」(camera obscura) 的技法，透過以鏡片與鏡面合成的機器反射光線形成影像。卡那雷托亦以鉛筆速寫下建築物以及作品的細部，然後靠著不同的素描以及記憶，安排出定稿的構圖。

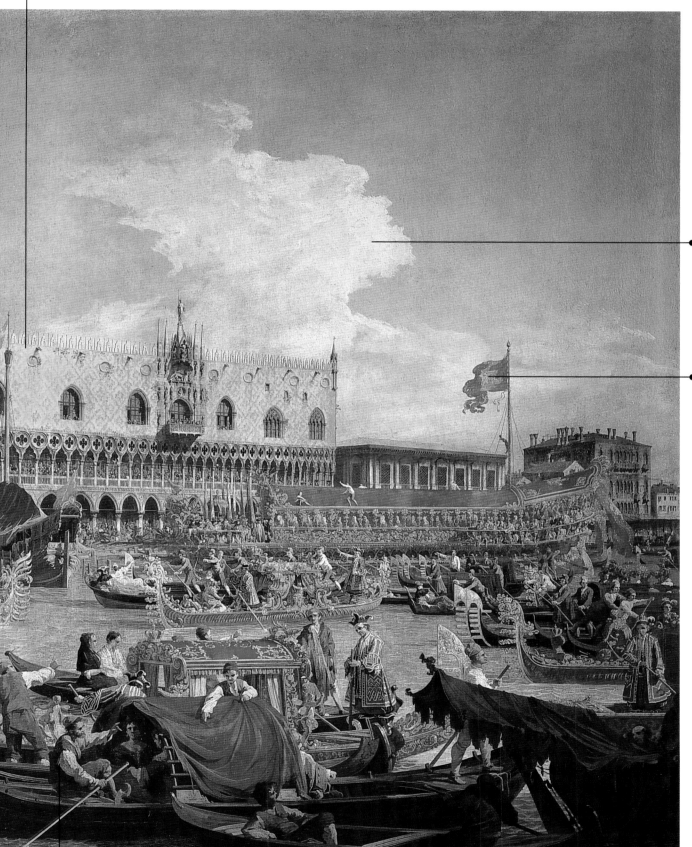

● 天、光、水

威尼斯的特色之一在於天、光與水三者神奇的融合。許多藝術家企圖捕捉如此稀有的變幻之美，卡那雷托是其中少數的成功者之一。泰納 (見 66 頁) 非常推崇他的作品，曾為威尼斯特有的光線景色，數度造訪此地。

● 紅色旗幟

從紅色旗幟又可見代表聖馬可的獅子圖案 (見左頁)；卡那雷托在畫作其他部位刻意地運用和旗幟一般的豔紅色，以期整合構圖，並且在視覺上造成流動的效果。此種用色方法是威尼斯派繪畫的典型。

卡那雷托的成功乃是透過英國領事史密斯 (Smith) 的經營而來。史密斯是派駐威尼斯頗具影響力的英國外交官，協助到威尼斯的遊學者獲得豐碩收穫。史密斯擁有許多卡那雷托的作品，並積極地提升他的地位。1760 年代，史密斯事業受挫，被迫變賣收藏，其中許多卡那雷托的畫作為英王喬治三世 (George III) 所買下。

● 光線與色彩

清晰描繪與準確的掌握光線與陰影，以及忠實地呈現建築和敘事上的細節，是卡那雷托的典型風格，亦是其作品深受外國人喜愛的原因。威尼斯當地僅存兩件他的作品。

卡那雷托的繼承者是其姪子兼助手貝洛托 (Bellotto, 1720-1780)。貝洛托於 1747 年離開威尼斯後，在德勒斯登、維也納、華沙等地開展繪畫生涯，成為風景畫家，終其一生未再回到威尼斯。

霍加斯 *Hogarth 1697-1764*

霍加斯被稱為英國繪畫之父，在他之前英國沒有任何獨特而出色的畫家，他成功地為皇家學院 (Royal Academy) 的創建，以及英國畫派的繁盛奠下基石。霍加斯是倫敦人，具有強烈的企圖心及愛國心，深受劇場和英國文學中諷喻傳統的影響。他親身經歷生活的苦難，感受周遭人物行事的愚蠢荒唐，他的父親是位校長，因事業失敗在霍加斯10歲時負債帶著全家入獄。霍加斯受的原是蝕刻藝匠的訓練，繪畫技法大多自學而成。他立志要創作吸引平民百姓的藝術，而非討好那些為他所鄙視且以受過良好教育自居的鑑賞家和評論者。霍加斯藉由創新的繪畫形式達成這樣的企圖，而且他的畫作可轉印成蝕刻版畫大量複製，廣受社會各階層的喜愛。霍加斯的繪畫生涯相當成功，並以諷刺插畫著稱，但晚年因健康欠佳，以及在政治上與人摩擦而遭困頓。

霍加斯
William Hogarth

在這件作品中，一系列事件巧妙地透過圍繞在兩張桌子的人群而聯結起來。畫家創作的靈感來自1754年大選時角逐牛津 (Oxford) 地方席位的紛擾場面，相互對抗的兩派人馬是由新中產階級所組成的輝格黨 (Whigs) 和由貴族與傳統保守派人士所組成保守黨 (Tories)。

選舉聯歡會
An Election Entertaiment

這是四件系列連作中的一件，描繪不同的地方選舉面貌。此乃霍加斯最後一件的重要作品，亦可說是他成就最高的作品。如劇場般的構圖是霍加斯畫作的典型風格，每位人物依其表情、服裝與動作，各自扮演不同角色。此系列作品並由黑白蝕刻版畫複製，以大量銷售。

候選人
畫中的聯歡會是由輝格黨主辦，該黨共有兩位候選人，其中一位被一名老婦分散了注意力，沒有察覺她的丈夫正在他的假髮上點火，而老婦的女兒正在偷他的戒指。另一位候選人則被數位酒醉的人纏得無法分身。

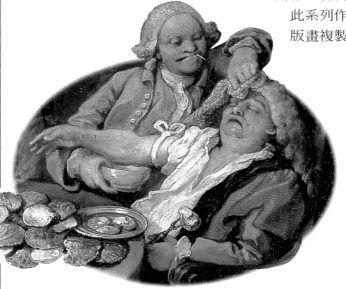

市長
坐在圓桌首席的市長，因吃了過量的生蠔而昏厥。旁人正在替他放血，這是那個時代一種治百病的療法，當時仍由鎮上的理髮師充當醫生。

自由與忠誠

霍加斯生動地描繪出當時正經歷大轉變的英國社會。這個社會活力充沛，有時頗為殘酷，不過總是充滿信心，霍加斯將這些特質一一呈現在其作品中。當時英國的國會式民主政治與歐陸國家的絕對王權相對立，英國更已成為世界的主要霸權，並向海外擴張帝國的版圖，勢力範圍包括當時在美洲的殖民地。霍加斯相信英國亦應有傑出的藝術家在世界的舞臺上扮演重要的角色。「自由與忠誠」(Liberty and Loyalty) 此口號正代表著霍加斯熱愛祖國的情操。

霍加斯：選舉聯歡會：1754；101.5 x 127公分；油彩，畫布；索恩博物館，倫敦

霍加斯是傑出的肖像畫家，特別擅長於描繪群像，此種作品稱作「交談畫」(conversation pieces)。然而，他的人物作品如同其他作品一般不向世俗妥協，他從未創作刻意討好他人的作品。

霍加斯的偉大成就之一，在於創出帶有現代道德意味的新式風俗畫。在選舉系列之前，他完成「浪子歷程」(The Rake's Progress)，「蕩女歷程」(The Harlot's Progress)，以及「流行婚姻」(Marriage a la Mode) 等系列作品。他在每一個系列中描繪人性的弱點，但從未加入教化的意味，留給觀者自己作評斷。

「我的作品是座舞臺，畫中人物是演員，以不同的動作與表情演出一齣默劇」

霍加斯

● 保守黨的遊行

一位婦人站在窗邊對著保守黨人士潑水。保守黨員揮舞旗幟，高舉掛有「禁猶太人」字樣的肖像在街上遊行。他們反對輝格黨主張的立場 —— 新的猶太移民應有與土生土長的猶太人擁有相同權力。

雖然霍加斯以蝕刻版畫賺進不少錢，但當時的鑑賞家並未將他列為真正的畫家，因此霍加斯很難賣出作為蝕刻版畫原作的油畫作品。他未能為這一系列的選舉作品找到買主，遂決定以抽籤方式銷售，並請擔任劇場經理的朋友蓋瑞克 (Garrick) 相助。蓋瑞克自己買下這些作品，僅花了200多英鎊。

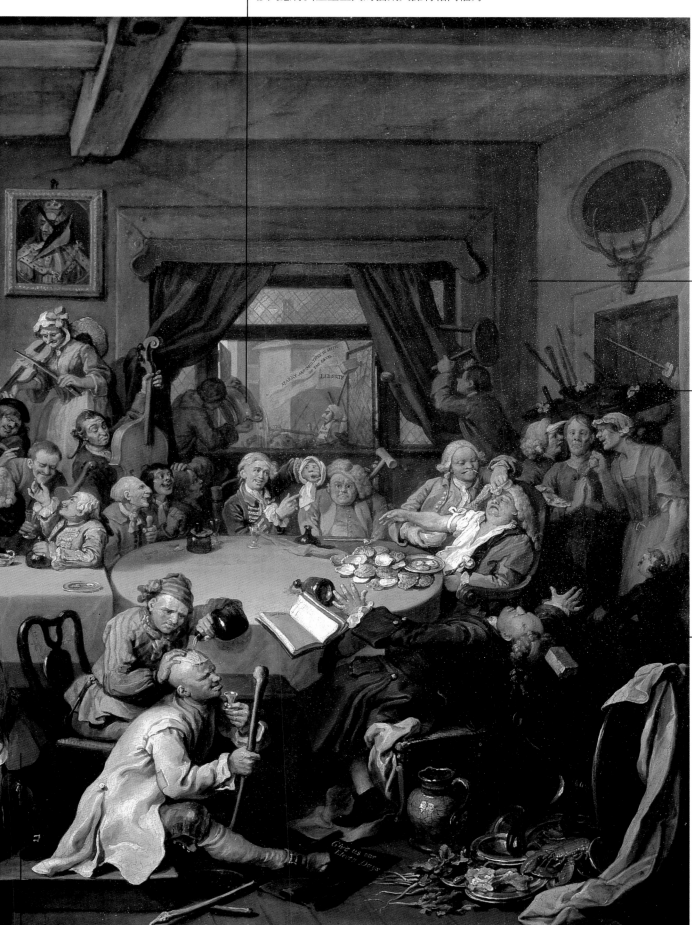

● 簡潔的風格

充滿個人色彩與不造作的風格，顯示出霍加斯刻意背離義大利和法國的藝術風格與主題。他亦曾嘗試歷史畫，但因太過強調敘事性且佈局欠佳，結果並不成功。

● 奧倫治黨 (橙帶黨)

數位客人穿戴橙色的徽飾，候選人則坐在寫有「自由與忠誠」的橙色旗幟之下。輝格黨服膺自奧倫治親王威廉 (William of Orange, 1650-1702) 以來的新教，保守黨則希望能復辟當時流亡在法國的天主教斯圖亞特王朝 (Stuart dynasty)。

霍加斯最初學習銀匠的技藝，因此對蝕刻版畫產生興趣。為了成為畫家，他在桑希爾爵士 (Thornhill) 主持的自由學院習畫。霍加斯後來和桑希爾的女兒私奔。

● 被磚砸傷

這個人被窗外扔進來的磚塊砸傷，不支倒下。另一塊磚則打破了窗戶。

失去的11天

旗幟標語為「把我們的11天還來」。1752年，英國改用格列哥里曆 (Gregorian calendar, 即陽曆)。為施行改革，將9月3日週三的隔日改成9月14日週四。這項改革引起工人暴動，因為他們認為如此將短少11天的工資。

● 愚蠢荒唐的酒醉樣態

男孩將酒液混在酒盆中，這些酒已使得選民們醉態畢露。霍加斯常描繪人物醉酒時的愚蠢樣態；他對於捕捉孩童的模樣亦有特殊的天賦。

經過霍加斯的遊說，國會在1735年通過一項著作權法案。在這之前，蝕刻版藝匠可複製任何畫作，且不須付費予原畫家。此法的通過保護了如霍加斯等畫家的權益，因為他們的作品經常受到不肖者非法剽竊牟利。

童心

雷諾茲描繪孩童的肖像作品備
受稱道。他善於令孩童輕鬆自
然地擺出姿勢，並且深知如何融
合童稚的姦級和情感，將
其成功地表現出來。

「雷諾茲並不描繪成人的
外在形體和內在心靈上
是位頗具個人風格的畫家，
我認為他是肖像畫的魁首。」
羅斯金 (Ruskin)

雷諾茲在畫界和交際上
對手根茲巴羅 (Gainsborough)，
但兩人交情不深。他總為根茲巴
羅的作品各在知性上較之深度，
他較喜歡與文人相處，如約翰生
(Johnson) 和柏克 (Burke) 等。

別出心裁的姿勢

雷諾茲擅於安排人物的姿勢。除了
取法名家傑作外，此處人物優雅的
動作、頭部與驅幹非常自然的轉
承，以及從人物的手勢透露出的神
態等，可證其獨創一格的新意。根
茲巴羅曾讚嘆道：「所繪以仅，他的
手法真是多變啊！」

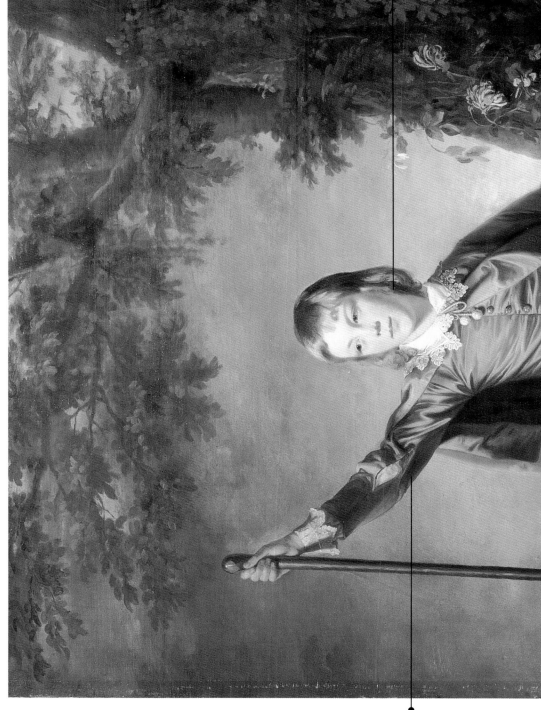

雷諾茲 Reynolds 1723-1792

雷諾茲是位不折不扣的專業畫家，富有藝術天賦，善於交際，且深諳經營之道和掌控藝術界的
是非。雷諾茲雖然家境清貧，但是出身書香門第。他的父親是英語文法學校的校長。雷諾茲早年
即立志要成為畫家，並且創作出一種可以展現所學的藝術。他的作品除了逼真之外，還刻意使用
涉及古代大師及古典雕塑的隱喻，這是雷諾茲畫風的精華，也是雷諾茲時使大眾敬重視覺藝術的原
因。他在肖像畫家哈德遜 (T. Hudson) 的門下習畫，並於1749年啟程赴義大利遊學，研究文藝復
興時期深出肖像畫家的作品以及古典雕塑，此行對他深具影響力。雷諾茲回到英國後，在倫敦成為著
名的肖像畫家，未及40歲即名利雙收。除了成就個人的企圖心外，並且為社會上流人士所繪的
雷諾茲運用自己的天賦，並成為皇家學院的創始成員暨首任院長。皇家學院開創成知名藝術家作品的主要展覽場所，以及訓練
織性的畫家，與羅馬的畫家分庭抗體。在英國開創出一種具有一致性的藝術專業領域。他決心利用學院來培養一批英國歷史畫派
的畫家，與羅馬的畫家分庭抗禮。雷諾茲促成英國人像畫的興盛。年輕藝術家的地方。

雷諾茲 Sir Joshua Reynolds

湯瑪斯・利斯特
Thomas Lister

利斯特是一位國會議員的長
子，之後成為利柏斯戴爾勳
爵 (Lord Ribblesdale)。此畫
繪製於利斯特年方12歲。
這件作品展現的「堂皇風格」
(Grand Manner)，是雷諾茲
在肖像畫中首創的特色，
同時亦表現出他擅於捕捉
人物精髓的能力。

18世紀時，繪製肖像是藝術家固定
的收入來源之一，但肖像畫被設為在
主題上遜於歷史畫、日本如歷史畫具
有挑戰性。雷諾茲深語時勢，在其風
格獨創的肖像畫中，加入在知識上
交相對照的成分。他也曾企圖創作
數件大幅歷史畫，但都不甚成功。

范・戴克式的服飾

利斯特身著襯著蕾絲綠領子與袖
口的殷紅質套裝和短靴，這般打
扮非常入時但不夠正式。雷諾
茲大約是以17世紀畫家范・戴
克 (Van Dyck) 作品中的人物穿
著範本。這些服裝可能是利斯
特自己所有，亦有可能是雷諾
茲畫室專供客人穿著的道具。

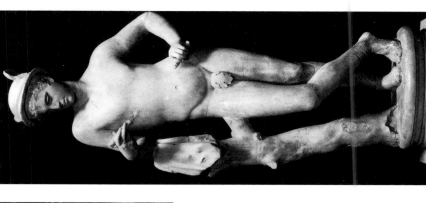

1750-1760年記事

1751 法文百科全書問世。端典人林奈撰寫「植物哲學」。

1755 約翰生博士編纂的字典問世。里斯本大地震。

1756 發現加爾各答黑洞。

1757 大�

1758 英國布里瓦特運河開鑿。

1759 英國攻佔加拿大魁北克。伏爾泰發表哲理小說「憨第德」。

1760 喬治三世加冕為英國國王。

背景的細節

雷諾茲雇用助手繪製這幅背景的部分。他很可能請來英國畫家統斯（Toms）繪製此作品的背景。

使神麥丘里

這件古典雕塑是眾神的使者麥丘里（Mercury）的肖像。許多藝評家與鑑賞家均認為這件作品是理想美的代表。雷諾茲26歲造訪義大利時，應該看過這件作品。而且，他也可能期盼眾人會欣賞這位出身良好的英國年輕紳士和麥丘里的相似處。

重要作品一探

• 艦隊司令凱佩爾 Commodore Keppel
1753-1754：國立海事博物館，倫敦

• 約翰生博士 Dr Johnson：1756：國家肖像美術館，倫敦

• 霍華德女士 Lady Caroline Howard：1778：國家畫廊，華盛頓

• 狄多之死 The Death of Dido：1780-1782：國家藝廊，倫敦

• 悲劇謬斯扮像的席丹斯夫人 Mrs Siddons as the Tragic Muse：1784：杭廷頓藝術中心，加州聖馬利諾

向古典藝術借鏡

從人物交叉的雙腳，可見雷諾茲巧妙地參考使神麥丘里的古典雕塑（見右圖）。利斯特的姿勢顯然與麥丘里相同，只有右手作不同的安排而已。

雷諾茲非常重視偉人。他的畫室頗有組織，並且注重全心投入。雷諾茲繪畫生涯的全盛時期，每日為6位客人投入創作。終身未婚。他的畫全心投入。雷諾茲繪畫生涯的特別的帳簿中記錄繪製肖像。他在特別的帳簿中記錄藥客的付款狀況。收費的標準，依尺寸和樣式，各有不同。

皇家學院

倫敦皇家學院（Royal Academy）創建於1768年，當時英國已是世界上主要的政治霸權。正不關的地向外擴張帝國的版圖。此時各界皆有建立一所國立藝術學校的共識，以增進一般人對於藝術的瞭解。並且以尊業的水準和高向高的品味訓練未來的藝術家。雷諾茲出任皇家學院的首任院長，在位長達20年。他在任皇家學院的期間，以其撰寫的「演講稿」授課，闡釋心中崇尚的「堂皇風格」的創作標準。直至1790年，雷諾茲因失明而無法繼續創作時，才辭去教職。

雷諾茲：湯姆斯·利斯特：
1764：231 x 139公分：
油彩：畫布：巴黎奧賽美術館

保存良好的畫作

許多雷諾茲的作品因所用的畫材料不當，以致保存狀況隨時日而漸漸惡化，但此作仍保存相當良好。雷諾茲在材料運用上未得到好的指導，經常因急求快速而使用未經大量實驗的顏料。

田園景色

柔和的風景是當時流行的主題（見42頁）人間仙境般的阿卡迪亞，曾吸引許多18世紀的偉大藝術家。

雷諾茲

雷諾茲發展出一套完整而著名的藝術理論「演講稿」（Discourse），他在皇家學院授課時，即以此為本。雷諾茲強調模仿大師作品，從古典中學習皇家風格作畫。並看促學生未來能達一種純憑理想來無法企及的和諧與理美。

福拉哥納爾 *Fragonard 1732-1806*

身材短小肥胖的福拉哥納爾有著圓鼓鼓的臉頰與明亮的雙眼，這位性情可愛、聰明又活潑的畫家充滿天賦，以其獨立創作的精神突破傳統自成一家。他生於法國南部的格哈斯 (Grasse)，父親是縫製手套的師傳，6歲時舉家遷往巴黎。福拉哥納爾起初任律師事務所的工作，但在素描方面展現才華，雇主便建議他進美術學校。福拉哥納爾先後任夏丹 (Chardin) 和布雪 (Boucher) 門下習畫後，贏得羅馬大獎 (Prix de Rome)，並赴羅馬的法國學院 (French Academy) 研究。他本來可以成為一位成功的學院派畫家，但官式的訓練與古典藝術令他覺得乏味，又因為對作品的酬勞總是無法如期得到而不滿。35歲時，他不再參加沙龍展，決定成為獨立畫家，專為畫商和原屬舊王朝貴族的富有收藏家作畫，他們求取溫馨親密、田園風景的作品，以裝飾豪邸的沙龍和臥房。福拉哥納爾的藝術生涯非常成功，並因而致富。其作品豔麗而輕浮的愉悅景象展現出洛可可風格 (Rococo) 的精髓，頗得世人喜愛。福拉哥納爾的繪畫對感傷的愛情幾乎達到神秘崇拜的程度，其織熱詩樣的作品預示了一個時代的結束。然而，1789年的法國大革命以及新古典主義 (Neoclassicism) 興起使他風光不再，他死時窮困潦倒，無人問津，其作品長期無人賞識，沒沒無聞。

福拉哥納爾
Jean-Honoré Fragonard

路易十五

路易十五 (Louis XV, 1710-1774) 繼位時，法國是歐洲最富有且最強大的國家。路易十五喜歡逸樂的生活，對於啓蒙運動 (Enlightenment) 基進派思想家所提的改革不感興趣。他在位時期，法國任藝術與工藝上蓬勃發展，他的情婦蓬巴杜夫人在此方面頗功甚偉。路易十五終於為其耽於藝術創新於國事而付出慘痛的代價 —— 1789年血腥時代的法國大革命 (French Revolution, 見62頁)，以及法國王室的瓦解。

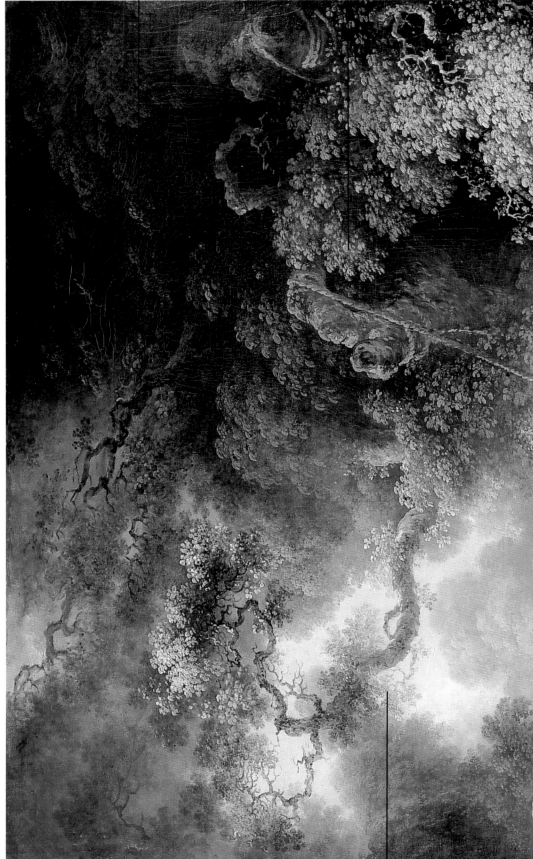

引人遐思的樹木
這些絕妙的樹木多出自於福拉哥納爾兒時和孩子生時代的記憶，而非得自觀察自然。福拉哥納爾成長的格哈斯、花繁葉茂、是香水工業中心。他去義大利求學時，不喜歡古典的雕塑作品，反而對提佛利 (Tivoli) 的花園非常感興趣，1760年時，他曾在此處過夏天。

精緻的細部
福拉哥納爾精於各式技法，使他得以成功地描繪，採用不同風格，他較喜愛但此處他選擇以極為精細的筆調描繪林木。也許這是出自17世紀荷蘭畫家的影響，當時荷蘭作品深得法國收藏家喜愛。

福拉哥納爾痛有幸福美滿的家居生活，他娶了美自格哈斯的香水商之女，育有子女數名。其小妹後來嫁去與他們同住，在福拉哥納爾的指導下亦成為成名的畫家。

陽光
福拉哥納爾擅長描繪陽光射入林葉中的宜人效果，有許多作作品以此為主要光源。真正繼承其風格、著重描繪年輕美女並成功掌握上述光線效果者，要屬法國印象派畫家雷諾瓦 (Renoir)。

鞦韆 *The Swing*

這幅迷人的畫作是福拉哥納爾作為獨立畫家的傑作之一，主題呈現出典型的嬉遊與情色成分：年輕貌美的女子自快樂地盪掉鞋子，她的情人躲在下方的樹叢中看著她。

這幅作品是由性好放湯的聖居里安男爵 (St Julien) 所委託，男爵最初希望史畫家多恩 (Doyen) 明說了他的要求：「我希望你描繪夫人（男爵的情婦）坐在鞦韆上，由一位主教推著她的情景。」多恩對如此請求感到震驚，遂拒絕了這個計畫。

「愛的追尋」(The Pursuit of Love) 是福拉哥納最具企圖心的計畫之一，這是1770年時受巴依夫人 (Du Barry)，蓬巴杜夫人的後繼者，委託的一組裝飾牆板畫作，並流結出主題的情遊效果。

當時潮流流落於可風格轉向嚴肅的新古典風格，因此這些畫板在1773年時遭巴依夫人的畫板由遭退回，以不會遇為這些畫板受庇辱，福拉哥納覺得要將受庇辱，並拒收報酬。

改變心意

多恩婉拒男爵的委託後，認為福拉哥納爾載為適合，遂將之推薦給男爵。福拉哥納爾熱切地接受這項計畫，但把主題交換成女子的丈夫擔任正式的官職。

法國上流社會當時發生許多婚外情與私通事件，路易十五的情婦蓬巴杜夫人是當時法國最具政治勢力之一，並在宮廷中擔任正式的官職。

約1768：鞦韆
油彩，81 x 65公分：畫布
華來士收藏館，倫敦

福拉哥納的畫在今日其作品中帶有輕微的情色意味最為著稱；然而，他在當時亦是成就非凡的肖像畫家，而且也擅長風景畫。他在年輕時創作的宗教畫，與歷史畫，均獲得十分賞識。

重要作品一探

- 提佛利艾斯特別墅花園 The Gardens of the Villa d'Este at Tivoli：1760：華萊士收藏館，倫敦
- 暴風雨 The Storm：約1760：羅浮宮，巴黎
- 進攻要塞 Storming the Citadel：約1770：當端克收藏館，紐約
- 遭竊之吻 The Stolen Kiss：1788：愛爾米塔什美術館，聖彼得堡

丈夫

福拉哥納爾將這位不疑有他的丈夫安排在陰暗角落；另一方面，燦爛的陽光即將男爵臉龐照得通紅。然而，丈夫還是扮演把鞦韆推向對手的角色。

雖然大衛和福拉哥納的繪畫風格大相逕庭，但在1789年後福拉哥納遭遇困頓時，大衛對他施以援手。大衛運用影響力為福拉哥納在新共和體制下保住一些與藝術有關的行政官職，使他仍有勉強維生的收入。福拉哥納之子為大衛的門生。

「福拉哥納爾所有令人賞歎的大膽嘗試，有半數是隱藏在他樸素平凡的處理手法中」
龔古爾兄弟 (Jules and Edmond de Goncourt)

粉紅色洋裝

大波浪洋裝的浮誇線條、粉彩的色調，描述著激情愛的主題；皆是洛可可風格的主要特色。這種風格主要是以感性為主。

男爵

福拉哥納爾將聖居里安男爵描繪得非常仔細。男爵指著他的情婦對畫家說：「你得把我安排在適當的位置，我好欣賞這位美女的雙腿。」

情愛嬉戲

福拉哥納爾喜在作品中巧妙地加入別具意涵的細部。作品中兩個相維的小天使明顯可見，然而位在他們下方的這隻大則不容易被發現。

騰空的拖鞋

這只飛往空中的拖鞋是絕妙的安排，為觀者帶來視覺焦點，並流結出主題的情遊。

情人的祕密

映著陽光的石像材料如「淘氣之愛」(L'Amour Menaçant) 為本。丘比特將手指放在唇間像是警告觀者不要把男爵隱藏在樹叢的祕密洩露一般，此石像乃以蓬巴杜夫人 (Pompadour) 在1756年委託法可內 (Falconet) 創作的雕塑。

美惠三女神

丘比特石像的基座有美惠三女神 (Three Graces) 的浮雕。希臘神話中，此三女神是愛神維納斯的侍者，福拉哥納爾模糊了她們的模樣，彷彿在強調自己對古與藝術的缺乏興趣一般。

18世紀中期，曾經盛極一時的法國學院派走下坡。其後，得獨立畫家如福拉哥納等有更多的發展空間。大衛 (見62頁) 復興了法國學院之影響力。

1760-1780年記事

- **1762** 莫札特在歐洲巡迴演出，時年6歲。
- **1766** 發現靈元素。
- **1768** 倫敦皇家學院創建。
- **1770** 巴黎首座大眾劇院開張營業。
- **1771** 大英百科全書首版編輯發行。
- **1773** 波士頓發生未茶黨事件，居民將英國商船的載貨投棄入海。
- **1774** 路易十六加冕為法國國王。
- **1776** 美國宣佈獨立。

哥雅 *Goya 1746-1828*

哥雅
Francisco José de Goya y Lucientes

哥雅充滿事故的藝術生涯和祖國西班牙的歷史息息相關。他的出身並不顯赫，亦非天才兒童型的人物。然而，哥雅有著旺盛的企圖心，藉著馬德里王室的贊助，成就自我追尋的目標。靠著精明與勤奮，使他不但在1799年時成為國王的首席畫家，並且在當時能者輩出的時代成為最有成就的藝術家之一。哥雅思想開放具有獨立精神，在政治改革上贊同1789年的法國大革命，但之後卻看到這個理想的幻滅，同胞慘遭拿破崙軍隊荼毒。哥雅一生遭遇許多不幸，深受耳聾之苦，並流亡以終。歌雅傑出之處在他對所處時代的用心描繪，如此執著於人性的描繪在某方面而言，確是放諸四海皆準。

哥雅生於薩拉哥沙 (Saragossa) 附近，父親是鍍金師傅。他在14歲時接受訓練，打算成為裝飾教會的藝匠。哥雅隨後進馬德里學院 (Madrid Academy)，表現並不突出，但他早年受到成名畫家巴佑 (Bayeu, 1734-1795) 甚多幫助。1773年，哥雅娶了巴佑的妹妹約瑟芬 (Josefa) 為妻。

哥雅為查理四世家族創作此畫時年54歲，並且已經失聰。他在1792至1793年間因患病而喪失聽覺，大概是由於工作過度，以及憂慮主張自由主義的友人遭到放逐所致。

查理四世家族
The Family of Charles IV

國王身旁環繞著家族的成員。查理四世家族掌權剛逾10年，之後未久就被推翻。哥雅的肖像作品總是強烈地展現人物的脆弱與疑惑，不過他們對此從未加以評斷。

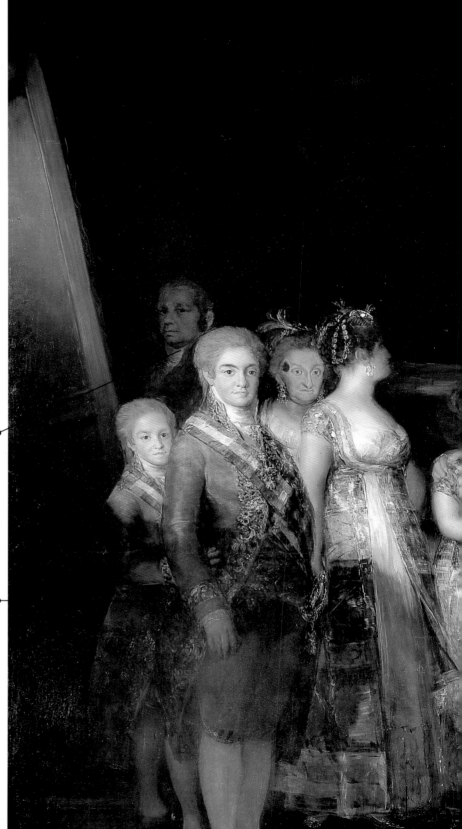

哥雅

哥雅將自己加在姿態莊嚴的王室家族背後的陰暗角落，好像正在創作油畫，為何會如此安排並無合理解釋，唯一的可能是哥雅和宮廷生活息息相關 (儘管他不支持亦不認同王室的某些決策)。開始繪製此作不久前，哥雅剛達成出任國王首席畫家的願望。

阿斯圖利亞斯親王

斐迪南 (Ferdinand) 是王儲，當時他正準備反抗雙親，並在1808年導演政變。威靈頓公爵 (Wellington) 將法人逐出西班牙後，斐迪南成為西班牙國王，行專制統治，驅逐自由主義人士，並禁言論自由。

其他藝術家的影響

哥雅深受西班牙王室藝術收藏品的影響，其中以提香 (見34頁)、魯本斯 (見40頁)、委拉斯蓋茲 (見46頁) 的畫作為最。和這些前輩一樣，哥雅著重色彩，並喜用豐富瀟灑的筆調。

哥雅在王室主要是擔任肖像畫家的職務，同時亦是皇家掛毯廠的設計師；但他最有力的作品，大部分出於自發，例如他為朋友畫的肖像、版畫系列作品「戰禍」(The Disasters of War)，以及描繪自己住屋的「黑色畫作」——「聾者之舍」(Quinta del Sordo)。

查理四世

查理四世 (Charles IV, 1748-1819) 並非哈布斯堡家族查理五世 (見34頁) 的嫡傳君主。西班牙哈布斯堡一脈在1700年時即已中斷，其後王權由法國波旁家族 (Bourbon) 銜接。查理四世雖生長於西班牙，但血統較近於法國。查理四世和法王路易十六 (Louis XVI) 是表親，1793年路易十六被送上斷頭臺後，他即對法國宣戰。1808年法軍擊敗西班牙，拿破崙命其兄喬瑟夫·波拿巴特 (Joseph Bonaparte, 1768-1844) 為西班牙國王。查理四世流亡至拿波里，卒於1819年。

準新娘

除了這位轉過頭去因此無法辨識相貌的女子外，家族中的所有成員均清晰可辨。這位女子是斐迪南未來的新娘，不過當時尚未甄選。

獻媚或諷喻？

有人指出哥雅刻意以此作品諷刺王室，一位藝評家形容這群人像是「中了彩券的麵包師傅和他的妻子」。然而，有證據顯示畫中的人物對此幅作品頗感滿意。

「理性一旦沈睡，
荒誕之事即生」

哥雅

哥雅生於理性時代 (Age of Reason)，但始終對人性抱持著樂觀的態度。他最好的作品中，有些即是對人性的荒誕無知所做的觀察與評論，他並將如此的觀察發揮得淋漓盡致。

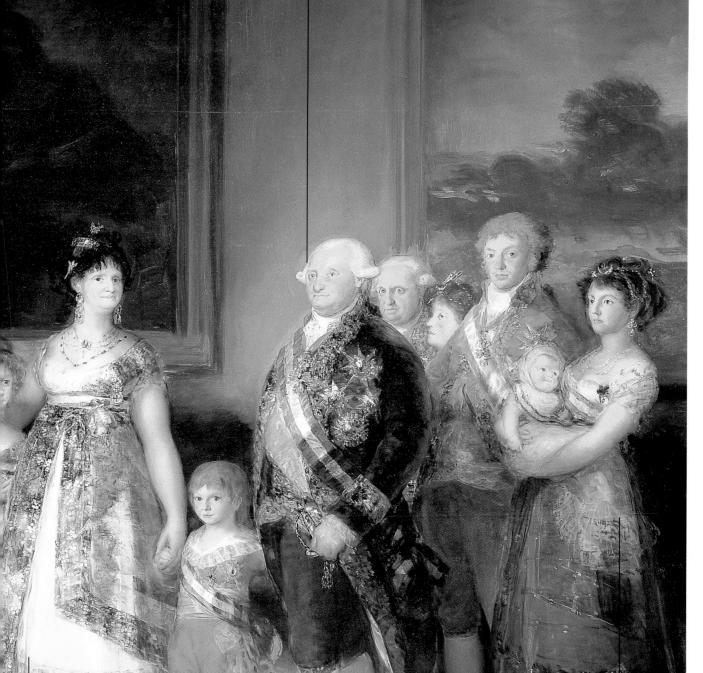

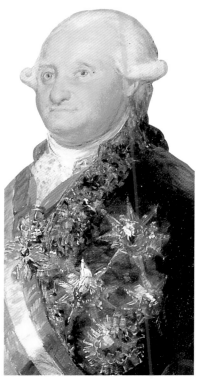

查理四世

戴著勳章的查理四世顯得光彩耀眼，但實際上他是個懦弱的庸君，任王后玩於股掌之上。查理四世終為拿破崙戰爭 (Napoleonic Wars) 的政治圖謀所推翻。

1824 年時，哥雅被迫離開斐迪南政權壓迫之下的西班牙，流亡至法國波爾多 (Bordeaux)，直至去世。

哥雅：查理四世家族：
1800；280 x 336 公分；
油彩，畫布；
普拉多美術館，馬德里

1780-1800 年記事

1781 康德發表哲學名著「純粹理性批判」。

1783 英國承認美國為獨立國家。

1784 英國掌控印度。

1789 法國大革命爆發。

1791 莫札特譜成歌劇「魔笛」。

1793 法王路易十六被處死，恐怖時期開始。羅浮宮開館展出館藏。

1795 拿破崙掌握法國軍權。

1799 拿破崙成為第一執政官。發現紅外線。

瑪麗亞・露薏莎

王后瑪麗亞・露薏莎 (Maria Luisa) 控制著她的丈夫，但她卻被情夫戈多依 (Godoy) 所掌控；政客戈多依在西班牙握有實權。

閃亮的展示

在這一列耀眼的服裝、勳章與珠寶之下，安排著井然有序的色彩：女子穿戴的顏色為白色、金色和銀色，男子則為黑色、藍色以及鮮紅色。

大衛 David 1748-1825

大衛 Jacques-Louis David

大衛一生處在歐洲政治與社會最為動盪的年代，他可以說是將自己的藝術生涯全部奉獻給法國大革命。大衛的父親是鐵商，雖然他幾經波折才成為畫家並因而建立自信心，但是大衛最終成為新古典主義 (Neoclassicism) 的重要擁護者。他由希臘與羅馬雕刻學到了如何塑人體肌肉和肌腱的方法，並加上高貴的外貌；又從古代藝術學會了如何刪除對主要效果沒有用的細節。他最初創作的重要作品是為法王路易十六所繪；但 1789 年大革命命生在巴黎爆發後，大衛積極地投入高喊著「自由、平等、博愛」(Liberté, Egalité, Fraternité) 的新政治主張。因其激烈的本性，大衛熱中參與政治黨政治，並以代議士的身分，支持處決路易十六。從此，他成為一位美術的獨裁者，一面設計巨大的宣傳畫，一面撤廢學院的傳統，並設立學會以取代原來的學院。羅伯斯比 (Robespierre) 政權被推翻後，大衛被捕入獄，透過支持王政耀拿破崙。1815 年拿破崙於滑鐵盧 (Waterloo) 戰敗後，大衛逃離法國，並繪製誇張的政治宣傳作品以榮光，10 年後辭世。大衛的妻子以忠誠學會以及設計「科羅怪人」蒸汽的首度驅過大西洋成功。流亡至布魯塞爾 (Brussels) 其藝術不復從前風光，10 年後辭世。

在書房的拿破崙
Napoleon in his Study

這幅逼真尺寸的巨幅傑作，描繪的是大衛心目中的英雄，明顯地帶著政治宣傳的意味。大衛以清晰而細膩賦的新古典風格，描繪這位英俊的統治者，暨全心為民眾福祉描福祉折的道德典範家。

作品的尚和畫作背後的員有些不同。拿破崙此時患有嚴重夷眼疾，因他在西班牙的戰爭以大敗收場，與俄羅斯的戰事又陷於膠著。

組合式軍服
拿破崙所穿的軍服是項藝術創作。基本上這是著名的皇家禁衛隊的制服，不過大衛另飾以步兵司令的肩章，這些肩章原是配在拿破崙於過日和時保於戰場中穿的戎裝上。

個性十足的姿勢
拿破崙將右手伸入背心中，作出具有代表性的姿勢。這位皇帝並未特意為此作品擺姿勢；大衛利用現成的肖像及習作，創作出此幅作品。

據說拿破崙看到這件作品時，詳論道：「大衛，你實在是瞭解我。夜裡，我努力謀求人民的福祉；白天，我為著他們的光榮戰鬥。」

不眠不休地工作
時鐘指著清晨 4 時 13 分，蠟燭即將燒盡。拿破崙撐著厚重的眼皮，站在簽署公文的書桌勞。

勳章
拿破崙身戴法國榮譽勳章和義大利鐵十字勳章，這兩種勳章均為他本人所創。1803 年時，拿破崙頒予大衛榮譽騎士勳位。

拿破崙法典

放在畫桌上的文件是拿破崙正在進行的「拿破崙法典」(Code Napoleon)，此乃今日法國法制的基礎。拿破崙另一偉大貢獻在於他在歐陸建立一套相當有效率的文官行政體制。

令人訝異的是，委託繪製這幅作品的是英國貴族漢密公爵 (Hamilton)。他計畫請人繪製一系列歐洲統治者的肖像。公爵自己有政治企圖，因而向拿破崙靠攏；他是天主教徒，期盼天主教會也許能夠讓信奉天主教的新圖亞特王朝在英國復辟。

裝飾華麗的椅子

大衛的作品是建立法國帝國時期風格的基石。這展現如王座般呈現浮腫的征服形狀，這個征服能透過出現椅的椅子觀察而得，如同其他偉大的肖像畫家一般，大衛除了歌頌和理想化畫中人物外，亦小心翼翼避地描繪這些家具有著同樣厚重而莊嚴的風格。

綢緞的褲子

拿破崙靜不下來的性格與失眠使得影響他的身體健康，並使他的腳部呈現浮腫的症狀，這個征狀如大衛能透過出現椅的褲子觀察而得。如同其他偉大的肖像畫家一般，大衛除了歌頌和理想化畫中人物，亦小心翼翼避地描繪這些家具有著同樣厚重而莊嚴的風格。

大衛：任書房的拿破崙
1812；204 x 125公分；
油彩、畫布；國家畫廊，華盛頓

羅浮宮

法國皇室的收藏品在大革命期間並未遭到處分，而是整合起來開放予大眾參觀。前身是皇室宮殿的羅浮宮 (Museé du Louvre)，於1793年間開館，爲全世界首座國家畫廊。由大衛擔任第一任館長。拿破崙對於新設計的藝廊與藝術品甚感興趣，便自所征服的國家掠奪了許多寶藏與藝術品帶回巴黎來裝飾藝廊的首要寶藏庫。他的理想是將羅浮宮建設成歐洲藝術的中心。拿破崙戰敗後，大部分充公的寶藏均歸還給原來的國家，但是受到羅浮宮開館的影響，歐洲各國隨你紛紛建立屬於自己的國家藝廊。

「落實你的想像並賦予完美的形式，即是所謂的藝術家」

大衛

帶有簽名的地圖

桌子下面捲著的法國地圖，簽有畫家的署名：畫家寫成，意謂爲「這是路易 (Lud. [ovicus] David Opus)。

普盧塔克列傳

桌子下面的書籍是寫於羅馬帝國傾盛期的「普盧塔克列傳」(Plutarch's Lives)，內容包括亞歷山大大帝 (Alexander the Great)與凱撒 (Caesar)等軍事英雄的傳記。大衛將拿破崙的成就與古時偉大領袖相提並論。

嚴肅的新古典風格在主題與技法上，均刻意要如福拉哥納爾（見58頁）等藝術家的洛可可輕浮且華麗細緻的作品。這幅作品中，大衛運用新古典風格呈現其現代化的肖像畫。畫中英雄人物展現共和體制的典範，從細部的你們證明知大衛對於羅馬帝國建立的軍事強權非常景仰。後者可見於其諸如福拉哥納爾的作品中。

白色羽毛筆

白色羽毛筆不太穩定地放在桌沿，暗示著拿破崙方才停筆。他的左手仍握拿王璽。當拿破崙任簽署重要文件時均會用上它。

大衛的婚姻幸福，育有四名子女。他在34歲時與17歲的佩姑 (Pécoul)結婚，得利爲數不少的嫁妝。然而，佩姑是王政支持者，大衛涉及政治導致兩人於1794年離異，但佩姑忠於大衛的堅定忠貞，於大衛被捕後，她設法營救他出獄，兩人隨後再度結婚。

裝飾性的細部

藉由別人提供的資訊，以及自拿破崙的親信間所得到的皇居細節，大衛爲這些家具加入具知識、裝飾性的細部。

重要作品一探

• 荷瑞希艾的宣誓 Oath of the Horatii：1784；羅浮宮，巴黎
• 馬哈之死 Death of Marat：1793；皇家美術館，布魯塞爾
• 薩比奴的女人 The Sabine Women：1799；羅浮宮，巴黎
• 拿破崙和約瑟芬的加冕典禮 The Coronation of Napoleon and Josephine：1807；羅浮宮，巴黎

佛烈德利赫 *Friedrich 1774-1840*

佛烈德利赫 *Caspar David Friedrich*

德國最著名的浪漫主義風景畫家佛烈德利赫，是個性情憂鬱且孤獨的人，悲慘的童年帶給他頗深的創傷。他的一生充滿波折，無名又無利。佛烈德利赫生於臨近波羅的海的波美拉尼亞 (Pomerania)，但生平大部分的時間都住在當時歐洲的文化重鎮德勒斯登。他的父親是製蠟燭師傅，為家庭塑造純粹新教徒式的成長環境。在著名的哥本哈根學院 (Copenhagen Academy) 結業後，他未再離開德國，並曾一度拒絕造訪羅馬的機會，認為那樣可能破壞其作品的純粹性。雖然佛烈德利赫有許多描繪自然的習作，但主要的作品均來自想像。他的畫作充滿象徵性，並極富精神意涵，終其一生都在探索風景的主題：多岩的海岸、不毛的山脊、參天的樹木。1818年時佛烈德利赫娶了年歲甚小的女子為妻，並與年輕畫家為友。他憂鬱的性情曾經好轉些，但晚年貧病交加，死時沒沒無名。

生命的階段 *The Stage of Life*

雖然這完全是想像的畫作，但可辨識出圖中風景是佛烈德利赫出生地格賴夫斯瓦爾德 (Greifswald) 的景象。畫中圖像頗具象徵意義，五艘船影對應著前景的五個人物。每艘船各代表旅程的不同階段，如同每個人物代表不同的人生階段一般。此作繪於1835年佛烈德利赫不幸中風時，死亡與生命的意義必是他當時思索不已的問題。

船隻的象徵意義

這些船隻象徵著人生的旅程，中央那艘正接近終點，如同佛烈德利赫即將走完人生旅程一般。主船十字形的船桅可能刻意指的是基督死在十字架上的故事，畫家以此呈現自己虔誠的信仰。

佛烈德利赫純粹以風景作品闡釋宗教信仰的手法，前所未見。例如，他最早期的風景油畫之一「山上的十字架」，即遭致爭議。許多評論家認為這件祭壇畫是褻瀆神聖。

生命的四個階段

畫中人物代表著生命的四個階段：童年、青年、壯年以及老年。背向觀者的人物代表老年期，大概亦代表著畫家自己。

佛烈德利赫在1807至1812年間，得到普魯士 (Prussia) 王室的贊助，繪畫生涯曾有短暫的成功。他也開始涉足政治活動，支持日爾曼的統一。

瑞典國旗

兩位孩童正拿著瑞典 (Sweden) 國旗玩耍；佛烈德利赫出生時，格賴夫斯瓦爾德為瑞典屬地，但在1815年時被普魯士吞併。這個細部亦呈現畫家對自己子女的愛護。

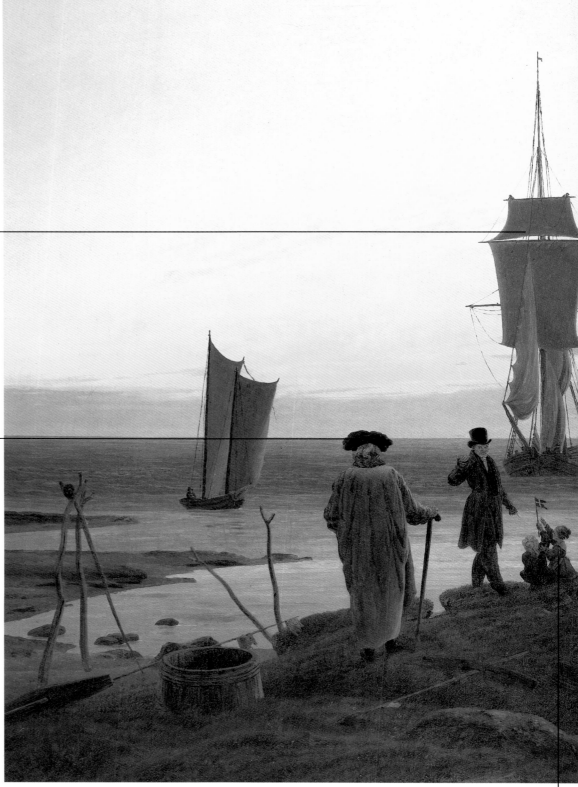

佛烈德利赫：生命的階段：
約1835；72.5 x 94公分；
油彩，畫布；
造型美術館，萊比錫

家人的畫像

在岸邊玩耍的兩名孩童是佛烈德利赫最小的子女居斯塔夫 (Gustave Adolf) 和艾格妮絲 (Agnes)。右邊的年輕女子是他的長女艾瑪 (Emma)，戴著高帽的男子大概是他的侄子。

浪漫主義與國家主義

浪漫主義 (Romanticism) 逐漸發展成爲日耳曼國家主義 (German Nationalism) 的重心，忠於自然的風景作品被認爲是與精於人工造作的法國繪畫 (見62頁) 形成刻意的對比。拿破崙政權於1815年垮台後，日耳曼恢復君權，自由主義人士被迫流亡國外。佛烈德利赫等人企求日耳曼統一的夢想因而褪去，眾人對其作品的興趣亦隨之消退。直至19世紀末象徵主義 (Symbolism) 興起，他的作品方才完全爲世人所肯定。

盧根的石灰岩壁

這件紀念性的作品是1818年佛烈德利赫蜜月旅行時，在格賴夫斯瓦爾德附近的風景勝地所繪。幾乎可以確定畫家在其中安排的象徵意義：其妻卡洛琳著紅色洋裝坐在左側，代表慈善；他自己穿著藍色外衣跪在地上，代表信心；其弟克里斯提恩 (Christian) 凝視著遠方，代表希望。

佛烈德利赫：盧根的石灰岩壁
Chalk Cliffs on Rugen：
約1819；90 x 70公分；
油彩，畫布；
萊赫特美術館，溫特圖爾

靈光

與同時代的其他風景畫家 (見66-69頁) 一般，佛烈德利赫對於燦爛的陽光或是清新的大自然並不感興趣，反而偏好月光、黃昏以及冬日等時節變換的景象。這些時刻帶來寧靜，引人沈思，並提醒我們人終將一死。

> 佛烈德利赫雖然取法自然，創作許
> 多素描，但構圖方法相當獨特。
> 他總是花很長的時間在空蕩畫室
> 中，一語不發地站在畫布前，
> 直至腦海產生影像爲止，
> 然後再將之呈現在畫布上。

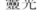

遠處的地平線

在他許多包括海景的作品中，遠處的地平線象徵著未知與無境。

細緻的輪廓

將船隻描繪得極爲仔細是佛烈德利赫的特色。他精確的描繪輪廓，以及平衡佈局的功夫，皆得自哥本哈根學院時期。他總是聚精會神地在很小的畫布上作畫，因此觀者亦需費心仔細觀察作品。他想要傳達一種兼顧視覺與精神意涵的經驗。

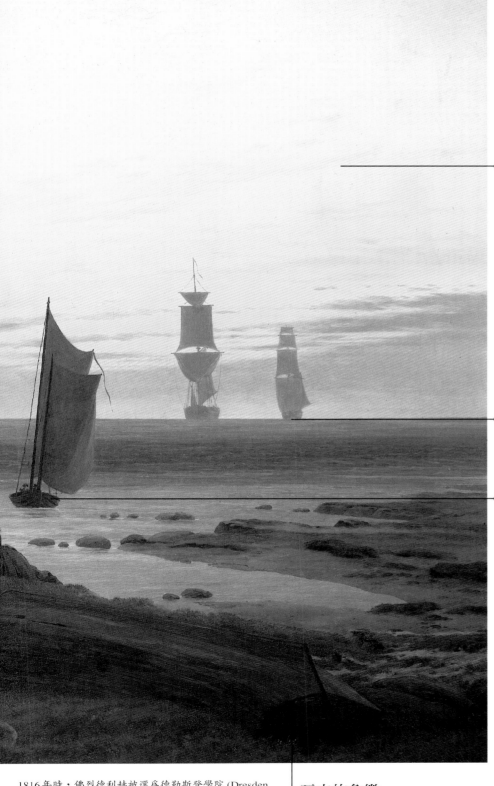

1816年時，佛烈德利赫被選爲德勒斯登學院 (Dresden Academy) 的會員，獲得學院發放一筆微薄津貼。因有經濟來源，他得以娶年紀比他小22歲的德勒斯登女孩卡洛琳 · 波內爾 (Caroline Bonner) 爲妻。

死亡的象徵

前景中的魚網以及倒覆的小船可能是死亡的象徵。

佛烈德利赫的童年籠罩著死亡的陰影。7歲時母親過世；兩個姊妹在他未滿18歲時亦離開人世。在一次溜冰意外時，其兄因企圖將溺水的他救起而犧牲了自己的性命；有人認爲佛烈德利赫因此覺得唯有一死，才足以抵銷這些悲劇帶給他的哀痛與罪惡感。

重要作品一探

• 山上的十字架 The Cross in the Mountains：1808；國家美術館，德勒斯登

• 岸邊的僧侶 Monk by the Shore：1810；國家畫廊，柏林

• 冬景 Winter Landscape：1811；國家藝廊，倫敦

• 希望號遇難 Wreck of the Hope：1824；藝術廳，漢堡

> 「首先，閉上你的肉眼，
> 用心眼去看出現在心中
> 的圖像。然後，
> 加進你在黑暗中看到的
> 日光，如此一來，
> 就可以由外而內地
> 產生連鎖反應」
>
> 佛烈德利赫

1830-1840年記事

1830 威廉四世加冕爲英王。巴黎爆發革命暴動。

1831 比利時宣佈獨立。霍亂侵襲歐洲。

1832 作曲家白遼士發表「幻想交響曲」。

1833 日爾曼各國組成「關稅同盟」。蕭邦譜寫「12首練習曲」。

1834 雨果著作「鐘樓怪人」。

1836 狄更斯撰寫「匹克威克外傳」。

1837 維多利亞加冕爲英國女王。

泰納 Turner 1775-1851

泰納 Joseph Mallord William Turner

泰納是浪漫主義時期 (Romantic movement) 最著名的風景畫家。他出生於倫敦，家境貧微，父親是理髮師，喜歡將兒子的作品陳列在理髮店的櫥窗中。泰納在皇家學院 (Royal Academy) 習畫時，由於天賦早熟，因而成為學院最年輕的會員。泰納的繪畫生涯在早年即相當成功，他取法自古代名家風格的風景和海景畫作品，頗受當時貴族收藏家的喜愛。泰納個性活躍，不停地遊歷四方，隨著年齡增長，畫風有了急遽的轉變。1819年泰納旅行到義大利，這時期光線逐漸成為他繪畫的重要主題。他終生未娶，一向獨來獨往，將全副的心意放在繪畫與旅行上。他雖然關心當時的政治與社會轉變，諸如拿破崙戰爭以及工業革命 (Industrial Revolution) 等，但他對自然現象的興趣遠勝於一切；造物之神奇、大自然的奧妙秀麗，畫中洋溢著逼發震撼與懾服戲劇效果的質素。其自由的畫風，預示了19世紀末藝術家對於光和氣氛的探索。

日出時的諾倫古堡
Norham Castle, Sunrise

泰納畫了許多以諾倫古堡為主題的作品，此一未完成的版本繪於泰納的60多歲時，從未公開展示過。泰納繪製許多此類作品。有時依此進行實驗，有時則先擱置起來，等展覽需要時再繼續完成。

諾倫古堡座跟英格蘭與蘇格蘭交界的特威德河 (Tweed) 上，位置醒目。自古以來兩國間有許多重要的戰役均在此地發生。從這個主題中可知泰納對於歷史與此地風景的愛好。

新色彩

由於科技的創新，許多新顏料在泰納在世時問世，使他得以在畫中使用的顏料中，混合這些新顏料；他也熱中探討色彩和情緒兩者在理論上的關連。

1797年泰納的22歲時，首度造訪諾古堡，進逐荒山山川，在1801至1802年間，以及1831年又再度來到此地創作。這裡遼夐的原野與山光。他非常喜愛

稀薄的油彩
泰納用松節油 (turpentine) 稀釋顏料，將顏料薄薄地塗在畫布上，效果如水彩一般。他是位傑出且多產的水彩畫家，將水彩技法運用在油畫作品中，勇於實驗的精神可見一斑。

耀眼的色彩
泰納運用藍色和黃色為主的互補色描繪晨曦的光芒。此兩種互補色相得益彰，使得陽光更為生動鮮活。

顯目的暖色
泰納以溫暖的紅褐色描繪水中的牛隻。此種暖色在藍與黃色的冷調中更顯突出。

泰納的晚期作品多以紅色和黃色為主調，奧早年以土褐色系為主的作品相異。1819年時，泰納首度遠訪義大利，地中海的陽光對他日後的作品造成深遠的影響，用色更為明亮緊湊、筆調亦變得更為瀟灑。

泰納沒有門生或後繼者延續他的風格。然而，後來有兩位年輕的法國畫家莫內 (見84頁) 和馬諦斯 (見98頁) 對他的作品感到興趣，曾針對他用色和運筆對運動效果的技法加以研究。

泰納：日出時的諾倫古堡：
1845：91.5 x 122公分：
油彩：畫布：泰德藝廊，倫敦

1840-1850年記事

1840 維多利亞女王與艾伯特親王成婚。

1843 藝評家羅斯金所著「當代畫家」第一卷出版問世。首艘以螺旋槳推進的船隻橫渡大西洋成功。

1846 愛爾蘭爆發生馬鈴薯大飢荒。

1847 夏綠蒂‧勃朗特完成小說「簡愛」。

1848 歐洲掀起革命風潮。史陶「革命之年」。

1849 暑格涅夫寫「鄉間一月」。

1850 加利福尼亞成為美國第31州。

希望的曙光

船桅桿盤旋在一片曙光中，暗示暴風雨即將停止，危機隨之解除。

渦渦狀構圖

泰納經常以旋渦狀構圖顯示暴風雨的力量。此處，泰納將旋渦安排在畫作中央，在驚濤駭浪中，蒸氣船愛利爾號(Ariel)的模樣仍依稀可見。

系納：海上的娘風雪：

1842；91.5 x 122公分；

油彩；畫布；倫敦

泰納童年時常從泰晤士河(Thames)遠眺附近海中的船隻，自此對它們產生深厚的情感。晚年時，他往往可以欣賞得以欣賞過往的船隻。

重要作品一探

• 海上漁夫 *Fishermen at Sea*：1796：泰德藝廊，倫敦

• 加萊鷗州 *Calais Pier*：1802：國家藝廊，倫敦

• 船骸 *The Shipwreck*：1805：泰德藝廊，倫敦

• 狄多造迦太基城 *Dido Building Carthage*：1815：國家藝廊，倫敦

• 激戰 *The Fighting Téméraire*：倫敦：約1839：國家藝廊

情感與色彩

泰納晚年的作品愈來愈簡化，趨向以用色來表現情緒。浪漫主義精神所企求的是一種展現在生命、情愛與死亡中的極端經驗。所有的藝術即致力於達到此般崇高的境界。

泰納生前目睹木造帆船的衰退，炭火推動的鐵皮蒸氣帆船取而代之。1819年時，首艘蒸氣帆船成功橫波大西洋，英國在當時的造船工業，居於領導地位。

厚實的顏料與陰暗的色彩

泰納刻意採用黑色、綠色與褐色等陰暗的色彩，以加深暴風雨翻湧的渲染。並以厚實的顏料呈現波濤洶湧的變化。

「他的畫作飽含有色彩的蒸氣」

斯斯塔伯論泰納

泰納展出這件作品時，附上以下的文字說明：「蒸氣船在水淺處發出信號後晚離開離港。愛利爾號離開哈里奇(Harwick)的當晚，作者在船上親歷了海上的暴風雨。」

海上的暴風雪
Snowstorm at Sea

泰納晚年的傑作之一。如同諸多古堡的主題一般，泰納從繪畫生涯的最早期開始，即以動盪風險惡足以致人於死的大海為主題，創作許多作品。此畫作是泰納親身經歷的海上旅程，當時，眾人卻完全無法理解。

一位評論家批評此作使用「肥皂泡沫或巧克力、蛋黃和菊醬」所創作而成。根據泰納摯友羅斯金(Ruskin)所述，泰納深感傷害，他說道：「我不明瞭他們心目中的海是什麼模樣？但願他們真的到過海上。」

近乎抽象的特色

此幅畫作幾乎代表了泰納晚年的經驗。但泰納宣稱它代表他自身的經驗：「我並非為了要讓人了解才創作，唯願呈現所見景象，我應對將技術用在船桅上，親眼結睹海上暴風雪的實況。」

泰納的預示了蘭畫家的作品影響。他首次在皇家學院展出的夜景作品，是他27歲時，首度造訪歐陸、橫波過遺海水時遭遇到暴風雨的經歷。泰納喚次的經驗，然而，他無法忘懷此次的經歷，遠在「泰晤報」以為紀念。泰納在此畫中飽含古典傳統，卻要求眾人，認為此像如背繪古典傳統一般。

泰納的遺贈

如同許多藝術家一般，泰納對自己身後的名聲頗為在意。他極關企圖心。作品也相當積手，因此生前累積相當可觀的財富。然而，他也頗為關心不如何幸運的藝術家們，在遺囑中，他留下數幅作品。「顏微的英國男性藝術家」他也留下數幅作品。泰納過世後，這份遺囑子國家藝廊，並要求其他收藏他的作品變賣。其後達成協議：所有作品交由國家收藏，錢財則全數餽給他的親屬繼承。遺囑中建造房舍的泰納計畫並未實現；然而1987年時專門陳列泰納作品的泰德畫廊克羅爾館(Clore Gallery)終於開館，距畫家死時已逾一世紀。

康斯塔伯 *Constable 1776-1837*

康斯塔伯
John Constable

康斯塔伯是位極具天賦、非常專注、志向堅定、對自然有著堅深情感的畫家，然而他的藝術不斷地遭到誤解，繪畫生涯亦不甚成功。康斯塔伯生於富庶的家庭，父親是磨坊主人，終身的活動範圍非常有限。他從未離開英格蘭，也從未有此念頭，他所有的作品都是描繪英格蘭鄉下常見的景物。康斯塔伯在倫敦新成立的皇家學院先修所 (Royal Academy Schools) 學習繪畫，研究前輩風景畫名家如魯本斯 (見40頁)、克勞德・洛漢 (Claude Lorraine) 以及荷蘭大師的作品。他企圖在風景畫中注入新精神，不加添任何成分，忠實地捕捉日光和大自然清新的感覺，因為他在這兩者中領會到造物主的存在。康斯塔伯晚婚，育有七名子女，他的生活與社會觀相當保守。其妻於40歲時過世，帶給他甚大的打擊。純就藝術性而言，康斯塔伯的藝術甚具革命性，他創出一片新領域並且絕不妥協。

平灘磨坊
Flatford Mill

康斯塔伯早期的作品之一，描繪他所熟悉的風景。他童年即在此玩耍，就像畫中的男孩一般。紅磚造磨坊是康斯塔伯的父親繼承而得，他是當時地方上最富有的仕紳之一。康斯塔伯希望藉此畫樹立自己的名聲。

戶外寫生
康斯塔伯創作速度頗慢，先在戶外速寫許多作品，再在畫室中據此創作展覽用的油畫。平灘磨坊是少數將畫室作業搬到戶外進行的作品。

康斯塔伯：東貝哥特的樹林
Trees at East Bergholt；1817；
55 x 38.5公分；鉛筆，紙；
維多利亞與愛伯特博物館，倫敦

康斯塔伯愛上當地一位士族之孫女瑪麗亞・畢克尼爾 (Maria Bicknell)，但她的祖父反對兩人的婚事。他倆相戀7年之久，1816年康斯塔伯父親過世，留下一筆遺產，這門婚事終於圓滿達成。

品味的轉變

1817年時，英國仍是以貴族為主導的農村型態社會。所謂富文化涵養的藝術品味乃以古典的理想為主；大眾的品味則偏好具戲劇性與劇場般的效果。康斯塔伯的作品既不符合官方標準也不媚俗於大眾品味。然而，19世紀末，英國已轉變為都市化與工業型態的社會。風景畫與細膩的寫實作品已獲得官方的認同，而且大眾也變得喜愛康斯塔伯的畫作，充滿鄉野情趣的風貌正是都市人夢寐以求的所在。

雲朵
康斯塔伯非常忠實地描繪天際與雲朵，為此曾數度參照氣象學的論述。他認為投映在地上的光影效果應源於天際的雲朵，並認為荷蘭風景畫家的作品未能呈現這個特質。

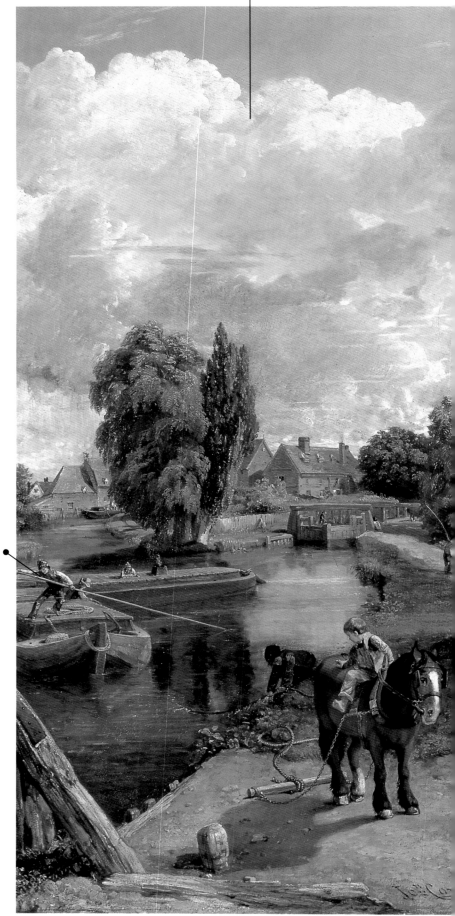

正在轉彎的駁船
作品視點稍微向上傾斜，定著在河上的橋樑。拉船的馱馬方才從駁船上卸下纜索，船夫正撐動船篙讓駁船穿過橋柱。

康斯塔伯：平灘磨坊；
約1816-1817；101.5 x 127公分；
油彩，畫布；泰德藝廊，倫敦

平灘磨坊繪於康斯塔伯正在籌備婚事時；
他深盼自己能夠成為知名畫家。
其妻早逝後，康斯塔伯變得鬱鬱寡歡遺世而居。

改變

最初，康斯塔伯在此處畫的是一匹馬而非這個斜臥的男孩，在小徑的右側仍可見到馬的犁具。從農耕景色的細節中，透露出康斯塔伯對人與土地極具親切感。

「我曾看他以極為喜悅的心情觀賞一棵細緻的樹，那種心情彷彿像是他將懷抱美麗的孩童一般」

萊斯利 (C.R. Leslie)

重要作品一探

• 乾草車 *The Hay Wain*：1821；國家藝廊，倫敦

• 索爾斯伯里主教座堂 *Salisbury Cathedral*：1823；維多利亞與愛伯特博物館，倫敦

• 玉米田 *The Cornfield*：1826；國家藝廊，倫敦

• 阿朗道的磨坊與城堡 *Arundel Mill and Castle*：約1835；美術館，俄亥俄州

直至19世紀末，風景畫仍被認為是次等的繪畫主題，它具有裝飾性，嚴格的畫家對此多不屑一顧。康斯塔伯認為「萬能的造物主創造的日光」與聖經故事和歷史經典同樣具有道德意義，並足以提升人類情操。當時，大多數的評論者和鑑賞家並不認同此一具有革命性的說法。

康斯塔伯的鄉間

此間的榆樹與樹籬在1970年代時因嚴重的荷蘭榆樹症，已不復存在。康斯塔伯的鄉間 —— 位於英格蘭東部的斯多爾河谷地 (Stour Valley)，如今成為畫迷的朝聖地；平灘磨坊並已指定為國家級古蹟。

創新的技法

藉著交互堆疊不同層次的綠色，並增添互補的紅色，使林葉和綠地顯得更為生動。1824年，德拉克洛瓦 (見72頁) 在康斯塔伯另一鉅作「乾草車」中見識此一創新技法，深有所感，遂立刻修改重畫自己一件作品的幾個局部。

1816年夏天，康斯塔伯專注創作此畫，甚至認真告訴未婚妻將延後婚事，以便完成此作 (她因此有些不悅)。1817年此畫在皇家學院參展，但未能找到買主。

收割者

畫作中景，一名收割者獨行穿過草地。1816年夏天，氣候異常潮濕導致收割困難。從小溪的水量可證當時雨量之豐沛。

1800-1810年記事

1801 大不列顛暨愛爾蘭聯合王國成立。

1802 化學界創原子論。

1804 拿破崙加冕為皇帝。

1805 拿破崙在奧斯特利茲擊敗奧地利與俄羅斯。貝多芬譜寫歌劇「費岱里歐」。嗎啡發明。

1808 法國攻下羅馬和馬德里。歌德發表名著「浮士德」。貝多芬完成「第5交響曲」。宗教審判廢除。

1809 法國攻下維也納。拿破崙與皇后約瑟芬離婚。貝多芬寫「皇帝協奏曲」。

奇特的簽名

康斯塔伯像是用一支樹枝在泥土上寫字一般，將簽名安排在作品前景，這象徵著畫家對他所生長的家鄉有著深厚的感情。

最細微的細節

康斯塔伯早期作品中，充滿許多描繪極為精細的細節，從樹籬中的花朵、榆樹下的燕子，以及遠處的牛隻可見一斑。

安格爾 *Ingres 1780-1867*

安格爾
Jean-Auguste Ingres

安格爾出生於革命前的法國舊王朝 (ancien régime)，親身經歷了法國大革命、恐怖時期、拿破崙的興衰、王室復辟，以及路易拿破崙的政變。由於努力不懈，他在每一階段的政治體制中，均是鞏固傳統勢力與價值的中流砥柱。安格爾父親是位平庸的畫家，他本身則是大衛 (見62頁) 的忠實門生，也欽羨古代的英雄史詩式的藝術，成功地繼承大衛成為古典主義 (Classicism) 的領導者。安格爾非常講究技法的畫風，堅持絕對準確的訓練，一如他的性格 —— 誠實、重方法、執著且忠誠。然而，他對四周的評論也極端敏感。安格爾早期的作品在巴黎並不受重視，因而轉往義大利發展，直至巴黎人改變品味轉而喜愛他的作品為止，他在義大利總計停留了25年。1841年法國官方肯定他的成就時，安格爾才永久定居巴黎。安格爾過世時頗有財富且受人敬重，許多門生將他奉為神祇般地尊崇。

渥朋松的浴女
The Bather of Valpicon

此作看似簡單其實不然，實際上每處細節均經縝密考量。古典傳統認為裸像可視為技法的代表，主要目的在於展現作品的精神性。透過研究古典雕像，藝術家企圖成就完美的自然並呈現人體理想的模樣。安格爾的浴女在這樣的傳統中，賦予裸像新的詮釋。

微妙的擺弄

看似完美自然的裸像，背後隱藏畫家刻意的微妙處理：人物背部與頸部過長，且肩膀過斜，以期達到優美的效果。如此安排並非著重真實的重現，而是企求形式、色彩與圖像的和諧。

這件作品以首位收藏者渥朋松家族 (Valpicon family) 而命名，該家族成員和竇加 (見78頁) 交情匪淺，而且這件作品對竇加影響深遠。安格爾精湛的技法亦影響了惠斯勒 (見80頁) 和畢卡索 (見102頁)。

東方的帷布

如同安格爾的許多作品一般，此處的帷布暗示著土耳其深閨中的情色與頹廢。雖然安格爾深受拉斐爾 (見32頁) 和古典理想美的影響，但他對東方的神秘色彩亦非常著迷。

完美的肌膚

安格爾作畫速度緩慢，並重視法則，成就出如此精心掌握的傑作。他在技法上極為講究，以期能繪出如鏡面般光滑的效果。

情色的暗示

情色意識在安格爾的許多作品中隱然可見，觀者的視線被牽引至脫去拖鞋以相互交疊的足裸、一半埋在床單中的臀部，以及藏在陰影中的容貌。

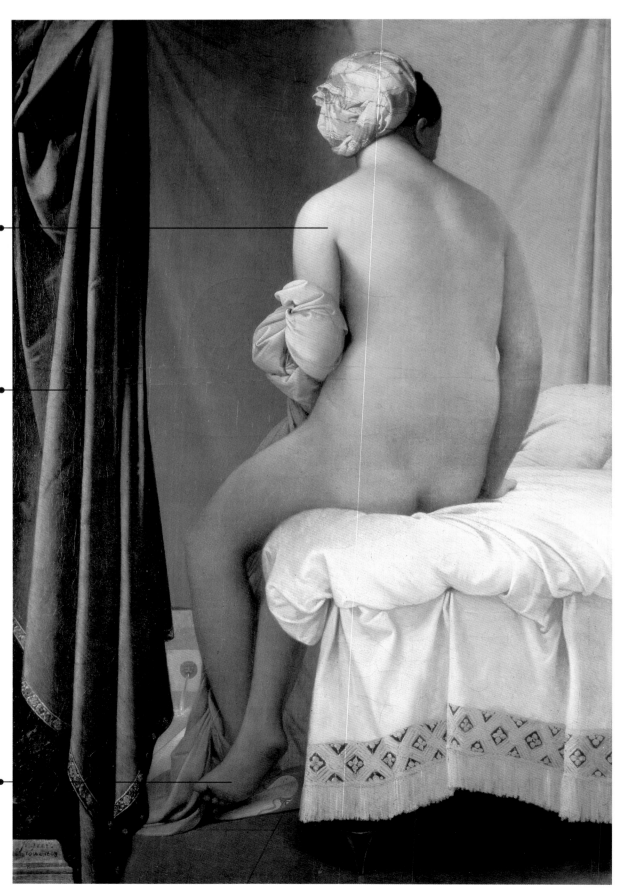

安格爾：渥朋松的浴女：
1808；146 x 97公分；
油彩，畫布：羅浮宮・巴黎

安格爾在義大利

1801年安格爾贏得「羅馬大獎」(Prix de Rome)，便啓程造訪義大利，在此辛勤研究使他更加熱愛古代大師的作品。當時羅馬淪陷於法軍之手，他在此也獲得許多法國同胞的支持。然而，隨著1814年拿破崙遜位，安格爾的贊助者多離開羅馬返國 (他的父親也於該年去世)；他則待到1824年才離開。在巴黎居住10載後，安格爾重回羅馬，擔任當地法國學院的院長，將此機構經營得非常成功。

「安格爾將有限的才智作了無限的發揮」

德拉克洛瓦

造作的姿態
人物右手的姿勢非常造作，此乃仿自羅馬古城海克力斯 (Herculaneum) 的壁畫圖案。安格爾作此安排，乃爲展現此手勢代表的象徵意義 —— 母性與謙卑。

重要作品一探
- 拿破崙皇帝 *Emperor Napoleon*：1806：軍事博物館, 巴黎
- 朱比特和忒提斯 *Jupiter and Thetis*：1811：格哈內博物館, 艾克斯-翁-普羅旺斯
- 荷馬成神 *Apotheosis of Homer*：1827：羅浮宮, 巴黎
- 土耳其浴 *Turkish Bath*：1863：羅浮宮, 巴黎

安格爾不喜愛創作肖像畫，較偏好創作歷史畫，以建立自己的名聲。他企圖成爲學院傳統的代言者，之所以接受這項計畫的原因在於他覺得畫中人物實在非常美麗。

精緻的細節
安格爾極爲講究描繪細節的技法，使他得以展現事物最細微的部分，從多樣的色彩、不同的質地、珠寶、流蘇，以至服裝的刺繡上，均可見他的不凡功力。

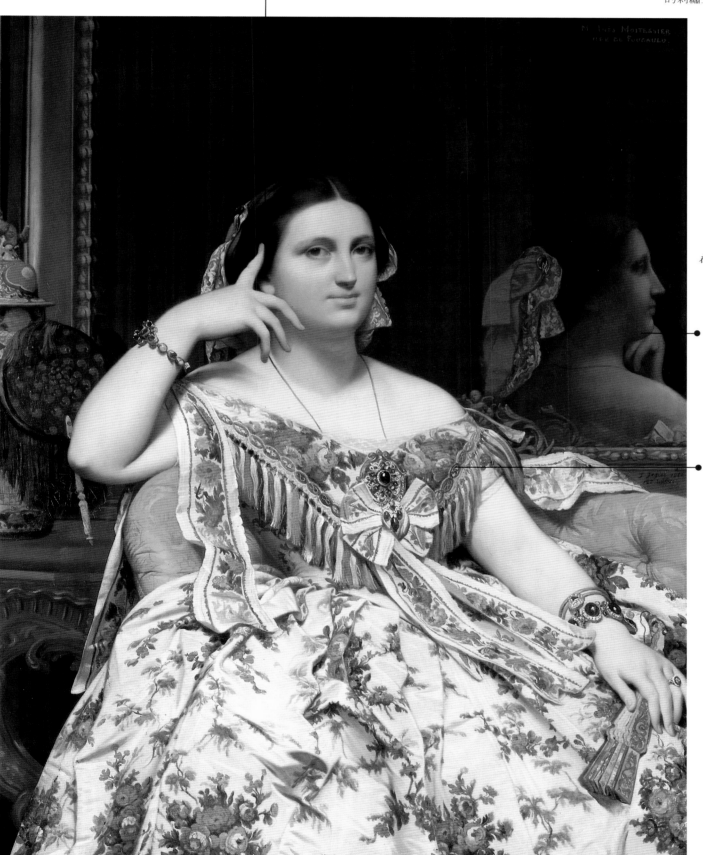

莫瓦特席耶夫人
Madame Moitessier

這幅肖像繪的是銀行家莫瓦特席耶 (S. Moitessier) 的夫人，安格爾在作品上簽名時，附上當時的年紀 —— 76歲。他此時已德高望重，求畫者絡繹不絕，從私人的肖像畫到替公家所繪的寓言式作品均有之。

安格爾創作此畫時，因其妻在1849年過世而中斷；他對愛妻亡故深感悲痛，數月無法提筆作畫。雖然他倆透過媒妁之言成婚，但是彼此感情甚篤。

不可能的模樣
鏡中反射出的模樣不合乎實際。這是安格爾的劇場式構圖手法，以期呈現畫中人物側面的模樣。

安格爾在畫室中，先以裸體的模特兒爲習作對象，以充分掌握穿著衣服後的人體模樣。

華麗的衣裳
從莫瓦特席耶夫人穿戴的印花棉布華服與珠寶中，可見她的地位與財富。有鈕釦的沙發、中國花瓶，以及鑲飾金邊的家具均顯示出她的奢華品味。

安格爾：莫瓦特席耶夫人：
1856：120 x 92公分：
油彩，畫布；國家藝廊，倫敦

1855-1860年記事
1855 南丁格爾在克里米亞照顧傷患。

1856 福婁拜寫成代表作「包法利夫人」。

1857 英國與法國入侵中國廣東。波特萊爾發表詩集「惡之華」。

1858 蘇彝士運河公司成立。渥太華成為加拿大首都。

1859 達爾文出版「物競天擇論」。

1860 加里波底企圖統一義大利。

德拉克洛瓦・72

德拉克洛瓦 *Delacroix 1798-1863*

德拉克洛瓦是法國浪漫時期繪畫界的領導者，他的一生就像是浪漫小說描寫的英雄一般充滿傳奇。德拉克洛瓦有貴族般的冷漠性格，聰穎迷人，善結人緣，感情極為豐富。他成長於富有的家庭中，雙親老邁；但有人懷疑他的生父實是國會議員塔萊朗 (Talleyrand)，塔萊朗與其母偷情生下了他，並奪走其父擔任的外交部長一職。

德拉克洛瓦
Eugène Delacroix

德拉克洛瓦接受良好的正統教育，在美術學校 (Ecole des Beaux Arts) 習畫，年紀輕輕即取得國家級的委託計畫。但他對於競爭對手安格爾 (見70頁) 所擅長的古典與學院藝術不感興趣，反而執著於描繪情緒激昂的景象。德拉克洛瓦終身未娶，但善於交際，有許多風流韻事。他與當時許多重要人物如波特萊爾 (Baudelaire) 和雨果 (Hugo) 交情頗深。然而，德拉克洛瓦雖然激進好動，但健康情況卻日益惡化。1830年代，他不再過問世事，專心創作官方委任的大幅畫作，但這更讓他耗盡精力，最終在巴黎孤獨地離開人世。

自由引領群眾
Liberty Leading the People

這幅備受爭議的作品乃為紀念1830年的巴黎政變所繪，當時巴黎人民進據街道，群起反抗貪婪的暴君查理十世 (Charles X)。

德拉克洛瓦對此畫期望甚高，但並未得到迴響。作品中的平民意識被認為帶有危險的煽動性，遂遭禁止公開展示，直到1855年才解禁。

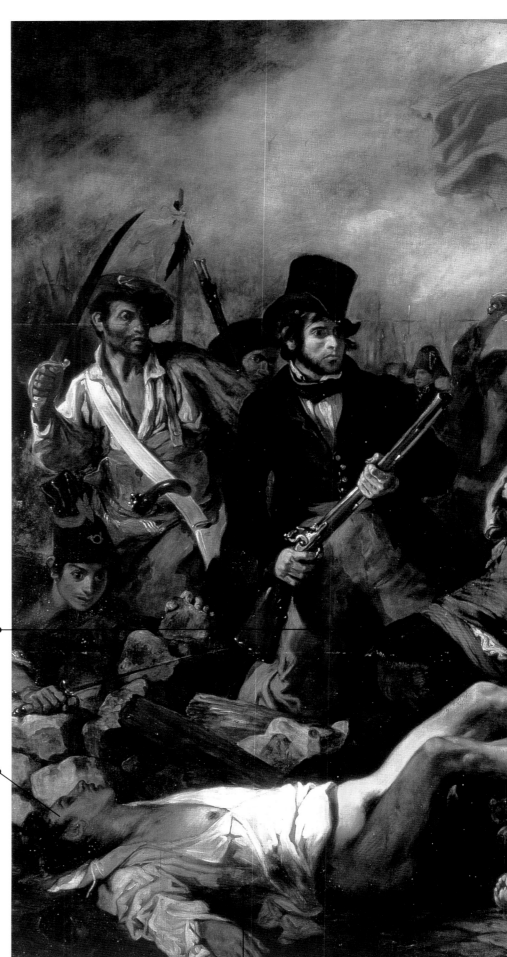

垂死的愛國者 ●

垂死的愛國者在死前抬頭望著象徵自由的女神，他如弓形般的姿勢在金字塔型的構圖中是相當重要的元素。值得注意的是，畫家安排旗幟的顏色與愛國者衣服的顏色相呼應，更顯意義非凡。

代表各種階級的帽子

除了頑固的君主制度擁護者之外，社會上每一階層均支持此次暴動。德拉克洛瓦透過街頭戰士所戴不同形狀的帽子 (高禮帽、圓扁帽與布帽等)，顯示暴動受大眾支持的程度。

英雄之死 ●

前景中，光線照在犧牲性命的愛國者身上。德拉克洛瓦的手足之一在拿破崙的時代，戰死於弗里德蘭之役 (Battle of Friedland)。

德拉克洛瓦的色彩

與安格爾 (見70頁) 不同的是，德拉克洛瓦較為重視色彩的運用，而非過於講究技法，他在此方面做過許多嘗試，均極具新意。德拉克洛瓦對於互補色所產生的效果特別感興趣，將互補色並置可使各個顏色顯得更為飽滿生動。德拉克洛瓦造訪摩洛哥後，更見識到光線與色彩豐富的新面貌。他有關色彩理論的探索，記錄在其著作「日誌」(Journals) 中。

德拉克洛瓦：自由引領群眾：1830；260 x 325公分：油彩・畫布：羅浮宮・巴黎

屍體

在官辦沙龍的展覽酒會上，一藝評家吃驚地指出這具屍體像是已經死了8天一般。

德拉克洛瓦常採用短而碎的筆觸，如之後的莫內（見84頁）一般。

（見84頁）

「人必須勇敢面對極端的事物；唯有勇氣，非常的勇氣，才能成就美感」

德拉克洛瓦

顯著的簽名

德拉克洛瓦以具有象徵意義的紅色，清楚地簽名於年輕愛國者身旁的碎磚上。

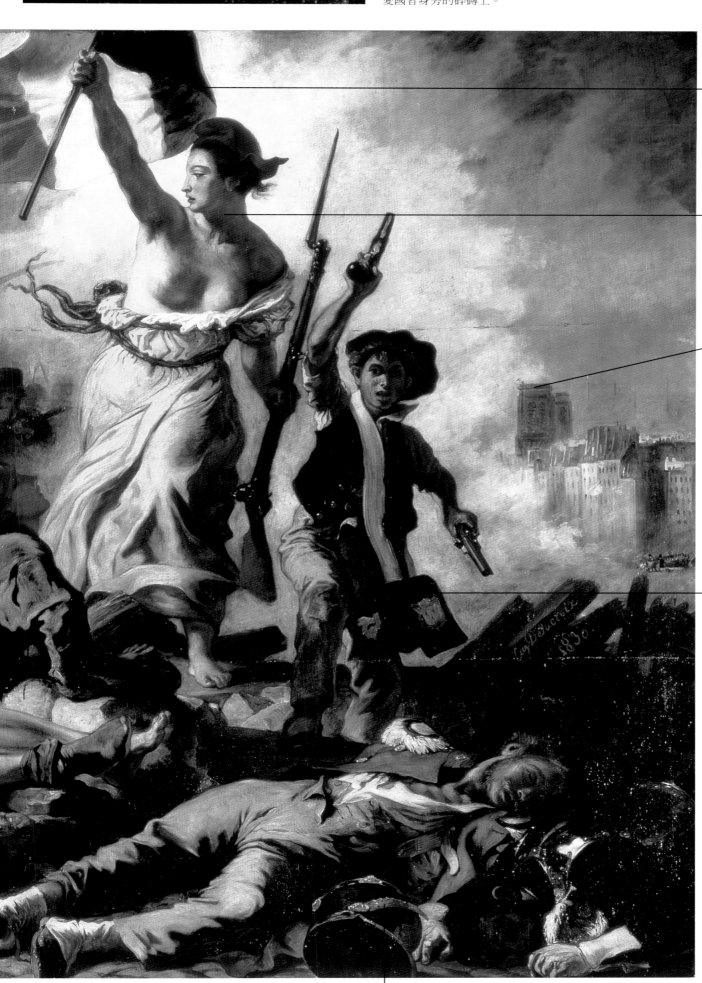

三色旗

代表共和的三色旗取代了皇室的旗幟，此三色旗亦是大革命的行動象徵。德拉克洛瓦深知此三色旗會令大眾想起光榮的拿破崙時代，那也正是他年少的歲月。

自由女神

中央此位一手拿著上刺刀的步槍，一手揮舞三色旗的露胸女子代表著自由的象徵。她所戴的佛里幾亞帽（Phrygian cap）在法國大革命期間是自由的象徵。婦女在1830年的革命中扮演著重要的角色。

聖母院

聖母院（Notre Dame）鐘塔隱現槍火硝煙中，一座鐘塔頂端飛舞著三色旗。1830年的三日革命爆發時，德拉克洛瓦身在巴黎，但並未積極參與其中。

在此幅作品中，德拉克洛瓦透過強而有力的抽象式構圖，平衡架構寫實的細節。金字塔型的構圖以自由女神的右手為頂點，動感的構圖與生動的人物顯示出魯本斯（見40頁）和傑利柯（Géricault, 1791-1824）的影響。此畫作用色單調無奇，乃為了讓顏色飽滿的旗幟更添視覺效果。

（見40頁）

年輕的愛國者

自由女神右側的年輕愛國者代表公認的英雄阿爾寇勒（Arcole），他於市政廳（Hôtel de Ville）附近的戰鬥中犧牲。他也就是雨果的小說「悲慘世界」（Les Misérables）中家喻戶曉的人物加弗侯克（Gavroche）。

1832年德拉克洛瓦遊歷摩洛哥（Morocco）之後，在許多作品中增加了珍奇野獸，或以阿拉伯文明為創作主題。他發覺活的世界比死的歷史更為有趣。

德拉克洛瓦作畫速度極快。針對重要的作品，通常先以素描習作，再從中發展最合適的構圖，並記錄人物的姿勢與細部，作為最後作品的根據。

倒地的士兵

德拉克洛瓦在作品中安排兩名遇害的士兵。此次暴動中許多士兵拒絕向同胞開火，有些甚至加入反抗的行列。

庫爾貝 *Courbet 1819-1877*

庫爾貝是首位反體制成功的藝術家，終其一生都在反抗主宰法國政治和藝術的主流勢力。他出生於法國偏遠鄉區頗為富裕的農家中，非常以自我為中心 (即使以藝術家的標準而言亦相當不尋常)，並有極大的企圖心。庫爾貝未曾受過正式的美術訓練，大多自修而成，他雖在巴黎成名，但一直忠於故里和鄉親，許多作品均以此為主題。但這卻激怒了官方的藝術體制以及中產階級，因為這些人主張繪畫的主題必須是歷史畫和代表他們自己的肖像畫才算「正確」。庫爾貝是寫實主義 (Realism) 的擁護者，此乃主張藝術應摒棄道德批判與理想化，而與平民百姓相關的新美學。他的成就首見於1848年 (史稱「革命之年」)，帶有強烈自由主義色彩的新共和體制成立之時。雖然隨後路易拿破崙 (Louis Napoleon) 很快地取而代之，但這個腐敗的政權隨即在1870年普法戰爭 (Franco-Prussian War) 後瓦解。庫爾貝間接地受到這兩次政治事件的牽連，他的藝術生涯亦伴隨著法國第二帝國而起落。

庫爾貝 *Gustave Courbet*

「請令天使現身，
我就能畫個天使給你」

庫爾貝

日安！庫爾貝先生
Bonjour M. Courbet

這件畫作記錄了1854年庫爾貝到蒙貝利耶 (Montpellier) 遊歷時發生的真實事件。巨大的尺寸與令人讚嘆的細部描寫，顯示寫實主義的強處與弱處。雖然畫家可能宣稱自己純粹只是把所見的記錄下來，但整個創作過程必然由作者反覆地思索篩選而來，因此也必然是創作者對真相所作的個人見解。

引起公憤
如同這件當時代的漫畫所嘲諷的一般，這幅畫作於1854年官辦的巴黎沙龍展出時，受到許多責難。作品的主題被認為是針對體制下的社會秩序所作的直接攻擊。庫爾貝大膽爛熟地運筆用色，故意捨去官式著重細部描繪和極為精鍊的技巧，但被批評為粗鄙且技巧欠佳。

第二帝國的瓦解

1852年拿破崙一世的侄子拿破崙三世 (Napoleon III, 即路易拿破崙) 成為第二帝國的皇帝時，決心要把巴黎建設成歐洲的中心。雖然拿破崙三世在外交上初期進展順利，卻很不智地於1870年對俾斯麥 (Bismarck) 所主宰的普魯士 (Prussia) 宣戰。法國僅在數月後便向普魯士投降，且必須賠償日耳曼諸國5兆法郎的戰款。1871年春，反對新國會以及普法和約內容的巴黎公社 (Paris Commune) 成立，庫爾貝在其中扮演重要的角色。然而，國會軍隊血腥鎮壓並摧毀公社，庫爾貝與妻子僥倖逃脫免於受難，但因此鋃鐺入獄。

布魯亞斯
這位穿著得體的紳士為布魯亞斯 (Bruyas)，他是庫爾貝的摯友，從這幅作品更可見兩人深摯的情誼。布魯亞斯是富有的資本家之子，多愁善感，並帶有愛幻想的氣質。他對繪畫稍有涉獵，將繼承的財富全花在收藏藝術品，令其父相當不悅。他收藏了許多庫爾貝的傑作。

僕人
站在布魯亞斯旁的是他的僕人卡拉斯 (Calas)，謙卑地低著頭，他養的狗布列東 (Breton) 則興致極高地瞧著畫家。庫爾貝的安排顯示此三個人物均覺得這是意義非凡的相會。

沙龍展 (Salon) 是每年在羅浮宮舉行的展覽，囊括所有主要成名畫家的作品，新秀畫家則想盡辦法入選沙龍。由評審團決定作品參展或淘汰的命運，只有得過金牌獎的藝術家免受評審，可主動參展。1848年自由主義風氣短暫地興盛時，庫爾貝贏得金牌獎，因此獲得主動參展權。

厚實的塗抹
為了保持強烈個性的一致性，庫爾貝創作時鮮少先畫素描打底，而是用鮮艷的顏料厚實地塗抹在畫布上。有時候他乾脆不用畫筆，直接用畫刀作畫。

四輪馬車
庫爾貝一生以巴黎的畫室爲中心。如同欲強調
這點一般，他描繪了這輛載他 (僅止於遊客的身分)
到法國南部遊歷的馬車。

如果庫爾貝的作品尺寸很小，就不會激怒那麼
多人。藉著創作大幅畫作，庫爾貝隱約主張其作品
應被看待成「高尚的藝術」，且作品中所呈顯的日常
生活景象，應該和維納斯的誕生、拿破崙的肖像
這種爲傳統所認可的主題一般，受到同樣程度的對
待。17世紀的荷蘭畫家如特‧伯赫 (見50頁) 等人，
描繪的也是日常生活的景象，但多爲小尺寸作品，
而且基本上皆被認爲是作爲裝飾和私人欣賞之用。

庫爾貝
庫爾貝在此完美地呈現了自我。他的身材高大、
有活力，而且吸引異性；他並以自己側面的樣子，
以及有著亞述人一般的鬍鬚自豪。

庫爾貝：早安！庫爾貝先生：
1854：130 x 150公分：
油彩，畫布：
法伯美術館，蒙貝利耶

雖然畫藝大多自學而得，但庫爾貝
曾至瑞士畫室 (Atelier Suisse) 這所
獨立機構進行研習，並花許多時間
在羅浮宮自修。他特別注意的藝術
家包括卡拉瓦喬 (見38頁)、哈爾斯
(Hals) 和林布蘭 (見48頁)，這些畫
家均採用直接與「真實」的方式處
理作品的主題。如同庫爾貝一般，
林布蘭和哈爾斯在油彩運用上，
都以充滿表現性與開放性著稱。

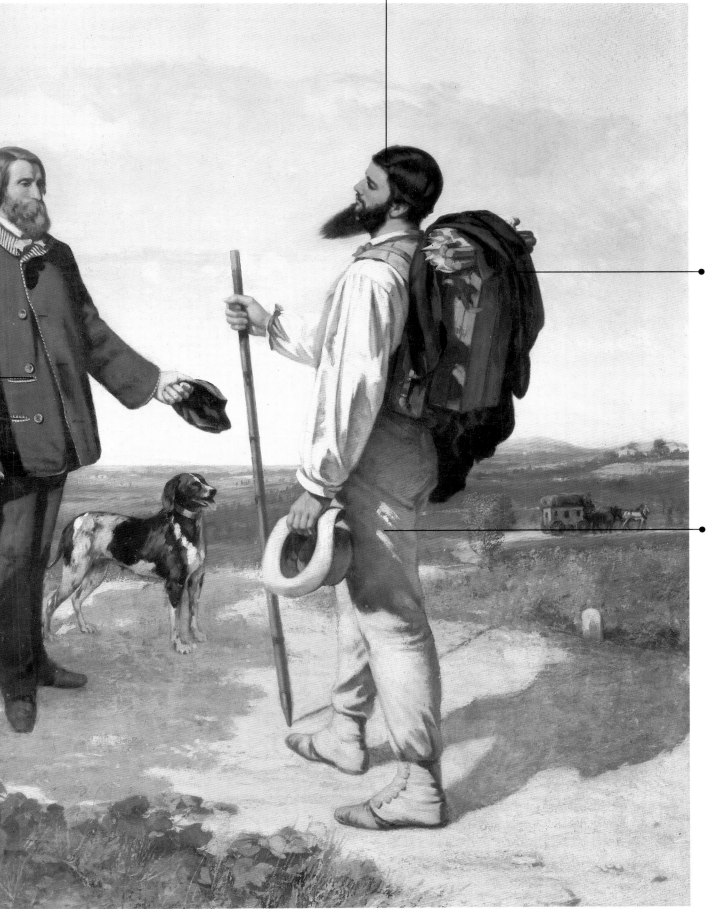

不適當的衣著
庫爾貝描繪自己穿得像個農人，
但抬頭挺胸，一點都不顯得卑
微。依據合宜的禮儀規範，藝術
家應該適當地穿上外套；與中產
階級中受敬重的人士相會時，該
顯示出應有的差距。

庫爾貝透過自己的生活方式與態度，
成功地主張了藝術家得以自由地爲自我
設定準則。這種主張對於之後的前衛藝
術家，特別是塞尚 (見82頁) 和畢卡索
(見102頁) 等有重要的影響。此外，庫
爾貝曾在圖魯維爾 (Trouville) 與惠斯勒
(見80頁) 一同作畫，並在埃特塔
(Etretat) 與莫內 (見84頁) 共同創作。

站在太陽下
庫爾貝站在太陽底下，太陽投射出
畫家鮮明的影子，然而接待者卻站
在樹蔭下。不論畫家意圖爲何，這
樣的安排讀起來充滿象徵意味。

馬內 *Manet 1832-1883*

馬內一生從未達成自己的理想：成為一位被官方推崇為承繼前輩大師的現代藝術家。他生於巴黎的富裕家庭，自幼便扮演著社會所期望的角色。由於相貌堂堂，個子高大迷人，見聞廣博且天賦異稟，因此優游於上流社會。馬內隨著當時巴黎最受敬重的大畫家庫提赫 (Couture, 1815-1879) 習畫，期望自己在官辦的巴黎沙龍中成名。雖然他一直希望能夠得到當時保守的文化與政治體制的認可，但是他的現代風格無法為體制所接受。最後，由於不堪一再地受到拒絕與嚴苛的批評，馬內於 1871 年時精神崩潰。不過，馬內和當時前衛的藝術家及作家頗有交情，他也深受現代城市與商業生活的吸引，盡情享受這樣的生活帶來的好處，諸如咖啡館的社交、現代化的旅遊，以及用金錢買來的物品和服務等。然而，不幸的是，他也因此嘗到苦果，終因罹患梅毒而死，時年 51 歲。

馬內 *Edouard Manet*

奧林匹亞 *Olympia*

1865 年這件作品於完成 2 年後，在官辦的巴黎沙龍展出。馬內因稍早的作品「草地上的午餐」(Déjeuner sur l'Herbe) 已遭非議，當時他十分緊張這件作品將得到如何的反應。結果，奧林匹亞引來激烈的抗議，眾人並未將這件作品當作是畫家對備受尊敬的主題所提出的新時代詮釋，而將之視為對神聖傳統的無情譏諷。明顯地，每個人都看得出這斜躺女子並不是女神，而是妓女。

強烈的輪廓

明白扼要的風格呈現馬內的最佳實力，亦很合適如此直接的主題。馬內大膽地構圖並以強烈的輪廓勾勒出形體。作品中全然沒有陰影，亦未對微弱光線帶來的效果加以處理。細部上也沒有仔細的描繪，但色彩則顯得非常巧妙調和。有藝評家認為，和安格爾 (見 70 頁) 相較，這純粹是實力欠佳者的風格；並批評此作「像紙牌上的圖案」一般地粗糙。

馬內：奧林匹亞：1863；130 x 190 公分：油彩，畫布：奧塞美術館，巴黎

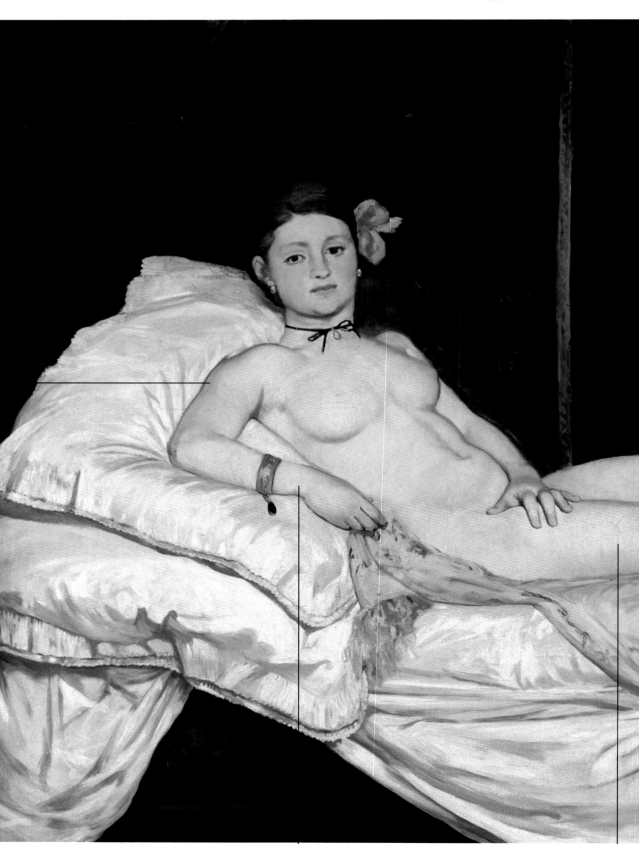

前衛藝術

馬內非常支持年輕的印象派畫家們 (Impressionist, 見 84 頁)，但他從未正式地加入他們的行列。例如，1874 年時，印象派畫家舉辦劃時代的首展，馬內即未參展。和那些前衛的 (avant-garde) 印象派畫家不同的是，馬內仍舊相信在畫室內創作的訓練方式：遵循傳統的主題，作畫前先畫素描以為準備，各個局部均經過小心計畫後才開始在畫布上創作大尺寸作品。然而，受到印象派畫家的影響 (見 86 頁)，馬內晚年的確也改變作畫的方式，來到戶外作畫，直接取法自然。

莫虹
馬內大多請親友擔任模特兒；不過，在這裡他請了位專業模特兒 —— 30 歲的莫虹 (Meurent)。她後來也成為畫家，卻因酗酒而死。

前輩名家的主題
斜躺仕女圖是前輩大師的繪畫傳統中，最受尊敬的主題之一。馬內認為觀者定知他是引自吉奧喬尼的「沈睡的維納斯」(見 30 頁)。

「用色大師知道如何自黑色的外套、白色的領飾以及灰色的背景中創造出色彩」

波特萊爾 (Baudelaire)

馬內認為「奧林匹亞」是自己最偉大的傑作，他從未出售此作。馬內死後，「奧林匹亞」雖被送進拍賣場，但始終未能找到買主。1888年時，沙金特（見92頁）得知馬內遺孀欲將此作賣給美國收藏家後，通知了莫內；莫內便帶領大眾陳情，籲請羅浮宮買下此幅作品。

1871年後，馬內終於受到肯定，他得到沙龍人士青睞，畫商杜洪魯埃 (Durand Ruel) 亦向他買了30件油畫。在他去世前不久，還獲頒榮譽勳章 (Legion d'Honneur)。

下一位客人
女僕拿著一束先前的仰慕者送的花來，但是奧林匹亞對其視若無睹。她已準備好等待著下一位客人，即觀看這幅作品的人。她的目光直視觀者，那隻貓彷彿也被我們吵醒，亦對著觀者凝視。

左拉畫像
作家左拉 (Zola, 1840-1902) 是馬內的好友兼支持者，他的小說「娜娜」(Nana) 描寫的即是像奧林匹亞一般的年輕女子，其一生經歷的璀璨與凋零。左拉後方一塊木板上有3件關鍵性的圖畫：馬內的「奧林匹亞」、一張日本浮世繪版畫，以及委拉斯蓋茲的「酒神巴庫斯」(Bacchus)。

馬內：左拉畫像
Portrait of Zola：
1867-1868：
146.5 x 114公分：
油彩，畫布：
奧塞美術館，巴黎

馬內18歲時和他的鋼琴教師林諾芙 (Leenhoff) 開始一段長期的交往，兩人並於1852年生下一子。在公開場合中，他們假裝小孩是林諾芙的弟弟，馬內則是他的教父。1863年馬內喪父，他繼承遺產後便與林諾芙成婚。

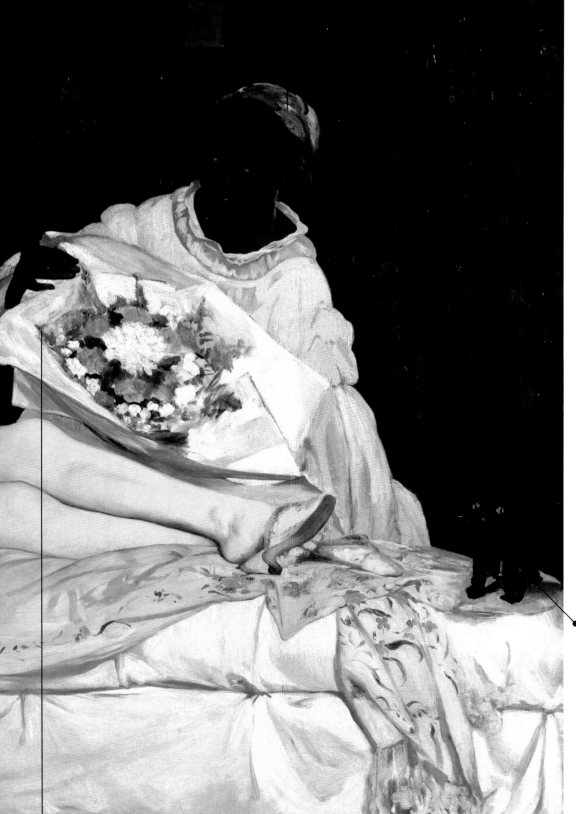

現代女子
馬內所繪的並不是女神維納斯 (Venus)，而是身分明顯的年輕女子。她不耐地盪著拖鞋；耳垂與頸上戴著珍珠，頭上插了一朵蘭花，徹底地裸露著身體。那個時代即使是受敬重的已婚男性亦經常（或祕密地）出入妓院尋歡。

黑色
對畫家而言，黑色因太過強烈，往往會扼殺作品的其他顏色與質地，所以是最難處理的顏色之一。馬內卻是揮灑黑色自如的大師，總能利用黑色營造出豐富的調性和優雅的風格。講究服飾的馬內，習慣穿著當時風尚流行的黑色方領長外衣和絲帽。

1865-1870年記事

1865 華格納寫成歌劇「特里坦與伊索爾德」。

1866 普魯士與義大利向奧地利發起戰事。杜斯妥也夫斯基發表「罪與罰」。炸藥發明。

1867 馬克斯寫「資本論」。奧匈帝國成立。加里波底揮軍進抵羅馬。

1868 英國職工大會成立。奧爾科特完成小說「小婦人」。

1869 蘇彝士運河鑿通。明信片問世。

1870 普法戰爭。法國第二帝國瓦解。

靜物細節
馬內是靜物畫的大師，常繪靜物自娛。此處的花束象徵性地意味著奧林匹亞帶來的歡愉。

馬內喜歡四處旅行，「奧林匹亞」受到強烈排拒後，便赴西班牙旅遊。一如同時代的諸多畫家，馬內深為委拉斯蓋茲（見46頁）和哥雅（見60頁）的作品所吸引，他們皆曾以斜躺的裸體人像為畫作主題。

竇加 *Degas 1834-1917*

竇加成功地銜接起文藝復興以來的繪畫傳統與意欲打破傳統的現代藝術兩者之間日漸加深的隔閡。他非常害羞，從不曾追求大眾的肯定，而且是孤獨的完美主義者兼工作狂。竇加生於富有的貴族家庭，在40歲前都不需要賣畫維生。他在1855年時進入巴黎美術學校就讀，並且曾赴義大利臨摹文藝復興大師的作品，練就了與他們一般精湛的技巧。竇加是印象派的創始成員之一，參與了印象派劃時代的展覽，他深信藝術應該彰顯新興社會中的主題，而不是一味地沉緬於過去。竇加對於事物的運動、空間、人物的性情，以及人際關係皆深感興趣。他也是首先對攝影發生興趣的藝術家之一，其藝術以沈靜而深刻的觀察為中心。晚年時，竇加更少與人接觸，視力衰退使得他的繪畫生涯提早結束。

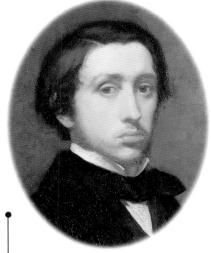

竇加 *Edgar Degas*

何內・竇加
掛在牆上的素描是竇加速寫其祖父何內 (René H. Degas) 的畫像。竇加的祖父是成功的銀行家，為家族掙得許多財富。竇加將姑母羅荷安排在畫像旁，暗示著她對父親的敬愛。

貝勒里家族
The Bellelli Family

在這幅真人尺寸的作品中，可見竇加對人際關係有著濃厚的興趣，以及他對人物的描繪有獨到的功夫。從作品的內容，可發現姑母貝勒里家充滿緊張的氣氛。

肢體接觸

竇加除了安排姑母將手垂放在女兒的肩膀上之外，家庭成員間未見有任何肢體的接觸，透露著冷峻嚴肅的氣氛。

竇加和姑母十分親近，並互相傾訴祕密。創作此畫時，姑母告訴竇加她已懷有第三個小孩的祕密。這幅畫作因而有了內在深層的主題，除了呈現家族三代之外，也引申出生、死亡與再生的生生不息循環。

羅荷・貝勒里
羅荷 (Laure Bellelli) 是竇加的姑母，她望著不遠處，拒絕與在畫面對角處的丈夫眼神相會。羅荷與先生的意見不和，並憂慮他沒有正當的職業。

眼神的相會
由女兒喬瓦娜 (Giovanna) 的帶領，讓我們進入畫中這個不快樂的家庭。她是唯一直視觀者的人。

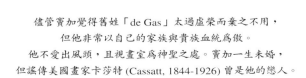
儘管竇加覺得舊姓「de Gas」太過虛榮而棄之不用，但他非常以自己的家族與貴族血統為傲。他不愛出風頭，且視畫室為神聖之處。竇加一生未婚，但謠傳美國畫家卡莎特 (Cassatt, 1844-1926) 曾是他的戀人。

哀悼中的姑母
羅荷身穿全黑洋裝，哀悼剛過世不久的父親 (竇加的祖父)。

雖然這是件大尺寸的作品，但流露出17世紀荷蘭畫家特・伯赫 (見50頁) 帶來的影響——色彩柔和，給人一種得以分享居家祕密的感覺。

1860-1865年記事

1860 林肯當選美國總統。

1861 美國南北戰爭爆發。義大利宣佈成為統一的王國。

1862 紅十字會成立。雨果完成名著「悲慘世界」。

1863 拿破崙三世在巴黎揭開「沙龍落選展」。

1864 托爾斯泰發表長篇小說「戰爭與和平」。巴斯德氏發明高溫殺菌法。

1865 林肯遇刺身亡。美國南北戰爭結束,聯邦政府的北軍獲勝,黑奴獲得解放。

竇加於1871年巴黎遭圍城的期間在軍中擔任砲兵,不幸傷了眼睛。隨著年歲漸增,他的視力開始衰退,轉而以粉彩和蠟筆創作,如此便可直接用手指作畫,不像以前那般需要準確的觀察。竇加在1912年即完全停止作畫。

● **貝勒里男爵**
貝勒里男爵 (G. Bellelli) 側身面對家人,但是他背對著觀者坐在畫面一隅,看似被孤立於整個家庭之外。男爵因從事政治活動而被拿波里當局驅逐。

賽馬場景
竇加對賽馬與芭蕾舞蹈的場景中,人物間控制得宜且優雅的動作皆深感興趣。他首次對馬產生興趣,是1860年到諾曼第友人渥朋松 (Valpincon) 的家中作客時。渥朋松家族擁有安格爾最有名的作品 (見70頁),並介紹竇加與安格爾相識。

竇加:馬賽開始前
Horse Racing, Before the Start:
1862;48.5 x 61.5公分:
油彩,畫布;
奧塞美術館,巴黎

竇加在巴黎成長的期間不需擔憂任何經濟上的問題。他的父親來自拿波里,是位成功的銀行家;母親則來自紐奧良 (New Orleans)。1874年竇加父親過世時,家人才發現銀行有大筆債務。為了讓兄弟們不至破產,竇加犧牲繼承的遺產、自己的房子以及藝術收藏。自此以後,他就必須專事繪畫以維持生計。

● **表妹**
在畫面中央的是貝勒里的次女茱莉亞 (Guilia)。1858年在給友人车侯 (Moreau, 1826-1898) 的信中,竇加透露了對小表妹們的喜愛:「大的是不折不扣的美女;小的則有魔鬼般的性情,又有如小天使般的好心腸。我將她們繪成身穿黑色洋裝外加白色小圍裙的模樣,看起來非常可愛。」

竇加非常景仰安格爾的精湛技法:他在美術學校的老師拉莫特 (Lamothe) 即曾師事安格爾。

重要作品一探

● 年輕的斯巴達人
Young Spartans:1860-1862;國家藝廊,倫敦

● 歌劇院的舞廳
The Dance Foyer at the Opera:1872;大都會博物館,紐約

● 舞蹈課 *The Dance Class*:1874;奧塞美術館,巴黎

● 拭身的女子 *Woman Drying Herself*:1903;藝術中心,芝加哥

「藝術家畫的不是他見到的東西,而是他要觀者見到的東西」

竇加

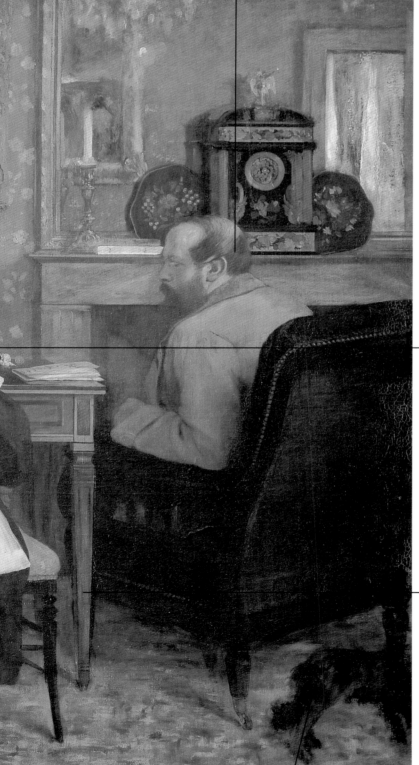

● **實物分隔**
經由竇加在構圖上的安排,以桌腳、壁爐、蠟燭和鏡框形成分隔貝勒里男爵和家人間的垂直線。女性的臉龐映照在來自左側的光源中,而男爵則面容陰暗背對著右側。竇加清楚地表明這個家庭的緊張與隔閡,同時也指出他覺得其中有錯的一方。

竇加:貝勒里家族:
1858-1860;200 x 258公分:
油彩,畫布;奧塞美術館,巴黎

竇加和馬內

由於對委拉斯蓋茲的作品 (見46頁) 有著共同的興趣,竇加和馬內 (見76頁) 於1861年結識於羅浮宮。馬內除了介紹竇加予年輕的印象派畫家們,並且以藝術的主題應該取材自現代社會的論點來說服竇加。雖然竇加和馬內兩人從來沒有真正地成為印象派畫家,但是馬內因為其弟妹莫利索 (見86頁) 的勸說,後來終於採用戶外作畫的方式。竇加則仍然堅持在室內作畫,而且主張藝術家應該留在屋內「好像戶外有散彈四處流竄,而無法到屋外寫生一般」。竇加和馬內的社會背景相似,彼此相知相惜;然而,這兩位藝術家亦相互較勁,因為他們都想成為眾所公認承繼文藝復興傳統的現代畫家。

被截掉頭的狗
這隻狗的頭被畫作的邊緣截掉。竇加逐漸增加把人物一半安排在畫面中,另一半在畫面外的手法。這個靈感來自畫家對攝影的興趣。

竇加於1850年代末期造訪義大利,透過研究文藝復興知名畫家的作品而學習精湛技法。他在佛羅倫斯時與貝勒里一家同住,因循前輩大師的方法,為這幅群像作品繪了許多習作以為準備。

惠斯勒 Whistler 1834-1903

惠斯勒是提倡新藝術與新生活方式的先驅，而且在視野與藝術創作上富有國際觀。他出生於美國，由於父親是工程師，受雇督導鐵路的修築，他的童年大多是在聖彼得堡 (St Petersburg) 和莫斯科 (Moscow) 度過的。21歲時，惠斯勒從西點軍校 (West Point Military Academy) 輟學，轉住巴黎發展畫家生涯，因此結識前衛畫家如庫爾貝 (見74頁)、馬內 (見76頁) 和竇加 (見78頁) 等人。對於繪畫，惠斯勒最關心的是精緻式樣化的構圖，而且強調重要的不是題材本身，而是題材如何透譯成色彩和形式的方法。然而，他最後落腳倫敦。他是英國藝術界重要的人物。他是文學家王爾德 (Wilde) 的知交，交遊、深受歡迎，是英國藝術界重要的人物。他個性容易惹是生非，感情糾葛多，最受爭論的事件是1877年時他控告大藝評家羅斯金 (Ruskin, 1819-1900) 的毀謗案。惠斯勒雖然勝訴，但訴訟使他傾家蕩產。後來他轉往威尼斯發展，在那裡組成功地創作一系列的蝕刻版畫，受到極高的推崇，成功地為上流社會人士繪了損失。惠斯勒在1890年代返回倫敦，贏回自己的聲譽以及財務許多肖像畫，但他的作品已要失了1870年代頭峰時期所有的原創性。

惠斯勒

James Abbott McNeill Whistler

在本訴訟中，惠斯勒定義了自己藝術創作的目標：「但評我一直企圖在作品中顯示出某種對藝術的興趣……背光、形式和色彩三者的安排；是藉由樂任任一種戲劇性的運用，然後求任任一種戲劇性的結果。」

隊落的煙火筒 The Falling Rocket

這件描繪煙火在夜空引爆、爆落的小幅作品震怒了羅斯金，引來傳誦一時的控訴。這項爭議背後深藏上上法詆，該不該有道德教化的目的？

此作於1877年時在葛洛斯凡納 (Grosvenor Gallery) 展出。羅斯金觀賞後，寫了某刻的評論，指責此作是詐騙：「那魚異是把顏料丟在觀眾的臉上」惠斯勒極此告他誹謗。陪審團同意後發冷成立。但惠斯勒僅得到1法寸 (farthing, 當時最小的幾幣單位，相當於0.25便士) 的賠償。惠斯勒因須支付訴訟費而告破產。

日本藝術的影響

簡單的設計與主題，以及不企圖製造逼真錯覺的平板構圖，是惠斯勒從日本藝術中發現的觀念。

諷刺的漫畫

英國諷刺性雜誌「噗！」(Punch) 於1878年12月刊出這則漫畫。畫面下方的文字為：「調皮的藝術家始終在官司中！愚蠢的文句！愚蠢的畫家克糕的文句！」惠斯勒和羅斯金始終在官司中。因此上法詆！二等蛇代表惠斯勒的訴訟費用，因而導致他破產。

羅斯金是研究泰納 (見66頁) 與先拉斐爾派 (Pre-Raphaelites) 的專家，並且是19世紀英國最具影響力的藝評家，他堅信藝術應注重細節、追求技法的精進，且應帶有道德觀與社會教化的功能。惠斯勒的作品呈現羅斯金最厭惡的這場官司，顯示羅斯金全所定義的藝術道德不為社會所認同，取而代之的是一種發展中的新現代美學。

筆觸

幼此瀟灑的筆觸以及巧妙調和的色彩乃旅於惠斯勒蓋茲的影響 (見46頁)。

1875-1880 年記事

1876 電話發明。維多利亞女王成為印度女皇。

1877 留聲機發明。

1878 英人吉爾伯特與沙利文合著電影歌劇「英國皇家皮納福號」英國首演。

1879 祖魯戰爭爆發。南美洲太平洋戰爭爆發。

1880 格來斯頓成為英國首相。電燈發明。

1890 年時惠斯勒出版「樹敵的優雅藝術」（The Gentle Art of Making Enemies），內容包括他在藝術方面的文集，並把自己描寫成絕頂聰明、打不垮的說人。對控訴案做了巧妙的說明。然而，惠斯勒為人自負、有時惹人厭惡，他也常和自己的支持者與收藏家起爭執。

東方的象徵圖案

惠斯勒獨特的簽名和中國藝術收藏者的用印相似。他非常熱中東方的青花瓷，是這方面最早的收藏家之一。

孔雀廳

1876 年時惠斯勒受委託佈置一位位於倫敦市區的房間，以陳列他的重要作品「瓷器之鄉的公主」。當年夏天這房間位於王子門（Prince's Gate）49號。當年夏天惠斯勒在這個計畫上。全神貫注在此處。惠斯勒以不受束縛的自由作風，成功地完成這個以日式風格所分發的小冊子上。惠斯勒把這個自由成為一件藝術品：孔雀廳。

孔雀圖案為主題的金色與金色的和聲「黑色與金色的和聲」（Harmony in Blue and Gold: The Peacock Room）由於惠斯勒的個性使然，他和屋主的費用與契約的諸項條件起了爭執。此後，他就被屋主禁止進入那個房間。

惠斯勒從不覺得繪畫是件容易的事，對於自己未受過嚴謹的訓練也感到挫折。由於惠斯勒繪圖年輕時在美國海軍擔任繪圖員，從中習得版畫的技巧。他在這方面發展現過過人的天賦，經由他的創作，使得自林布蘭（見48頁）之後即低落的銅版藝術得以復興。

「藝術應純粹關乎眼之所見或耳之所聞，而不該與諸如奉獻、憐憫、情愛、愛國心等不相干的情緒摻雜在一起」

——惠斯勒

惠斯勒在繪製作品的前景中，點出其他觀眾的存在。雖然筆觸看起來很快，但事實上他作畫的速度很慢，常常畫了又改，而且非常依賴記憶與情緒創作。惠斯勒的顏料作品時，並非將新的顏料覆蓋在舊的上面，而是將原本的諸點誤擦去，僅留下自己滿意的部分。

重要作品一探

• 鋼琴邊 At the Piano：1858-1859：塔夫特美術館，俄亥俄州辛辛那提

• 瓷器之鄉的公主 La Princesse du Pays de la Porcelaine：1863：佛瑞爾藝廊，華盛頓

• 灰與黑的對話：畫家的母親 Arrangement in Grey and Black: The Artist's Mother：1871：奧塞美術館

蝴蝶狀的簽名

雖然惠斯勒在此並未採用蝴蝶狀的簽名方式，不過他的簽名經常呈蝴蝶般的樣式。惠斯勒的性情焦躁不安且喜歡炫耀，加以他不尋常地對處涉獵東方與西方藝術以求得靈感，可以想像他有如蝴蝶一般在花叢間穿梭。

靈感

在貝特西（Battersea）的克里蒙公園（Cremorne Gardens）觀賞煙火施放後，惠斯勒的產生了創作的靈感。在夜現時林與湖泊的輪廓。

抽象的邊緣

這幅畫作捕捉了煙火在天際引爆、火花灑在夜空中所產生的散漫效果與瞬間飛逝的美感。畫家記為藝術主要為色彩與形式構成，並可達到和音樂一樣的效果，這種觀念對20世紀的藝術有著重要的影響。

惠斯勒：黑色與金色的夜曲
1874：60.5 x 46.5公分：
油彩：畫布：底特律
藝術學會

金色的夜曲：墜落的煙火簡「（Nocturne in Black and Gold: The Falling Rocket）引用樂曲名的構想，來自詩人兼藝評家高提耶（Gautier, 1811-1872）的建議。惠斯勒亦愛十分恰當。他在1870年代的作品許多以「夜曲」身名的作品，這些作品代表他的藝術創作的高峰。

惠斯勒在作品的邊緣裝飾不滿含筆人，因此在著名的西畫筆技求學期間非常輕鬆。他因考試不及格而遠退學：惠斯勒的話說：「如果矽酸鹽是大將軍」變成瓦斯的公主 La Princesse

塞尚 Cézanne 1839-1906

塞尚自認為是個性情憂鬱的失敗者，他晚年過著隱居生活，作品鮮為人知。塞尚的父親是艾克斯-翁-普羅旺斯 (Aix-en-Provence) 的生意人，企圖心旺盛，他一生都活在這樣的陰影下。塞尚個性多愁善感兼具神經質，所幸他在藝術方面非常敏銳得以紓解這樣的性情。塞尚的父親最終接受了他絕對無法成為成功生意人的事實，勉強同意他前往巴黎學習藝術，但僅給予有限的生活費 (後來又外加一筆遺產。相當幸運的是，塞尚一生從不需賣畫維生。他早期的成績和社交生活皆不夠出色，巴黎美術學校以能力不佳為由拒收他為學生。無論如何，表面上過著一種寧靜而悠閒的生活，奇蹟似地，透過1895年的個展與1907年官辦的回顧展，他的作品對持續發展的20世紀藝術形成重要的影響，這兩次熱列的在前衛藝術家例如馬諦斯 (見98頁) 和畢卡索 (見102頁) 之間，引發熱烈的迴響。

塞尚 Paul Cézanne

畢卡索
「塞尚是我們的創作的根源」

聖維克多山 Mont St Victoire

自1880年代初期至畫家生命結束，艾克斯附近的聖維克多山一直是塞尚常用的創作主題。這些作品結合忠實的觀察和內在早期的感情，展現畫家辛勤工作和嚴謹自律而得的技法。

情感豐富的風景畫
塞尚並非僅止於摹繪風景的外觀。除了呈現美麗的景致外，他更企圖創作出能夠表現自我對自然的觀察與感受的作品。

嚴謹的觀察
塞尚經由樹木的固定架構及某些關鍵點（如建築物、來測量距離與角度，每一個點都與實景的該物相對應。

塞尚的創作以決心鑽承訓練嚴謹的法國古典學習傳統為主旨。他對普桑 (見42頁) 的作品即非常景仰，不過自己採用的卻是在戶外的「取法自然」的方式。

塞尚：聖維克多山
1885-1887：66 x 89公分：
油彩：畫布
科特爾德藝術研究中心・倫敦

潛藏的作畫情緒
塞尚從未讓自己變成被動的觀察者，從色彩上的感性修飾，以及筆觸上的柔和律動，透露出塞尚對於作品主題具有強烈但控制得宜的情緒反應。

塞尚並本著嘗試新的主題，其創作多來自風景、背像、靜物和裸體人物；他的原創的性在於針對這些主題採用他自創的觀察和繪畫方法。

律動
松樹的樹枝似乎蠢蠢欲動；聖維克多山看起來好像比實景更大。1886年塞尚的父親過世後，他的藝術邁向成熟，對於情感的釋放益加淋漓盡致。

塞尚的風景作品常耗費數週甚至數月的時間才得以完成。其中的困難在於作品的細部色線的變化，而改變，即使畫家隨著光線移動位置亦是如此。換句話說，塞尚因此從未預期作何得以完成。這是塞尚常自覺失敗的原因之一，也是他極少在作品上簽名的原因。

罕見的簽名
此畫備受當時輕詩人賈斯克 (Gasquet) 推崇，塞尚因此將畫作送給他，並簽名以誌友誼。

現代奧林匹亞
A Modern Olympia

塞尚33歲時，以豐富的想像力重新詮釋馬內的「奧林匹亞」（見76頁）。他描繪自己坐在妓院中，看著被剝光衣服的奧林匹亞。塞尚見過馬內，但不喜歡他的作品，也不喜歡他那優雅的都會生活風格。這幅作品明顯他是對馬內作品的諷喻。

塞尚在巴黎過著波希米亞式生活，一句沈默寡言且懶散過。他在瑞士學院（Academie Suisse）這所獨立的機構習畫，也常流連於畫家光顧的咖啡館，和畢諾瓦（見84頁）、希斯里（Sisley）等人。

自由的畫風

雖然任創作前，塞尚已對這個主題思索多年；但從蘆草的筆觸，以及鮮明的色彩，可看出他創作此畫速度極快。塞尚早期的作品常透露強烈的性幻想與衝動，後來方才學習加以控制。

曲線優美的桌子

塞尚在馬內的場景中增加放有靜物的桌子。曲線優美的粉紅色桌子，似乎正扮演著催化情慾氣氛的角色。

塞尚覺得與人相處十分困難。然而，1870年時，他在巴黎認識了費克（Ficquet），並在1872年與他生下一子保羅（Paul），他倆關係穩定而和諧，卻瞞著他的父親（惟他母親知道此事；直到塞尚的父親於1886年過世時，他才不會見成婚。

塞尚和畢沙羅

1874年首次印象派畫展（見86頁）的參展作品，包括塞尚的「現代奧林匹亞」。但在此之前塞尚的畫風已有大幅度的轉變。1861年，塞尚初識畢沙羅（Pissarro, 1830-1903）；由於畢沙羅有的碎小而精準的筆觸，塞尚習得自律細佈局的特性，在戶外進行寫生。然而，塞尚並不是跟進的印象派畫家，相較於捕捉光線瞬間的感覺，他對大自然背後所蘊含的架構更感興趣。塞尚花了許多時間在羅浮宮習作，獲得作品應「如博物館中的藝術品一般堅實恆久」的啟示。

靜物

與作品其他的部分相較，塞尚至於桌上的靜物描繪得較仔細，從此初期階段則可見一之一，靜物作為塞尚創作的主要主題。

塞尚在支克斯－普羅旺斯的寄宿學校就讀時，與偉大的作家左拉成為密友。左拉之後在精神與金錢上給予塞尚的援助。然而，1886年左拉出版「作品」（L'Oeuvre）一書，主角奏令左拉在影射自己。塞尚與之絕交，從此不再交談。

畫家的肖像

塞尚：現代奧林匹亞
約1873；117 x 141公分；
油彩；畫布；奧賽美術館，巴黎

坐著的禿頭蓄鬍者，很容易辨識出正是塞尚。他有著憂鬱的性情。雖然年輕，但把自己畫成中年人。塞尚也有些懷念他作為的年輕畫家前往拜訪。由於他早有糖尿病纏身一次在戶外寫生時，因受西班流感肺炎而不幸去世。或遭人遺忘這之處的畫面。

重要作品一覽

- 歐韋一景 View of Auvers：
約1874；藝術中心，芝加哥
- 靜物 Still Life：1883-1887
福格美術館，麻薩諸塞州
- 玩牌者 The Card Players：
1892；奧賽美術館，巴黎
- 楓丹白露的岩石 Rocks at Fontainbleau：1898
大都會博物館，紐約
- 浴者 Bathers：約1900-1906
國家藝廊，倫敦

1890-1895年記事

1891 馬勒譜寫「第1交響曲」。以豐富的想像力賦曼尼諾夫寫「第1鋼琴協奏曲」

1892 迪塞耳發明柴油引擎獲得專利。第一具電話自動交換機問世

1893 德弗札克發表「新世界交響曲」。亨利・福特研發的第一部汽車問世

1894 俄國末代沙皇尼古拉二世開始執政。吉卜齡出版「叢林雜記」。德布西完成交響詩「牧神的午後序曲」

1895 第一部電影無線電報可尼發明無線電報。X射線被發現。

莫內 *Monet 1840-1926*

莫內 *Claude Monet*

莫內是印象派的元老之一，但和其他畫家一樣，他在風格與主題上均發展出獨特的個人作風。莫內出生於法國勒-阿弗禾 (Le Havre)，父親是富有的雜貨商。莫內19歲時遷往巴黎，但他拒絕巴黎美術學校的傳統訓練方式，而和其他年輕的前衛藝術家一樣，選擇進入教學較輕鬆的私立學校研習。莫內早年生活貧困艱苦，他的家人斷絕對他的經濟支援，1879年時第一任妻子卡蜜兒 (Camille) 又不幸過世，並爲他留下二子。1883年時，莫內和爲了追隨他而拋棄丈夫的女子艾莉絲・歐須德 (Alice Hoschede) 在巴黎附近的吉維尼 (Giverny) 落腳。漸漸地，莫內的作品得到肯定並且受到市場的喜愛，未及1890年，他即累積可觀的財富，買下當今知名的花園並雇用6名園丁。莫內晚年遺世而居，艾莉絲和長子相繼過世，加上急劇衰退的視力均帶給他很大的打擊。

「我的花園
是我最美的傑作」
莫內

艾莉絲是一位破產的百貨公司老闆之妻。卡蜜兒過世後，無畏當時傳統反對的艾莉絲便與莫內及其八位子女同居，直到1892年其夫恩斯特 (Ernest Hoschede) 過世時才和莫內結婚。莫內在家就像暴君一樣，無時無刻需要關心和安靜，如遇作畫不順即變得十分暴躁。

吉維尼花園的玫瑰花徑
Path with Roses, Giverny

花了莫內半生心血的吉維尼花園，是極富創意的計畫，更成爲畫家晚年時期創作的重要主題。這件畫作描繪一處拱型玫瑰花架下的花徑，成於1920年莫內80歲時。從作品中可見畫家雖然視力減退，但仍持續以極爲自由的風格創作。

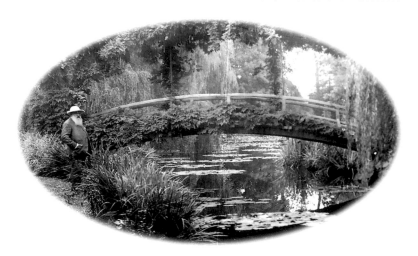

日本的影響
莫內熱愛當時流行的日本藝術 (見80頁)，並對日式設計注重簡要的精隨有所回應。他以日本浮世繪版畫裝飾住屋牆面，花園內還有一座備受矚目的日式拱橋。

憑直覺作畫
如此厚重的顏料與層層堆疊的色彩，部分是由於畫家視力減退所致，同時也透露莫內面對可能失明之虞所表現的情緒掙扎。莫內非常熟悉此作品的主題，他對色彩也有著非常準確的記憶力。他在畫布上色前，總先問繼女白朗琪 (Blanche) 每種顏料的名稱。

重要作品一探

• 草地上的午餐 *Le Déjeuner sur l'Herbe*：1866：奧塞美術館，巴黎

• 印象-日出 *Imperssion-Sunrise*：1872：瑪摩丹美術館，巴黎

• 睡蓮池 *The Waterlily Pond*：1899：國家藝廊，倫敦

• 國會大廈 *Houses of Parliament*：1904：奧塞美術館，巴黎

莫內：吉維尼花園的玫瑰花徑：約1920：81 x 100公分：油彩，畫布：瑪摩丹美術館，巴黎

色彩對比

莫內熟知色彩理論，並將之應用在創作中。例如，在此作品中，他刻意地採用相對的基本色，如藍與黃，以創造活潑的視覺效果。同樣地，他也充分地應用暖色與冷色間的對比。

戶外作畫

莫內的早期作品，堅守著在戶外作畫 (plein-air) 的法則：畫家從頭至尾均在戶外面對著主題作畫。在戶外創作通常會面臨很大的困難，風大且氣候潮濕時，他必須用大石頭穩住畫架，而且要用雨衣外套裏著畫架以上色。當光線變化時，他又必須隨著修改作品或是整個重新來過。莫內在吉維尼的花園，提供他較能掌控而且較為舒適的戶外寫生環境。

1908 年時，莫內開始為白內障所苦；到了 1922 年，因而完全停止創作。翌年，莫內進行眼部手術，得以恢復部分視力；不過他的眼睛自此蒙上一層陰翳，睜眼所見只是扭曲的色彩。莫內過世前不久，即完全喪失視力。

調合的質地

莫內一生除了對光線以及如何以色彩捕捉光線的效果有著持續的興趣外，他對肌理的著迷亦越來越強烈。他用不同的方式探索，以期調和自然的肌理與油彩所製造出的肌理。此處，斑爛的陽光，以及錯落交織的葉片與光線，引發莫內極大的興趣。

莫內的友人法國總理克雷蒙松 (Clemenceau, 1841-1929) 邀請莫內創作一系列的作品留予國家保存。他提議莫內創作一幅作品，以紀念在第一次世界大戰中喪生的人，這幅作品並擬永久陳列在巴黎杜樂麗花園 (Tuileries) 的橘園 (Orangerie, 現為美術館)。莫內對於戰事的發展非常關心，在吉維尼甚至可聽見前線的戰火聲。

玫瑰棚架

這座大型的玫瑰棚架，位在莫內吉維尼的房舍旁，亦是花園深受矚目之處。雖然莫內最後在花園中起造 3 間畫室，但這幅作品應該是在玫瑰棚架前所做的戶外寫生。

位於房舍旁的花園規劃較為刻板制式，植物的栽種著重著色彩與肌理交織的效果。在設計上強調曲線的睡蓮池花園，則是刻意的對比。這座花園的設計較為活潑，四周的植物枝葉輕柔、林蔭曼妙，水面反射的光線亦柔和宜人。莫內在世時，一道鐵路分隔了這兩座花園。

1915-1920年記事

1915 愛因斯坦提出相對論。一次世界大戰中德軍在伊普爾第二次戰役使用毒氣。

1916 世界大戰戰火蔓延至威禾頓與松姆。爵士樂風靡美國。

1917 俄國革命。美國向德國宣戰。佛洛伊德發表「精神分析導論」。

1918 第一次世界大戰結束，簽訂凡爾賽和約。

1919 德國建築與應用美術設計重鎮包浩斯成立。橫越大西洋直航成功。

1920 國際聯盟成立。美國作家費茲傑羅出版「人間天堂」。

莫利索 *Morisot 1841-1895*

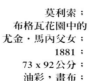

莫利索 *Berthe Morisot*

貝爾特・莫利索出生時，法國的女性還沒有任何機會成爲受尊重的專業藝術家。在巴黎，美術學校直到她過世2年後方才開始招收女學生。幸好受到命運之神的眷顧，莫利索才得以發揮她的天賦。她出生於富裕的中產階級家庭，父親擔任文職公務員，年輕時曾學習建築和繪畫。她的父親喜歡結交知名的藝術家，1860年時她被引介予當時頂尖的畫家柯洛 (Corot, 1796-1875)，柯洛將莫利索收於門下，並指導她和妹妹愛瑪 (Edma, 同樣具有繪畫天賦) 兩姊妹習畫。1868年時莫利索結識馬內 (見76頁)，此後她的繪畫生涯與作品均深受馬內的影響，甚至她還嫁給馬內的弟弟；但也是因受莫利索的影響，馬內採用印象派的色彩。莫利索自印象派找到精神與藝術的歸宿，爲最早加入印象派的女性畫家以及印象派畫家的領導人物之一，協助策展劃時代的印象派畫展，並幫忙集結理念類似的畫家、作家和音樂家。和其他印象派畫家相同的是，莫利索採用現代的、非正統的主題，以及自由開放的筆觸，但是她的繪畫風格卻帶有強烈的個人色彩。

布格瓦花園中的尤金・馬內父女
Eugène Manet and His Daughter in the Garden at Bougival

總括而言，莫利索的作品就像是一部日記。在這親密的居家情景中，可見到父親看著女兒玩著心愛的玩具 (一個村莊模型) 的模樣。莫利索與家人於1881年夏末，遷至布格瓦賃屋而居；位於巴黎附近緊臨河畔的布格瓦，在當時是時髦的戲水度假勝地。

莫利索和尤金・馬內於1873年在諾曼第度假時相識，翌年成婚。這樁婚姻建立在相互尊重與便利的基礎上，而非基於濃烈的熱情，莫利索因而得以繼續自由創作。尤金於1892年過世。

1867年時，經由畫家友人范談-拉突爾 (Fantin-Latour) 的介紹，莫利索和畫家馬內初識於羅浮宮，當時她正在臨摹魯本斯 (見40頁) 的作品。之後，馬內和莫利索兩家人交情日漸親近，並常往來。莫利索和愛瑪均深受馬內吸引 (當時他已婚)，馬內並介紹愛瑪與她未來的丈夫相識。莫利索曾出現在馬內數件作品中，較著名的有1868年的「陽台上」(On the Balcony)。

尤金・馬內
莫利索嫁給法國藝術家馬內的弟弟尤金。有關尤金的史料並不多，他是業餘畫家，也從事寫作。晚年，尤金曾任職於數個政府單位。

插在口袋中的雙手
尤金在社交上，不如其兄充滿自在的風采與信心。父親的獨裁帶給他很大的影響，更甚於他的兄長。尤金生性害羞而嚴謹，不過非常鍾愛家人。然而，他並不喜歡當模特兒，在這幅畫作中顯得相當不自在。他把手藏在口袋中，姿勢顯得僵硬。

1870-1875年記事

1870 普法戰爭爆發，普魯士軍隊兵臨巴黎城下。

1871 普法戰爭結束，法國戰敗，割讓亞爾薩斯及洛林兩省。達爾文發表「人類的由來」。

1872 首次舉辦國際性足球比賽。

1873 歐洲金融風暴。打字機上市銷售。草地網球發明。

1874 狄斯萊利出任英國首相。小約翰史特勞斯譜寫的歌劇「蝙蝠」首演。

1875 比才完成歌劇「卡門」組曲。美國作家馬克吐溫出版「湯姆歷險記」。

莫利索：
布格瓦花園中的
尤金・馬內父女：
1881：
73 x 92公分：
油彩・畫布：
私人收藏

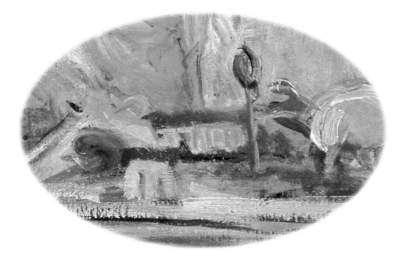

不受拘束的風格

如速寫般的筆調是莫利索作品的特色，在所有印象派
畫家中，她可說是最忠於自由與即興的繪畫風格，
以反映不拘形式的主題。在她的水彩畫
和鉛筆素描中亦可見到相同的特質。

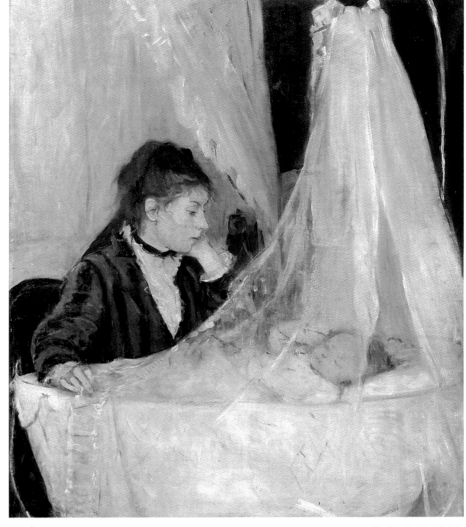

莫利索的妹妹

柔和的畫面描繪的是莫利索的妹妹愛瑪
坐在搖籃邊的景象。搖籃中的嬰兒是她
的第二個孩子，出生於1871年。愛瑪於
1869年嫁給一位海軍軍官，為了照顧
家庭，放棄前景看好的畫家生涯。

莫利索：
搖籃 The Cradle：
1872-1874；56 x 46公分；
油彩，畫布；
奧塞美術館，巴黎

> 「男士們通常相信
> 他們是女人的全部，
> 但我覺得無論女人有多愛她的丈夫，
> 要完全放棄工作生涯
> 並不是件容易的事」
>
> 莫利索

斑斕的光影

如同許多印象派的作品，畫中的景致亦由戶外
寫生而來。作品中充滿斑斕流洩的光影，顯示
出雷諾瓦的影響。

莫利索與雷諾瓦不但十分熟識，兩人亦有共
同的興趣。例如，他們的作品均受到18世紀
法國畫家如福拉哥納爾 (見58頁) 的影響。
1881年夏天雷諾瓦亦逗留在布格瓦一地，
並在此創作他的名作「船上的午宴」
(The Luncheon of the Boating Party)。

女兒

畫家唯一的小孩茱莉葉 (Julie) 出生於1878
年11月14日。莫利索是盡責的母親，茱莉
葉則是聰明快樂的小孩。她曾出現在母親
許多的作品中，1894年雷諾瓦也為她們母
女倆繪了一幅優雅的雙人肖像。

重要作品一探

- 洛里昂港邊 The Harbour at
 Lorient：1869；國家畫廊，華盛頓
- 畫家的母親和妹妹 Portrait of
 the Artist's Mother and Sister：
 1869-1870；國家畫廊，華盛頓
- 公園一景 In a Park：約1873；
 小皇宮美術館，巴黎
- 摘櫻桃的人 The Cherry
 Picker：約1891；私人收藏，巴黎

印象派畫家

莫利索於1874年印象派畫家 (Impressionist) 的首展中，以作品「搖籃」參
展。這個由私人獨立舉辦反學院教學和傳統的展覽，包括畢沙羅、雷諾
瓦、竇加 (見78頁)、塞尚 (見82頁) 和莫內 (見84頁) 的作品。印象派畫家
經常在戶外作畫，他們對於傳統的歷史題材不感興趣，而是企圖捕捉現代
生活中瞬間的「印象」。莫利索在這次展覽中得到頗佳的評論，藝評家卡斯
塔涅里 (Castagnary) 稱讚道：「吾人難以找到超越『搖籃』的作品，能夠
呈現出如此優雅的畫面……她的技巧已完全融入畫作所傳遞的意念。」

高更 *Gauguin 1848-1903*

高更的一生是藝術家中極為多彩多姿的。他出生於巴黎，但在1849年父親過世後，便隨家人遷往秘魯 (Peru) 與舅公同住。高更7歲時，全家搬回巴黎，1865年時擔任商船船員。1872年起，高更成為一位成功的股市經紀人，日漸富有，結婚生子，育有五名子女。然而，高更熱愛繪畫，幾乎是自學的畫家，他結識印象派畫家 (和塞尚、竇加過從甚密)，收藏他們的作品，並在最後四屆的印象派畫展中親自參展。1882年股市崩盤，高更決心以繪畫維持家庭生計。高更的繪畫生涯起初並不順遂，1886年時，他拋下家人，放逐自我，過著放蕩不羈的波希米亞式獨居生活。他先往布列塔尼 (Brittany)，之後到巴拿馬 (Panama) 和馬丁尼克島 (Martinique)。1888年，高更拜訪梵谷，卻造成悲劇性的收場 (見90頁)。他後來放棄印象派畫風，改採純正的色塊以達到具有表現性的效果。高更情感豐富，為著精神上的希冀不斷地尋找答案，並藉由繪畫來解答這些內心的疑問。他生前最後10年住在大溪地島 (Tahiti)，期望在這個「天堂」中找到答案。

高更 *Paul Gauguin*

不再 *Nevermore*

這幅高更晚期的作品繪於大溪地，畫家對於長久以來受到歌頌的主題 —— 斜躺的裸女 (見30頁) 做了現代的詮釋。簡單勾勒的圖像、裝飾性的主題，以及由強烈色彩形成的平坦區塊，是他作品的典型。高更對於描繪自己內心之所見遠比描繪外在的實體更感興趣。

烏鴉

這隻鳥以及牆上的「NEVERMORE」字樣，令人聯想起愛倫坡 (Allen Poe) 的詩作「烏鴉」(The Raven)。當時巴黎藝文界有一群愛倫坡的追隨者；1875年時，此詩作由馬拉梅 (Mallarmé) 翻譯出版，並由馬內繪製插圖。在詩中，作者的想像力被一隻不斷叫著「nevermore」的凶惡烏鴉所迷亂。

這幅作品的首位藏主是追求進步的英國作曲家戴流士 (Delius)。高更很高興此作的收藏者是同情他的目標與理想的知音。

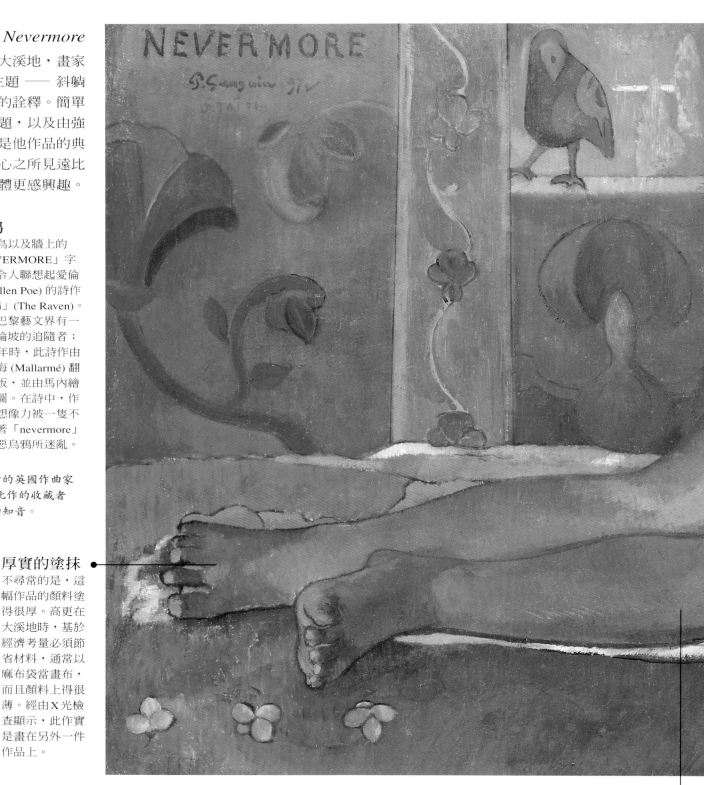

厚實的塗抹

不尋常的是，這幅作品的顏料塗得很厚。高更在大溪地時，基於經濟考量必須節省材料，通常以麻布袋當畫布，而且顏料上得很薄。經由X光檢查顯示，此作實是畫在另外一件作品上。

1895-1900 年記事

1895 王爾德撰寫「真誠的重要」。

1896 契訶夫發表劇作「海鷗」。蒲契尼歌劇「波希米亞人」首演。首屆諾貝爾獎頒發。

1897 夏威夷群島併入美國。

1898 威爾斯寫「世界戰爭」。德國人齊伯林建造首架飛艇。巴黎地鐵開始營運。

1899 英國和南非荷裔移民爆發波爾戰爭。艾爾加譜寫管弦樂變奏曲「謎」。

1900 普朗克提出量子理論。布朗尼箱形相機問市。

高更生命的結束，正如其開始一般地奇特。1901年時，他造訪大溪地附近的馬克薩斯群島 (Marquesas-Islands)，但被認為是顛覆份子，以詆毀當局的罪名被捕入獄。他死後埋葬在此地。

長腿美女

高更與一位十多歲的大溪地少女同住，並形容大溪地的女子：「擁有某種神祕又敏銳的東西……她們移動起來一如靈活又優雅的光滑動物，散發出一種混合了動物的氣味、檀香和梔子花香的味道。」

大溪地

高更於 1891 年時第一次前往大溪地，企圖遠離腐敗虛偽的現代社會，尋找一處熱帶天堂。然而，雖然他對大溪地人的宗教信仰與文化感到非常著迷，但也親眼目睹了當地的不斷西化，以及傳教士破壞原有文化的情形。高更在當地亦見識到殖民者的勢利，嚴重的情況更甚於巴黎。1893 年時，高更獲准回到法國，但於 1895 年 7 月時重返大溪地，當時他已罹患梅毒。

高更收集許多自己感興趣的藝術明信片，這些明信片來自埃及、柬埔寨、日本、中南美洲或中世紀的歐洲。釘在高更陋室牆上的是印有馬內「奧林匹亞」(見76頁)的明信片。

「繪畫猶如音樂，吾人企求的不是明顯的陳述而是隱含的動機」

高更

重要作品一探

• 講道後的異象 *Vision after the Sermon*：1888：國家畫廊, 愛丁堡

• 大溪地風景 *Tahitian Landscape*：1893：愛爾米塔什美術館, 聖彼得堡

• 野蠻人 *Contes Barbares*：1902：弗克旺美術館, 埃森

神祕

高更企圖讓這件作品充滿神祕意味。他寫道：「我希望表現出一種久已為人遺忘屬於野蠻人的奢華。」畫中少女似乎陷入自我的幻想中 (並非睡著)，而且將目光轉向著背景中的那隻鳥；那隻鳥可能是真的，亦可能僅存在於少女的幻想中。

對比

高更巧妙地運用對比以突顯情感的表現。背景中穿著衣服正在交談的人物，和前景中陷入思緒的裸身少女形成對比。少女身體的曲線，則與身後垂直和水平的幾何線條成對比。

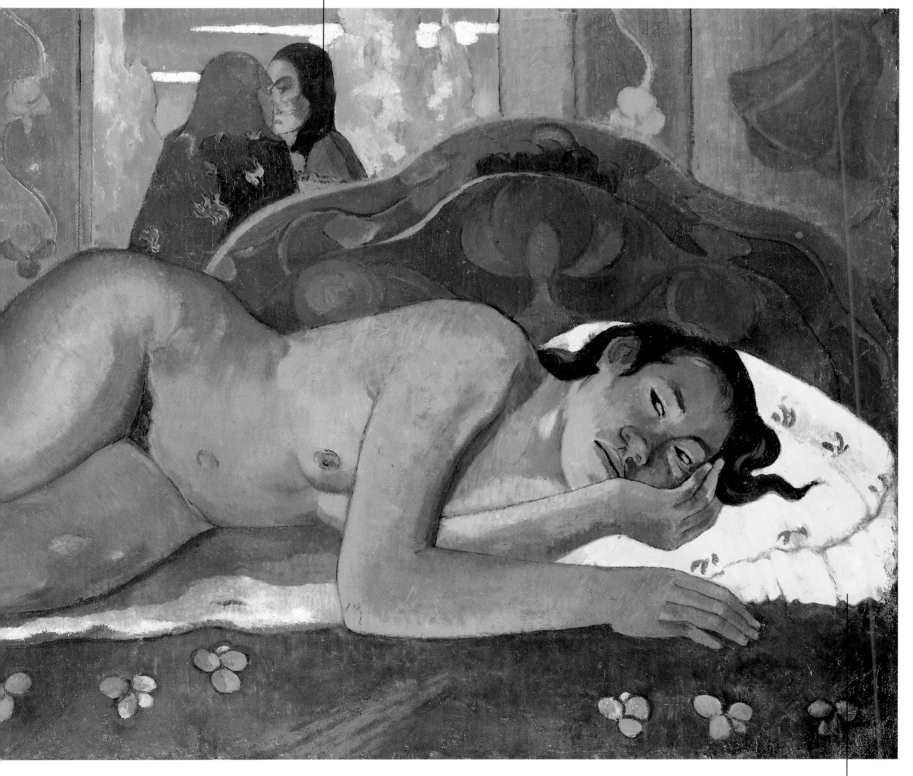

高更：不再：1897：59.5 x 117公分：油彩，畫布：科特爾德藝術研究中心，倫敦

1893 年高更返回巴黎時，他的大溪地作品獲得相當的好評，自 1901 年起，他得到畫商伏拉 (Vollard) 提供的固定收入。高更並大膽嘗試製作木刻、陶器與雕塑。

具有象徵性的色彩

高更所用的色彩刻意地違反自然。他企圖創造出以現代方式表現出豐富情感的風格。高更採用具有象徵性的色彩，對後代的藝術家如德國表現主義 (Expressionist) 和馬諦斯 (見98頁) 等有深遠的影響。

梵谷 Van Gogh 1853-1890

梵谷出生於荷蘭，是福音派傳教士之子。他是個敏感、聰明且感情豐富又深刻受信宗教的人。然而，他的一生卻飽受挫折。梵谷早年時受僱於叔父從事藝術交易，在這段時間他曾經停留在倫敦。後來因失戀而辭去工作。之後，梵谷決心進入教會，但新的神職生涯因他大過同情貧窮的人以致得罪上級，因而又突然地中斷。梵谷在百般絕望之中轉向繪畫，以為自己強烈的情感與精神上的驅力找到出口。梵谷以驚人的狂熱與原創性創作10年，鮮活的色彩與陰鬱而如火焰般的筆法，開創了之後的野獸派（Fauves）和德國表現主義畫派。然而，他一生中僅賣出一幅畫。隨著痛苦與淚要的加劇，梵谷晚年大部分的時間都往精神療養院中度過，但仍在病情間歇發作的間隙持續創作。最終，他遷往法國北方的歐維·須·瓦茲（Auvers-sur-Oise）為鄰，與摯愛的弟弟西奧（Theo）為鄰。他用大約70天的時間完成70件作品，在逆發出最終的創造力後，梵谷舉槍射擊自己的腹部，2天後終與世長辭。

耳朵包裹紗布的自畫像
Self-portrait with Bandaged Ear
1889：60 x 49公分；
油彩，畫布；
科特爾德藝術研究中心，倫敦

梵谷用瘦削而顯焦慮氣氛的臉頰與黃色椅子形成直接的對比。1888年12月梵谷和高更間波濤洶湧的爭吵之後。梵谷攻擊高更，接著割傷自己。他切下部分左耳，並把它送給一名妓女。

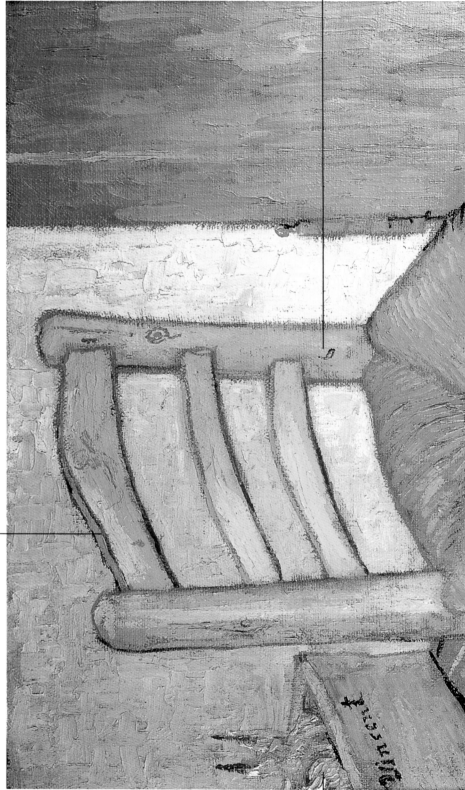

黃色木椅
梵谷相信藉由色彩可將凡俗的物體轉化成偉大真用的的象徵物。簡單的木椅無法滿象，微妙地閃爍著鮮黃的色彩，代表這種屬於大場的顏色，暗著畫家在此階段感受的希望和樂觀。

互補色
梵谷曾在倫敦住了一段時間，頗受狄更斯（Dickens）小說的影響。
梵谷更常希望沒有生命的物體，並賦予它們生物的特性，也透過在線條與色彩上充滿表現性的處理方式，使其物體活了起來。

梵谷用互補的藍色勾出黃色椅子的輪廓，不但加強黃色的閃亮效果，更讓它整個圖躍出畫面外。

黃色椅子
The Yellow Chair

這幅簡單的主題可看成是梵谷生命關鍵時刻中的自畫像，作品透露著樂觀的氣氛，當時梵谷相信自己最看重的企圖將即要實現。

1888年時，梵谷自巴黎遷往阿爾勒（Arles），希冀為性情相近的藝術家建一座藝術村，全心投入創作，透過陽光的生活，和色彩找到靈感與希望。當高更答應加入時，這個夢想似乎就要實現。但他倆的脾氣以致以與人相處的性情，終於導致悲劇性的結局。

發芽的球莖
梵谷用發芽的球莖代表新生命。這些球莖代表他希望和高更之間的關係有新的開始。

顯著的簽名
這個非常醒目常有個人風格的簽名，顯示出梵谷看有著如孩童般的自信。

梵谷 Vincent van Gogh

「為了創作，我犧牲出生命，但如今我的理由半數已經失去去」

梵谷
（給西奧的最後一封信）

梵谷的煙斗

椅上放著畫家的煙斗和煙草，厚實且常有個人風格的筆觸呈現象畫場景，使這幅作品不僅是椅子的圖像而已。它可視為一幅象徵畫家自己的自畫像。在另一幅為高更畫了的姊妹作中，梵谷為高更畫了一張精緻的扶手椅，以強調兩位畫家迥異的性格。

梵谷並未企圖在作品中複製真實物體，而是透過色彩刻造心境。他在一封中寫道：「我全然主觀的方式運用色彩，以強烈地表現自我，而非眼前的真物而已。」

清楚的輪廓

從清楚的輪廓和簡單的畫家可知此作品受到他所收藏的日本浮世繪版畫的影響。梵谷崇尚企圖效法日本藝術所過的簡樸生活。在「耳朵包裹紗布的自畫像」背景中，即可見到一幅日本複製版畫作品。

梵谷和西奧

梵谷終其一生皆受到弟弟西奧的支持與鼓勵。他們兄弟之間來往的書信共有6百多封，相較於對其他藝術家的認識，透過這些書信，讓吾人更能了解梵谷的一生。以知道是西奧首先建議梵谷應該以繪畫為畫家，他長期則寄錢予梵谷供他購買顏料和畫布；梵谷則將照片和版畫寄給西奧，相互交換美學的觀點。1890年7月29日，梵谷死在交換美學的西奧的懷中之後，西奧於6個月之後也離開人世。

1886年梵谷在巴黎與西奧同住時，結識年輕的前衛畫家包括羅特列克（Toulouse-Lautrec）、秀拉（Seurat）和高更等人。秀拉和印象派畫家、畢沙羅（Seurat）的作品影響頗深，對他的風格始終保持著高度但他的風格始終保持著個人色彩。他從不曾加入任何一種藝術派列。

傾斜的透視角度

這幅作品採用的視點特別高，使得椅子看來更靠近觀看者，也更為生動。梵谷並未企圖呈現正的透視模樣，陶磚描繪得恰合真正的透視模樣。

重要作品一探

- 吃馬鈴薯的人 The Potato Eaters：1885；梵谷美術館，阿姆斯特丹
- 向日葵 Sunflowers：1888；國家藝廊，倫敦
- 阿爾勒的臥房 The Bedroom at Arles：1889；奧塞美術館，巴黎
- 星夜 Starry Night：1889；現代美術館，紐約

厚塗顏料的筆觸

梵谷非常喜歡厚塗（見48頁）的作品，和林布蘭相同的是，梵谷常用厚塗上顏料（impasto），並用極快的速度作畫，以期捕捉自己瞬間用的感受以畫家情緒，這兩位畫家均創作許多美露顯情感爭扎的自畫像。

1885-1890年記事

1886 加拿大太平洋鐵路修築完工。

1887 英國維多利亞女王登基50年慶典。柯南道爾出版第一本福爾摩斯小說。

1888 柯達相機問世。林姆斯基-高沙可夫譜成交響組曲「天方夜譚」。

1889 巴黎艾菲爾鐵塔落成。

1890 挪威作家易卜生寫「海達·蓋柏樂」。王爾德寫長篇小說「道林·格雷的肖像」。首音調昌畫家構大樓建造。

創作此畫的同時，梵谷畫了另一張「高更的椅子」（Gauguin's Chair）；當時兩位畫家同住在阿爾勒的愛居「黃色屋」（Yellow House）中。梵谷之後描述在1888年的夏天他承受了鮮黃色色彩下的衝擊，他也就是在這段時間，他創作了實心迷惑的自畫了的「向日葵」系列名作。

陶磚

梵谷採用厚塗重筆觸，重現陶磚的質感與色澤。他喜歡簡單平而實用的物品，並把它們和自畫「農民」般純真的生活聯想在一起。

梵谷：黃色椅子：
1888：90.5 x 72公分：
油彩，畫布；泰德藝廊，倫敦

1888年梵谷精神開始崩潰時，被送往阿爾勒的精神療養院，後來又轉往聖黑彌（St Rémy）的療養院。他的症狀包括沮喪、倦怠，伴隨激烈的舉動，但有可能是癲癇症所致。他的確實病因且並未清楚。

沙金特

Sargent 1856-1925

沙金特 *John Singer Sargent*

沙金特很像美國小說家詹姆士 (Henry James, 1843-1916) 筆下的人物。他來自費城 (Philadephia) 富有的家族，父親是醫生，但幾乎所有的時間都是帶著全家在歐洲旅行，沙金特的成長與所受的教育就在旅程中完成。沙金特生於義大利，他母親總是鼓勵他把所到之處的見聞畫下來。沙金特立志要當畫家 (雖然父親較希望他成為海軍)，1874年時，他被送往巴黎，在著名的肖像畫家卡荷洛斯-杜蘭 (Carolus-Duran, 1838-1917) 門下習畫。天賦異稟的沙金特，23歲不到即在巴黎開設自己的畫室。由於詹姆士的建議，1884年時，沙金特遷居倫敦，很快地變成最受英美新富階級與貴族人士喜好的肖像畫家。沙金特以輕鬆且帶著諂媚恭維的筆調為這些人士作畫；然而，他們享受權貴生活的「黃金時代」(golden age)，終因第一次世界大戰的爆發而走入歷史。

「沙金特讓畫中人物
看起來很富有，當他們看到
自己的肖像，終於也明白
自己到底有多富有」
西特韋爾 (Sitwell)

愛德華・波依特的女兒們
The Daughters of Edward D. Boit

這張討喜的群像畫作，從表面看去雖然很傳統，其實以新穎現代的手法創作，是沙金特肖像畫的代表作之一。這四位小姊妹均不在畫面的中央，畫家刻意讓她們的姿勢充滿現代感，使畫面散發出即興的味道，為她們之間的關係帶出一種神祕感。四姊妹似乎正在從事某種活動，但卻被畫面中斷，她們臉上有著奇怪甚至近乎是帶著罪惡感的表情。

充滿著戲劇性的光線
沙金特以流暢的技法充分探究光線的巧妙與戲劇性之處。從此細部可看出，光線自左方落下，形成深邃且豐富的陰影；圍裙上顯現明亮的色調；鏡子和上了釉彩的中國花瓶則反射出微妙的光線。

肖像畫的盛行
在沙金特的繪畫生涯中，英國肖像畫家如雷諾茲 (見56頁)、根茲巴羅 (Gainsborough) 以及勞倫斯爵士 (Lawrence) 的作品成為國際畫壇競相爭逐的對象，而且畫價相當昂貴。畫作買主多是美國的新富階級。英國的貴族亦樂於透過經紀商如杜文 (Duveen) 等，以高價出售傳家寶。這樣的藝術環境促使沙金特的繪畫生涯更為成功，雖然他是美國人，但被認為是這些偉大肖像畫家的繼承者。

波依特家人
畫中四姊妹從左至右分別是瑪麗-路薏莎 (Mary-Louisa)、弗羅倫絲 (Florence)、珍 (Jane) 和茱莉亞 (Julia)。愛德華・波依特是沙金特的友人；他是位畫家，並且是美國派駐在巴黎和羅馬的領導者之一。

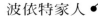

追求色調的和諧
將準確觀察到的色調小心調和，是沙金特的老師卡荷洛斯-杜蘭的教學重點之一。他指導學生在創作時應先理好中間色調 (例如此畫地面與前景的色調)；一旦安排好中間色調，他就指導學生酌予增減，創造出明亮與陰暗的部分。從這幅作品可看出沙金特非常成功地運用這種技法。

沙金特所受的正規教育十分有限，但長期旅行使他在文化上擁有活潑的基礎見識，他並學習數國語言。沙金特亦熱中彈奏鋼琴，其畫作中強調的色調和肌理，與音樂所注重的十分相似。

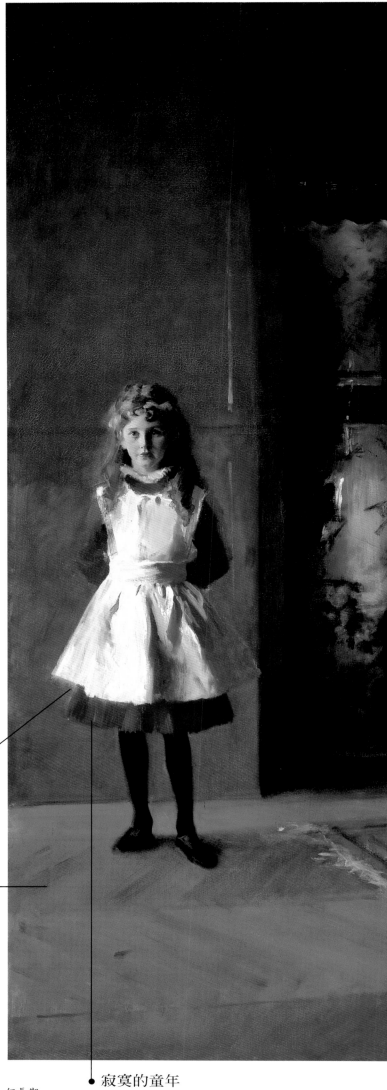

寂寞的童年
沙金特對於小女孩以及童年有著自然的親切感。他是個害羞且孤單的人，雖然世人曾將他和他作品中某些名人聯想在一起，但他終生未娶。沙金特的童年十分寂寞，大部分的時間都和他的姊妹艾茉莉 (Emily) 及凡爾蕾特 (Violet) 一起玩耍。

沙金特：
愛德華·波依特的女兒們：
1882；221 x 221公分：
油彩，畫布：
美術館，波士頓

重要作品一探

- X夫人 *Madame X*：1884；
 大都會博物館, 紐約

- 康乃馨、百合、百合、玫瑰
 Carnation, Lily, Lily, Rose：
 1885-1886；泰德藝廊, 倫敦

- 愛格紐夫人 *Lady Agnew*：
 約1892-1893；國家畫廊, 愛丁堡

- 毒氣戰 *Gassed*：約1918-1919；
 帝國戰爭博物館, 倫敦

極富特色的表情

雖然沙金特在捕捉人物形貌與特殊的表情上有極高的天賦，但對於為名人繪製畫像漸感厭倦，反較喜歡以風景和朋友為主題，創作小幅的素描作品。

委拉斯蓋茲的影響

19世紀末期，委拉斯蓋茲 (見46頁) 重獲藝術家的重視，此處豐富的色彩與流暢的筆觸，即顯示出他的影響。卡荷洛斯-杜蘭在畫室踱步時，習慣對著學生喃喃唸著委拉斯蓋茲的名字。1879年沙金特造訪西班牙時，亦曾臨摹委拉斯蓋茲的畫作。

雖然沙金特一生大半時間都在歐洲，但他深以出身美國為傲；他沒有接受英王愛德華七世 (Edward VII) 頒與的騎士勳位，因他不願放棄美國國籍。沙金特最為人稱道的是在波士頓一些公共場所繪製的壁畫。

明亮的特點

對光線的觀察是沙金特作品中的一貫主題。他和印象派畫家分享共同的興趣，並和莫內 (見84頁) 結為好友。

1880-1885年記事

1880 法國併大溪地為屬地。霍亂疫苗發明。

1881 相機膠卷底片註冊專利。詹姆士出版「貴婦的畫像」。

1882 史帝芬生發表小說「金銀島」。柴可夫斯基譜成「1812年序曲」。機關槍註冊專利。

1883 世界第1棟摩天大樓於芝加哥起建。

1884 馬克吐溫寫成「頑童流浪記」。蒸氣渦輪機發明。

1885 戈登將軍在喀土木陣亡。布拉姆斯譜「第4交響曲」。

充滿自信的技巧

沙金特在創作肖像畫時肢體動作非常活躍，他在畫布四周踱步，且喃喃自語地深思。最後，沙金特拿起沾滿顏料的畫筆，跑到畫布前，準確地揮灑筆觸。

1883年這件作品在巴黎沙龍展出時頗受好評，詹姆士也在美國雜誌「哈波時尚」 (Harpers Bazaar) 上寫了一篇極佳的評論。但1年後，沙金特的肖像作品「高特侯夫人」(Mme Gautreau) 參加沙龍展出卻遭到詆毀，被指為過於大膽且不正經。沙金特因而離開巴黎前往倫敦發展，並接收惠斯勒 (見80頁) 破產後留下的畫室。

克林姆
Klimt 1862-1918

克林姆 *Gustav Klimt*

留著大鬍子的克林姆，非常狂熱於探索視覺與性慾的領域。他的一生以出生地維也納 (Vienna) 為中心，此地連結著兩個世界：其一是法蘭茲·約瑟夫皇帝 (Franz Josef) 統治的奧匈帝國 (Austro-Hungarian Empire)，隨著第一次世界大戰而瓦解；另一則是現代的世界，充滿著新科學、新藝術以及新的人我關係，佛洛伊德 (Freud, 1856-1939) 正是此地知識界的翹楚。維也納當時是上述兩個不同世界的熔爐，而對這兩個世界而言，男女兩性之間的關係是個糾纏難解的課題。克林姆受訓於應用美術學校 (School of Applied Arts)，在此展現出驚人的天賦，其既怪異又高雅的畫風，以及奧地利人對新藝術的裝飾性技法熱烈反應，為他帶來早年的成功，也似乎註定了他將要成為藝術傳統的中流砥柱。但是克林姆的性情基本上是豪放不羈的，1897 年他和畫界友人組成獨立的組織「分離派」(Secession)，致力將維也納的藝術搬上國際舞臺，並對抗保守的學院派所堅持的狹隘態度。

> 「夠多的檢查了……
> 我渴望自由」
> 克林姆

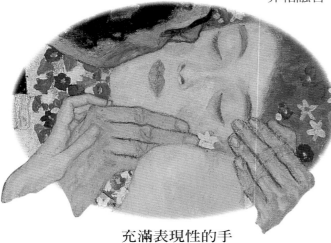

充滿表現性的手
不論手部的接觸或手指的模樣，皆充滿特殊的表現性。克林姆對於手非常感興趣，在他作品中手經常是扮演重要的元素。奇特的是，人物的臉部通常被遮住或是不帶任何表情。

分離派
克林姆在 17 歲時贏得一項委託計畫，協助設計法蘭茲·約瑟夫皇帝的銀婚慶典，之後他就被認為是繼承傳統品味上甚具潛力的未來領導者之一。然而，1897 年他贏得裝飾維也納大學 (Wiener Universität) 禮堂的計畫，為此繪製的作品卻引來眾怒，並被多位藝評家譴責為色情之作。他因而與朋友成立新的組織「分離派」，決心追求前衛理念。他們關心的課題除繪畫外，還包括應用美術和建築，並發行期刊「狂飆」(Ver Sacrum)。

衣裳的象徵意義
畫中男女身披裝飾性極強的金色長袍。這長袍代表他們的自我，但是畫中像有一層金色的封套包圍著他們，並打破了長袍的界線。這個封套象徵兩性的結合。

吻 *The Kiss*
這件作品是克林姆對於人類的慾望所作的深刻探索。畫面顯示男與女看似分離但實為一體，雖各有不同的感覺但共享愉悅，並與大地之母和百花齊放的自然界相融合。典型的浮華裝飾彰顯了美學的力量與象徵性的要素。

金黃色的背景
克林姆的父親是買賣金飾的工匠，他自己曾接受藝匠訓練，學習溼壁畫、鑲嵌畫以及油畫技巧，和傳統學院派畫家所受的訓練頗不相同。

克林姆是位創作不懈的畫家，每天早起在畫室創作終日。雖然沈默寡言，但經常光顧喜愛的咖啡館，那裡充滿緊張的氣氛與豐沛的情感，是 19 世紀末維也納的重要場所。

鑲嵌圖案般的花朵
遍地的花朵以及金色的點綴，和拜占庭教堂中裝飾用的鑲嵌畫極為相似。克林姆於 1903 年時兩度造訪義大利的拉溫那 (Ravenna)，深受當地鑲嵌畫的影響。

克林姆一直希望能在屬於純粹美術的繪畫與雕塑以及屬於應用美術的設計和裝飾兩者間找到統合。然而，分離派愈來愈將重心放在純繪畫上，克林姆因而與他們分道揚鑣。

克林姆·吻：1907-1908；
180×180公分；油彩·畫布；
奧地利國立美術館·維也納

克林姆一生未娶，但有許多風流豔史，至少生了四個私生子。他和富羅琪 (Floge) 有一段長期的交往，共維持27年之久。富羅琪是個美麗的女子，在維也納經營流行服飾店。她曾數次出現在克林姆的作品中。

布羅荷-包爾

畫中的女子極像布羅荷-包爾 (A. Bloch-Bauer)，她是維也納富商之妻，據說也是克林姆的情人之一。布羅荷-包爾曾以不同的穿著打扮，出現在克林姆的數件作品中。

克林姆的作品探索人類心靈和性慾之間的關係，並探討出生、生命和死亡的主題。他在不同的時候將女性描繪成引誘者、提供情慾歡愉的一方，以及生育者等多重面貌。

男性法則

男子的長袍以黑色和白色來裝飾幾何形的「陽性」圖案，然而間又夾雜卷曲而連續的花紋，不但反映女子長袍上的圖案，並象徵在男性的本質中隱含女性的靈魂。

女子的長袍

女子長袍上色彩豐富的花朵圖案，在視覺和象徵意義上，均將她和跪在腳下的地毯結合在一起。她的長袍間亦點綴著幾何形的元素，象徵與男性合而為一。

並無證據顯示克林姆曾讀過佛洛伊德的著作，但這位精神醫學家的見解，無疑地在維也納的咖啡屋間流傳著 (不論闡述正確與否)。佛洛伊德乃精神分析學的始祖，此學科是以自由聯想和夢境的解析為基礎。

裝飾性的影響

除了深受拜占庭和義大利早期藝術的影響之外，克林姆亦自古埃及和希臘的藝術中發掘裝飾的概念。他在當代所受到的影響則包括非常流行的日本版畫，以及莫內 (見84頁) 和惠斯勒 (80頁) 的作品。

康丁斯基 *Kandinsky 1866-1944*

　　康丁斯基是抽象藝術 (Abstract art) 的創始者之一，藉由抽象藝術顏色與形式呈現它們自己的生命。他出身於莫斯科 (Moscow) 的富裕家庭，早年曾攻讀法律，30歲時前往慕尼黑 (Munich) 學習藝術。雖然康丁斯基生性保守且一絲不苟，但他是一個偉大的規劃者，1911年時組織前衛畫家創立「藍騎士畫派」(Blue Rider Group)。第一次世界大戰爆發後，他回到俄國，嘗試在新的政治體制下規劃藝術生態，但這個理想不幸破滅，他再到德國，成為包浩斯 (Bauhaus) 的重要導師。納粹政府關閉包浩斯學校後，康丁斯基遷往法國，持續發展極具個人風格的幾何形式抽象繪畫。除了繪畫，他亦精於觀念性的思考，透過理論撰述架構自身的想法。康丁斯基的音感非常敏銳，能「聽得見」色彩 (synesthesia, 具有音色共感的能力)，藝術和音樂之間的關連性遂成為他創作理論的重心。晚年康丁斯基的作品轉為不嚴謹近乎幻想的幾何圖案，更顯得活潑自由。

康丁斯基 *Wassily Kandinsky*

康丁斯基是奧地利作曲家荀貝格
(Schönberg, 1874-1951) 摯友，荀貝格發展
出革命性的十二音階作曲法。

構成第8號 *Composition #8*

此作繪於畫家的創作顛峰期，康丁斯基認為這是他最重要的作品之一。它成功地表現出畫家的理論 —— 形狀、線條和色彩均具有情感特質。畫作完成時，康丁斯基執教於包浩斯，正在著作「點、線到面」(Point and Line to Plane) 一書，並於1926年出版發行。

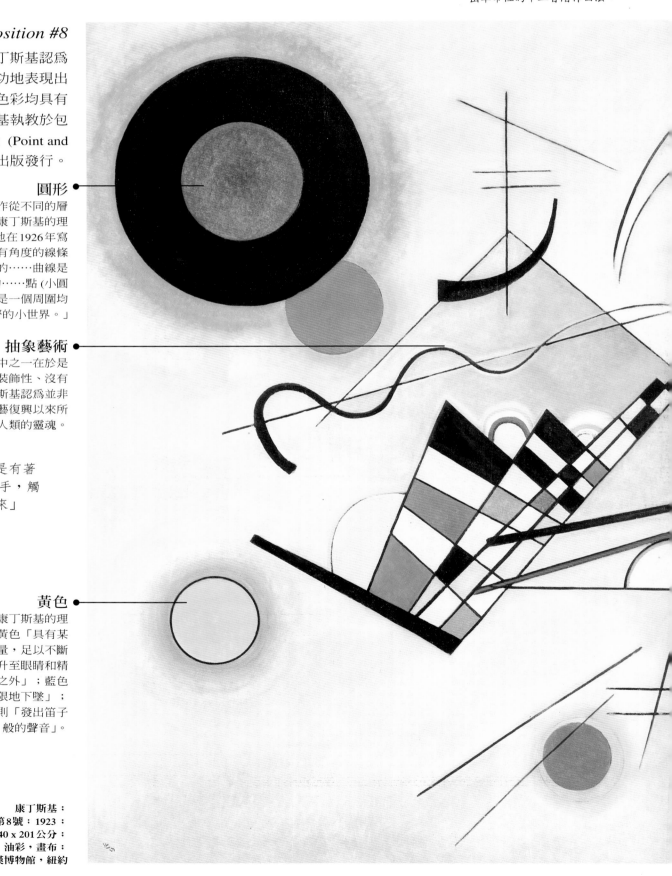

此類作品和傳統的具象作品的觀看方法截然不同。一種不錯的方式是先走近作品，讓色彩和形式填滿整個視覺範圍。放鬆眼睛和思緒，讓所見之物到達腦中反應音樂的部位。若試圖分析作品，或將之看成設計的一種，會破壞作品對觀者的衝擊。

圓形 ●

這幅畫作從不同的層面探究康丁斯基的理論。他在1926年寫道：「有角度的線條是年輕的……曲線是成熟的……點 (小圓形) 則是一個周圍均被切齊的小世界。」

抽象藝術 ●

第一代抽象畫家面臨諸多的問題，其中之一在於是否要捨棄所有具象的主題，僅留下純裝飾性、沒有精神深度的色彩和形式的組合。康丁斯基認為並非如此，他主張抽象藝術足以成就自文藝復興以來所有崇高藝術的目標，即觸動與提升人類的靈魂。

「色彩是鍵盤，眼睛是琴槌，靈魂是有著許多音弦的鋼琴。藝術家是演奏的手，觸碰不同的琴鍵，讓靈魂生動起來」

康丁斯基

1920-1925年記事

1920 愛爾蘭分裂為二。美國頒佈禁酒令。美國作曲家霍爾斯特創作管弦樂組曲「行星」。

1921 德國通貨膨脹。皮藍德婁發表劇作「六個尋找作者的劇中人」。發現原子分裂。

1922 墨索里尼成立法西斯黨主掌義大利政府。發現古埃及圖特安哈門王之墓。

1923 柯比意著「邁向新建築」。

1925 希特勒寫「我的奮鬥」。俄國導演愛森斯坦導演電影「戰艦波將金號」。電視發明。查爾斯敦社交爵士舞蔚為流行。

黃色 ●

根據康丁斯基的理論，黃色「具有某種能量，足以不斷地提升至眼睛和精神之外」；藍色「無限地下墜」；淡藍則「發出笛子般的聲音」。

康丁斯基：
構成第8號：1923：
140 x 201公分：
油彩，畫布：
古根漢博物館，紐約

抽象藝術

康丁斯基被譽為是創造出第一件抽象作品的畫家，不過其他傑出的畫家如法國的德洛內 (Delaunay, 1885-1941)、荷蘭的蒙德里安 (Mondrian, 1872-1944) 以及俄國的馬列維基 (Malevich, 1878-1935) 等人，對於從描繪實物解放出的新藝術 (與音樂振奮靈魂的能力具有相同的效果)，亦有著共同的興趣。從抽象藝術的企圖與目的來說，它取代了之前歷史畫的地位。

康丁斯基結束與表親之間的不愉快婚姻後，和女畫家慕特 (Munter) 展開一段對雙方而言均能激發高度創意的親密關係。1917年康丁斯基回到俄國，便與安瑞斯維基 (Anreeswky) 結婚。

康丁斯基對通神論 (theosophy) 頗感興趣，此學說主張世界上所有的宗教均存在著某種基本的真理。在繪畫生涯最初期，康丁斯基創作具象作品，並描繪民俗藝術，而其最早的抽象作品卻自由奔放，完全以色彩為主。他說，他一生的轉捩點是在看到莫內的稻草堆作品時。康丁斯基起初並未認出那件作品的主題，只是純粹從形式和色彩的角度 (意即將之當作是真正的抽象畫) 來觀賞。

古根漢博物館

古根漢 (S. Guggenheim) 原籍瑞士，其家族在美國累積龐大的財富。他成為藝術品收藏家，初期收藏古代大家之作，後來轉而收藏實驗性強的歐洲藝術。他擁有超過150件康丁斯基的作品，「構成第8號」正是收藏的第一件。他在紐約成立一座由建築師萊特 (Wright) 所設計的博物館，名為古根漢博物館 (Solomon R Guggenheim Museum)，以展示收藏的作品。

● 色彩與精神性

根據康丁斯基所說：「綠色是和諧的顏色，相當於小提琴繚繞的樂聲」；紅色「讓人感受強烈的鼓聲」；而藍色則可視為「來自管風琴的深處」。

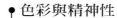

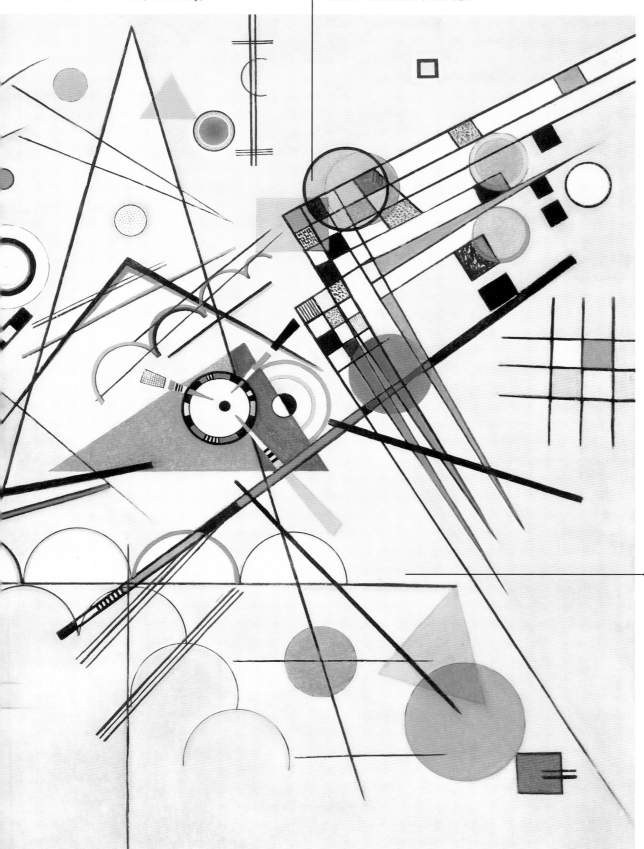

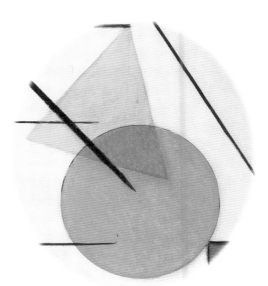

三角形與圓形

康丁斯基相信抽象藝術亦能如偉大的具象作品一般地深奧。他寫道：「圓形上方三角形的銳角與圓形接觸產生的衝擊，和米開蘭基羅所繪上帝的手指觸碰亞當的手指一般地具有震撼力。」

康丁斯基早期重要理論著述「論藝術的精神性」(Concerning the Spiritual in Art)，出版於1912年，探討色彩在情感與精神上產生的效果，是抽象藝術最具影響力的創始著作之一。

● 線條與角度

根據康丁斯基所說，水平線條 (聽起來) 是「寒冷而平板的」；垂直線條則是「溫暖而高亢的」。銳角是「溫暖、尖銳、活躍、黃色的」；直角是「寒冷、節制的、紅色的」。

<div>

重要作品一探

- 有教堂的風景第2號
Landscape with Church II：1910；市立美術館, 恩和芬

- 即興作品第31號 *Improvisation 31*：1913；國家藝廊, 倫敦

- 粉紅色重音 *Accent in Pink*：1926；國立現代藝術館, 巴黎

- 13個三角形 *Thirteen Rectangles*：1930；國立現代藝術館, 巴黎

</div>

馬諦斯 *Henri Matisse*

馬諦斯
Matisse 1869-1954

馬諦斯是20世紀最富新意與最具影響力的藝術家之一,他在視覺上的大膽實驗,以及為反映現代感而在充滿表現性的色彩運用上所做的解放,使他贏得「色彩之王」的稱號。出生於法國北部的馬諦斯是穀物商之子,有著家族遺傳精打細算的生意頭腦。他起初研讀法律,但據說20歲患病時,其母送給他一盒顏料,馬諦斯隨而對繪畫產生濃厚的興趣。他隨後前往巴黎學習藝術,並在此結識前衛藝術圈的年輕成員。馬諦斯屬於循序漸進的人物,他的氣質猶如大學教授一般井然有序,透過理論研究和不斷的實驗,他明瞭色彩本質和它們在視覺的特性。馬諦斯常將色彩的運用,比擬成在13個音符的音階上作曲。他早年為了生計非常勞苦,但到了1900年代初期,馬諦斯即已被公認為現代藝術的先驅,最終並被尊為跨越時代的偉大藝術家。

色彩間的關係

馬諦斯交互運用互補色(如淡紫色與綠色)與對比色(如藍色與橙色),加以朝著上方律動的形狀,使作品顯現出快樂與振奮的氣氛。這些色彩亦令人想起法國南部的海洋、天空、水果、松樹、林葉、沙灘和陽光。

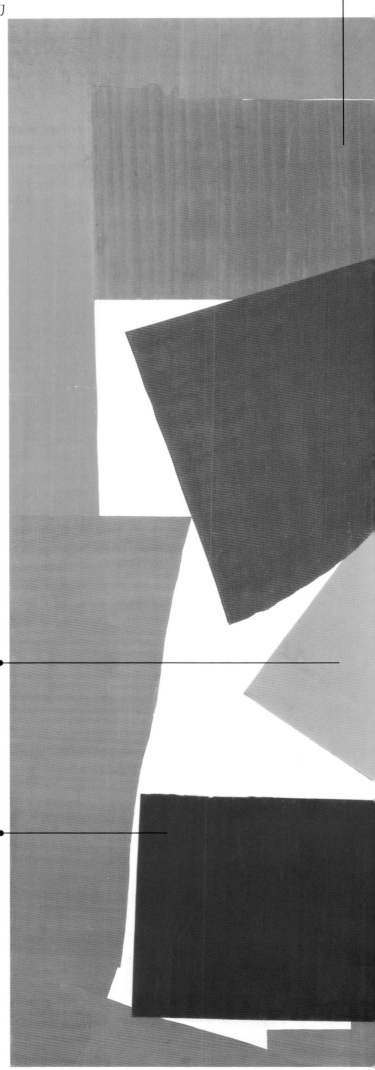

「當我再次感受到
引起創作的那股激情時,
畫作即告完成」

馬諦斯

蝸牛 *The Snail*

馬諦斯的基本興趣在於色彩間的關係,由此而呈現畫家內在的情感。這件作品成於畫家晚年,透露出他對生命的熱愛。此作散發出地中海地帶的明亮色彩與光澤,這樣的特色一直是畫家的靈感和快樂之源。

1898年馬諦斯和帕瑞爾(Parayre)結婚後,待在科西嘉島(Corsica)創作一段時間,他在此發現地中海陽光的神奇力量。這個經驗影響馬諦斯一生,並形塑其作品的發展。

剪紙

這件作品是由不同的紙張組合而成。馬諦斯先在不同的紙張塗上自己確切希望的顏色,再將這些紙張安排在白紙上。當觀者欣賞原作時,可以看到釘孔,以及紙張被撕過或剪過的痕跡。

螺蜒般的形狀

並沒有文字敘述這是隻蝸牛,但是畫面中央藍色上方的數個主要形狀安排成螺蜒狀,代表著蝸牛的殼。

如同大多數現代藝術的先驅,馬諦斯深受塞尚在色彩和形式運用的影響。他用妻子的嫁妝買了塞尚的一幅小畫「浴者」(Bathers),此後並不斷地提及它。

活潑的色彩

從色彩關係的張力中,顯現出馬諦斯在大膽且成功的色彩實驗上,對知性與感性有著強烈的興趣。這幅作品是畫家的最終作,為50年前開始的色彩之旅劃上了句點。

馬諦斯:
蝸牛:1953:
287 x 288公分:
不透明水彩、紙:
泰德藝廊,倫敦

畫家筆記

馬諦斯認為畫家的最佳代言人,正是他所創作的畫作;然而,1908年當他住在巴黎畢宏宅邸(Hôtel Biron)的期間,發表了「畫家筆記」(Notes of a Painter),這篇文章成為本世紀最具影響力的畫家自述。「畫家筆記」發表於「大評論」(La Grande Revue)中,內容包括他一生秉持的藝術理念。其中重要的一段寫道:「色彩的主要功能應在於盡情表現情感。我採用色調並非經過事前的計畫……我將如何畫秋天的風景……澄淨的藍天與林葉細微的變化,季節的美,就是激發我創作的唯一泉源。」

自 1920 年起，馬諦斯大多待在尼斯 (Nice) 或附近的地方，而且通常住在旅館中。他的婚姻起初很幸福 (育有三子)，但夫妻關係日漸疏離，終於 1939 年仳離。馬諦斯晚年由年輕的俄國女子德列可妥斯卡雅 (Delectorskaya) 照料，她也是畫家創作的靈感泉源。

黑色對比

這塊黑色是整體設計和氣氛上的重要部分。若將它取走 (例如用手遮住)，色彩的張力和設計的強度隨即消失。

在這件看似簡單的作品背後，馬諦斯耗費無數時間創作與修改。他總是朝著終極的純粹表現和視覺的和諧而努力，要求做到完美，不容一絲增減。

馬諦斯早期在色彩上所做最大膽的實驗，可見於 1905 年夏天在靠近西班牙邊境的寇里烏荷 (Collioure) 一地創作的作品中。這些作品在巴黎展出時，生動的色彩和自由的風格引起軒然大波。一位藝評家認為這些作品和傳統的作品相較，簡直像「野獸」一般。

新色彩

隨著 19 世紀科學的發展，創造出許多鮮豔的新色彩與染料。這些色彩混合調成顏料供藝術家使用，而且價格相當便宜，馬諦斯這一代的畫家是首批受惠者。這樣的發明使馬諦斯得以優先在色彩上從事首度大膽的實驗。

馬諦斯在雕塑上具有與繪畫相同的天賦。他曾說自己將不同顏色的色紙剪成作品，就好像雕塑家在有顏色的塊狀物上進行雕塑一般。

白色區域

馬諦斯的許多作品，均可見到留下一些全白的區域，而且通常位於其他色塊的邊緣，以便「讓色彩能夠呼吸」，並充分發揮視覺的效果。

閃亮的框邊

作品的中心設計由一環連續的橙色系色帶圍繞著。閃亮的色帶框起這件作品，同時亦參照了馬諦斯最早期的主題之一：充滿陽光的窗外風景。

1941 年馬諦斯罹患重病，接連幾次手術後變得更為虛弱，在世的最後幾年長期臥病在床。藉由指示助手移動紙張的位置，他以剪紙創作便得以在床上進行大尺寸的作品。

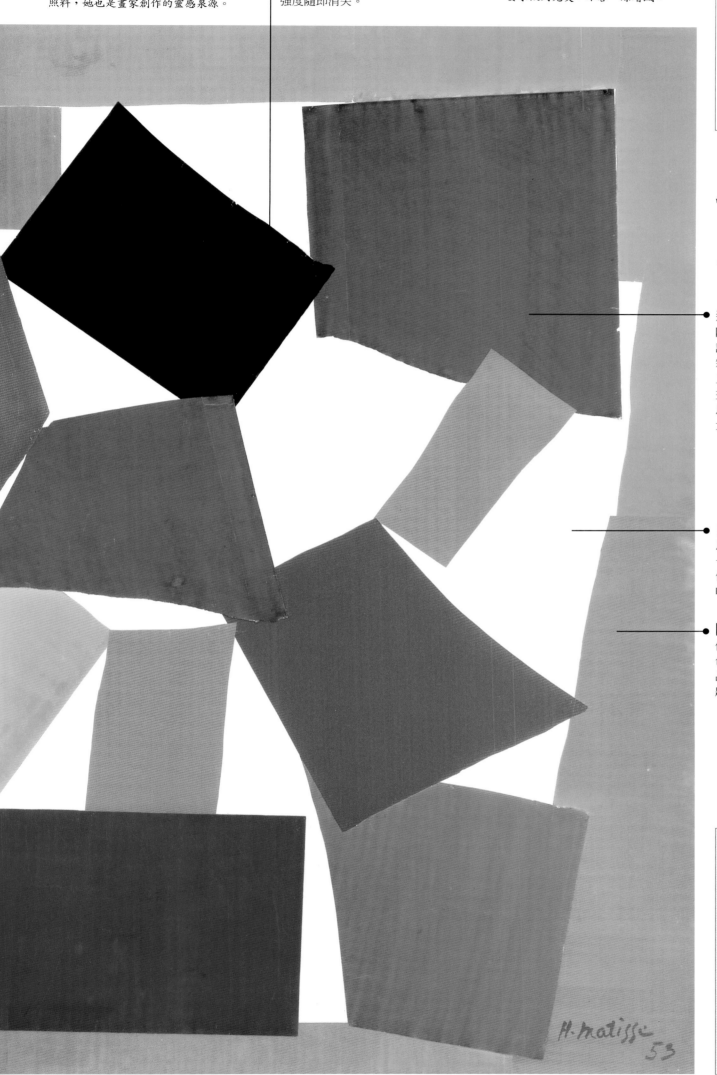

H. Matisse
53

1930-1940年記事

1932 羅斯福當選為美國總統。
赫胥黎著作「美麗新世界」。
1933 希特勒出任德國總理。榮
格寫「尋找靈魂的現代人」。
1935 葛麗泰·嘉寶主演「安
娜·卡列尼娜」。雷達發明。
愛德華八世退位，由喬治六世繼任英
國國王。德國舉辦柏林奧林匹
克運動會。
1937 美國小說家斯坦貝克出版
「人鼠之間」。噴射引擎發明。
1938 希特勒軍隊進駐維也納，
宣佈「德奧合併」。法國文豪沙
特發表名著「嘔吐」。
1939 第二次世界大戰爆發。

克利 Klee 1879-1940

克利是現代運動 (Modern movement) 中最具原創性的藝術家之一。他的作品往往緊扣任通常僅出現在孩童作品中的純真和鮮明，其藝術風格中的單純性與童稚的氣息，十分難以描述及界定。克利出生於瑞士的伯恩 (Bern)，音樂在他的一生中有舉足輕重的份量，他的雙親均是專業音樂家，他自己具有相當於小提琴演奏家的才藝，並娶鋼琴教師為妻。但克利一直希望成為畫家，因而前往慕尼黑學習藝術。他很快地對當前衛藝術家的理念和作品產生興趣，對於探究音樂、色彩、神秘主義 (mysticism) 和原始藝術 (primitive art) 之間的關係更是著迷。1914年克利造訪突尼西亞 (Tunisia)，對其藝術產生關鍵性的影響：他震懾於當地生動的陽光與色彩，以及混和著阿拉伯世界各種形狀、文化、夢幻和童話的奇景，從此專注於水彩畫 (他最初的重要作品是蝕刻版畫)。1920年他受邀任教包浩斯，成為課程的創始規劃者之一，對藝術教學和設計產生革命性影響。克利是頗具天份的教師，在包浩斯的期間相當任愉快；但1930年代初期法西斯政權轉向打壓克利版力主張的藝術形式和自由思考方式。1933年他回到瑞士，晚年深受某種罕見疾病所苦，至終籠罩在死亡的陰影下。

克利 Paul Klee

「一件藝術作品的產生，
必伴隨著……

自然的形變而來……

如此，自然才得以再生」
 克利

克利在包浩斯時，和康丁斯基 (見96頁) 結為密友。康丁斯基在抽象藝術以及色彩和音樂關係的理論，特別令克利感到興趣。

G地的古蹟
Monuments at G

克利於1928年12月24日至1929年1月10日間任埃及旅行，參觀開羅 (Cairo)、盧克索 (Luxor)、阿斯旺 (Aswan) 等地以及吉薩 (Giza) 的金字塔。這幅作品是克利回到德國所作，展現上述地區所帶來的印象。這些印象簡明印象與記憶，與記憶盤桓相在他心中，有如久久縈繞的某種曲調。

克利和妻子莉莉 (Lily) 在將前往埃及前往返送了5年的戀愛。藉由魚雁往返，他與她終於相戀克利之父並不贊成她嫁給藝術家。

克利極端潔淨，在個人事務上處理得井然有序。他將近9件的創作速件記錄下來，整理在一套自製的系統頗為別類。他也極為行細地記錄家用支出，而且非常節儉，恐著工匠般的手藝、自製工具，也自己動手做，即使如裱膠也自己動手做。

具韻律感的色彩
克利在作品的左側仔細地塗滿土棕色、綠色和紅色等三種顏色。色重複組成的綠線條，藉而創造出如同整齊分割一的旋律般穩定的視覺脈動。這種舊藏的色彩突出的角度所造成的不和諧效果。

音樂性的色彩
如同三角形代表金字塔，較亮的黃色和亮的黃色代表作品中「較高的音符」。黃色可提升觀者的心靈。

橫條
這細長的橫條令人想起一堂無際的單調沙漠，以及尼羅河 (Nile) 兩岸的帶狀農地。

克利特別喜好莫札特 (Mozart) 的音樂，此作印帶有莫札特室內樂的某種特質。作品中隱含某種強烈的基本結構，兼具新意與彈性。莫札特和克利均喜好將不同的質地和聲音 (或色彩) 並置：並均能感受簡單巧妙的重視技巧所帶來的魔力。

吉薩金字塔

這圖三角形圖案所指的顯然是著名的吉薩金字塔。吉薩金字塔位於開羅附近。克利曾搭電車至此一遊。其他的圖案可能是指其他的景物，例如沙丘或灌溉渠道等。

克利於1931年辭阿包浩斯，轉而執教於較不具革命性的杜賽多夫學院 (Düsseldorf Academy)。1933年納粹關閉包浩斯。同年，克利返回祖國瑞士。1937年惡名昭彰的「頹廢藝術展」(Entartet Kunst Exhibition)，包括17件克利的作品。德國獨裁者希特勒認為他的現代藝術墮落入心。然而，展覽在展示現代藝術的興趣並未佳評。

克利：G地的古蹟；1929；69.5 x 50公分；石膏、水彩、畫布、大都會博物館，紐約

看到埃及使得有潔癖的克利感到錯亂。他不喜歡埃及的髒亂與貧病，亦不喜歡當地人浸無之責任感的現象。然而，另一方面克利對於這個非洲、歐洲和東方文化的交融又感到十分著迷。在旅遊日誌以及眾於克利的信中，他逐一記錄下旅行的種種印象。

棕櫚樹

畫面底部奇特的象形圖案代表棕櫚樹或耕地中的其他農作。輕描淡寫地影射某些「真實的」物體，以喚醒觀者的想像力，是克利作品的典型風格；它輕喚起觀者自己的記憶，而非指涉任何確實的影像。

第一次世界大戰爆發前，克利和德國前衛畫家們頗有交情，其中馬可 (Macke) 和馬克 (Marc) 二人均是命戰場。兩位畫家的死訊令克利感到極度悲憤。並因而影響他的後半生。克利曾經暫地加入德軍 (縱然他生於瑞士，但是德國籍)，卻從未親身經歷戰火。

記號

深色的水平線條可視為一件作品與河流。其上的象徵裝飾可以看成音符和供犧上，視覺上的象徵裝飾之於眼睛，就如同樂符之於音樂家的耳朵一般都能重要。

難以辨識的古蹟

除了金字塔外，作品中某些圖案難以辨識的古蹟。雖然至人只只能猜測哪些圖案代表哪些古蹟，但可從克利的旅行日誌中得到線索。他的導遊書中描寫了一處自古歐佩特 (Cheops) 金字塔高處眺望的著名景致 (克利很可能也看過)，遼闊的沙漠、貧瘠的峭壁，與尼羅河兩岸富饒的農作形成鮮明的對比。

從某種角度來說，非具象的藝術提供觀者以不同的方式自由詮釋作品。例如，這件作品可視為一幅鳥瞰圖，俯瞰視像中的埃及：或以透視法觀之，自前景一望是樹木，穿過中間的金字塔，背景是一望無際的沙漠。觀者亦可把這件作品看成像音樂及藝術一般能讓人信服。每一種詮釋都能讓人信服。

包浩斯

包浩斯 (Bauhaus) 於1919年時由建築師格羅皮奧斯 (Gropius, 1883-1969) 所創，是20世紀最具影響力的建築學校與美術學校。包浩斯的教學以研究形式和設計、現代材料、機械扮演的角色及純藝術和機械生產之間的關係為中心。該校吸引許多傑出藝壇先驅，如康丁斯基和克利等，並結合畫家、建築家、設計師和藝匠在此共同創作。他們在現代工業設計 (例如由圓柱鋼管製造的家具)，各方面貢獻下基石。包浩斯的理念恰信好的藝術和設計能促進社會和道德的進步，但這樣成為主張卻遭抵制，1933年時包浩斯終被納粹勒令關閉。著名教師與學生移居各地，包浩斯的觀念以致佈整個西方世界。

重要作品一探

• 紅色賦格曲 Fugue in Red：1921；菲利；克利收藏館，伯恩
• 金魚 The Golden Fish：1925-1926；藝術廳，漢堡
• 秋風裡的黛安娜 Diana in the Autumn Wind：1934；美術館，漢堡
• 死亡與火 Death and Fire：1940；美術館，伯恩

創新的技法

克利喜愛嘗試不同的技法。祇質和不尋常的材料，並常以創新的精神，細心地將之混合在一起。此處，他先在畫布上塗以石膏粉打底，然後畫上水彩，並在表面劃上刻痕。

畢卡索 *Picasso 1881-1973*

在20世紀的藝術家中獨領風騷，畢卡索是歷史上最具創造力的天才之一。畢卡索出身於西班牙南部的瑪拉葛 (Málaga) 的藝術家庭，父親是美術老師，他在幼年時即展現出驚人的天賦。對他而言，傳統的素描和繪畫的技法皆輕而易舉，因此他必須尋找一種較適合表現出現代感的新方式，透過如立體主義 (Cubism) 的實驗，畢卡索重寫藝術的語言。畢卡索於1904年時落腳於巴黎並以此地為活動的中心。他的個性好動，必須不斷地做事 (繪畫對他而言即是做事的一種)，其眾多戀情亦相當具有傳奇的色彩。他喜歡強烈的經驗，一生充滿了極端：愛與恨、貧與富，並感受被拒絕與受奉承的滋味。這些對比均顯現在他的作品中；事實上，他的作品即是一部詳細的自傳。

畢卡索 *Pablo Picasso*

坐著的丑角
Seated Harlequin

畢卡索創作此作時，婚姻幸福美滿，長子保羅 (Paolo) 時年2歲。他在這個時期的作品，顯現出回歸秩序和傳統，並反映他個人在情緒上的穩定，以及義大利經典藝術帶來的影響。

1917年時，畢卡索首度前往羅馬為迪亞吉列夫 (Diaghilev) 的俄羅斯芭蕾舞團 (Ballet Russes) 設計舞臺和戲服，因此結識未來的妻子科可洛娃 (Koklova)。

藝術家的友人
這幅肖像描繪畢卡索在加泰隆尼亞 (Catalan) 的畫家友人沙渥多 (Salvoldo)，他身穿考克多 (Cocteau) 留在畢卡索畫室中的戲服。畢卡索在藝壇交友廣闊，希望自己被公認為前衛藝術圈的領導者。

立體的描繪
運用光線和陰影將人物臉部描繪得非常逼真。畢卡索是極具天賦的雕塑家，許多繪畫作品中的人物，在他筆下均呈現立體的特質。

1925-1930年記事

1926 英國大罷工。

1927 德國經濟蕭條。法國作家普魯斯特出版長篇鉅著「追憶似水年華」。第一部有聲電影「爵士歌手」問世，由喬爾森主演。林白駕機橫越大西洋。

1928 盤尼西林發明。胡佛當選為美國總統。法國作曲家拉威爾譜寫「波麗露舞曲」。

1929 華爾街股市崩盤。考克多發表小說「淘氣的孩子」。紐約現代美術館開館。

未完成？
這幅作品看似尚未完成，但有可能是刻意如此安排。畢卡索已提供充分的訊息，足以讓觀者運用視覺和心靈將圖像完成，邀請觀者共同參與是他的典型風格。

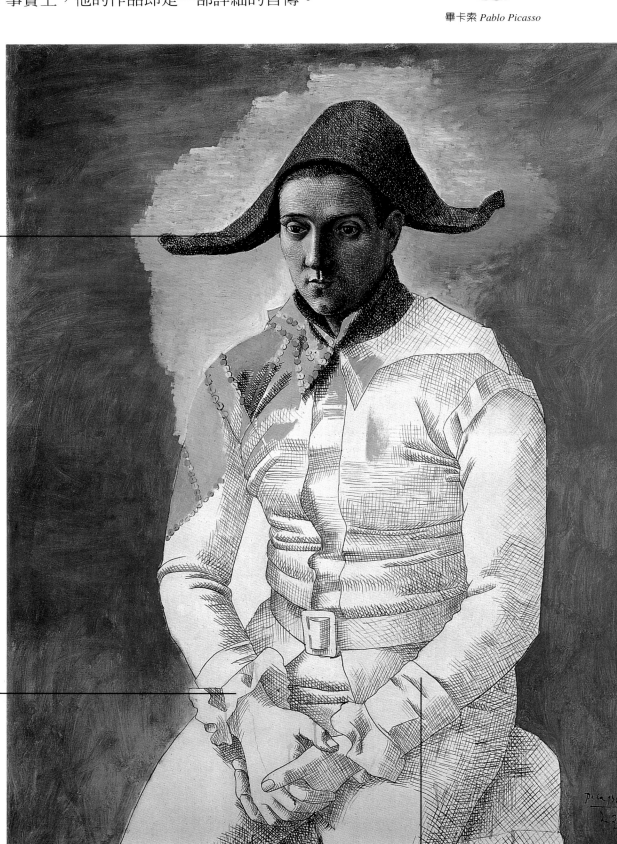

「坐著的丑角」中，畫家極為仔細的觀察與技巧，可比擬文藝復興時期的大師或安格爾 (見70頁)。畢卡索這個時期有許多作品意圖再造傳統。

丑角
畢卡索常以丑角比喻自己以及身為藝術家所從事的活動。他覺得畫家和丑角皆孤獨而憂鬱，同樣是娛樂大眾的角色。

畢卡索：坐著的丑角：
1923：130 x 97公分：
油彩・畫布
國立現代美術館・巴黎

關鍵的年代：1929年

1929年華爾街 (Wall Street) 股市崩盤，導致經濟大蕭條 (Depression)，這是在藝術和政治上關鍵的一年。爵士樂 (Jazz) 的黃金時代已經過去，西班牙內戰 (Spanish Civil War) 與第二次世界大戰 (World War II) 即將爆發。是年11月，紐約現代美術館 (Museum of Modern Art, 世界上首座現代美術館) 開館，首展包括塞尚 (見82頁) 和梵谷 (見90頁) 的作品。這是前衛藝術編入體制，並得到官方認可的第一步。

龜裂的顏料

從作品的某些地方 (特別是描繪肉體的部分) 可見到色彩表面產生龜裂，顯示畢卡索創作此畫時非常地急速。然而，這龜裂效果已成為圖像的一部分，並增強作品的表現力。

畢卡索一生的戀史廣為世人傳誦，所有在他私生活中佔有一席之地的女子，均影響他的藝術風格與形貌。他晚年的伴侶是侯格 (Roque)，兩人於1961年結婚。因為反對佛朗哥 (Franco) 的獨裁政權，畢卡索自1937年後即未再回西班牙。

超現實主義

1925年畢卡索的婚姻首度觸礁時，開始創作一些形象激烈扭曲的女子圖像。這種表現方式，開啟了畫壇的新頁 —— 超現實主義 (Surrealism) 的誕生。

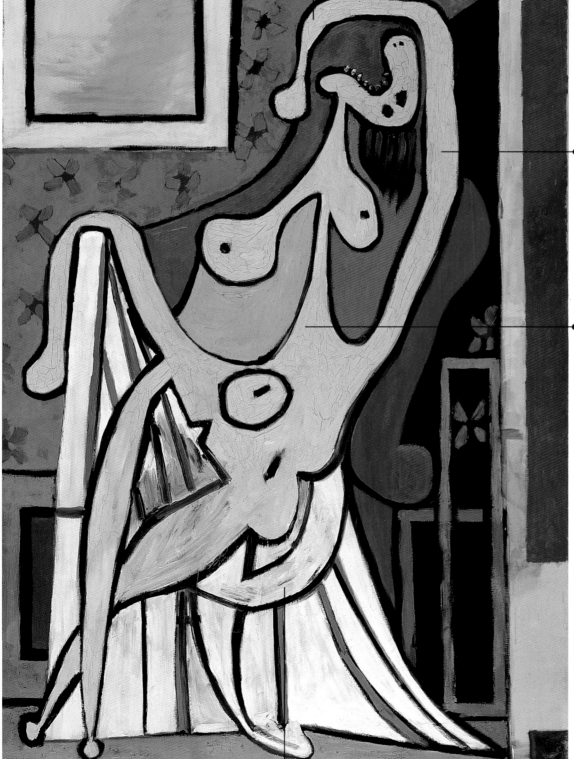

紅色扶手椅中的大裸女
Large Nude in a Red Armchair

1929年時畢卡索的家居和感情生活發生極大的轉變。他的婚姻破裂難以挽回，但他又暗地與年齡差距甚多的北歐美女華特 (Walter) 開始一段戀情。

立體派的技法

破碎與平板的圖像，來自畢卡索早年在立體主義時期的技法實驗。在此處，他用立體派的技法來表現緊張的內在情緒與衝突。

畢卡索的作品相當受到超現實主義派畫家的重視。該畫派成立於1925年，主張以繪畫解放並呈現內在的心靈狀態。他們深受佛洛伊德強調性與死亡的理論所影響。這幅作品以高度的個人風格和表現性，探究性與死亡的驅動力。

色彩

畢卡索在色彩的運用相當直率，以呈現其表現性。對他而言，繪畫本身並非終極，而是一種媒介；例如，它可作為研究形式或是探索情感深處的方法。在這幅作品中，畢卡索以極端扭曲的形狀和未經調和的色彩，來表現內心的痛苦。

「你為何想了解藝術？你曾嘗試了解鳥兒的歌唱嗎？」
畢卡索

人物一直是畢卡索藝術的中心，而且他從未受到抽象藝術的吸引。由於具備登峰造極的技巧與多元豐富的想像力，他有獨到的能力優游於傳統圖像與風格以及新的表現方法之間。如同西班牙的前輩畫家委拉斯蓋茲 (見46頁) 和哥雅 (見60頁) 一般，畢卡索不但表現出極為個人的情感和觀點，更同時展現出其中的普遍性。

畢卡索：
紅色扶手椅中的大裸女：1929；
195 x 129公分；
油彩‧畫布；
畢卡索美術館，巴黎

重要作品一探

• 亞維儂的姑娘 Les Demoiselles d'Avignon：1907；現代美術館，紐約

• 我的寶貝 Ma Jolie：1911-1912；現代美術館，紐約

• 三舞者 The Three Dancers：1925；泰德藝廊，倫敦

• 格爾尼卡 Guernica：1937；普拉多美術館，馬德里

匆促的痕跡

從罩著椅座和扶手的白布間渾濁的顏料，透露出畢卡索改變心意並匆忙地將黑色和白色混在一起上色。

雖然畢卡索是現代運動的先驅，但他敬重傳統，年輕時也曾花許多時間在羅浮宮研習作品。畢卡索所追求的風格，並非排拒著傳統，而是期許經由再現文藝復興早期作品中那般鮮明生動的特色，進而發展出自己的風格。

霍柏 *Hopper 1882-1967*

霍柏作品中典型的寂寥圖像反映畫家悲觀的個性與成長的時代。他出生於紐約州的一座小鎮，父親是位店東，秉持虔敬的基督教浸信會信仰。個子高大的霍柏，孤獨的童年多半與書本為伍，而且他一生十分討厭無聊的談話，寧願沈默獨處，也極少談論自己的藝術。霍柏18歲時進入紐約藝術學院 (New York School of Art)，希望將來成為雜誌插畫家。25歲左右，他兩度造訪巴黎，對於當時已退流行的印象派繪畫感到興趣。然而，直到1924年霍柏42歲時，他才成為專業畫家，同年並與妮維生 (Nivison) 結婚，她原是活躍的演員，後來亦成為畫家。霍柏夫婦住在紐約，並在新英格蘭州 (New England) 的鱈角 (Cape Cod) 擁有一處夏居。霍柏鄙視抽象藝術，一直自外於當代藝術的主流。然而，霍柏作品充滿現代感的幾何結構，卻頗為抽象畫家推崇。1930年代末期霍柏已自成一格，成為成功的藝術家。

霍柏 *Edward Hopper*

夜鷹 *Nigthwarks*

霍柏有許多作品充滿鬼魅般的氣氛，描繪的多半是人物在不知名的場所 (例如餐館、辦公室和旅館房間) 的情景。沒有人知道這些人物出現在那裡的原因，人物間的關係為何亦不清楚。畫中主要散發一種短暫逗留的氣氛，人物匆匆走過，與他們一度停留的場景似乎毫無關連。

「偉大的藝術是
藝術家對其內在生命
的外在表現」

霍柏

微妙的改變

仔細地分析許多霍柏的畫作，可以發現畫家塑造的空間乃經過巧妙的改變，與真實場景並不相符。然而，這些改變通常非常細微，必須憑直覺而非由視覺感受得到。這種不對勁的感覺加強了霍柏的畫作所產生的詭異感。

霍柏的作品沒有一件具故事性。每一件作品都像是一部電影的停格，暗示場景隨時都會繼續變動，而畫作意涵亦將隨之變得更清楚。在當時黑白電影的黃金時代中，霍柏對電影非常熱愛，其作品無疑地受到黑白電影技巧的影響：大量依賴角度的變化、強調光影對比，以及用特殊的佈局來彌補色彩的不足。

大膽的設計

霍柏對強烈而簡單的設計具有某種本能，因此使他在商業應用上十分受歡迎 (廣告商和雜誌編輯均喜用大膽而直接的圖像)。霍柏將特殊而強烈的設計安排於難以形容的緊張感所形成的不自在氣氛中。

霍柏即使功成名就，還是喜歡穿著隨意的衣著，開二手車，以及到便宜的餐館用餐。1942年，他和妻子花3個月的時間從紐約開車旅行往返美國西岸。這幅作品有可能是取材自那次旅行的見聞。

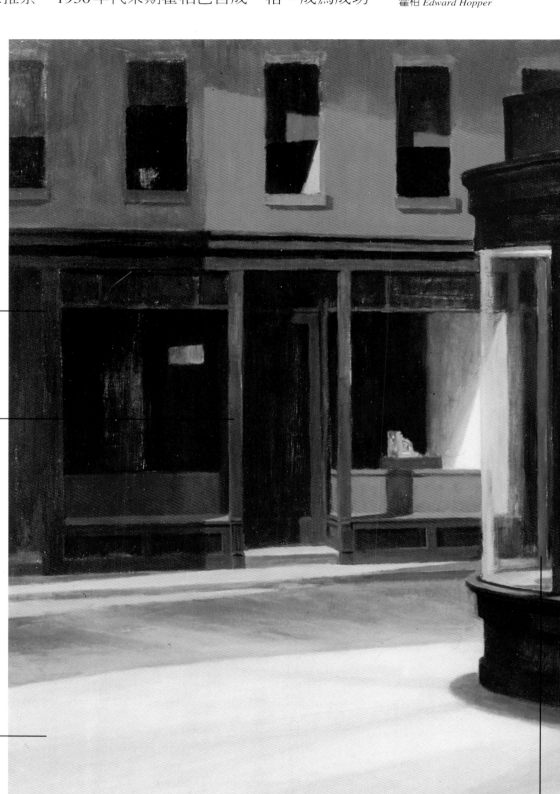

1940-1945年記事

1940 英國捲入歐戰。羅斯福第三度當選美國總統。華德迪斯奈推出動畫片「幻想曲」。

1941 日本偷襲珍珠港。德國入侵蘇俄。威爾斯導演「大國民」。

1943 德軍戰敗於史達林格勒。義大利投降。盤尼西林臨床使用成功。

1944 聯軍進行諾曼第登陸。匈牙利音樂家巴爾托克發表「小提琴協奏曲」。

1945 美國在日本投下原子彈。德日兩國宣布投降。

無人的街道

談到這幅作品時，霍柏說道：「我將場景簡化許多，並且放大了餐廳。在潛意識裡，大概我畫的是一座大城市的寂寥。」

霍柏公開表示對現代風格的繪畫不感興趣，而且刻意與當代藝術家的主張保持距離。1960年時，霍柏曾強烈地抗議紐約現代美術館收藏抽象藝術的作品。

霍柏：夜鷹：
1942：76 x 144公分：
油彩，畫布：
藝術中心，芝加哥

孤立的角落

霍柏經常採用奇怪的視角，以將房間的一隅或街道的角落分離出來，同時亦分隔出畫中的人物，讓觀者覺得自己是個局外人，被劃於畫作的場景之外。

重要作品一探

- 自助餐館 *Automat*：1927；
狄莫伊藝術中心，愛荷華州
- 夜窗 *Night Windows*：1928；
現代美術館，紐約
- 夏日 *Summertime*：1943；
德拉瓦美術館，威爾明頓
- 朝陽 *Morning Sun*：1952；
哥倫布美術館，俄亥俄州

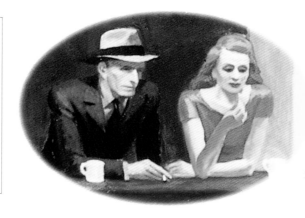

吧台邊的伴侶
站在吧台邊的這對男女關係非常曖昧。他們的手幾乎碰在一起，或即將相碰，但並不清楚到底這樣的接觸是刻意或是湊巧。

軍械庫畫展
在1913年著名的紐約軍械庫畫展 (Armory Show) 開展前，美國大眾極少有機會親眼見識歐洲在藝術上從象徵主義 (Symbolism) 到印象派 (見86頁) 乃至立體主義 (見102頁) 的基進表現。軍械庫畫展中三分之二的作品是當代美國畫家所作，大多仍保有受寫實主義 (Realism) 影響的畫風。雖然歐洲新藝術帶來的影響日後才逐漸顯現，但軍械庫畫展無疑地是個轉捩點。霍柏也參與此次展出，並首度賣出數幅作品。

霍柏對光線的研究有部分受到印象派作品的影響 (見86頁)。他在1906至1907年間到巴黎一遊，並於1909至1910年再度造訪。鱈角 (霍柏夫婦在此有處夏居) 吸引他的原因之一，即在於此地的乾淨與海邊燦爛的陽光。

人造光線
霍柏始終對於光線所造成的效果感到興趣。此處，刺眼的人造光線吸引著他，這樣的光線充滿在咖啡館中，並鬼魅似地射向無人的街道。

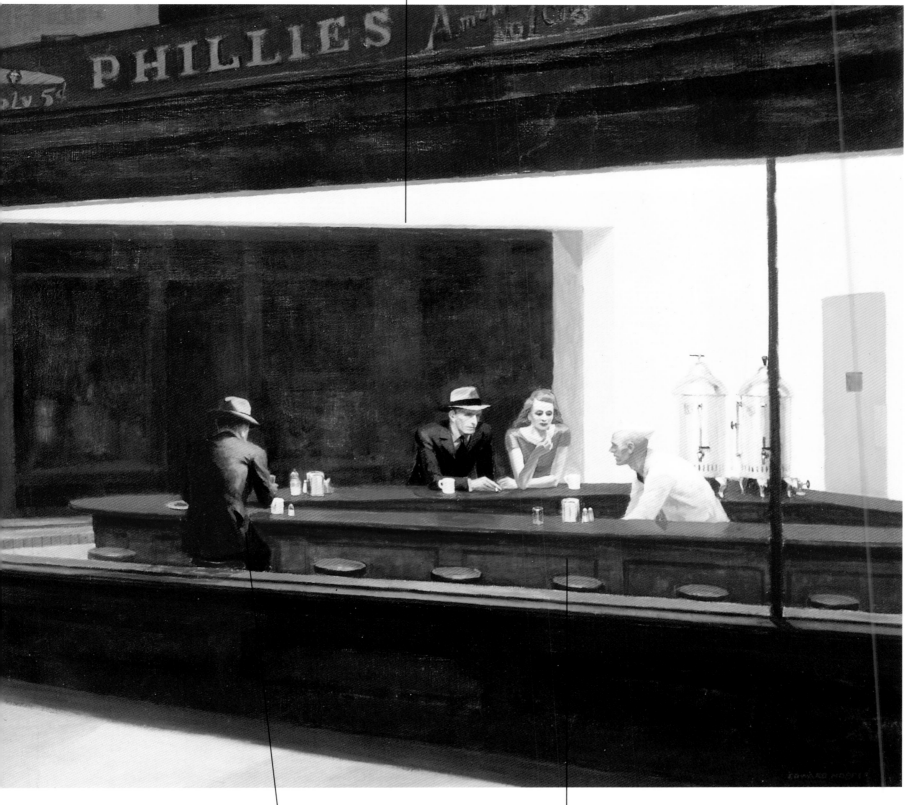

孤獨的陌生人
背著臉的不知名男子獨自坐在吧台。霍柏幾乎是當場將他速寫下來，他對光線灑在男子臉上和肩膀的模樣所作的細微觀察，非常的精妙。

霍柏雖與妻子同住，但兩人的關係有時非常不穩。他倆個性差距很大，妮維生曾在日記中提及兩人的爭吵，以及溝通上有所困難。

對現實的觀察
霍柏在紐約藝術學校時，對他影響頗深的教師亨利 (R. Henri) 指導霍柏以日常生活為創作主題，並鼓勵他研究如委拉斯蓋茲、馬內和竇加等同樣在日常生活中尋找題材的畫家。

莫迪里亞尼 Modigliani 1884-1920

莫迪里亞尼活像是通常僅見於小說中的人物，就是一般人在石刻板印象中所認定的波希米亞式的藝術家典型：不年靠、嗑藥、但才華洋溢。他出生於義大利，來自一個西班牙裔的猶太大家庭。莫迪里亞尼的母親思想博雅、不拘泥傳統，引領愛子進入藝術世界。他的父親經商，但在他出生不久即宣告破產，自此以後常出門未歸。莫迪里亞尼是個孱弱（患有肺疾）但面貌姣好的男孩，在親人的溺愛下頗為任性。他企圖成為肖像畫家，於22歲時帶著極少的盤纏前往巴黎發展。莫迪里亞尼刻意追求波希米亞式的頹廢生活，經常出入酒吧和妓院，並且染上酒癮與毒癮。同一時期，他也發展出極具原創性的藝術風格，充分結合傳統主義的影響，其作品的綠性風念，深受立體主義和表現主義的某一種典型，莫迪里亞尼是個反主格，強調連續和優雅、柔軟與和諧。和同時代的其他藝術家一樣，1920年的隆冬，莫迪里亞尼感染肺炎伴發腦膜炎，貧病而終，時年僅35歲。

莫迪里亞尼
Amedeo Modigliani

珍・艾普特尼 Jeanne Hébuterne

這幅極具個人風格的動人作品，在莫迪里亞尼過世前不久完成，充滿著莫迪里亞尼晚期表現主義的特色。作品中的人物是他的情婦，兩人初識於1917年7月。當他創作此畫時，艾普特尼正懷著他的第二個孩子。

和同時代許多藝術家（如畢卡索）一般，莫迪里亞尼作畫和雕塑的動機來自內在的需求，而非外在的肯定或商業成就。他們像科學家那在實驗室般地創作，而非如同生意人刻意迎合市場新潮流。當時在巴黎有少數畫商願意支助這些年輕且尚未受到肯定的前衛藝術家，其首有布洛斯基（Zborowski）支柱。

他的首次個展開幕的隔日，即因裸體作品被警察指為色情而被迫關閉。

個人風格

極具風格的身段、削肩、長頸，頭部傾向一側的特徵是莫迪里亞尼作畫的特色，令人聯想起也可提且利（見22頁）與馬蒂斯。值得注意的是，他成功地融合文藝復興的藝術與20世紀的前衛理念。

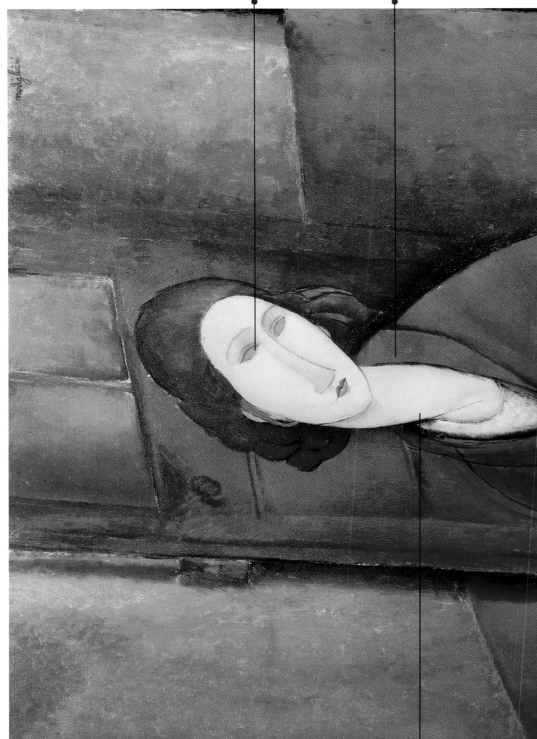

雕塑

莫迪里亞尼在1909年時開始創作雕塑。布朗庫西（Brancusi）部落雕塑對他的影響特別深。這幅作品中純淨、簡化的形式對他的臉形與鼻形仿佛是石雕作品，並反映出莫迪里亞尼做為雕塑家所具有的風格。

莫迪里亞尼的生活極為困苦，甚至沒有錢買畫材。許多現代藝術家的光暈亦和他一樣，從作品的小尺寸與稀薄的顏料，即可看出他們經濟狀況是十分拮据。

杏眼

杏仁般的眼睛配上狹長的鼻子與弓形的嘴，是莫迪里亞尼作品的典型。正字標記。在這幅肖像中，淺藍色眼睛像兩扇窗戶，開啓容顏之外的天空，並加強了表情的臉部所帶來的不安情緒。

專情的愛人

艾普特尼是相當害羞的藝術學生，她非常專情於莫迪里亞尼，忍受莫迪里亞尼對她的當眾羞辱、不忠與肢體暴力。當莫迪里亞尼過世的次日，艾普特尼跳樓自殺身亡。他倆合葬在許多藝術家長眠的巴黎拉樹思神父墓園（Cemetery of Pere Lachaise）。

• 坐著的裸女 Seated Nude：
1916，科特爾德藝術研究所中心，
倫敦
• 斜躺的裸女 Reclining Nude：
1917，國家畫廊，斯圖加特
• 白衣少女 Girl in White
Chemise：1918，私人收藏
• 艾普特尼側身像
Jeanne Hébuerne in Profile：
1918，私人收藏

簡化的形式與線條

莫迪里亞尼與前衛藝術的領導者有著相同的藝術理念，他並不為他們繪製肖像畫，其中包括卡索、考克多、葛利斯 (Gris) 和史丁 (Soutine) 等人。在他的作品中明顯可見簡化的形式與線條，則是受到馬諦斯大旗帽、流露出簡發的魅力。(見98頁的影響)

莫迪里亞尼的母親初識象徵主義詩人如波特萊爾 (Baudelaire) 和韓波 (Rimbaud) 等著名人物，透過其妹母感或迷這些純社會之外的觀念。在衣長上，莫迪里亞尼牙齒忿紙袋裝、頭戴大黃帽、流露出簡發的魅力。

1910-1915年記事

1910 喬治五世加冕成為英國國王，南非共和國宣佈獨立。
1911 土耳其與義大利爆發戰爭，中華民國建立。
1912 列寧擔任「真理報」編輯，英國探險家史考特到達南極，鐵達尼號沈沒。
1913 巴爾幹戰爭爆發，英國作家勞倫斯「兒子與情人」，德國文豪托瑪斯曼出版「魂斷威尼斯」，卓別林第一部電影問世，史特拉汶斯基發表芭蕾舞曲「春之祭」。
1914 第一次世界大戰爆發。

莫迪里亞尼：琴，艾普特尼
1919-1920：130 x 81公分；
油彩，畫布：私人收藏

「吾人必須有如同宗教般的崇敬，才足以刺激、昇華心智。試著引發這些豐富的外在刺激，唯有它們才足以將心智提升至創造力的極至」

莫迪里亞尼

二度懷孕

艾普特尼為莫迪里亞尼懷胎兩次：兩人的第一個小孩於 1918 年 10 月生於法國南部。這幅畫像繪於巴黎，當時她正懷著第二胎。艾普特尼自殺世時懷孕已 7 個月，腹中胎兒尚未出世，留下的小孩則由莫迪里亞尼在義大利的家人撫養。

莫迪里亞尼結識艾普特尼之前，和兩非記名者橫人黑斯廷斯 (Hastings) 有段極為波折甚至暴戾的戀情。如同莫迪里亞尼的其他戀人一般，黑斯廷斯和想像有他浪漫的波希米亞外表與易受傷的性格所吸引。

放蕩不羈的波希米亞式生活

自19世紀中葉以來，許多來自法國鄉村和其他國家的藝術家與作家，受到巴黎虛榮與無拘無束的藝術浮華、美學體驗、對話，女人以及放形繽紛的咖啡館生活。這種生活方式主張盡情投入藝術 (Bohemian lifestyle) 所吸引。經由米爾熱 (Murger, 1822-1861) 的小說「放波形骸」(Scenes de la Vie Boheme, 1847-1849) 的宣揚，使這種生活方式普遍受到歡迎，浦契尼 (Puccini) 即將此寫成歌劇「波希米亞人」(La Boheme, 1896)。縱使真實生活和想像有所不同，但這種生活方式仍吸引許多有天賦的熱血青年到巴黎接受洗禮。

不像某些藝術家 (中華卡索)
勇於面對現實，莫迪里亞尼在生活與藝術上遭逢逆境，他幻想自己有著特耶的家世，設為其遠祖是為教皇經紀事務的，母親則是哲學家斯賓諾沙 (Spinoza) 的後裔。

充滿表現性的姿勢

莫迪里亞尼在正式作畫前，先練習計多描繪合適的姿勢，之後，他以極快速度完成畫作，而目模特兒通常不需變換姿勢或休息。對莫迪里亞尼而言，作畫是極為緊繃的情感活動，使他全段注於創作過程所需來的挫折感。在創作過程中時而歡喊、時而嘆息，他作畫時亦不斷飲酒，像說他最好的作品即是畫出酒醉時的。

立體主義式的空間

和大多數早期的前衛藝術家一般，莫迪里亞尼往往在青年藝壇大師相當推崇。他走初曾在佛羅倫斯與威尼斯求學，因此對貝里尼 (見20頁)、波提且利和提香 (見34頁) 的作品產生興趣，他也相當景仰塞尚的作品。1907年巴黎著名的塞尚回顧展，首次接觸到塞尚的作品。

在19與20世紀交替之時，巴黎是個豐富的大熔爐，舉凡創新的藝術、建築、文學與音樂，均在此萌發，孟克 (Munch)、惠斯勒、梵谷、塞尚和卡索等多名畫家均為巴黎波希米亞式的放蕩生活所吸引。

帕洛克
Jackson Pollock

帕洛克 *Pollock 1912-1965*

美國的現代藝術隨著帕洛克的崛起而獨立出來，並在很短的時間之內成為全世界前衛藝術的領導先鋒。帕洛克生於懷俄明州 (Wyoming) 的科迪 (Cody)，家中共有兄弟五人。他的父親在事業上並不順遂，嘗試過幾種不同的行業但均未獲致成功，帕洛克一家因而經常遷徙於美國的西部各州。帕洛克的為人如同美國西部牛仔般嗜酒好飲、沈默寡言，充滿著男子氣概，但實際上他是個極為敏感、具藝術氣息、博學多聞，並且對功名成就欲望很高的人。1930年時，他跟隨兄長前往紐約，加入藝術學生聯盟 (Art Student's League)。當時美國正處於經濟大蕭條時期 (Depression)，民生非常艱困，帕洛克卻在此時染上嚴重的酒癮，即使透過持續多年的精神分析治療，仍罔無療效。1947年帕洛克婚後不久，創造出備受世人稱道的滴流畫 (dripped-paint)，他不採用傳統的畫筆和畫板，改以用全身的力量潑灑顏料的方式創作，展現了未來藝術發展的新方向。未久他即成為社會名流，其古怪的作畫風格儼然成為現代藝術家的典型。1956年帕洛克與妻子仳離後，在極度沮喪之下再度酗酒，最終死於車禍。

重要作品一探

- 祕密的守護者 *Guardians of the Secret*：1943；現代藝術博物館，舊金山
- 秋天韻律第3號 *Autumn Rhythm No.3*：1950；大都會博物館，紐約
- 紫色迷霧第1號 *Lavender Mist No.1*：1950；國家畫廊，華盛頓

藍柱 *Blue Poles*

這幅尺寸非常大的油畫是帕洛克晚期的作品，亦可說是他的代表作之一。此作色彩異常豐富，濃密地塗上顏料。帕洛克創作時，一度因為找不出「行得通」的方法，幾乎放棄此畫。

帕洛克與畫家妻子克瑞斯納 (Krasner, 1908-1984) 在紐約附近的東漢普敦 (East Hampton) 有座房子，他即在其中的畫室開始創作「藍柱」。在創作過程中他發覺此件作品頗難掌握，畫面上諸種色彩過於強烈使得作品無法顯現自然的和諧與韻律感。最後，在深感挫折下，他加上8支藍色的「柱子」，將整件作品緊密結合一起，並因而形成畫面的焦點。

木柱

這些柱狀圖案是將5 x 10公分寬的木條浸在藍色的顏料中，再將之壓在畫布上所造成的效果。從畫布上壓出的藍色痕跡，可看出帕洛克乃是一口氣不間斷地完成此部分的創作。

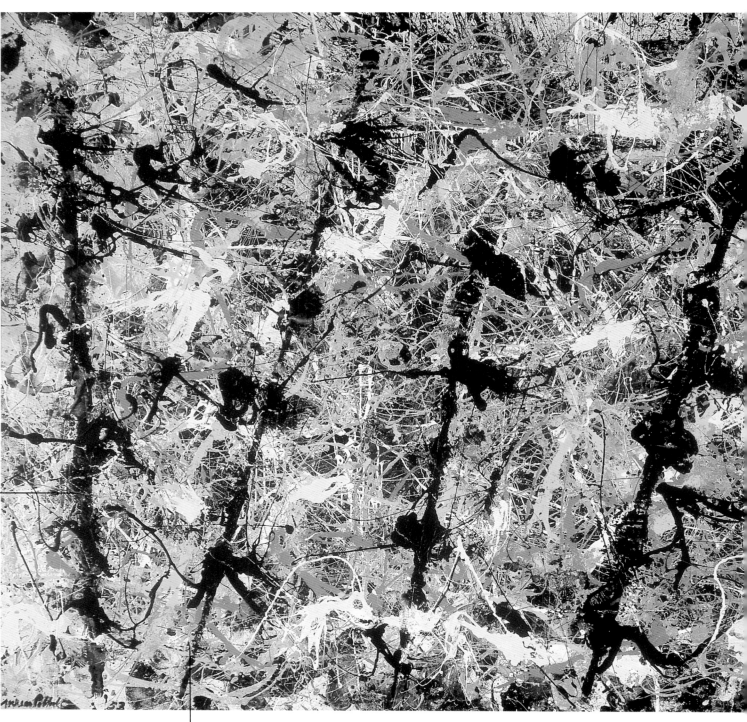

帕洛克：藍柱：
1952：210 x 487公分：
各式顏料，畫布：
國家畫廊，坎培拉

在藝術學生聯盟執教的班頓 (Benton, 1889-1975)，對帕洛克影響顧深。帕洛克經由班頓的引領，認識歐洲的偉大畫家，對於米開蘭基羅 (見28頁)、魯本斯 (見40頁) 和林布蘭 (見48頁) 等名家的作品，感受特別深刻。

心靈與身體

從這些滴流潑灑的線條可看出帕洛克作畫時手臂的動作非常大，整個身體均隨著畫筆擺動；他全神貫注於創作，在精神上已達忘我的境界。

這是帕洛克最大幅的作品之一。創作大尺寸的作品得以充分的表現與盡情地運動，令他感到最為自在。

1945-1950年記事

1945 第二次世界大戰結束。

1946 聯合國成立。對世界大戰首要戰犯進行紐倫堡大審。

1947 印度宣佈獨立。發現死海古手卷。法國文豪卡繆出版小說「瘟疫」。「安妮的日記」發行。

1948 猶太人獨立建國。杜魯門當選美國總統。

1949 中華人民共和國建國。歐洲理事會成立。喬治・歐威爾寫諷刺小說「1984」。

1950 韓戰爆發。美國麥卡錫白色恐怖時期開始,積極主張反共。法國哲學家沙特發表「靈魂的烙印」。

重疊的圖案

帕洛克採用工業用顏料和油漆等易乾的顏料作畫,這類顏料使他得以將質地緊密的圖案層層地疊上,以建構出最終的畫面。

展覽與肯定

1942年帕洛克的作品在紐約的世紀藝術畫廊 (Art of this Century Gallery) 與畢卡索、布拉克的作品一同展出,首度獲得重要的肯定。這個走在時代前端的畫廊是由藝術界著名的贊助者兼畫商佩姬・古根漢 (Peggy Guggenheim) 所創;由於她的策劃,帕洛克得以和流亡紐約的歐洲藝術家共展。1952年「藍柱」在希德尼・詹尼斯畫廊 (Sidney Janis Gallery) 展出時亦廣受佳評,但僅賣出少數作品。1954年,「藍柱」終於以4千美元售出。1972年澳洲政府以2百萬美元的天價買下此畫,但引起澳國人民的眾怒。

「當我在作畫時,並未意識到自己在做什麼……因為畫作本身即有獨立自主的生命」

帕洛克

帕洛克對康丁斯基 (見96頁) 和畢卡索 (見102頁) 的作品頗感興趣,他們的作品散發出的韻律感正是帕洛克甚為看重的繪畫元素。他的靈感亦來自墨西哥藝術家歐洛斯科 (Orozco, 1883-1949) 和席闊羅士 (Siqueiros, 1896-1974),他們創作大尺寸的壁畫,以及採用噴灑工業顏料的技法,均對帕洛克產生影響。

● 平放的畫布

以此畫為例,帕洛克作畫時常將畫布平放在地板上,或整個人踩在畫布上,或繞著畫布四周創作。

1930年代經濟大蕭條時期,帕洛克擔任過清潔工,並曾接受政府「聯邦藝術計畫」(WPA Federal Art Project) 的補助,創作公共藝術。

帕洛克為了戒酒,曾接受榮格派的精神分析。進入潛意識中,令無法預期的內在徹底解放是帕洛克藝術的中心。他著名的風格:「行動繪畫」(Action-painting),憑藉的全是藝術家衝動的創造力,而且不在形式上事先做任何安排。

● 滴流畫

帕洛克不依循傳統方式上色,而是先將顏料沾在棍子或變硬的畫筆上,再將之滴在畫布間。他亦採用烹飪用的噴水器,將顏料填入其中,再噴灑在畫布上,以得到較能掌控的效果。

這件作品在最後階段牽涉的問題,例如應自何處切邊、應以何處為作品的上端等,在在令帕洛克感到棘手。他厭惡在作品上簽名,因為這象徵著過程的終結。

索引

收藏機構 (按筆劃順序)

人民聖母教堂, 羅馬 Santa Maria del Popolo, Rome

大英博物館, 倫敦 British Museum, London

大都會博物館, 紐約 Metropolitan Museum of Art, New York

小皇宮博物館, 巴黎 Musée du Petit Palais, Paris

山頂博物館, 拿波里 Museo di Capodimonte, Naples

孔戴博物館, 香提伊 Musée Condé, Chantilly

毛里修斯宮皇家藝廊, 海牙 Mauritshuis, The Hague

卡塔尼歐阿多納府, 熱那亞 Palazzo Cattaneo-Adorna, Genoa

卡爾德納美術館, 波士頓 Gardner Museum, Boston

可倫基金會, 倫敦 Coram Foundation, London

古根漢美術館, 紐約 Guggenheim Museum, New York

市立美術館, 布魯日 Musée Communale des Beaux Arts, Bruges

市立美術館, 恩和芬 Stedelijk Museum, Eindhoven

市立畫館, 聖沙保爾克羅 Pinacoteca Communale, Sansepolcro

布蘭卡西禮拜堂, 佛羅倫斯 Brancacci Chapel, Florence

弗克旺美術館, 埃森 Folkwang Museum, Essen

安特衛普主教座堂, 安特衛普 Antwerp Cathedral, Antwerp

西斯汀禮拜堂, 羅馬 Sistine Chapel, Rome

佛瑞爾藝廊, 華盛頓 Freer Gallery of Art, Washington

狄莫伊藝術中心, 愛荷華州 Des Moines Art Center, Iowa

杭廷頓藝術中心, 加州聖馬利諾 Huntington Art Gallery, San Marino, California

波那洛提之家, 佛羅倫斯 Casa Buonarroti, Florence

法尼吉納別墅, 羅馬 Villa Farnesina, Rome

法布美術館, 蒙貝利耶 Musée Fabre, Montpellier

法國人的聖路易教堂, 羅馬 S. Luigi dei Francesi, Rome

肯伍德宅邸, 倫敦 Kenwood House, London

肯辛頓宮, 倫敦 Kensington Palace, London

威靈頓博物館, 倫敦 Wellington Museum, London

帝國戰爭博物館, 倫敦 Imperial War Museum, London

皇家美術館, 布魯塞爾 Musée Royale des Beaux Arts, Brussels

科特爾德藝術研究中心, 倫敦 Courtauld Institute, London

美術館, 伯恩 Kunstmuseum, Bern

美術館, 波士頓 Museum of Fine Arts, Boston

美術館, 波爾多 Musée des Beaux Arts, Bordeaux

美術館, 俄亥俄州 Museum of Art, Ohio

美術館, 柏桑松 Musée des Beaux Arts, Besancon

軍事博物館, 巴黎 Musée de l'Armee, Paris

哥倫布市美術館, 俄亥俄州 Columbus Museum of Art, Ohio

格哈內博物館, 艾克斯-普羅旺斯 Musée Granet, Aix-en-Provence

泰德藝廊, 倫敦 Tate Gallery, London

烏菲茲美術館, 佛羅倫斯 Uffizi, Florence

索恩博物館, 倫敦 Sir John Soane's Museum, London

國立古代藝術館, 羅馬 Galeria National dell'Arte Antica, Rome

國立美術館, 阿姆斯特丹 Rijksmuseum, Amsterdam

國立海事博物館, 倫敦 Maritime Museum, London

國立現代美術館, 巴黎 Musée National d'Art Moderne, Paris

國立博物館, 柏林 Staatliche Museen, Berlin

國立圖書館, 巴黎 Bibliothèque Nationale, Paris

國家肖像美術館, 倫敦 National Portrait Gallery, London

國家美術館, 德勒斯登 Staatliche Kunstsammlungen, Dresden

國家畫廊, 坎培拉 National Gallery, Canberra

國家畫廊, 柏林 National Gallery, Berlin

國家畫廊, 斯圖加特 Staatsgalerie, Stuttgart

國家畫廊, 華盛頓 National Gallery, Washington DC

國家畫廊, 愛丁堡 National Gallery, Edinburgh

國家藝廊, 布拉格 Narodni Galerie, Prague

國家藝廊, 倫敦 National Gallery, London

梵谷美術館, 阿姆斯特丹 Van Gogh Museum, Amsterdam

梵諦岡博物館賽納圖拉廳, 羅馬 Stanza della Segnatura, Vatican Museum, Rome

現代美術館, 紐約 Museum of Modern Art, New York

現代藝術博物館, 舊金山 Museum of Modern Art, San Francisco

畢卡索美術館, 巴黎 Musée Picasso, Paris

造型美術館, 萊比錫 Museum der Bildenden, Leipzig

富瑞克收藏館, 紐約 Frick Collection, New York

斯特德爾美術館, 法蘭克福 Staedel, Frankfurt

普拉多美術館, 馬德里 Museo del Prado, Madrid

華萊士收藏館, 倫敦 Wallace Collection, London

萊恩哈特美術館, 溫特爾 Oskar Reinhart Collection, Winterthur

菲利・克利收藏館, 伯恩 Felix Klee Collection, Bern

塔夫特美術館, 俄亥俄州辛辛那提 Taft Museum, Cincinnati, Ohio

奧地利國立美術館, 維也納 Österreichische Galerie, Vienna

奧多克瑞斯必美術館, 米蘭 Aldo Crespi Collection, Milan

奧塞美術館, 巴黎 Musée d'Orsay, Paris

感恩聖母院, 米蘭 Santa Maria delle Grazie, Milan

愛爾米塔什美術館, 聖彼得堡 Hermitage, St Petersburg

溫莎堡 Windsor

聖巴蒙主教座堂, 根特 St Bavo Cathedral, Ghent

聖方濟教堂, 阿列佐 San Francesco, Arezzo

聖方濟會榮耀聖母教堂, 威尼斯 Santa Maria Gloriosa dei Frari, Venice

聖費南多學院, 馬德里 Academia de San Fernando, Madrid

聖撒迦利亞教堂, 威尼斯 San Zaccaria, Venice

瑪摩丹美術館, 巴黎 Musée Marmottan, Paris

福音聖母教堂, 佛羅倫斯 Santa Maria Novella, Florence

福格美術館, 麻薩諸塞州 Fogg Art Museum, Massachusetts

維多利亞與愛伯特博物館, 倫敦 Victoria and Albert Museum, London

德拉瓦美術館, 威爾明頓 Delaware Art Museum, Wilmington

潘菲理美術館, 羅馬 Doria Pamphilj Gallery, Rome

學院美術館, 威尼斯 Accademia, Venice

學院畫廊, 佛羅倫斯 Galleria dell'Accademia, Florence

舊繪畫館, 慕尼黑 Alte Pinakothek, Munich

繪畫美術館, 柏林戴倫區 Picture Gallery, Dahlem, Berlin

繪畫美術館, 德勒斯登 Gemäldegalerie, Dresden

羅浮宮, 巴黎 Musée du Louvre, Paris

藝術中心, 芝加哥 Art Institute, Chicago

藝術史博物館, 維也納 Kunsthistorisches Museum, Vienna

藝術設計學院, 明尼亞波利 Institute of Arts, Minneapolis

藝術學會, 底特律 Institute of Arts, Detroit

藝術廳, 漢堡 Kunsthalle, Hamburg

蘇格蘭國家畫廊, 愛丁堡 National Gallery of Scotland, Edinburgh

誌謝

作者誌謝

「謹向本書中所有作品之藝術家深致謝忱。無論他們身在何處, 我都要獻上最深的謝意。由於他們, 豐富了本人的生命體驗, 並賦予我勇氣與堅持, 始得以出版這本讓世界變成更美好、更有趣、更人性化空間的書。」

(羅伯・康鳴 Robert Cumming)

這是一本富挑戰性, 集合專業團隊協力討論、設計、編輯與宣傳而製作的書。謹向我在Dorling Kindersley的同仁獻上最深的謝意, 特別是我最親密的工作夥伴Damien Moore與Claire Pegrum, 他們協助我瞭解畫作中的細節以及認識更多從前我所不重視的畫家。

Dorling Kindersley出版社感謝:

Jo Marceau與Ray Rogers的校對。Will Hoone的額外圖片搜尋。Hilary Bird的索引製作。

特別感謝倫敦Twickenham的The Right Type公司負責這次出版的文字網片輸出。

感謝下列圖片提供者

我們已盡最大努力聯繫版權所有人, 如有無心之疏忽, 煩請見諒, 並非常樂意在再版時將您放入誌謝名單中。

縮寫提示: b:下, c:中, l:左, r:右, t:上, fj:前書衣, bj:後書衣

© ADAGP, Paris and DACS, London, 1998: 96tr, 96-97c, 97b.
AKG London: 4cl, 5c, 8, 10tr,r,l, 12tl, 20tl, 22-23c, 22bl, 23t, 24tl, 26tr, 32tl, 34tl, 38, 40tl, 42-43, 44tr, 46tl, 47, 48r, l, 62-63, 64tr, 72tl, 74tl, 78tr, 80tl, 83, 86tl, 90tr, 94tl, 96tl, 98tl, 102tr, 104-105c, 105tl; Erich Lessing: 30-31c, 30l, 31t, 32-33c, 33b, 46b, 67, 78-79c, 78l, 90-91c, 91. fj: tr,c,cl, br, tl, inside fj: t, bj: tc, tr, crb, br, bl.
© ARS, NY and DACS, London, 1998: 108-109.
Bridgeman Art Library: Alte Pinakothek, Munich/Giraudon: 41tr; Bradford Art Galleries and Museums: 5t, 56-57c, 56tr; Galleria degli Uffizi, Florence: 16r, l, 17l, r, 45, 56tl; Musée Conde, Chantilly, France: 11l, r; Musée Fabre, Montpelier: 74-75c, 75t; Musée du Louvre, Paris/Peter Willi: 72-73c, 72bl, 73; Musée du Louvre, Paris/Giraudon: 70; Museo del Prado, Madrid: 36-37c, 36l, 37t; Museum der Bildenden Kunst, Leipzig: 64-65c, 64bl; National Gallery, London: 71; Private Collection/Giraudon: 86-87c, 87tl; Santa Maria del Popolo, Rome: 39;
Sir John Soane's Museum, London: 54cl, 54-55c, 55r; The Wallace Collection, London: 58-59c, 59.
British Library, London: 84tl.
Trustees of the British Museum: 32tr.
Corbis-Bettmann: 100tl UPI: 104tr, bj: cl.
Courtauld Institute Galleries, London: 82tr, c, 88-89c, 88l, 89.
© DACS 1998: 100-101c, 101b.
© Succession H Matisse/DACS 1998: 98-99c, 98l.
© Succession Picasso/DACS 1998: 9br, 102r, cl, 103l, r.
English Heritage, Iveagh Bequest, Kenwood: 49, bj: bc.
Mary Evans Picture Library: 28tl, 66tl, 68tl, bj: bl.
© 1997 The Detroit Institute of Arts, Gift of Dexter M Ferry Jr: 80-81c, 81.
Getty Images: 14tl, 12-13c, 12bl, 13r; 14-15c, 14cl, 15tr, 18-19b, 19, 20-21c, 21, 28-29c, 29, 52-53c, 52l, 53.
Giraudon: 108tl Alinari: 57br.
Gift, 1937, Solomon R Guggenheim, photo by David Heald © The Solomon R Guggenheim Foundation, New York: 96-97c, 96tr.
The Metropolitan Museum of Art, The Berggruen Klee Collection, 1984. (1984.315.51): 100-101c, 101b.
Damien Moore: photo of author.
Musée du Louvre, Paris: 26tl, bj: tl.
Musée National d'Art Moderne, Paris: 103.
Musée d'Orsay, Paris: 76-77c, 77, 79tr, 87tr, 90tl.
Museo del Prado, Madrid: 4bl, 26-27c, 27b, 34tr, 34-35c, 35b, 60l, 60-61c, 61.
Courtesy of the Museum of Fine Arts, Boston: Gift of Mary Louisa Boit, Florence D Boit, Jane Hubbard Boit, and Julia Overing Boit, in memory of their father, Edward D Boit: 9t, 92-93c, 92cl, 93.
Courtesy of the Trustees of the National Gallery, London: 5b, 24-25c, 25bl, 40-41c, 41cr.
National Gallery of Australia, Canberra: 108-109c, 109t.
Osterreichisches Galerie, Wien: 4c, 94-95c, 95.
Oskar Reinhart am Stadtgarten, Winterthur: 65tr.
RMN/Musée Picasso, Paris: 102r, cl Roger-Viollet: 84l.
The Royal Collection © Her Majesty Queen Elizabeth II: 24tr.
Scala: 4tl, 12-13c, 12bl, 13r; 14-15c, 14cl, 15tr, 18-19b, 19, 20-21c, 21, 28-29c, 29, 52-53c, 52l, 53.
Courtesy of the Schloss Weissenstein, Germany: 44r.
Sirot – Angel: 82tl, fj: bc.
Courtesy of Sotheby's New York: 4tr, 106tr, 106-107c.
Staatliche Museen zu Berlin – Preussischer Kulturbesitz Gemaldegalerie: 50-51c, 51.
Tate Gallery, London: 66c, tr, 68-69c, 69t, 98-99c, 98l.
© Board of the Trustees of the Victoria and Albert Museum, London: 68cl.

國家圖書館出版品預行編目資料

西洋畫家名作 / 羅伯・康鳴 (Robert Cumming) 作;
朱紀蓉譯—初版—臺北市:遠流: 2000[民89]
　112面; 36×27公分.—(遠流大鑑賞系列; 2)

含索引
譯自: Great Artists
ISBN 957-32-3849-7 (精裝)

1.畫家—西洋—傳記 2.繪畫—西洋—作品集
3.繪畫—西洋—作品評論

940.99　　　　　　　　　　88015320